2005年

台灣視覺藝術年鑑

文建会 Council for Cultural Affairs 策劃　藝術家 出版社 執行主編

2005年 台灣視覺藝術年鑑

文建会 Council for Cultural Affairs 策劃 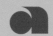 藝術家 出版社 執行主編

反芻變動中的視覺藝術文化主體

《2005年台灣視覺藝術年鑑》序 |

2005 年的台灣視覺藝術，顯現二十一世紀產生於國際潮流與地域系統之間的文化主體性問題，隨著整體藝術環境的變遷，複雜性更大，也需要更充分的思考與陳述。從藝術市場的變遷擴充、展覽概念的翻新、國際交流活動的頻繁、藝術創作的多樣化，以及畫廊、策展單位和藝術家對國際潮流所展現的敏感度，使得建構文化主體性、對應國際間發展的問題，較以往更需要政府單位與民間團體深入的思索。

台灣視覺藝術界近年來面臨各種山搖地動般的改變。藝術市場由原來的台灣市場，逐漸擴及至包含中國、香港、新加坡等在內的華人世界，而畫廊與拍賣公司的經營路線亦隨之移轉；在藝術創作對於各種國際藝術與文化觀點的廣泛參酌外，藝術家與國際間的接觸也日益緊密頻繁；美術館歷經對自我角色的認知調整，逐漸以概念凌駕原來以單一館藏為對象的展覽組織方式，且開發出與產業結合的行銷企劃；在國內外的策展活動上，策展人在國際藝術潮流的沖刷下，也激發出各種跨越不同領域與國界的展覽主題。

台灣的藝術發展，受到國際間各種固有意義與關係重組的影響，也需在國際、亞洲各國間的位置重新定義，以加強國際競爭力；而在國內藝術生態上，政府部門在文化政策與資源分配上同樣需要重新調整與實踐，以提升藝文界的文化自覺，進而協助其培養國際意識。

　　「年鑑」是透過對於一個整體概況的紀錄，幫助我們理解過去，釐清現在。若能在平鋪直述的紀錄、統計之外，也顯現出年度總結式的時代意義與可能的討論向度，更為可貴。

　　《2005年台灣視覺藝術年鑑》以趨勢、現況與便覽三個篇章，嘗試掌握2005年的視覺藝術概況，它所提供的各項整理、總結與分析，有助於理解台灣近年來在文化與藝術環境上的變動。透過以2005年為參考點，我們也希望能從變動中，辨別出實現台灣視覺藝術文化的潛力與價值的路徑，從而建立一個不僅來自於地域的文化特點與創意，更來自於概念與生活之持續反芻的視覺藝術文化主體。

邱坤良

行政院文化建設委員會主任委員

目次　Contents

9　一、趨勢篇

37　二、現況篇

131 三、便覽篇

編輯説明

《2005年台灣視覺藝術年鑑》以2005年台灣視覺藝術發展概況為對象，全書分為趨勢篇、現況篇與便覽篇三項主軸，編輯內容説明如下：

一、全書著重分析文章與事件資訊之篇幅平衡報導，以扼要呈現整體概況；各篇文章與藝術機構之選取均以2005年台灣地區之視覺藝術領域為主要對象。

二、趨勢篇與便覽篇：

分析文章共計八篇，由台灣當代藝術評論工作者與學者執筆；年度藝評文選共四篇，是編輯室自2005年度藝術雜誌中初選後，交由本書編輯顧問進行最後審查所選取。

三、便覽篇：

1. 以公、私立視覺藝術機構組織為主，但不包含創作個人或創作團體。此部分索引共包括七類：美術館；文化中心；畫廊、拍賣公司；藝術村、展覽空間、藝術策展、經紀公司；畫會、學會、基金會；藝術教育系所、學校藝文空間、藝術材料商店；藝術雜誌、藝術相關出版社。

2. 藝術機構團體以現今仍運作之機構團體為範圍。具多項或跨領域運作性質之藝術機構團體，以其主要運作方向為分類依據。由於認定或有參差，若於分類上未能盡全或有所疏漏，尚請讀者指正。

3. 藝術機構團體之編排，依中文筆畫多寡次第排列，列出團體名稱(含英文名稱)、成立時間、負責人姓名、開放時間、地址、電話、傳真、E-mail與網址等資訊，皆以各機構團體提供之資料為準，並由編輯室負責聯絡確認與更新。負責人姓名若自2005年後有所變更，則以本書編輯作業期間之負責人姓名為依據。

4. 視覺藝術相關圖書輯選之書目依筆劃順序排列。

一、趨勢篇

2005年台灣美術館行政與趨勢

／黃才郎

美術館行政的脈絡交叉有其龐雜繁複的屬性，一般所看到的仍以展覽為最明顯的現象。事實上，美術館的展覽並無法單獨被隔開來看。以國內美術館逐步的累積，美術館基本上就代表一種質感的追求與呈現。我們可以透過顯相的展覽及其周邊活動與縱深，去掌握美術館的服務政策、學術性深度與發展潛力。

每一年的《藝術家》雜誌社的全國讀者問卷票選十大公辦好展覽，或台北藝術大學師生所推選的十大話題性展覽，美術館的展覽就其規模與展現的質感經營，已在國內視覺藝術的發展上，扮演極其重要的角色與意義。2005一年，台北市立美術館就有三十一檔次的展覽、國美館三十七檔、高美館三十五檔、台北當代藝術館九檔，總共一百一十二檔次的展示活動，雖不列舉於十大榜上，但其實秉具深意及一定的品質。

2005年的美術館展覽，在數量上，就北、中、南的大台北、大台中與大高雄生活圈的概念來檢視，每一個區域的居民觀眾，平均每個月大約有三個新展覽可看；以屬性而言，有國際交流的輸出與輸入或混合型的對話展，有典藏常設專題展，更有以典藏研究的策劃展、紀念展、回顧展、年輕藝術家個展、教育展、乃至於國內外新媒體的大型展覽和國際性雙年展，以及針對台灣本土藝術的研究展等。

這一年各館在國際交流輸出與輸入或混合型的對話展覽有顯著的增加，如：

台北市立美術館「銀光畫影──丹麥藝術展」、「迪特榮格」（德國）、「版畫中的當代藝術展」（英國）、「薇薇安‧魏斯伍德的」時尚生涯展（英國）、「普利茲克建築獎」（美國）、「異響B!as──國際聲音藝術節」、「美好年代──巴黎市立現代美術館收藏展」等。

國立台灣美術館「威廉‧莫里斯」、「魔幻彩筆──英國插畫展」、「快感──奧地利電子藝術節二十五年大展」、「六大洲拼布藝術──美國藝術與設計美術館收藏展」等。

高雄美術館「潮間帶藝術偵測站」特展由藝術家許淑真策展，集結英國及台灣藝術家以數位科技呈現神經反映傳遞、「第九屆二二八國際紀念創作展」、

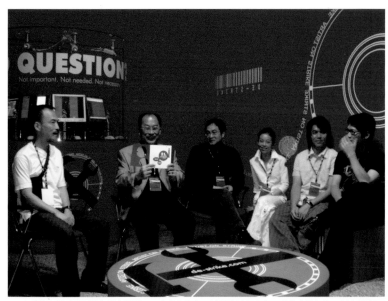

2005「第51屆威尼斯雙年展台灣館──自由的幻象」越洋連線記者會。「自由的幻象」以台灣當下的情境作為出發點，及映本土美術界對台灣當代環境的觀照。同時亦針對今日世界的局勢，尤其是全球化的景況下當代人類共同的處境，提出具有台灣觀點的普世性反思。記者會於威尼斯普里奇歐尼宮台灣館現場舉行，並以越洋連線方式同時為台北、威尼斯兩地國內外媒體介紹展覽意義。左起：藝術家高重黎、北美館館長黃才郎、策展人王嘉驥、藝術家林欣怡、郭奕臣、崔廣宇。

1. 夜宿美術館活動：「那一夜我們睡在美術館」。北美館
 於2005年8月舉辦的「那一夜我們睡在美術館」美術
 營，邀請親子或學校師生組合，共創兩天一夜的藝術
 空間新經驗。北美館事先提供藝術品資料，讓參加者
 預作準備，把展覽場當成自己家的客廳，用藝術話題
 消磨美麗的週末夜晚。一覺醒來後，還親睹美術館空
 間最核心的「典藏庫房」，觀察藝術品的收納及保存方
 法。活動也安排「威尼斯假面」動手工作坊，讓親子
 留下共同創作的夏日記憶。

2. 「版畫中的當代藝術」展覽。展出英國跨領域的藝術
 家們親自製作的版畫作品。新的版畫技術和數位科技
 改變了版畫這個最傳統的素材，使其成為最具實驗性
 的表現方式，擴展、改變習以為常的創作方式，呈現
 他們的創作觀念。

3. 2005年美術節「向藝術家致敬」活動。北美館集合了
 三百六十位藝術家身影妝點大廳，表達2005美術節系
 列活動「向藝術家致敬」的主題，吸引觀眾駐足，系
 列包括「藝術家之夜」、「藝術市集」、「美術館套票
 發行」等活動。

「2005年高雄國際貨櫃藝術節」視覺藝
術展等。

　　台北當代藝術館策展人在MOCA系
列的石瑞仁策展「平行輸入——前駭客
藝術」、高千惠策劃的「偷天換日」功
夫+變臉+爆破+病毒入侵驚奇顛覆台北
當代藝術館；「膜中魔」張元茜的策展
多維展開，延伸空間想像；王嘉驥策展
的「仙那度變奏曲」；謝素貞策展執行
的「非常厲害」等。

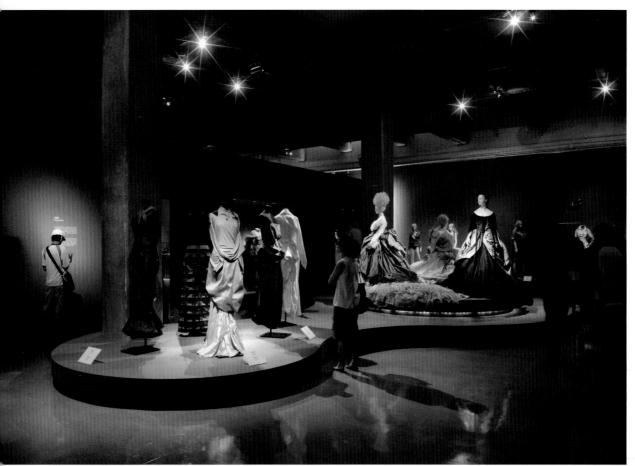

「薇薇安‧魏斯伍德的時尚生涯」展覽。倫敦維多利亞與亞伯特博物館（Victoria and Albert Museum）於2004年4月為英國設計師魏斯伍德舉辦一場跨越三十年的回顧大展，完整介紹她70至90年代數百件留留人心的經典代表作，並藉由創意的展示呈現魏斯伍德設計與文化息息相扣的互動脈絡。

2005年，魏斯伍德於北美館展出共計543件服飾及配件、145座模特兒的展品，北美館也於展覽期間規劃英國當代文化季等系列活動，讓觀眾深入淺出瞭解時尚設計與文化的緊密關連。

輸出部分則有：台北美術館規劃執行，王嘉驥策展的「自由的幻象」（The Spectre of Freedom）參展第五十一屆威尼斯國際雙年展，代表台灣展出。國立台灣美術館委託鄭淑麗製作「BABYLOVE」的數位裝置作品展，赴法展出。國立故宮博物院蒙元文物參加德國波昂聯邦藝術展覽館的的數位裝置「蒙古帝國——成吉思汗及其世代」特展。

有關美術館的典藏常設專題展及典藏研究策劃展經過多次呈現，更形穩定，成為美術館的主要展覽及研究政策。從各館年度展覽選項，可以讀到2005年美術館應用典藏建立詮釋觀點的訊息。

北美館以館藏選件穿梭現代抽象美學，展出東西藝術家「線形書寫」；推出年度典藏常設展「世紀珍藏」，並以「北美館藏1916 - 1945」呼應從法國巴黎市立現代美術館借展的「美好年代」，對照當時台灣、巴黎兩地的美術場景。

國美館規劃「生發與變遷——台灣美術『現代性』系列展」；「變異的摩登——從地域觀點呈現殖民的現代性」；同時

針對戰後台灣藝術發展特展探討1945至1987台灣主流藝術現象的風貌及特色，舉辦「現代與後現代之間——李仲生與台灣現代藝術展」，展品包括李氏與其門生的作品。

高美館主要的有「台灣近代雕塑發展陳列室」、「發現典藏系列——南方的故事」，以及「黨國品味——高雄市立中正文化中心移撥典藏展」、「純汁原萃——九〇年代心靈與文化相遇初探」等。

凡此顯現以美術館自身收藏作成長期展示，代表自己特色之概念，在台灣美術館事業的發展中已成形。鼓勵自家館員及邀同館外專家以館藏為主的策展，落實美術館的研究，擺脫過去的館

藏在庫，只有假借外求或提供場地，舉辦流水席般臨時展覽的經營方式。

就美術館行政的角度來看，2005年館際巡展有普遍成長，北、中、南公私立各館的館際交流有具體的互動。台北的鳳甲美術館展出來自高雄的女性藝術家展「高雄一欉花⁺（Shrub of Flowers）」；台北藝術大學關渡美術館展出草根性十足，號稱台客藝術家揮軍北上的「五行‧五形」；北美館、國美館、高美館出動館藏陳進作品，底定陳進百年紀念展的日本巡迴展出案：「楊英風」大展、德國藝術家「迪特榮格」、「陳庭詩」展等分別在北美與高美兩館先後展出，以及國立故宮博物院、國立台灣美術館和奇美博物館三館合作「女人香——東西女性形象交流展」；國立歷史博物館與國美館合辦的「雷峰塔傳奇」；史博館、高美館、台南藝術大學合辦「敦煌大展」等，在在顯現館際資源分享、義務分攤的連結方式。

北、中、南館際的館藏互相流通，成就許多的專題研究展，行之多年，默契高，十分流暢。2005年特別不同的是如「楊英風」大展、「陳庭詩」展分別在台北與高雄兩館展出，但各有不同的組展策劃論述與詮釋，突顯各館及個別研究人員各自的主體性，是一大跨步，更是專業研究累積的開始。

美術館推廣教育的方式改變了：考量以觀眾為本及服務對象的多元。幾個館對教育展的經營及美術館體驗空間的建置，美術館扮演公共文化設施的體貼與教育熱誠的態度逐步形成觀眾政

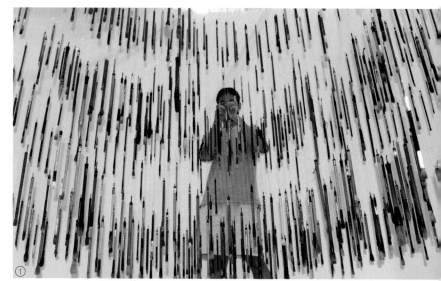

1.「水墨桃花源」展覽。北美館2005年教育展「水墨桃花源」以「水墨」為主題，針對五至十二歲兒童觀眾，營造充滿水墨意境的藝術空間。展覽邀請于彭、李茂成、許雨仁、黃才松、黃致陽五位藝術家，與館方研究人員共同規劃，並落實為具體的水墨藝術體驗空間。「水墨桃花源」展場可分為三區：「水墨意境區」、「墨彩設色區」，以及「線條造形區」。圖中為水墨意境區中的入口意象「筆林」，一枝枝懸空及堆疊的舊毛筆，是水墨具體而微的象徵。

2.「薇薇安‧魏斯伍德的時尚生涯」廣受歡迎，將年輕人由街頭戶外吸引至美術館，創造了可觀的參觀人潮。此次展覽顯現出現代美術館具備多樣性的立足點，它對時尚藝術等量齊觀的重視，使藝術展覽與年輕族群的生活與美感經驗更為接近，是讓他們認識美術館的最好行銷方式。

策。北美館首創「樂透——可見與不可見」展，為視障者及明眼人建立一個體驗台灣當代藝術的環境與機會；「水墨桃花源」教育展為兒童及青少年提供對高度發展的傳統水墨之美的氛圍融

入：常設「資源教室」及國美館「SEE‧戲」教育展啟動觀看閱歷，閱讀不同的面向，挑動參與者思考；高美館以園區空間，專設全國第一個「兒童美術館」等，都是可喜的現象。

2005年10月1日起，北美館週六「夜間開館」，每週六自5時30分起即免門票入館，包括所有展覽場、藝術書店、餐廳、中庭都開放至9時30分，這也是目前國內各大美術館最晚的閉館時間。為營造夜間時段濃厚的藝術氣氛，美術館特別加裝館體及戶外雕塑照明，廣場上朱銘的大型青銅雕塑〈太極拱門〉和紅色不鏽鋼的李再鈐作品〈紅不讓〉均成為中山北路夜間的視覺焦點，與鄰近圓山地區夜空連成一氣。走秀、中庭音樂會、電影、耶誕夜等活動也在夜間陸續登場。

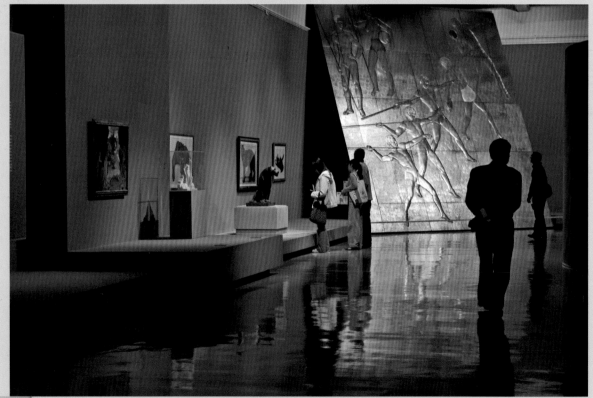

「美好年代——巴黎市立現代美術館收藏展」展覽，展出代表巴黎20至30年代的作品，包括繪畫25幅、立體雕塑10件，與家具裝飾工藝品20件，除了杜菲（Raoul Dufy）〈電的歷史〉將以原作1/10的縮小版油畫展出，其餘都以原作在台首次展出。這些精緻而耀眼的藝術作品反映當時美好年代的空間氛圍，展現巴黎現代藝術的敏銳感受性與其崇高的藝術地位。

時尚與設計領域混搭的藝術展出，不僅深受參觀者的喜愛，更獲得藝術界人士的好評。行銷包裝美學經濟在美術館立足是2005年美術館熱門的事項：北美館「銀光畫影——丹麥藝術展」展出Georg Jensen，年度最受歡迎的「薇薇安‧魏斯伍德的時尚生涯展」，以及國美館「威廉‧莫里斯」展、關渡美術館「錦衣遊春——呂芳智藝術服裝成果展」都具此一屬性。故宮與台灣創意設計中心在誠品書店舉辦「國立故宮博物院文化商品創意衍生設計邀請展」及其積極的文化創意產業想法，更有一系列的行銷，或拍電影、或授權、結合產業、尋覓設計團隊、推出白金認同卡等。另有各館不同的行銷規劃紛紛出籠，史博館週三夜為「荒漠傳奇‧璀璨再現——敦煌藝術大展」加開晚場、票選史博十景；國美館女人香開放「午夜場」；北美館週末夜全館「夜間開放」、夜貌照明‧「夜宿美術館」及陶博館的無線上網等，十分活潑。

行政法人化、地方化、去任務化、委外化等並列為行政院組織再造的四化。又逢兩廳院法人化一週年，博物館過去以文化推廣為主，未來可能基於企業化營運而考量法人化。法人風，企業化，人事瘦身的壓力下，員工嗆聲「政府怎可棄守文化」蔚為波瀾。各公立館所都曾積極研究，唯未立母法，若以地方自治法為據，配套闕如，只能期待後續有更好的發展。一如台北當代藝術館的經營，經階段性的檢討，雲開見月，賡續而不間斷。

美術館其實代表一種質感，要有耐心，不能急功躁進，粗暴相向，這是信仰。

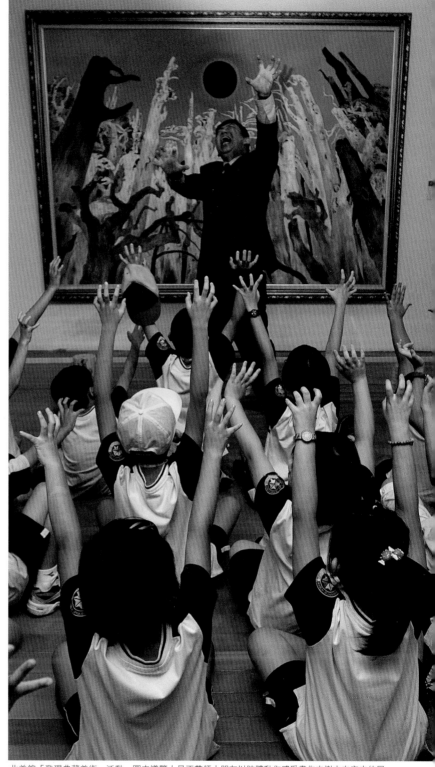

北美館「發現典藏美術」活動。圖中導覽人員正帶領小朋友以肢體動作感受畫作中樹木向空中伸展的力道。「發現典藏美術」活動是台北市政府規劃的「育藝深遠——台北市藝術與教育結合方案」中美術範疇的安排，北美館從「世紀珍藏——2005典藏常設展」百餘件館藏精品中，選出15件代表性創作，並安排資深導覽人員，以生活化的經驗觸發引領學童認識藝術家和作品，並意圖培養孩子未來接近美術館的習慣。（圖片提供：王爵暐）

強本西進？2005年台灣美術發展的戰略思考

／倪再沁

顧2005年，印象最深刻的當然是高雄捷運弊案，以及年底的縣市選舉，這是政治問題，和藝術有何關連？關係可密切了，為了荒腔走板的高雄捷運公共藝術設置案，美術界不但群起攻之，還投書、座談、辦公聽會，但此未依法辦理又私相授受的大案毫不理會外界的批評，待高捷弊案風

起雲湧後，才掃到小小的公共藝術，公權力這才介入，已進行中的公共藝術設置因此喊停。一億六千餘萬在高捷工程中是極小的金額，對高雄美術界來說可是天文數字，幸好有政治干預，此案因此能恢復生機；但話說回來，沒有政治人物惡搞，天下本無事不是更好嗎？

中國問題‧茲事體大

高捷其實是小事，對台灣來說，中國問題才重要；對台灣美術而言，亦復如是！猶記80年代中期，朗朗上口的是「立足台灣、胸懷中國、放眼天下」，但隨著本土化思潮的日益高漲及民進黨力量的逐漸壯大，戒急用忍政策成為阻擋西進的良方，於是原本三個環狀的同心圓逐漸變成

「偷天換日──當‧代‧美‧術‧館」展出的蔡國強作品〈電視購畫〉　複合媒材裝置　2005

2005年來台參展關渡美術館「明日，不回眸」展覽的中國藝術家方力鈞的作品〈1999.6.1〉　木刻版畫　488×732cm　1999

由本土直接對應全球的兩個端點，去中國化和與全球接軌，逕以Glocalization代之，豈不是更符合「本土的」政治利益！

遺憾的是，中國很難用橡皮擦擦掉，它隨處可見，而且越來越顯眼。就以威尼斯美術雙年展來說，中國官方對此一盛會的介入遠比台灣要晚，但因備受矚目而有更積極的作為，尋地建永久館舍即為其一，據傳他們對台灣館所在地的普里奇歐尼宮很有興趣，為了防止這種情況發生，文建會主委陳其南在參加本屆雙年展時，與義方簽訂了四年的租賃合約，以保障未來幾年繼續在普宮展出的機會。

其實普宮雖有地利之便（緊鄰聖馬可廣場、人潮多、能見度高），但卻因古蹟限制而難以有效利用，尤其是對空間運用日趨靈活的當代藝術而言，展演空間的自由度及創意表現可能比地利更為重要，也更具挑戰性。台灣館長久以來受限於普宮之種種限制（房租及公關費），每次參展超過千萬的經費中，近半數都要集中於此，不僅排擠了創作費，也遏止了另謀出路的機會，如今為了中國又要耗費鉅資於此，當冤大頭事小，難有出頭天機會才是大事。

胡永芬策劃的「明日，不回眸」中國當代藝術展，於年初在關渡美術館隆重上演；「搞關係？？！！——台灣中國當代行為藝術」展，是兩岸第一次大規模行為藝術的總體交流（在南北五個地點舉行）；此外，台北當代館的大展裡有更多中國當代藝術家參展；據聞，中國當代油畫也將在北美館作歷史性的完整展出……。看來繼中國古代美術在故宮、史博館頻繁亮相後，中國當代美術也將絡繹不絕地到來。

自2001年北京申奧成功後，大規模的建設開始推動，看得見的是國家體育館「鳥巢」、國家游泳館「水立方」，以及國家戲劇院、北京新機場、中央電視台……世界頂尖建築師紛紛前來，北京也成為世界最大的建築展場。連中央美術學院、中國美術館也都急速建設蛻變中。至於看不見的就更多了，僅美術領域中對台灣之影響，就可以大書特書了。

17

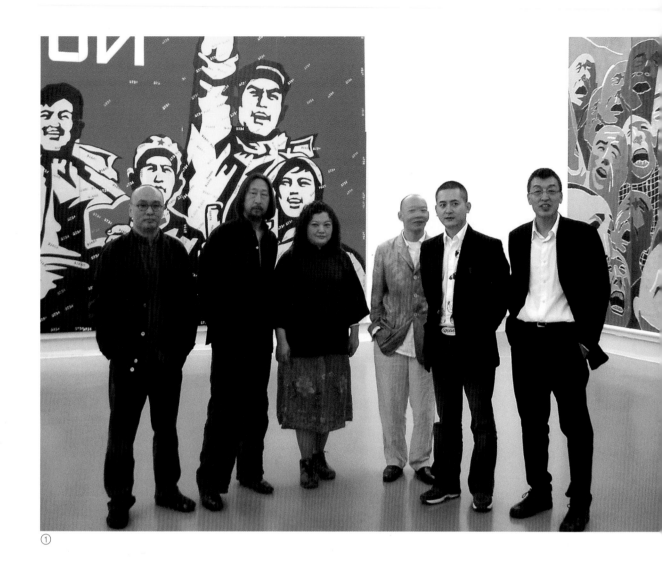

①

磁吸效應・難以抵擋

最先嗅到的訊息是佳士得、蘇富比離開台灣，隔幾年，龍門、索卡、第雅等畫廊跟進，到今年則大舉入境，帝門、家畫廊、亞洲、現代、大未來、大趨勢……紛紛赴京探路。至於畫家動向，先是于彭、鄭在東、韓湘寧及夏陽陸續到對岸發展；今年有黃銘哲、洪東祿、黃志陽及吳少英等年輕藝術家前往；積極參展的那就更多了，陳界仁、崔廣宇、石晉華、涂維政、許雨仁等都將在彼岸開疆拓土。

拍賣公司走了，畫廊也去了，接著是藝術家，在這種情況下，媒體能不跟著走嗎？難怪藝術雜誌總是在報導北京、上海、成都、廣州等地的雙年展或博覽會，要不就是北京798廠、宋莊畫家村及上海莫干山等之動態，有時候真令人懷疑，這真的是台灣的藝術雜誌嗎？如果不是中國嚴格控管雜誌刊號，想必媒體也都西進去也。彼長我消的局勢如此明顯，台灣該如何因應？

官方政策是「強本西進」，這是調和戒急用忍和大膽西進下的產物，是折衷式的口號，政府在意的是強本，民間則持續西進。在強本方面，文建會投入的資源不算少，送藝術家出國駐村、購藏青年藝術家作品、舉辦國際性的藝展，連台北國際藝術博覽會都挑起來續辦，遑論其他零星的個案補助。可惜文建會的努力得不到太豐碩的成果（台北藝博會成交額約八千萬台幣，抵不上香港一個秋拍逾數億港幣），美術市場仍然蕭條，整體生態還是欲振乏力。

問題出在哪？出在中國崛起後的磁吸效應，把美術資源都吸過去了。這不只發生在台灣，在北京798廠，美國、法國、德

國、日本、韓國⋯⋯世界各地的畫廊快速往那裡移動；美國福特基金會、瑞士艾倫斯基金會、德國路德維希基金會⋯⋯西方大國的基金會亦相繼前往；至於策展人、收藏家及國際媒體的中國現象，自不在話下。看看北京、上海藝博會的盛況，看看大大小小拍賣會的成交值，再看看不斷冒出頭的藝術家⋯⋯，其客觀事實是──勢不可擋。

潮流不可逆之，早在夏朝已有鯀以防堵方式對應，歷數年而終告失敗，其子禹改以疏通方式對應，終於解決了水患。面對中國美術的發燒現象，如果採取戒急用忍，不予理會，那就是以政治力干預，違逆時代趨向。台灣政府想以全球取代中國，殊不知全球化範疇內有一個不容忽視的中國區塊，而台灣就在這區塊旁邊。

全球在地・北京之路

少有國家像台灣那麼期待入世（WTO），為了加入這個全球化組織，為了和先進世界接軌，台灣勇於開放市場，成為不設防國度。稻米、菸酒、水果、電影、出版⋯⋯，所謂接軌是讓外人進來而不是我們走出去，進來的是紅酒、洋菸、奇異果、哈利波特、《駭客任務》⋯⋯，台灣的高粱酒、長壽菸、芭樂、蓮霧⋯⋯及《美麗時光》、《天邊一朵雲》（皆為獲獎國片）進得了國際市場嗎？如果不是電子業獨撐大局，我們還有什麼可以立足國際？

Glocalization，「全球在地化」是美麗的謊言，當我們使用全球語言和全球藝術形式來辦國際展時，還能有多少自主性？還

②

能有多少台灣本色？同樣的，如果不以相似的意識型態交流，我們又怎麼進入全球化？無怪乎許多文化人視全球化為非武力的新帝國主義。那麼，我們熱烈擁抱的結果是什麼？90年代，關於台灣美術的著述、研究、討論正方興未艾，學術研討會、座談會多得不得了。進入二十一世紀，全球趨勢（數位、科技、卡漫、設

1.「明日，不回眸」參展藝術家與策展人。左起中國藝術家張曉剛、王廣義、策展人胡永芬、岳敏君、曾梵志與關渡美術館館長曲德義。

2. 由胡永芬策劃的「明日，不回眸──中國當代藝術」於2005年4月至5月間，在關渡美術館展出中國當代藝術家作品。圖為展出藝術家之一王廣義的作品。

2005年香港佳士得秋拍總成交額逾10.8億港幣，創下亞洲地區有史以來最高成交總額。

計⋯⋯）掩蓋了台灣美術，「偷天換日」、「非常屬害」、「膜中魔」、「平行輸入」⋯⋯，這些大受歡迎的展覽皆屬成功的全球化模式。

先進大國沒有太多本土化問題，但第三世界或開發中的弱勢國家不能沒有在地化問題。很難想像，高揚台灣意識的執政黨主政後，在亟欲超越中國以進入全球接軌的企圖心驅使之下，被犧牲的竟然不是彼岸而是此岸的台灣。實在令人意外，2005年，不僅有關台灣美術的學術活動難得一見，以台灣歷史、政經或社會為視野的美術展覽也少得可憐，和90年代根本不能相比。

排拒中國、也就是違逆全球化，真要認清全球化的本質，必得前進中國，如果台灣有信心，就要善於以小搏大。美國的猶太人並不多，但他們主宰了媒體、金融、珠寶、藝術、運動、休閒等之發展；台灣人在中國，以先進且靈活的諸多優勢衡量之，也可以像猶太人在美國一般，掌握其產業、文化及藝術之變化及通路，同樣的，以台灣美術之優越品質，當然也可以在彼岸引領風騷。我們並不差，只是失去了太多的機會。

①

結語：未來的路

　　侷促一隅而孤芳自賞已不可為，逐鹿中原而睥睨天下才有可為，台灣美術的未來道路仍無限寬廣，就看我們能不能走出去。而邁步向前，捨離東亞或亞洲改為直赴歐美，當然是捨近求遠，所費不貲，而且往往得犧牲小我，成就全球霸權。大道在何方？最簡單也是最容易的選擇難道不是北京？選擇一條台灣美術通往全球化的捷徑，此其時矣！

②

1. 中國自21世紀初以來陸續推動大規模的建築計畫。圖為由荷蘭建築師庫哈斯（Rem Koolhaas）設計的北京中央電視台新大樓。

2. 義大利文化中心主席桑福（Vincenzo Sanfo）是走入中國開辦展覽事業的先行者之一，早於2003年即擔任首屆北京國際美術雙年展的海外策劃委員，2004年也參與策劃了義大利女雕塑家拉巴拉瑪（Raba Rama）的中國巡展和深圳的畢卡索版畫原作展。

2005年台灣國際性策展的動態觀察

/ 黃海鳴

一、2004～2005之際的藝術大事

蔡國強策劃的碉堡藝術節

2004至2005之際，有兩個重要的國際展覽，一個是金門第一屆「碉堡藝術節」，另一個是「Co4台灣前衛文件展——藝術轉近」。前一個大展的策展人為世界知名的大陸藝術家蔡國強，參展的藝術家可以說是結合了兩岸知名的、甚至是國際知名的華人跨領域藝術家。這次展覽所使用的空間本身已經具有無法取代的能量，每位知名藝術家所觸及的也都是兩岸的敏感政治議題，這個展覽實際上也承擔行銷金門的觀光產業的任務。但是這樣規格的展覽，冒著一次用掉所有空間符號資源，以及之後無以為繼的危險。

台灣前衛文件展促進委員會推動的持續交流建購活動

「Co4台灣前衛文件展」其中真正具有國際交流特質的部分包括了「行進中的狀態——穿透與連結」、「閒暇、慶典、恩寵」，以及「幻想與物」。

由張惠蘭策劃的「行進中的狀態」參展藝術家包括了台灣田野工廠、原型藝術空間、張新

「行進中的狀態」展出的新濱碼頭藝術家黃瑛玉作品〈神話二〉

丕、傅美貴、新濱碼頭、裘安・浦梅爾（Joan Pomero）、鄭亦欣＆羅伯・梵爾夫（Rob van Erve）、橋仔頭糖廠藝術村、簡皓琦＆邱國峻等。由潘小雪策劃的「閒暇、慶典、恩寵」參展藝術家包括了葉世強、蔡文慶、薇麗娜・凱薩爾卡（Verena Kyselka；德國）、布魯斯・亞連（Bruce Allen；英國）、蕾納德・克里斯汀（Renate Christine；德國）、施淑羚、文道（Newton Douglas；美國／台灣）、鍾麗

萍、陳明珠、林鳳美、馬浪・阿雄、溫孟威、洪隆邦、郭娟秋、黃錦城、方琦棻等。這兩個展覽都具有一種真正的人與場所、人與人，以及藝術家與藝術家之間的實質持續交流，張惠蘭及潘小雪都是此類國際交流展的高手。而大陸策展人顧振清策展的「幻想與物」就比較策略，在象徵意義上，以及將來實質持續交流的鋪陳上，都具有一定價值。實際上他確實將幾位藝術家引介至大陸。

1.「行進中的狀態」展出的邱
　國峻、簡皓琦裝置作品
2.陳又慈／蕭瑀婕於「幻想與
　物」中展出的作品〈愛情便
　利商店〉

梅丁衍與戴著梅丁衍面具的涂維政在「偷天換日」展中的〈當‧代‧美‧術‧館常設典藏展〉展場合影

二、台北當代美術館的策展人在MOCA系列

2005 04
高千惠策展，「偷天換日——當‧代‧美‧術‧館」

　　石瑞仁所策劃的第一棒「平行輸入——前駭客藝術」，走的是廣義的、具生產性的本土路線，似乎不在本文範圍內。張元茜所策劃的第三棒「膜中魔」邀請胡坤榮、江賢二、黃靜怡、侯玉書、陶亞倫、鄭秀如、羅曼菲、顏忠賢，以及來自日本、擅用光影效果的小松敏宏等人，從比例來看，也比較不屬於國際性策展的範疇。

　　由高千惠策劃的第二棒「偷天換日——當‧代‧美‧術‧館」，把台灣藝術家與大陸藝術家放在一起，以「偷」、「換」、「交易」、「再現」、「挪用」等方式，虛擬當代藝術，應該說全球華人當代藝術所可能有的情境。參展者包括台灣的梅丁衍、涂維政、李明維、石晉華、劉世芬、林俊賢、林書民，以及來自中國的張宏圖、邱志杰，再加上蔡康永＋蔡國強的組合，展現當代華人藝術豐富且令人意想不到的各種面向。這裡和蔡國強在金門碉堡藝術節所玩的空間顛覆策略，以及全球大牌知名華人的路線很類似，當然這也是展覽主題內部有關藝術世界的遊戲的真實內涵。藝術世界的交流程度高，藝術與民眾之間的交流也很成功。

「仙那度變奏曲」展出的劉中興影像裝置作品〈來自彼方〉

2005 08
王嘉驥策展，「仙那度變奏曲」

　　王嘉驥轉借「仙那度」在詩、電影與網際網路空間當中已經成立的理想樂園之美學意象，將台北當代藝術館的空間視為「仙那度」之國，注入各種對於空間的實驗與探討，藉以突顯「空間變調」的當代世界現實。展覽邀請國內、外共十多位藝術家，分別是台灣藝術家王雅慧、吳天章、林鉅、侯聰慧、高重黎、陳界仁、黃明川、劉中興，以及汪建偉（中國）、謝素梅（Tse Su-mei；盧森堡）、盧娜·伊斯蘭（Runa Islam；英國）、澤拓（Hiraki Sawa；日本）、阮淳初枝（Jun Nguyen-Hatsushiba；越南）、韋納·荷索（Werner Herzog；德國）等人。無論藝術家所顯現的是內在空間或是外在空間的異托邦景象，展覽當中的作品多數都展露了某種或隱或顯的空間詩意與韻律節拍。有時，藝術家甚至擬造了一種令人不可置信的懸疑性，作為作品氛圍的主旋律。

小結

　　回過頭來觀看石瑞仁的第一棒「平行輸入——前駭客藝術」，「平行輸入」一辭，就是

「平行輸入」展出的施工忠昊作品〈歡樂寶島——美術館檳榔攤〉

援引、移植自某個系統符號（大半是台灣社會景觀），並轉化、發想為一種產製創意的元素。平行輸入，同時也是輸出。以「駭客」為名，是取其介入 / 顛覆 / 改造的恣意行動，展現藝術家看似無為卻藉創作與社會對話 / 辯論的企圖。藝術工作者往往是社會運動的先驅，透過其前衛而開闊的眼光挑戰成規。此次參展的藝術家及其作品卻不強調批判性，反而遊戲似地玩弄傳統觀念下的社會秩序，和網路駭客的行徑不謀而合。從我的觀點，「平行輸入——前駭客藝術」是最具有平等、深度國際文化交流的實質，它揭露了真實地發生在台灣社會的現象，並且也不玩藝術家名牌。相對之下，高千惠玩的是華人藝術圈內部，具有某種真實

性格的權力、知識、策略的遊戲；王嘉驥和張元茜玩的大體上都是藝術圈超強的建構虛擬空間世界的、指向未來的能力；張元茜的展覽當然比較著重空間形式本身的問題。

三、具超強國際交流實踐能力的跨領域藝術圈

2005 09

台北市立美術館、國巨基金會主辦，「異響B!as——國際聲音藝術展」

　　這個藝術節由在地實驗室策劃執行，活動包括國際展覽、國際競賽、現場表演與專題講座，邀請來自歐、美、日等地約十餘位聲音、新媒體藝術家參展，展

出作品包括聲音裝置（Sound Installation）、聲音影像（Audio Visual）與國際徵件入選作品（含純聲音 / 聲音影像）。「異響B!as——國際聲音藝術展」以「生活替換：聲波頻率」為主題，強調聲音在當代環境中的各種異變狀態，以聲波頻率直接替換的生活型態將是冷峻、權力、俗爛與曖昧自然的綜合體。「異響B!as——國際聲音藝術節」為台灣首次以中型展演的規模，將聲音藝術的跨域性、公眾性、哲學性、科技性介紹到台灣。從展覽本身的豐富多元與專注議題，從活動背後有一個持續有力的推動贊助團隊，並且促成國內這個藝術社群與國際交流接軌的事實，這個展覽活動都是一個重要的典範。

2005 07
國際藝術村、西門町、南海藝廊，「不動：要動——2005台灣國際行為藝術節」

參展藝術家包括：匈牙利、波蘭、斯洛伐克，印尼、泰國、新加坡、中國、菲律賓、緬甸、越南、日本、韓國、台灣十三國共二十六位藝術家，由鄭荷策劃，分別在西門町、南海藝廊，以及台北國際藝術村所舉辦的「不動：要動——2005台灣國際行為藝術節」，展演部分包括：26日在西門町公共場域的行為藝術展演，29、30兩日在建築體內的行為藝術展演，和27、28、31三天的小型國際研討會，內容包括：「亞洲論壇」、「東歐特輯」及「極端的美學」，最後那個項目還包含了一場大陸藝術家朱昱有關食嬰屍的影像及視訊對話。活動非常密集、賣力，不要說演出者，連對於觀察者都是一種精神、體力的考驗。

這個活動最讓我感動的部分，包括了他們各自帶來了他們對於自己的國家的深沉社會問題的思考，他們不在乎客觀條件的艱苦，他們與台灣社會及藝術生態擁有高度互動。雖然策展人活動後必須休養好一陣子，但這類的努力仍然持續運行於台灣藝術生態之中。

四、結論

這篇文章所列舉的不同機構及不同策展人所推動的藝術國際交流，很難說哪一種最好，因為這是整個生態的問題，藝術也需要建構一個立體的生態。但是，將國際交流當成一種已經完成的

1.2.「不動：要動」中波蘭藝術家亞納茲·波迪加（Janusz Baldyga）的表演

商品的展示與炫耀是一件事情，把展覽當成提供持續性的不同文化的深度交流與生產又是另外一件事情；建立策展人個人聲望是一件事情，建構藝術社群的社會地位又是另外一件事情。當然，邀請國際策展人來帶動國際能見度，以及國際交流也是非常重要的。我希望從這個簡單的區分，來促成對於已經呈現的現象的價值的判斷，或是優先順序的判斷的思考及討論。這幾個面向是無法被嚴格區分，並且也都需要的。因此對於這些展覽的判斷，也必須從更大的時空的脈絡來檢驗，其實更重要的是如何去建構這個立體的時空網絡。

台灣有很長時間一直困於政治內鬥，對於外面世界的結構性介紹幾乎付之闕如。前不久到台北國際藝術村的國際交流座談會

中得知，國外藝術家希望來台灣交流的人數非常多，但是台灣希望出國交流駐村的藝術家卻非常少，並且非常的固定。主要原因是什麼？如何面對這樣的處境？是不是需要創造一些學習的環境？對於台灣特別有興趣的藝術家的構成又是甚麼？留駐國外的藝術家是不是比只是匆匆來去、只是展示作品的藝術家更重要？台灣需要歐美的藝術文化養分，這是無庸置疑的，但是躋身歐美藝術社會要角確實是不可能的。如果不努力經營全球華人、東北亞，東南亞等的這另一大塊，恐怕會被邊緣化，這可能才是真正的問題。可惜，也奇怪，我們對於我們所身處的這一塊卻有些排斥與不屑。談2005年台灣國性策展趨勢，當然也必須放在一個生存的必要性考量來檢視。

從藝術雜誌的藝評看2005年台灣視覺藝術生態

/ 張晴文

「非常厲害」展出與設計相關的藝術創作。圖為塔德‧布歇爾（Tord Boontje）的作品〈黎明破曉前〉。

近年來，國內藝術評論發表的園地除了傳統的平面媒體——報紙、雜誌、畫冊之外，因為網路平台的普及建立（特別是「部落格」〔Blog〕的流行），亦有不少藝評發表其中。但是礙於網路發表的匿名性，以及資料存在的持久性問題（曾經出現過的評論，或許過一段時間就會被管理者刪除），難以在一個時間內掌握全面的資料，進行查閱。因此，本文的年度藝評觀察對象，仍以平面媒體為主，特別是藝術雜誌。報紙以龐大的發行量使資訊流布，其中也有不少針對現況而發的簡潔評論；畫冊藝評亦多力作。藝術雜誌在社會上普及的程度雖不如報紙，但兼具大眾及專業的讀者傾向；再者，免於版面所限，在藝術雜誌中能夠以較充裕的篇幅暢所欲言，使藝術雜誌成為觀察「年度藝術評論」及藝術生態發展的重要樣本。就過去帝門藝術教育基金會逐年舉辦的年度藝評研究來看，量化的統計數字也印證了雜誌中的藝評數量，高出其他媒體。本文遂就以2005年台灣藝術雜誌中的藝評，分析這一年來藝評的書寫焦點、趨勢，並探知本年當代藝術的風向。

黃靜怡　熱境　複合媒材　2005　814×800×288cm　台北當代藝術館的幾項展覽，都成為藝評評論的焦點。圖為張元茜策劃的「膜中魔」展出作品。

藝評專欄：持續性的觀照

　　寄存於藝術雜誌中的幾個專欄，成為藝評固定發表的舞台。然而每個專欄的評論議題不一，有些以展覽評論為主，有些談文化政策，更有針對藝術家歷年作品作整體評論者。《藝術家》雜誌維持多年的「評藝廣場」專欄，在這一年裡有黃海鳴、石瑞仁逐月的藝評露出，成為觀察、剖析台灣當代藝術不可漏缺的重要依據。二人在寫作風格上各有特色，黃海鳴所發表的諸篇藝評，包括〈公私領域結網融合——談「行進中的狀態——穿透與連結」〉【1】、〈偷「偷天換日——當・代・美・術・館」〉【2】等，是其典型的展覽評論，行文以充足的描述、詮釋與評價，代

替理論的堆疊，卻能見清楚的評論思路，針對幾個展覽的評論書寫，也透露了個人的美學議題喜好。石瑞仁以流暢、可讀性高的藝評聞名，〈「身體之歌」與「記憶標本」的平行對位〉【3】、〈從符號狂言遁入失語狀態——張正仁「平行・漂流」展的作品閱讀〉【4】等，皆是針對藝術家個展所發之藝評。

　　《現代美術》雙月刊中，「旗艦巡航」專欄陸續刊登了針對個別藝術家歷年作品整體評論的文章，是相當特別的藝評專欄類型。王鏡玲的〈在豔光四射裡狂笑——黃進河的視覺美學〉【5】、鄭慧華的〈我該如何停止焦慮並愛上我的生活？欣賞崔廣宇的創作後……〉【6】、〈柔性顛覆

——王德瑜的「陰性創作」〉【7】、楊明鍔的〈光環的背後——吳天章展演浮世虛華〉【8】等，觀照台灣當代藝術家的長期創作脈絡，有系統地建立非單點式的展覽評論。

　　由台新文化藝術基金會舉辦的「台新藝術獎」，除了高額獎金的鼓勵，全年持續以藝評累積對於展覽的延續討論。「台新藝術獎觀察論壇」是媒體結盟運作下的產物，倒也堅實地建立起藝評發表的常態。林宏璋的〈但憑換日偷天手，難免嘲風弄月殃——評「偷天換日——當・代・美・術・館」〉【9】、張惠蘭的〈以「膜」為名的幾個空間想像——評台北當代藝術館的「膜中魔」展〉【10】、蔡瑞霖的〈竄走

徐揚聰　意外的風景　裝置　2004　「平行輸入」展出作品之一

《藝術家》雜誌連載的「公民美學」專欄由倪再沁執筆，陸續發表〈文化創意產業的認識與挑戰〉【16】、〈台灣藝文環境改造的反思〉【17】、〈公共藝術的「公民」論述〉【18】等文章，針對當時的文化政策提出回應，是較為少見的文化環境與政策評論。同樣在《藝術家》雜誌連載，高千惠的「另類公民美學」專欄，自2004年末起始，在回應「公民美學」理念之餘，廣納美術史與當代藝術為內容，連結古今美學議題交錯討論，2005年有〈另類的紙醉金迷——公開的介入與藏匿的置入〉【19】一文。

展覽評論與新生代藝評家出現

做為一般藝評數量最眾的展覽評論，除了上述專欄寫作，散見的評論諸如陳泰松的〈「舅舅」，讓人暗爽的政治寓言——談林宏璋的〈我的舅舅〉〉【20】、〈恍惚越界——夢看「越界——城市影舞」的第三空間〉【21】、高千惠的〈如果影像只是一捲流言——看台北雙年展裡的現實與虛無〉【22】、吳宇棠的〈藝術思維的莫比烏斯帶〉【23】、〈本質或展示？——從林伯瑞的雕塑個展所引發的問題性〉【24】、朱文海的〈從極限到游牧——一種境遇行動的視域開展〉【25】、林惺嶽的〈刻骨銘心——楊炯杕的版畫藝術〉【26】、黃海鳴的〈如何面對不可名狀之總體性——面對伊通公園陳愷璜個展中對於整體性的思考〉【27】、倪再沁的〈評〈五大華人之光——「鐵馬」〉【28】、王嘉驥的〈希望的種子——郭振昌2005「18羅漢」個展〉【29】、劉永皓的〈無地、幻境與空間——空間的

在靜室中的激烈密影——吳妍儀、何志宏、黃坤伯在嘉義鐵道藝術村的「靜室‧密影」聯展〉【11】、鄭慧華的〈空間視界的沉思——仙那度變奏曲〉【12】、賴香伶的〈設計當道，正港厲害——談台北當代藝術館之「非常厲害」展〉【13】、李維菁的〈非常厲害的異常虛無——當代藝術中關於消費、跨界的一些思考〉【14】等，對於當代藝術生態都有翔實的觀察與分析。從這個論壇的評論對象，也可以發現展覽藝評總不會遺漏的「大型展覽」名單，特別是台北當代藝術館2005年所舉辦的各項展覽，除了在這個論壇中無一缺席，也在媒體上引起許多藝評的回應。

《CANS當代藝術新聞》的「當代藝評」，大多由鄭乃銘主筆。陸續發表的評論有〈沒有說出或不能說出的部分——關於曾御欽的「毛牛」展〉【15】等。

除了最大宗的展覽評論，

第二屆台北市公共藝術節「大同新世界」，於4、5月間在迪化污水處理廠展開。

想像、辯證與藝術創作——台北當代館「仙那度變奏曲」〉【30】等，各具特色地論評當代展覽，有快意言語，亦有綿密的美學梳理，表現出藝評語言及風格的多樣性。

在中堅輩藝評家以外，幾位經常被歸類為「新生代藝評家」之作，例如簡子傑的〈藝術家不存在的作品——施工忠昊「迷宮中的朝聖」〉【31】、〈從生存的技藝批評性的生活闇影——賴志盛個展「關於一些日子、一些事與一些人」〉【32】、游崴的〈容我進出您的恍惚相——持續書寫陳界仁〉【33】、〈被花布隔開的前後

文——林明弘‧想家的技藝〉【34】、王聖閎的〈一種最低限度的前衛——談「Co4展售會」中的「溫室」效應〉【35】、〈文化包裹——看「黃盒子」的游牧性場域及其延伸〉【36】等，皆具代表性。

公共性議題：政策的回應與生態的形成

在諸多的藝評中，除了大型展覽總是吸引較多的藝評回應，綜觀所有藝評所討論的對象，也可以看出某種因量的聚集而顯露的藝術價值觀。無論是文化政策評論或者展覽評論，2005年的藝

評有為數頗多的篇章，討論與「公共性」相關的議題。官方政策方面，年初有行政院文建會主委陳其南推行「文化公民權」做為官方說帖，而民間亦有許多扣緊公共性議題的展出。這方面的評論除了前述倪再沁於《藝術家》雜誌發表的系列藝評，展覽評論方面，則有蕭淑文的〈誰攪亂一池春水〉【37】、黃海鳴的〈「城市新廢墟」與藝術介入改變的可能性〉【38】、〈城市的生產性藝術介入網絡〉【39】、顏名宏的〈向社群出走的街道美術館〉【40】、黃瑞茂的〈共享城市的親水時光——「大同新世界」第二屆台北

市公共藝術節‧迪化污水處理廠公共藝術〈41〉、洪致美的〈以藝術掠影，刻畫在地浮生——迪化污水處理廠公共藝術案臨時性作品之行動策略與反響〉【42】、倪再沁的〈先公共、後藝術——迪化污水處理廠公共藝術的觀察〉【43】、呂佩怡的〈藝術能做些什麼？——從「台北城市行動」談起〉【44】、王璽安的〈藝術做為展覽的形式與另類場地的問題——2005「溫州街藝術季」的復古形式〉【45】等。

對於台灣文化政策、藝術產業、美術館行政方面的評論，有石瑞仁的〈找到源頭，才有搞頭——從國美館的「快感」展談台灣科技藝術與創意文化產業的問題〉【46】、胡永芬的〈藝術市場跟藝術史有沒有關係？〉【47】、

鄭乃銘的〈中國行為藝術策略運用啟動早——台灣只看到行為；藝術卻被稀釋〉【48】、黃光男的〈試論台灣的競爭力〉【49】、翁基峰的〈割地賠款與引清兵入關——論台中古根漢的有形與無形價值〉【50】、溫淑姿的〈館長「董事」嗎？——董事會與執行長博物館法人化可能面臨的困境〉【51】、〈國家美術館，還差一步——國美館整建後的幾點觀察〉【52】等。對於藝評角色的後設評論，則有康居易的〈藝術評論家——溝通文化鴻溝的新外交家〉【53】。

從藝評看生態

從篇幅眾多的2005年藝術評論，可以反觀當代藝術在這個年度裡活躍紛呈的展覽與生態實

際。各項大型展覽都有為數頗多的評論在各類媒體上發表，尤以美術館所策辦的各項展出、與公共藝術議題有關的展覽，擁有較多的藝評為展覽留下可資持續論證的文字紀錄，成為日後相關議題研究的基礎。各個世代的藝評家不僅為台灣的展覽寫下評論，也有許多針對國際展覽而作的文章。除此，因為媒體的開放與華人當代藝術世界的日益密切連結，在台灣的媒體也可以見得許多來自中國、香港等地藝評家，針對各地當代藝術展覽與現實所作的評論，這個現象說明了台灣的當代藝術與藝評不限於本地，也突顯了台灣當代藝術面臨了更為嚴峻的環境考驗。藝評的活躍程度與眼光所向，可以讀出生態的寒暖榮枯。

國立台灣美術館「快感」展中的作品〈靜物光流〉

「平行輸入」展出的李明則作品〈咪咪ㄟ笑〉

小松敏宏　穿透　2005　鏡子、鋁條、木板　47×47×800cm×2　「膜中魔」展出作品之一

高重黎　城堡　複合裝置　2003 - 2005
「仙那度變奏曲」展出作品之一

註釋

1 黃海鳴，〈公私領域結網融合──談「行進中的狀態──穿透與連結」〉。《藝術家》，358期，2005.3，頁212 - 217。

2 黃海鳴，〈偷「偷天換日──當·代·美·術·館」〉。《藝術家》，362期，2005.7，頁422 - 427。

3 石瑞仁，〈「身體之歌」與「記憶標本」的平行對位〉。《藝術家》，365期，2005.10，頁324 - 329。

4 石瑞仁，〈從符號狂言遁入失語狀態──張正仁「平行、漂流」展的作品閱讀〉。《藝術家》，367期，2005.12，頁376 - 379。

5 王鏡玲，〈在豔光四射裡狂笑──黃進河的視覺美學〉。《現代美術》，118期，2005.2，頁28-39。

6 鄭慧華，〈我該如何停止焦慮並愛上我的生活？欣賞崔廣宇的創作後……〉，《現代美術》，119期，2005.4，頁40-48。

7 鄭慧華，〈柔性顛覆──王德瑜的「陰性創作」〉。《現代美術》，122期，2005.10，頁46-57。

8 楊明鍔，〈光環的背後──吳天章展演浮世虛華〉。《現代美術》，121期，2005.8，頁24-35。

9 林宏璋，〈但憑換日偷天手，難免嘲風弄月殃──評「偷天換日：當·代·美·術·館」〉。《典藏今藝術》，154期，2005.7，頁111-113。

10 張惠蘭，〈以「膜」為名的幾個空間想像──評台北當代藝術館的「膜中魔」展〉。《典藏今藝術》，155期，2005.8，頁134-135。

11 蔡瑞霖，〈竄走在靜室中的激烈密影──吳妍儀、何志宏、黃坤伯在嘉義鐵道藝術村的「靜室·密影」聯展〉。《典藏今藝術》，156期，2005.9，頁152-153。

12 鄭慧華，〈空間視界的沉思──仙那度變奏曲〉。《典藏今藝術》，157期，2005.10，頁135-137。

13 賴香伶，〈設計當道，正港屬害──談台北當代藝術館之「非常屬害」展〉。《典藏今藝術》，159期，2005.12，頁149-150。

14 李維菁，〈非常屬害的異常虛無──當代藝術中關於消費、跨界的一些思考〉。《典藏今藝術》，159期，2005.12，頁151-153。

15 鄭乃銘，〈沒有說出或不能說出的部分──關於曾御欽的「毛牛」展〉。《CANS當代藝術新聞》，11期，2005.12，頁88-90。

16 倪再沁，〈文化創意產業的認識和挑戰〉。《藝術家》，356期，2005.1，頁334-337。

17 倪再沁，〈台灣藝文環境改造的反思〉。《藝術家》，357期，2005.2，頁323-325。

18 倪再沁，〈公共藝術的「公民」論述〉。《藝術家》，358期，2005.3，頁182-185。

19 高千惠，〈另類的紙醉金迷──公開的介入與藏匿的置入〉。《藝術家》，358期，2005.3，頁234-237。

20 陳泰松，〈「舅舅」讓人暗爽的政治寓言──談林宏璋的〈我的舅舅〉〉。《藝術家》，356期，2005.1，頁326 - 333。

21 陳泰松，〈恍惚越界──夢看「越界──城市影舞」的第三空間〉。《典藏今藝術》，156期，2005.9，頁106-111。

22 高千惠，〈如果影像只是一捲流言──看台北雙年展裡的現實與虛無〉。《藝術家》，357期，2005.2，頁312-321。

23 吳宇棠，〈藝術思維的莫比烏斯帶〉。《藝術家》，362期，2005.7，頁400-406。

24 吳宇棠，〈本質或展示？──從林伯瑞的雕塑個展所引發的問題性〉。《典藏今藝術》，149期，2005.2，頁50-53。

25 朱文海，〈從極限到游牧──一種境遇行動的視域開展〉。《藝術家》，363期，2005.8，頁300-303。

26 林惺嶽，〈刻骨銘心──楊炯杕的版畫藝術〉。《典藏今藝術》，159期，2005.12，頁226-227。

27 黃海鳴，〈如何面對不可名狀之總體性──面對伊通公園陳愷璜個展中對於整體性的思考〉。《典藏今藝術》，149期，2005.2，頁46-49。

28 倪再沁，〈評「五大華人之光──「鐵馬」〉。《典藏今藝術》，150期，2005.3，頁136-137。

29 王嘉驥，〈希望的種子──郭振昌2005「18羅漢」個展〉。《典藏今藝術》，151期，2005.4，頁104-107。

30 劉永晧，〈無地、幻境與空間──空間的想像、辯證與藝術創作──台北當代館「仙那度變奏曲」〉。《CANS當代藝術新聞》，8期，2005.9，頁82-86。

31 簡子傑，〈藝術家不存在的作品──施工忠昊「迷宮中的朝聖」〉。《典藏今藝術》，148期，2005.1，頁124-127。

32 簡子傑，〈從生存的技藝批評性的生活闇影──賴志盛個展「關於一些日子、一些事與一些人」〉。《典藏今藝術》，159期，2005.12，頁104-107。

33 游崴，〈容我進出您的恍惚相──持續書寫陳界仁〉。《典藏今藝術》，159期，2005.12，頁156-158。

34 游崴，〈被花布隔開的前後文──林明弘，想家的技藝〉。《典藏今藝術》，158期，2005.11，頁176-178。

35 王聖閎，〈一種最低限度的前衛──談「Co4展售會」中的「溫室」效應〉。《典藏今藝術》，148期，2005.1，頁63-65。

36 王聖閎，〈文化包裹──看「黃盒子」的游牧性場域及其延伸〉。《典藏今藝術》，150期，2005.3，頁57-59。

37 蕭淑文，〈誰攪亂一池春水〉。《藝術家》，358期，2005.3，頁186-189。

38 黃海鳴，〈「城市新廢墟」與藝術介入改變的可能性〉。《藝術家》，366期，2005.11，頁348-353。

39 黃海鳴，〈城市的生產性藝術介入網絡〉。《典藏今藝術》，159期，2005.12，頁108-114。

40 顏名宏，〈向社群出走的街道美術館〉。《典藏今藝術》，155期，2005.8，頁130-131。

41 黃瑞茂，〈共享城市的親水時光──「大同新世界」第二屆台北市公共藝術節·迪化污水處理廠公共藝術〉。《藝術家》，359期，2005.4，頁502-503。

42 洪致美，〈以藝術掠影，刻畫在地浮生──迪化污水處理廠公共藝術案臨時性作品之行動策略與反響〉。《CANS當代藝術新聞》，5期，2005.5，頁118-119。

43 倪再沁，〈先公共、後藝術──迪化污水處理廠公共藝術的觀察〉。《CANS當代藝術新聞》，2期，2005.3，頁70-72。

44 呂佩怡，〈藝術能做些什麼？──從「台北城市行動」談起〉。《藝術家》，358期，2005.3，頁202-208。

45 王璽安，〈藝術做為展覽的形式與另類場地的問題──2005「溫州街藝術季」的復古形式〉。《藝術家》，359期，2005.4，頁342-345。

46 石瑞仁，〈找到源頭，才有搞頭──從國美館的「快感」展談台灣科技藝術與創意文化產業的問題〉。《藝術家》，363期，2005.8，頁264-267。

47 胡永芬，〈藝術市場跟藝術史有沒有關係？〉。《藝術家》，365期，2005.10，頁242-243。

48 鄭乃銘，〈中國行為藝術策略運用啟動早──台灣只看到行為；藝術卻被稀釋〉。《CANS當代藝術新聞》，8期，2005.9，頁48-50。

49 黃光男，〈試論台灣的競爭力〉。《典藏今藝術》，159期，2005.12，頁166-167。

50 翁基峰，〈割地賠款與引清兵入關──論台中古根漢的有形與無形價值〉。《典藏今藝術》，148期，2005.1，頁83-85。

51 溫淑姿，〈館長「董事」嗎？──董事會與執行長博物館法人化可能面臨的困境〉。《典藏今藝術》，150期，2005.3，頁122-125。

52 溫淑姿，〈國家美術館，還差一步──國美館整建後的幾點觀察〉。《典藏今藝術》，155期，2005.8，頁140-144。

53 康居易，〈藝術評論家：溝通文化鴻溝的新外交家〉。《典藏今藝術》，148期，2005.1，頁80-82。

如果藝文版還有明天

——2005年報紙視覺藝術報導觀察

/ 陳長華

近三十年台灣美術的發展，除了創作者的熱能與才華投入、公資源和民間的相輔相成，以及社會大眾美感的提升等種種因素之外，平面媒體所扮演的傳播角色也發揮了推廣的功能。尤其在1980和1990年代，而隨著政治解嚴帶來的報禁解除，報紙為因應擴張，紛紛強化藝文版。當時的兩大報一度將藝文版安排在第一落，與政經新聞居於平等台面，版面所呈現之內容不單是活動訊息告知，且呈現多元化，像系列的專題報導、感性與知性兼顧的藝術欣賞、專家的觀點或評論等，都為藝文版的新版圖而規劃設計，開創了報社編採經營的新局面，對讀者也開啟嶄新的閱讀視窗。

從2005年的平面媒體藝文版面所見，來回顧解嚴後的藝文版「美好年代」，儘管「美好年代」非常短暫，但卻也顯見台灣重要媒體的盛年時期曾對藝文新聞的大有為處理，能夠體會到作為一個營利的文化事業體，其形象的塑造與維繫不能靠衝破百萬發行數量。藝文版在當時是媒體一個品味的象徵、報業強人的高貴理想所在。主其事者排除諫言，強調小眾的藝文版和廣告營收同等重要，可惜那樣的保護傘終有收

縮的一天。西元兩千年後，兩大報藝文版在「超級大展」激勵下發揮傳播力量的同時，竟也預告了「不確定的未來」的命運！

平面媒體在三大張時代，藝文版雖然只有半版；但也都能維持每天見刊。2005年，《自由時報》的藝文版面與人力因應生活周報之設立而分割出去，每週四天，兩人統跑相關藝文新聞。《聯合報》週二至週六有版見刊，週四或週五有時是半版，或只有大台北地區見報。《中國時報》版面也不穩定，碰到他類的突發重大新聞時，幾家大報無預警地停刊藝文版對記者來說也是「自然的事」。

在人力方面，1970年代前後，藝文版以訊息告知為主，《聯合報》的藝文和電影電視等娛樂新聞共版，記者多半是新聞科系背景；1990年代以後大量出現新聞科系領域之外的記者，其中包括藝術科班畢業學生，或取得國外藝術管理或傳播學位的碩士生。記者採訪的路線有分工專司，大體上都因他的專長而支配採訪類別。不過，相較於1970年代投入的那一代記者，近一、二十年來，媒體不再像早年一樣用心培養專業記者了。

近年來，平面媒體在財務緊

縮、人力整頓的現實因應下，即便維持著路線記者制度，然而在人力精簡考量，以及資深或中階從業者陸續離職的情況下，記者在接受交付之專有路線之外，尚要支援其他路線或擔負行政工作，甚或參與編業合作案。此外，新一代經營者所強調的管理與制化考評，對面對前所未有挑戰的藝文記者來說也是加倍的壓力。人力支配的調整和媒體生態的變化及商業化競爭有密切關係，尤其《蘋果日報》的創立更加使得一些小眾新聞版面的空間受到壓縮，在商業化和所謂「消費者導向」的驅使下，藝文新聞從原來的邊陲身分，更走向偏遠寂寞的旅程。

當然，2005年媒體本身的結構有明顯的變化，網路新聞發達，電視新聞播報頻繁，平面報紙雖然具有長時間的保存特質，且有更多的傳遞閱讀等優勢；然而它不再是時代唯一的重要傳播媒介卻是事實。香港傳媒《蘋果日報》的大眾風格取向，重重地撼動在地的元老報業集團。在強烈競爭壓力下，一窩蜂的改革和追進舉措，記者被要求「挖掘生活內幕或花俏議題」，藝文版被擺在「大眾口味」的平台上與其他新聞相比，自然逃不過被犧牲

的命運。當市場丕變，當廣告流失，當編採政策偏離，當版面縮水，當內容走向俗化，原先藝文版所支撐的「產品」自然也就變質了。一個可有可無的弱勢版面，在困頓的競爭環境下愈形失去信心與動力。

藝文新聞或藝文版長年處於弱勢，和平面媒體的編輯政策權力中心對藝文新聞或藝文版的主觀認定有相當密切關係。藝文版被認為是替藝術家或活動或政府政策做宣傳、認為藝文是「高不可攀」，只能服務並滿足少數人。他們介入「指導」，以及推動俗化處理的執行，直接衝擊到藝文版的內容，過去由資深專業從業人員設計主導的「編採合一」製作的藝文版消失了，編輯台上，只要權力在手，人人可以批判，不管新聞和版面風格，不談專業和影響力，弱小的藝文版有冤難伸，連報紙「讀者流失」，藝文版也要擔負一分責任。當《蘋果日報》來勢洶洶，超過半個世紀年歲的平面媒體大將商議版面對策，「取消藝文版」以擴充消費、影視等版面的建議此起彼落。

2005年的平面媒體藝文版還支撐著，我們樂見這樣命運坎坷的版面還受上天垂憐。然而，版圖的縮小、人力的傾弱，看來不會有太多的佳音奇蹟。隨著2005年結束，《中國時報》將藝文新聞歸併於影視新聞版面，宣告藝文版終止後，《民生報》也從兩塊版面縮成一塊，緊接著是《聯

居處弱勢的報紙藝文版，由於被認定僅為少數人服務，近年來版圖逐漸縮小。圖為自由時報、民生報、中國時報、聯合報等各報的藝文版。

合報》「文化組」併入「生活科技組」，藝文版面還維持著，但是「文化」與「文教」已然在人力合併中被混淆！而更多的藝文記者，離開曾經用滿腔熱情與時間體力灌溉的版面；有些年輕記者也產生迷惘，他們問我：「該留下還是離開？」

2003年我離開了藝文版。走過了藝文版的「素樸年代」，經歷了它的「美好年代」，也參與「蘋果」來臨前夕的「動亂時代」，在回顧2005年的今天此刻依然十分不解：文化與生活不可分，藝文新聞為何不能和政經新聞相提並論？不能像政經新聞天天見刊？政治版在為政客「宣

傳」；藝文版為藝術家「宣傳」有何不妥？誰來決定藝文版「消費者」的導向？

如果平面媒體的藝文版還有明天，讓我們打開屬於它的「美好年代」的版面。當今的《蘋果日報》用一版的全版來處理藝術新聞事件，圖文並茂，新聞與背景的處理相得益彰，讀者彷彿上了一課。這樣的收成，在那藝文版的「美好年代」也曾經歷過。在媒體多元競爭的時代，蘋果也有借鏡之處。想像著那被荒廢的、遺棄或藐視的因素若一一尋回，藝文版會有明天嗎？

二、現況篇

2005年台灣視覺藝術年度十大新聞

對於2005年的視覺藝術新聞，《藝術家》雜誌在2006年1月曾企劃「2005台灣十大美術新聞」票選活動，以電子郵件、傳真、問卷方式進行調查，對象包括藝術產業界、藝術創作者、藝評家、公私立美術展覽機構、美術教育單位與藝術圈內專業人士等。總計有效票數五百四十二票，票選結果前十名如下：

2005年底台北當代藝術基金會經營台北當代藝術館約滿，2006年初由北美館託管，後由改組後的台北當代藝術基金會推舉侯王淑昭擔任董事長，延攬賴香伶出任館長。

 當代藝術基金會經營當代館約滿，2006年起暫由北美館託管

12月底，公辦民營的台北當代藝術館，原經營者當代藝術基金會與文化局合約屆滿，文化局指示由台北市立美術館先行託管。台北當代藝術館2005年度的展覽皆吸引眾多參觀人潮，未來易主之後的新景況，值得藝文界人士期待。

台北當代藝術館前身為市定古蹟的台北舊市府，在國內藝術界長期的關注之下，於2001年5月開幕。台北市文化局積極於活化市內古蹟的工作，使古老的空間以不同的變貌走進市民生活，進而帶動街區藝術再造，台北當代藝術館即是一個實際的例子。台北當代藝術館的成立，創下了幾項「台灣第一」：第一個以「當代藝術」為定位的美術館；第一個以古蹟化身的美術館；也是一個採公辦民營制的美術館。

四餘年來，當代藝術基金會經營期間籌辦了十餘檔展覽。

文建會與義方續約租用普里奇歐尼宮

2005年特別推出由四位策劃人擔綱的策劃性展覽，包括石瑞仁的「平行輸入──前駭客藝術」、高千惠的「偷天換日──當・代・美・術・館」、張元茜的「膜中魔」，以及王嘉驥的「仙那度變奏曲」，最後由當時的館長謝素貞策劃了「非常厲害──設計中的藝術・藝術中的設計」。

02 文建會與義大利方面續約租用普里奇歐尼宮

台灣自1995年參加威尼斯雙年展以來，中國方面強力干預台灣館場地普里奇歐尼宮的續約簽訂，不斷透過管道積極地要用高價租下台灣的場地，而在官方管理權所有者──威尼斯藝術家協會祕書長薩爾瓦多（Salvatore Logiudice）大力支持下，文建會主委陳其南於6月4日與協會主席多明尼哥・法肯尼拉（Domenico Falconera）簽訂四年的租賃合約，建立台灣與義大利館方的長期友好關係。

出生在西西里島的薩爾瓦多，個性豪爽熱情，他強調每次只要中國方面派人遊說時，他一律拿出中華民國國旗讓對方知難而退。台灣館租用的場地普里奇歐尼宮已連續使用了六年，雖然並非位於雙年展的國家館中，但因為緊靠聖馬可廣場旁，周邊人潮眾多，能見度高，成為中國積極干預的因素。

03 蔡康永與蔡國強合作進行〈電視購畫〉計畫

因為參與台北當代藝術館「偷天換日──當・代・美・術・館」展覽，藝術家蔡國強與媒體名人蔡康永跨電視與藝術界，首次攜手合作，3月30日晚上9時於富邦momo台進行〈電視購畫〉計畫，將六十六件爆破作品於節目時段中銷售。蔡康永在節目中擔任主持人，出售3月29日下午蔡國強在建成國中活動中心室內爆破的作品〈招財平安符〉。六十六幅作品，每幅定價九萬九千元，給所有民眾擁有收藏「大師藝術作品」的機會，最後所有作品在四十分鐘內銷售一空。

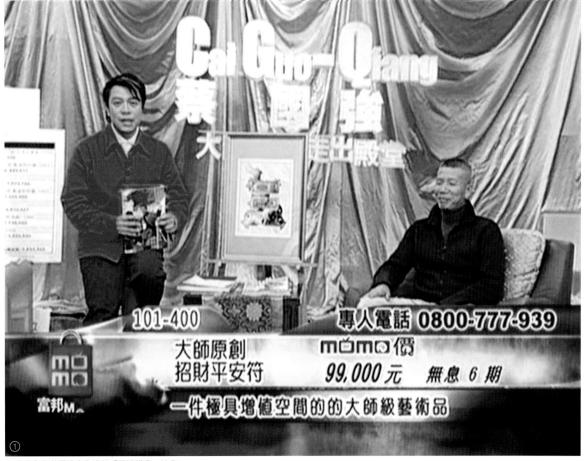

1. 蔡康永與蔡國強合作進行「電視購畫」計畫

2. 明和電機應「異響B!as──國際聲音藝術展」
之邀來台演出

3. 明和電機筑波系列中的「木魚飛翅」

這個以蔡康永的構想為創意、蔡國強的作品為商品的〈電視購畫〉計畫，可謂電視購物史上前所未聞的事件。針對當代館「偷天換日」策展主題「trading」（買賣），蔡康永和蔡國強以通俗銷售方式──電視購物，來挑戰藝術品的價值意義與市場可能性。

04 日本明和電機應「異響B!as ──國際聲音藝術展」之邀來台演出

「異響B!as──國際聲音藝術展」9月24日至11月20日在台北市立美術館舉行，許多國際上已富盛名的聲音藝術家，皆於此次共襄盛舉，如1980年代的第一代聲音裝置藝術家克利絲汀娜‧庫碧詩（Christina Kubisch）、曾獲2002年奧地利電子藝術節獎項的西班牙雙人組亞利安達與愛隆（Alejandra & Aeron）、德國藝術家馬克‧貝朗斯（Marc Behrens）等人。

此系列活動中，日本明和電機應邀來台。10月24、25日在台北Luxy演出的明和電機，是藝術、科技、商業的最佳結合。2003年曾以作品「筑波系列」得到奧地利電子藝術節獎項的明和電機，不停利用機械技術研發新樂器，綜合創作出各式曲風，並曾推出廣受日本粉領新貴喜愛的「療癒系」辦公小物，造就了這個創意公司在現實世界中的收入來源。如此綜合了多元型態的明和電機，魅力所向披靡，不僅擄獲了女性上班族的心，他們不按牌理出牌的特色，普遍受到年輕人的喜愛，在台灣停留及表演的期間，引起觀眾的騷動與討論。

②

③

華山「新台灣藝文之星」趨近成形。圖為華山一景。

05 華山「新台灣藝文之星」趨近成形

　　文建會表示推動華山創意文化園區「新台灣藝文之星」計畫目標不變，邀請美國建築師蓋瑞·哈克（Gary Hack）團隊於1月8日來台勘查華山園區，進行總體規劃、可行性與替代方案研究，並委託美國賓州大學設計實務基金會潘·普拉西斯（Penn Praxis）進行相關計畫。華山新案裡有兩大重點：一為「新舊建築共構」；二為「首都綠廊」計畫——一條由華山延伸至總統府的公園綠帶。

　　5月時，文建會前主委陳其南於立法院提案規劃華山園區，堅持推動「新台灣藝文之星」計畫，因與持保存原貌的立委意見相左，受到強烈杯葛，因此暫緩進行。而園區從7月起關閉一年大規模整修，除原有的展演空間之外，還將增加紅樓、高塔、米酒作業場，鍋爐室與維修工場，讓民眾與藝術家更有互動空間。

　　華山文化園區在行政院文建會規劃之下，於2004年初同步進行短期修繕及長期拓展計畫，經過一年封園全面整修之後，華山文化園區以原有舊廠區建築群，並結合新增加的中央藝文公園區，於2005年12月重新開園，以嶄新風貌再次呈現在國人面前。

　　開園後的華山文化園區，將先行提供藝文界及附近社區居民使用。就長期發展來看，國內各界對於各種規模不一的藝文展演場地需求若渴，華山文化園區位於台北都會首善之區，以台灣「新文化的醞釀平台」自許。大尺度的廠區氛圍，開闊的綠意公園將形成「首都綠廊」，是「華山文化園區」最獨特的空間特色，未來，多元發展將是「華山文化園區」未來的新風貌。

1. 台北國際藝術博覽會「Art Taipei 2005」以「亞洲‧青年‧新藝術」為題。圖為王俊傑策劃的「後石器時代——台灣新生代藝術家特展」展場一景。
2. Art Taipei 2005 策展項目之一「台灣地方美術特展」的策展人謝里法

06 台北國際藝術博覽會締造藝術市場佳績

台北國際藝術博覽會「Art Taipei 2005」以「亞洲‧青年‧新藝術」為題，4月8日至12日在台北世貿三館舉行，共計有五十四所國內外畫廊及替代空間參展，推出近四百位藝術家的作品。其中，邀請日本藝術家小澤剛（Tsuyoshi Ozawa，1965～）來台擔任年度藝術家，並特闢專區展出其「蔬菜系列」、「藝術足球」兩個系列作品。

本屆博覽會採官民合辦方式，串連全國各替代空間、半商業空間及藝術村、鐵道藝術網絡參展，策展項目包括：謝里法策劃「台灣地方美術特展——地域的自辯與認同」、姚瑞中策展「超時空連結——台灣當代藝術空間與藝術網路」、王俊傑策展「後石器時代——台灣新生代藝術家特展」、劉素玉策展「中西藝術的碰觸——收藏家精品特展」，囊括地方美術、當代多媒體藝術、藏家精品等多元內容。參觀人數總計約達兩萬人次，成交金額則有新台幣一億元。

首次更名為「Art Taipei」、主打年輕藝術的2005台北國際藝術博覽會，成交額較前一年成長約達三倍。多數畫廊給予正面評價，並表示了再參加的意願。整體而言，除了傳統的油畫、雕刻之外，新興的媒材如攝影、綜合媒材的作品，也都受到台灣收藏家的青睞。

本屆博覽會期間，藝術家在會場進行行動藝術演出，引起討論。此外，文建會購藏青年藝術作品，評審團於博覽會中挑選擬購之作，其中最高單價購藏之作品為楊炯杖的「時光封印」系列版畫，計十二張，共二十八萬五千元，合計第一階段共購藏十五件作品，總額達一百二十六萬元。

07 故宮八十周年慶，舉辦「大觀——北宋書畫、汝窯、宋版圖書特展」

國立故宮博物院於八十周年慶推出「大觀——北宋書畫、汝窯、宋版圖書特展」，韓國三星電子主動贊助此項展覽一千萬元。本土企業明基電通也捐贈三千萬元，資助故宮推動展覽事務。

故宮於「大觀」一展中，難得地向大衛德基金會借到三件汝窯藏品；向尼爾森博物館借展許道寧〈漁父圖〉、喬仲常〈後赤壁賦〉；向紐約大都會美術館借展郭熙〈樹色平遠〉、米芾〈吳江舟中詩〉及董源〈溪岸圖〉。

八十周年院慶之際，國立故宮博物院同時先後與三星電子、明基電通簽定合作捐贈契約書。明基電通本著企業回饋社會、關懷文化資產之精神，許下「三年捐贈三千萬承諾」，成為國立故宮博物院成立以來，接受最大宗之企業捐贈。

「大觀——北宋書畫、汝窯、宋版圖書特展」預計於2006年7月中旬至10月中旬舉辦，此三項特展所展出文物均為故宮歷年來難得全數呈現的國寶級重要藏品。

國立故宮博物院八十周年慶特展薈萃世界精品

08 台中20號倉庫的拆留之論

做為台灣第一個鐵道藝術村，20號倉庫4月間因鐵路改建工程局規劃將台中車站區段立體化，在台中車站後方使用了八間倉庫的20號倉庫，傳出可能因此被高架橋腰斬，減縮為三間倉庫。

文建會前主委陳其南表示，文建會未來將像農委會一樣照顧藝術家，讓藝術家享有保險及退休金。台中已提供五地的鐵道倉庫供文建會設置「鐵道藝術網絡」，20號倉庫的產權屬台鐵，過去均由文建會一年一約承租，再委由民間組織代為營運，提供藝術家展演及創作空間。被視為「關鍵」的鐵工局表示，台鐵在租借20號倉庫給文建會之初，依專家的評估推動期約三至五年，不致影響重大工程，如今結果與當初構想有出入。

台鐵方面認為，20號倉庫在民國2003年即和台中車站被納入「新十大」的工程範圍，當年是由前文建會主委陳郁秀和交通部部長林陵三溝通，才獲得「兩年內不動」的承諾。如今，「不動」期限早過，該局為聯結台中車站的前後站，擬以高架方式貫串，狹長橫互

其間的20號倉庫綿延140多公尺，迫使籌劃中的車站都得往北移，如此台中車站及整體都市景觀都將丕變。

此案尚在規劃階段，目前由於各界意見不一，政府已決定暫緩拆除，目前有意將20號倉庫計畫為一觀光地帶，然而在繼續開放的同時，消防法規方面仍是20號倉庫面臨的首要棘手問題。

09 安藤忠雄首度在台設計「交大人文藝術館」

國際知名建築師安藤忠雄在台灣的首件作品——位於交通大學包含建築與美術兩個館區的「交大人文藝術館」設計案，安藤於2005年5月將原先的規劃案由方形改為箭形美術館，建築教學館也從原先的主體轉為輔助的角色。

交通大學於2003年7月邀請安藤忠雄設計「交大人文藝術館」，經過八個月的構思，安藤忠雄於2004年提出第一個設計案，以建築教學館為主，圓弧為建築體概念兩館間呈現一方形與一弧形的組合，不過後來在安藤忠雄不改變經費而提升施工品質的考量下，由「方」改「箭」，從「方圓之間」到「方箭新觀」，將釋放更多的室內空間至戶外，預計2007年完工。

10 文化資產保存法即將通過施行

立法院三讀通過「文化資產保存法修正草案」，事權統一由文建會主管，並建立「暫訂古蹟」機制，審查期間暫訂古蹟視同古蹟，應管理維護。2005年2月5日已由總統頒令修正文化資產保存法全文104條，11月22日亦通過「文化藝術獎助條例施行細則」之修訂。

台中20號倉庫是拆或留爭論不休

安藤忠雄首度在台設計「交大人文藝術館」（圖片提供：交大建築研究所）

2005 年台灣視覺藝術年度大事紀

1月

January

▲國立台灣博物館鎮館三寶〈康熙台灣輿圖〉、〈鄭成功畫像〉、〈台灣民主國旗〉(又稱「黃虎旗」)因年歲日久,材質劣化,陸續進行修護工作,以保存文物的歷史原貌。

▲國家文化藝術基金會開辦「視覺藝術策劃性展覽獎助計畫」,以個案至多一百五十萬的經費,獎助具時代意義、整合效益與突破性之優質策展計畫,試行三年。本屆共六個展覽獲得補助。

▲調查局台北市調處請求畫廊協會提供資料,協助偵查近年日益

國立文化資產保存研究中心籌備處以XRF進行黃虎旗的顏料檢測

猖獗的藝術品偽作;調查局將藝術偽作的製作和銷售列為經濟犯罪偵查重點之一。

▲文建會前主委陳其南3日提出「文化台灣101」為年度施政計畫,要以此進行「文化國家」的重建運動。「文化台灣101」共分十七大項,共計一百零一個施政計畫。

▲文建會表示推動華山創意文化園區「新台灣藝文之星」計畫目標不變,邀請美國建築師蓋瑞·哈克(Gary Hack)團隊於1月8日來台勘查華山園區,進行總體規劃、可行性與替代方案研究,並委託美國賓州大學設計實務基金會潘·普拉西斯(Penn Praxis)進行相關計畫。蓋瑞·哈克表

示,「新舊建築共構」是既定大方向,即使新增建物,也會採「保持距離」的做法。5月時,文建會前主委陳其南於立法院提案規劃華山園區,堅持推動「新台灣藝文之星」計畫,因與持保存原貌的立委意見相左,而受到強烈杯葛,因此暫緩進行。

▲文建會「建築藝術委員會」於12日成立。

▲由文建會策劃、藝術家出版社執行的「台灣現代美術大系」正式出版,系列依水墨、版畫、陶藝、雕塑、膠彩、西方媒材、攝影等七種創作媒材分為二十四冊,介紹1955年以前出生的台灣藝術家共兩百四十四位,著者則為專事藝術評論或藝術史研究之工作者與學者,以圖文對照方式呈現戰後台灣美術之總體發展。

▲1月中旬起,文建會在華山創意文化園區展開大規模硬體修繕工程。

▲遠東建築獎傑出獎由建築師馬克·古索丕(Mark Goulthorpe)作品〈米蘭展覽館〉獲得,台灣交大建築所學生李心豪作品〈片刻永存〉獲評審特別獎。

▲總統陳水扁為文建會規劃的「台灣大百科」網站於19日啟動,預計於2008年舉辦台灣博覽會時完成,將收錄三、四萬個詞條、兩千四百萬字,未來將出版

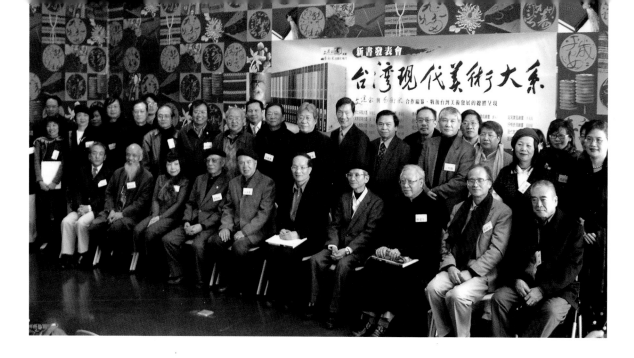

二十卷書，除網路版，也會有青少年簡明版與英文網路版。

▲國立台灣美術館「變異的摩登——從地域觀點呈現殖民的現代性」一展，自日本福岡美術館借展陳進〈三地門社之女〉，為此作首度在台灣展出。

▲朱銘獲頒93年行政院文化獎，24日受領「文化獎章」。

▲文建會「台灣博物館系統建置計畫」啟動，邀集財政部、經濟部、交通部等跨部會，共同簽署聯盟協議書，提出四項已擬定的合作方式。

▲高雄兒童美術館於30日開館，為國內首座以兒童為對象的公立美術館。

▲文建會延續辦理視覺藝術創作者出國駐村計畫，於2005年贊助八名台灣視覺藝術創作者，前往歐、美以當代藝術著稱的藝術村，包括法國巴黎「CAMAC藝術村」、捷克契斯基克倫洛夫市席勒美術中心、紐約「ISCP國際藝術工作室」、「安德森牧場藝術中心」，以及洛杉磯「第十八街藝術特區」進行駐村創作交流，每名藝術家駐村期限為二至四個月。

▲中華民國畫廊協會於1月中旬舉行新任理事長及副理事長等重要職務之改選，徐政夫、蕭耀分別當選為新任的正、副理事長。

▲應台北市文化局主辦的「漢字文化節」活動，二十多名各校美術學系教授自7日起於國立中正藝廊舉辦「漢字書藝大展」書法聯展。

▲文建會主辦的「福爾摩沙藝術節」，1日起陸續於台灣各地方展開，至年底前共有二十一個地方縣市參與活動，包括台南市府城七夕藝術節、雲林縣國際糕餅節、苗栗縣三義木雕國際文化節、台北縣三峽藍染節、花蓮石雕藝術季、南瀛國際藝術節、金門文化藝術節、屏東半島藝術季、嘉義市國際管樂節和高雄貨櫃藝術節等。文建會亦同時舉辦網路票選活動，以凝聚民眾對福爾摩沙藝術節的關注。

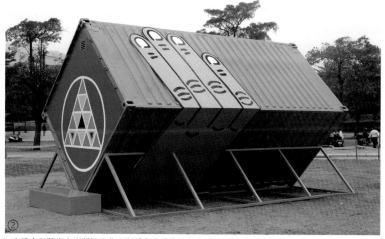

1. 文建會與藝術家出版社合作出版「台灣現代美術大系」。圖為作者群與參加來賓於新書發表會上的合影。

2. 龍俊雅美　海洋印象　貨櫃、玻璃、壓克力、木材　606×238×238cm　2005高雄貨櫃藝術節展品

1. 高雄兒童美術館於1月30日開館,吸引了許多小朋友前來參觀。
2. 新開館的兒童創意美術館將成為親子共同遊戲、接近藝術的新據點。
3. 王文志的〈迴龍不是龍〉是小朋友最喜愛的作品之一

2月
February

▲行政院文化建設委員會與國家文化藝術基金會人事於22日底定,原文建會一處處長林登讚改任國立台灣工藝研究所所長,國藝會執行長由蘇昭英接任。

▲國立故宮博物院南部院區計畫自2004年啟動以來,已逐步推展,並確認邀請安東尼‧普雷達克(Antoine Predock)擔任建築設計,故宮方面也指出未來南院的發展關鍵將會是軟體內容,而南院的展覽定位為宗教、貿易、國際關係為主軸,並定位在「亞洲文化藝術的交流活動」。故宮南院的五座常設展廳的主題也已擬定為「亞洲經典」、「亞洲佛教藝術」、「亞洲陶瓷美學」、「亞洲織品文化」、「近代亞洲精緻工藝」。

1. 故宮南院建築評審委員合影,由左至右為評審團主席莫森‧莫斯塔法(Mohsen Mostafavi)、蓋瑞‧哈克(Gary Hack)、羅勃‧安德森(Robert Anderson)、亞倫‧貝斯基(Aaron Betsky)、院長石守謙、政務委員林盛豐。

2.3. 由安東尼‧普雷達克為故宮南院建築所提出的設計案(上圖為日景,下圖為夜景)

▲台北國際藝術村出訪國外及駐市藝術家遴選結果公布,今年分文學、表演、視覺三組審查,在視覺藝術方面,獲選出訪的藝術家有謝明達、陳松志、蔡芷芬、楊純巒、陳妍伊;而國內駐市藝術家有洪意晴、陳正才、游素清。

▲「樂透——可見與不可見」展5日於台北市立美術館展開,邀請藝術家吳瑪悧、王俊傑、王德瑜、陳正才、陳愷璜以工作團隊方式為視障朋友進行展覽規劃。

▲由文建會、高雄市立美術館、駐加代表處文化組、渥太華市政府等合作的「凝視的詩意——台灣當代攝影與繪畫的多重現實景觀」於10日在加拿大展開,假加拿大渥太華市政美術廳展出,展出十四位90年代以來活躍於國際舞台之台灣當代攝影藝術家與畫家之創作共二十二件。

1. 關渡美術館四樓主入口
2. 關渡美術館館內的燈光設計

3月
March

▲文化總會提出「走讀台灣」、「文化創意產業」與「文化出擊，世界展顏」等文化深耕三大計畫，祕書長陳郁秀表示以「國際性」事務為文化總會工作重點。

▲台中20號倉庫受到台鐵鐵路高架工程影響，面臨拆除命運。

▲台北藝術大學創校時期即規劃的北藝大音樂廳與關渡美術館，12日正式開幕。關渡美術館外觀由建築師李祖原設計，內部由建築師林洲民規劃，開館館長為曲德義。

▲教育部社教司司長劉奕權於15日主持第一階段文物轉移執行，台大人類學系歸還台東卑南遺址出土文物予台東史前文

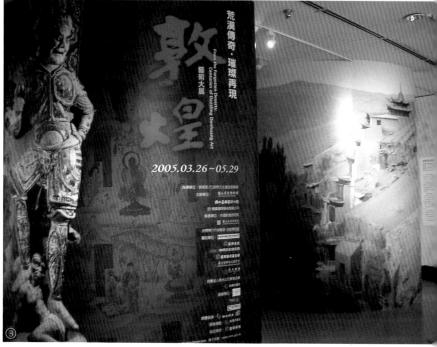

1. 史博館代館長黃永川與橘園策展公司董事長侯王淑昭參觀第45窟的複製洞窟
2. 「荒漠傳奇·璀璨再現——敦煌藝術大展」展出的敦煌莫高窟第45窟複製洞窟
3. 「荒漠傳奇·璀璨再現——敦煌藝術大展」入口一景

化博物館，共計一百五十五箱。

▲25日美術節，台北市立美術館舉辦「向藝術家致敬」活動，並發行「美術館套票」。

▲「荒漠傳奇·璀璨再現——敦煌藝術大展」由國立歷史博物館、國立台南藝術大學、橘園國際藝術策展公司、高雄市立美術館主辦，展出來自中國敦煌研究院、國立故宮博物院、法國國立亞洲藝術——居美博物館。3月26日至5月29日在國立歷史博物館展出。

▲「台灣地貌改造運動特展」彰化巡迴展於3月1日至31日於彰化地方產業交流中心展開，3月1日舉辦開幕儀式，由彰化縣長翁金珠親自主持、處長楊宣勤代表文建會致詞，展出期間約有六千多參觀人次。

▲苗栗假面藝術節於26日至5月29日展出。

▲30日晚上9時，蔡國強與蔡康永的「電視購畫」計畫，於富邦momo台銷售。蔡康永在節目中擔任主持人，出售29日下午蔡國強在建成國中活動中心室內爆破的作品〈招財平安符〉。作品共六十六幅，每幅定價九萬九千元，四十分鐘內銷售一空。

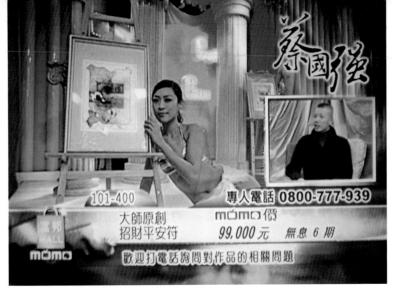

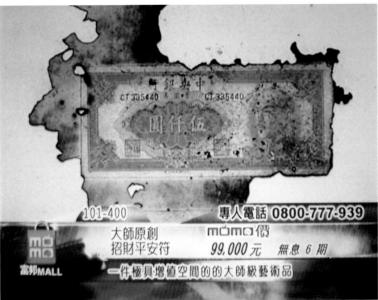

「電視購畫」計畫的電視畫面（上二圖）

〈招財平安符〉的爆破畫面。蔡國強以火藥爆破金圓券創作出〈招財平安符〉，再經由電視購物頻道販售。（圖片提供：誠品畫廊）

▲國立傳統藝術中心主任由原高雄市文化局副局長林朝號接任。

▲因921大地震受損嚴重而閒置五年的南投九九峰藝術村，再度展開建設，文建會以「低度開發」，不影響在地生態、環境及安全的前提下，重新將29公頃基地規劃為「九九峰大地藝術之森」園區，提供藝術家現場創作並舉辦藝術表演，成為多功能休憩空間，2005年底前先做基礎設施，預計於2006年底完工，正式對外開放。

▲台北國際藝術博覽會「ART TAIPEI 2005」8日至12日在台北世貿三館舉行，共計有超過六個國家、六十餘家畫廊與機構參展，本屆博覽會採官民合辦方式，串連全國各替代空間、半商業空間及藝術村、鐵道藝術網絡參展，總成交額約一億元。文建會購藏青年藝術作品，評審團亦於博覽會中挑選擬購之作，其中最高單價為楊炯杕的「時光封印」系列版畫，含十二張，共計二十八萬五千元，合計第一階段共購藏十五件作品，總計一百二十六萬元。

▲台北大同公共藝術節「大同新世界」4月10日展開，展出地點自淡水河畔的迪化污水處理廠附屬運動公園，延伸至大龍峒社區。計畫結合大同區的古蹟和老社區，由超過三十人的藝術工作者，完成九件永久設置、三組駐區團隊與十七件臨時設置的公共藝術品，展出日期至5月7日為止。

1. Art Taipei 2005展場一景
2. Art Taipei 2005中展出的韓國 Simyo Gallery 藝術家Kim Hyun Sik的作品
3. 第三屆台新獎藝術獎得主施工忠昊（左）由上屆得主梅丁衍手中接過獎座

1. 第二屆台北市公共藝術節「大同新世界」計畫中
　　展出的顏名宏作品〈一種接觸的美學〉

2. 第二屆台北市公共藝術節「大同新世界」計畫中
　　展出的劉國滄作品〈聽見水聲〉

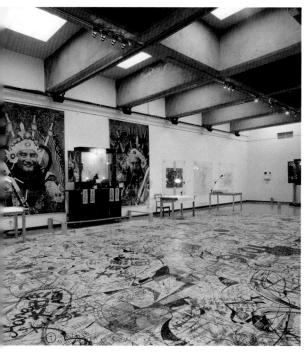

1. 「迷宮中的朝聖——施工忠昊個展」展場一景
2. 杜昭賢策畫的「美麗新世界——海安路藝術造街」展區一景

▲「撞擊與生發——戰後台灣現代藝術的發展 1945－1987」23日於國立台灣美術館展開，以從日本離台至政府解嚴期間的美術發展與特色為對象，展出當時期的代表作品。

▲由文建會贊助，台灣美術館與加拿大列治文美術館合辦，紐約台北文化中心協辦的「原鄉與流轉——台灣三代藝術展」，28日於列治文市美術館展開，展出台灣老、中、青三代二十四位藝術家共四十七件作品。

▲「台新藝術獎」由施工忠昊在台北市立美術館舉辦的個展「迷宮中的朝聖」，獲得「年度視覺藝術獎」。策展人杜昭賢策劃的「美麗新世界——海安路藝術造街」則獲得「評審團特別獎」。

▲文建會推動國內藝術家作品直接進駐國際授權交易市場，遴選十二名具台灣意象，且符合國際藝術授權市場價值的藝術家作品。國際授權展6月21至23日在紐約舉行，「台灣形象館」參展者包括文建會、經濟部數位內容推動辦公室、故宮博物院、數位典藏國家型科技計畫、新聞局、資策會產業支援處、邱再興文教基金會等。

▲文建會駐巴黎台北新聞文化中心將轉型為「歐盟地區台灣文化交流中心」，出身藝術世家的台師大美術系教授曾曬淑出任主任，成為首位非留法的文化中心主任。

▲由故宮出資拍攝的影片〈歷史典藏的新生命〉與〈經過〉，進入院線讓一般民眾得以欣賞，並於4月份配合於華航機上空中播映。

▲日籍建築師安藤忠雄在台灣的首件作品，位於交通大學的「交大人文藝術館」設計案，由原先的方形美術館改為箭形，從「方圓之間」到「方箭新觀」，釋放更多的室內空間至戶外，預計2007年完工。

▲東海大學建築系推出「陳邁國際建築講座」，邀請日本建築師伊東豐雄與台灣建築師陳邁面對面座談。

▲南畫廊黃于玲委託律師，對文建會委託雄獅出版社、由李欽賢撰文的《綠野·樂章·廖德政》一書中涉及侵權問題而提出刑事訴訟，認為書中所用的廖德政「口述歷史」乃由她整理而擁有著作權，而高齡八十六歲的廖德政親自召開記者會說明。

▲第二屆鹿特丹國際建築邀請展，在國人主動爭取下，由建築師林洲民與交大建築學院團隊以「海洋台灣」為主題，回應本次鹿特丹建築展主題「與水爭地」（Flood）參與研究與論述，並計畫回國後也能在台灣展出。

▲國立台灣博物館選出三百二十四件館藏赴捷克國家博物館，於

6月7日至9月15日進行九十年來
首度的大型越洋展覽「千面福爾
摩沙特展」，除了創新概念的
「情境展品」之外，還包括有
「華盛頓公約規範物種」的展
出。

▲故宮「經緯天下——飯塚一教
授捐贈古地圖展」，為日裔德籍
的腦神經外科醫師飯塚一的重要
收藏捐贈展。

▲因331大地震閉館整修的國立
台灣博物館，於5月18日國際博
物館日重新開館，文建會也同步
積極推動國立台灣博物館的擴建
計畫，以地下層的串連方式與對
街的土地銀行舊址加以整合，規
劃出更完善的展覽空間。國立台
灣博物館同時以「地圖台灣」為
開館首展，並率先與故宮合作
「一票兩用」，慶祝518國際博物
館日。

▲台北市文化局舉辦街頭藝人選
拔，共計吸引了四百一十六位表

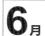

演者參加，使用「公民投票」制度選拔，通過專業考驗項目的表演者就能獲得入選資格。

▲高雄衛武營「全國表演藝術博覽會」中，創作人阮仁珠全裸演出備受矚目，她秉持「打破世間男女皮相」觀念，以「裸體交會」形式與要求付費觀眾一同於帳篷內全裸互動，引發當地警方與社會大眾的關切。

▲故宮精選製作「象牙球」、「雕橄欖核桃小舟」、「毛公鼎」等為主題的宣傳片，並於各大戶外電視牆、捷運月台、公車BeeTV、機場、飛機上等處播出，力求吸引年輕族群，塑造故宮新形象。

▲為表彰外國朋友對宣揚台灣文化的貢獻，文建會創立「文化親善大使獎」，首屆得主為加拿大籍音樂人馬修·連恩（Matthew Lien）、布拉格國際書展執行長丹娜·卡莉諾瓦（Dana Kalinova）、蘭陽國際舞蹈團創辦者祕克琳神父（Fr. Gian Carlo Michelini），與

促成故宮文物赴德展出的德籍的文澤·傑可（Wenzel Jocob）博士，以及克勞斯—迪也特·雷赫曼（Klaus-Dieter Lehmann）博士。

▲第五十九屆全省美展於3月間審理完畢，最後選出共三百四十件得獎作品。頒獎典禮於22日舉行，21日起於各地文化局巡迴展出。

▲傳統藝術中心推出台灣第一個「傳統藝術網路與數位學院」，以「傳統戲曲」，「偶戲」及「傳統工藝」三大領域為主軸，製作線上教學課程，未來將於寒暑假推出現場實作與參訪課程。

▲故宮繼與法藍瓷簽約合作授權商品，並於全球限量發行八十八套之後，與義大利品牌「ALESSI」洽談合作發行故宮八十周年紀念商品。

6月
June

▲國內最資深的藝術類雜誌《藝術家》歡度創社三十年，獲頒台北市文化局譽揚「藝術家巷」，並由北藝大研究生完成藝術家巷巷道彩繪，以八棵生命之樹象徵為台灣藝術文化注入源源活水的期許。

▲第五十一屆威尼斯雙年展台灣館「自由的幻象」由王嘉驥策展，於6月12日至11月6日在普里奇歐尼宮展出。參展作品包括高重黎的〈反·美·學002〉、崔廣宇的〈系統生活捷徑——表皮生活圈〉、林欣怡的〈倒罷工〉以及郭奕臣的〈入侵普里奇歐尼宮〉，以台灣的當代情境為出發點，反映當代台灣藝術家對置於全球脈絡的台灣的觀察與思索。

▲文建會與普里奇歐尼宮所有者，威尼斯藝術家協會祕書長薩爾瓦多·羅吉岱斯（Salvatore Logiudice）簽訂契約，未來四年台灣館繼續在此展出。

▲為爭取台灣在國際藝術場域的

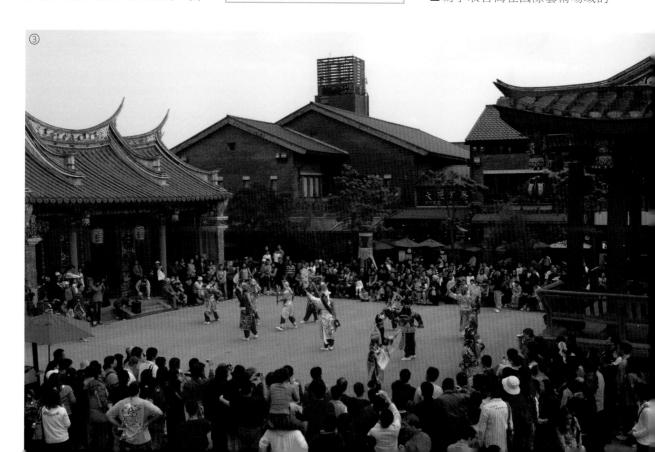

③

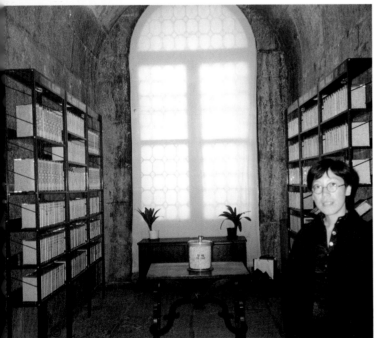

1. 「藝術家巷」彩繪由台北市市長馬英九、文化局局長廖咸浩與藝術家雜誌社社長何政廣添上最後的果實。圖左起為文化總會秘書長陳郁秀、圖右二為文建會副主委洪慶峰。

2. 1995年威尼斯雙年展台灣館「台灣藝術」中展出的吳瑪悧作品〈圖書館〉

發聲機會，並擁有主動詮釋權，「赫島社」發動募款籌辦「台灣獎」前進威尼斯雙年展，有學界教授響應，另有百人觀禮團前往觀禮。第五十一屆威尼斯雙年展中，赫島社策劃頒發的「台灣獎」引發諸多討論，「台灣獎」亦計畫參加第三屆年北京雙年展。

▲全球擁有三十二個會員中心的聯合國教科文（UNESO）外圍組織「國際舞台美術家、劇場建築師暨劇場技師協會」（OISTAT）將把祕書處移設台灣，文建會未來十年間也將以每年五百萬的經費協助祕書處的運作。

▲故宮重新調整數位典藏系列DVD衍生商品的售價為六百至九百六十元，降幅達二分之一以上，並與學校進行專案促銷，使得4、5月間的銷售成長十倍之多，達成製作之初欲普及並推廣藝術作品的意義。

▲配合威尼斯雙年展開展，北美館策劃「以當代為名──威尼斯雙年展台灣參展回顧，1993－2003」，包括在館內執行李明維作品〈睡寢計畫〉，並擴大為「兩天一夜」的美術營概念，開放庫房讓觀眾參觀。

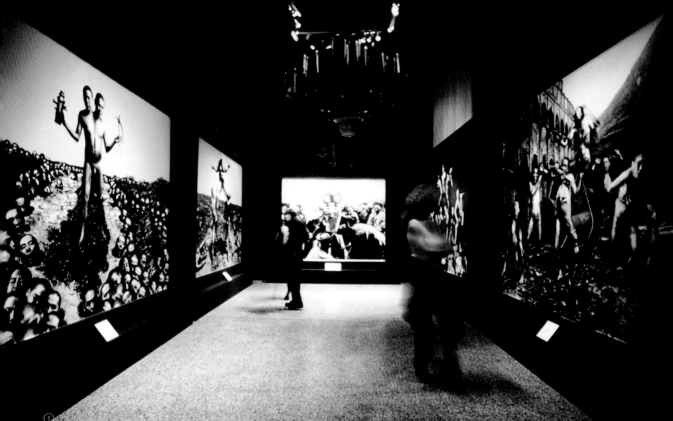

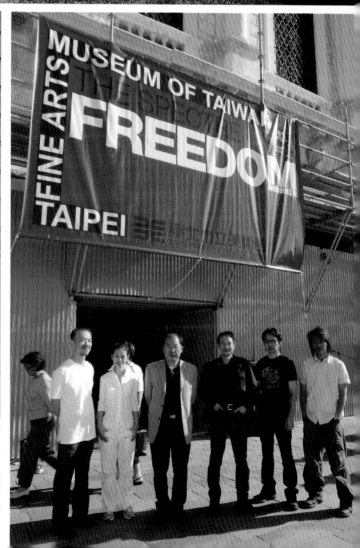

1. 1999年威尼斯雙年展台灣館「意亂情迷——台灣藝術三線路」展出的陳界仁作品〈魂魄暴亂〉

2. 以《藝術家》雜誌為名的「藝術家巷」路牌與台北市市長馬英九署名的「藝術家巷」譽揚文字

3. 北美館館長黃才郎（左三）與2005年威尼斯雙年展台灣館參展藝術家與策展人在普里奇歐尼宮外合影。左起高重黎、林欣怡；右起郭奕臣、崔廣宇、王嘉驥。

1. 第五十一屆威尼斯雙年展上的台灣獎頒獎典禮。獎項由兩位阿富汗藝術家瓦歷沙達（Rahim Walizada）與阿布多（Lida Abidul）獲得。
2. 林敏毅參加「日照嘉邑——北回歸線夏至藝術節」的作品〈居所No. 27,彩色星球〉 2005
3. 盧銘世參加「日照嘉邑——北回歸線夏至藝術節」的作品〈北回歸線的承諾〉 2005

▲公共電視計畫推出「文化藝術」頻道，希望改善國內收視環境與提升國人對藝文的興趣與發展，成為台灣文化藝術產業的共同平台。

▲嘉義縣政府舉辦「日照嘉邑——北回歸線夏至藝術節」，邀請國內外藝術家共同在北回歸線上呈現各國風情。

7月
July

▲第五屆遠東建築獎由建築師蔡元良、陳良全及景觀設計師彭文惠所設計的〈國立傳統藝術中心工藝坊區及全區景觀作品〉獲傑出獎；佳作獎由建築師黃聲遠的〈宜蘭河畔舊城生活廊帶〉獲得。

▲奧地利林茲電子藝術中心策劃「奧地利電子藝術節二十五年大展」，亞洲首站於台灣的國美館展出。

▲台灣現代版畫家陳其茂於6月25日上午病逝於台中中山醫院，享年八十歲。陳其茂一生執著木刻版畫創作，風格一如其人沉穩內斂，作品呈現出木刻版畫的古典優雅。

▲國家文化藝術基金會於7月4日公布第九屆國家文藝獎，得獎名單中美術類與建築類得主皆從缺，其中建築類已連續兩年從缺，致使董事會部分人士提議是否取消「七類組選五名」的限制，以達成獎項設立之初的獎勵意義。

▲文化總會創立於1991年的雙周刊《活水》於2000年停刊，今年7月以《新活水》名稱復刊，雜誌內容不限藝文領域，以專題策劃方式報導台灣的「美人、美事、美物、美生態與美生活」為主。

▲隸屬於聯合國教科文組織（UNESO）之下的國際藝術教育學會（InSEA）於7月推選台師大教授郭禎祥為下任主席，成為該職務的首位華人與亞洲區首位擔任此職務的女性。

▲文建會與典藏藝術家庭合作出版「公民美學‧公共藝術」系列，全系列共分十二冊，由捷運、社區、醫院、校園、園區等各種場域出發，討論設置於各場域之公共藝術作品的特性及其集體呈現出的公民美學觀。

1. 台南市海安街道美術館「非間帶──開放實境」計畫，由呂理煌帶領的建築繁殖場負責製作。

2. 吳瑪悧〈公民論壇〉吳瑪悧將海安路居民的心聲轉化成「門牌」，掛滿整面牆壁，藉以抗衡官方空間規劃計畫的作品。

3. 建築繁殖場〈神龍回來了〉夕陽下，由台南市忠明街街口望過去，像是一隻金黃發光的神龍。

顏振發　作品中的八名人物舉起手呈正三角形的手勢，象徵著持家立業的屋頂，藉以表達對海安路新舊產業的繁榮期望。

▲2006年台北國際藝術博覽會確定將回到華山藝文創意園區展出，也確立了未來與畫廊協會採官民合辦的方式進行，並強調「地方美術」的方向。

▲「台南海安路藝術造街計畫」第二階段在文建會的協助之下，由去年參加威尼斯建築雙年展的「建築繁殖場」進駐設計，搭建作品〈神龍回來了〉，「海安路街道美術館」正式成立。

▲華山文化園區進行關閉一年大規模整修，除原有的展演空間之外，還將增加紅樓、高塔、米酒作業場，鍋爐室與維修工場，讓民眾與藝術家有更多互動空間。

▲懸宕一年的國美館館長職缺，7月15日由原文建會主任祕書林正儀接任，他表示將維持國美館「台灣美術」定位與發展方向不變，並透過策展等方式持續為台灣藝術家搭建演出舞台。

▲畫廊協會發函公告，由私人收藏家收藏的一批本土前輩畫家與中老輩畫家共三十七幅作品，於6月22日夜間至23日清晨失竊，而「定位清楚」的竊賊，令失主懷疑是內行人或相關業者所為，由於數量眾多且皆屬名家之作，引起美術界議論。

▲台灣文化基金會主辦的「人文台灣‧世紀經營」文化種子學院於7月25開辦，計畫透過「美化台灣形象符號——建構台灣主體文化」、「台灣現代詩的發展」、「台灣地理環境的特色」、「台灣民俗文化」、「比較各國首都，看台灣未來的建都思考」來深入台灣未來可以經營的大方向。

▲第三屆總統文化獎「百合獎」由書法家陳雲程獲得，今年增設的「青年創意獎」由三十歲的朱學恆獲得。

▲藝壇前輩呂佛庭7月24日因心肺衰竭辭世，享年九十五歲。呂佛庭一生創作與教學不輟，曾獲多座文藝獎等殊榮。

林正儀就任國立台灣美術館館長

8月

August

▲文建會參事李戊崑接任文建會二處處長。國立傳統藝術中心主任祕書一職由陳長華接任。

▲師大美術系系主任林磐聳於1日上任。

▲台北縣立鶯歌陶瓷博物館館長游冉琪於16日上任。

▲國立中正文化中心四個月內發生兩起廳內收藏壁畫遭污損事件，受損畫作包括有〈川原臕臕〉、孫雲生〈谷口人家〉。

應台北市立美術館之邀來台開展的薇薇安・魏斯伍德作品　「海盜」系列　1981

應台北市立美術館之邀來台開展的薇薇安・魏斯伍德作品　「女巫」系列　1983

9月

September

▲9月1日至10月19日，台北市立美術館舉辦「薇薇安・魏斯伍德的時尚生涯」展覽，展出其自70年代的龐克風格、80年代的復古風格、至今日包含人文思考在內的時尚設計作品，共計五四三件服飾與配件與一四五座模特兒。展出單日入館人次達一萬三千人，為近五年的最高紀錄。

▲4日，立委賴士葆指故宮公共建設執行率偏低，故宮於5日回應指出，立委所指之故宮公共建設預算七億零九百萬，執行率僅2.39%的公共建設案，應係故宮「正館動線改善工程」，而預算執行落後是93年度舊資料，因為故宮正館動線改善工程，截至94年7月底的年度預算總達成率為43.16%，已超越預定執行率10%以上。

▲9月第三個星期六、日為「世界古蹟日」，台北故事館舉辦一系列活動。

▲國巨基金會主辦的「異響B!as──國巨聲音藝術獎」於8日公布結果，首獎為香港麥海珊的〈火車繪景〉；優選兩名為雅尼克・寶比的〈血液〉、台灣劉佩雯的〈莿〉。六名入選者分別是：姚大均、史蒂芬・維堤亞羅、江立威、姚仲涵、李岳凌及林信志。國巨基金會與台北市立美術館共同合辦的「異響B!as──國際聲音藝術展」於9月24日至11月20日在台北市立美術館展出。

▲90年代以淡水竹圍捷運旁的廢棄雞舍為基地成立的「竹圍工作室」，原為實驗性的展演場地，近五年轉型為藝術家工作室，並於今年成立了「竹圍創藝公司」，同時在工作室新闢展覽室，名為「土基舍」。

1. 朱銘　彩繪人間木雕系列

2.3. 聲音裝置藝術家庫碧詩參加「異響
Blas──國際聲音藝術展」的作品
〈鳥與樹〉。

設計師許和捷（右一）、游明龍（右二）以及林美吟、林文彥、黃俊綸，2005年在愛知博覽會「亞洲環境海報設計展」會場，背景中間的海報為林磐聳的作品。
（圖片提供：游明龍）

▲2005愛知博覽會的「亞洲環境海報設計展」，共十一國一百五十名設計師參展。台灣方面受邀參加者有王行恭、李根在、游明龍、陳俊良、陳永基等二十位設計師。

▲文建會於12日宣布，駐紐約台北文化中心將更名為「北美台灣文化中心」。

▲歷史博物館和吳京文教基金會、福建考古博物館學會共同舉辦「鄭和與海洋文化——鄭和下西洋六百周年特展」，16日至10月23日在史博館展出。

▲內政部第七屆傑出建築師獎，由黃聲遠、王重平獲得規劃設計貢獻獎；李重耀獲得學術技術貢獻獎。

▲21日至10月30日，在國立台灣工藝研究所台北展示中心舉行「國家工藝獎」四十五件入選作品展，並於10月30日頒獎。湯潤清〈君子之爭〉獲國家工藝獎一等獎；卓銘順〈台灣油點草——陶燈〉獲二等獎；王賢民、王賢志的漆藝屏風〈吉雞·起家〉獲三等獎：特別獎由黃吉正〈春顏〉、呂雪芬〈記憶纖維〉獲得；並有蔡玉盤等十五名佳作，古湘雲等二十五名入選。

▲日本「明和電機」受「2005異響——國際聲音藝術展」邀請來台，24、25日在台北Luxy演出。

▲台北藝術節正式定調為「東方前衛」，2005年首度整合民間館所相關藝術節目，合推「外外藝術節」整體行銷。

2005 鶯歌國際陶瓷嘉年華活動現場 (圖片提供：鶯歌陶瓷博物館)

10 月
October

▲台北市立美術館於1日起，每週六全館開放至夜間9點30分，並於夜間時段自5點30分起採取免門票入場的優惠。

▲台中大都會歌劇院國際競圖於5日公布第一階段入圍名單，包括國內竹間聯合建築師事務所、台中市古根漢美術館建築師薩哈‧哈蒂、日本建築師伊東豐雄、遠藤秀平及兩名荷蘭建築師克勞斯與康，共五組入選。

▲故宮於八十周年慶推出「大觀——北宋書畫、汝窯、宋版圖書特展」，韓國三星集團率先贊助共一千五百萬元，明基電通也贊助達三千萬元。此外故宮向大衛德基金會借到三件汝窯藏品；向尼爾森博物館借展許道寧〈漁父圖〉、喬仲常〈後赤壁賦〉；向紐約大都會美術館借展郭熙〈樹色平遠〉、米芾〈吳江舟中詩〉及董源〈溪岸圖〉。展覽預計於2006年7月舉行。

▲第十二屆全球中華文化藝術薪傳獎10月11日公布當選名單，得獎名單為中華文藝獎陳祖舜，中華書藝獎張穆希，中華書藝獎（海外）雷珍民，中華畫藝獎（海外）苗重安，民俗工藝獎許漢珍，民俗工藝獎（海外）黃泉福，傳統戲劇獎唐慶華，地方戲劇獎許福助，原住民文化藝術獎張秀美，客家文化藝術獎周惠丹。

▲高雄市議會於10月7日召開專案會議，討論捷運公共藝術未審先決。副市長湯金全表示，要捷運公司自行吸收公共藝術經費中的一億六千萬元。

▲國立傳統藝術中心舉辦的亞太傳統藝術節，12日邀請新加坡印度裔藝術家山卓斯坎，演出行動劇〈淌血的曼陀羅〉。

▲7日至23日鶯歌鎮舉行「2005鶯歌國際陶瓷嘉年華」，以「陶與聲音」為主題。

▲10月16日至30日「2005年第三屆台灣設計博覽會」在高雄衛武營舉行。

▲故宮與嘉義縣政府合作舉辦「天下第一家——清代帝王文物展」，10月22日至12月10日於嘉義縣民雄演藝廳展出。

1. 夜間的北美館館體照明與館外的雕塑燈光
2. 參加第三屆台灣設計博覽會的挪威藝術團體3RW 的作品
3. 第三屆台灣設計博覽會活動中台灣建築師謝英俊組的作品

1. 鶯歌陶瓷博物館自10月起成為聯合國教科文組織下的國際陶藝學會會員

2. 台北故宮八十院慶的表演活動。模特兒手捧故宮文物複製品,身著中國歷代服飾及由韓國空運來台的韓國服飾,為表演開場。

▲台北市文化局策劃主辦的行動藝術節，邀請法國里昂「諾阿歐」（NOAO）藝術團隊於10月30日至11月13日進駐台北建國啤酒廠，在生產線設置八個互動藝術裝置。

▲鶯歌陶瓷博物館自10月起成為聯合國教科文組織下的國際陶藝學會（International Academy of Ceramics，簡稱IAC）會員，同時也是台灣第一個以團體名義入會的成員。

▲由國立歷史博物館主辦的第八屆「劉延濤書畫獎學金」評審完畢，此屆由國立台灣藝術大學林富源、國立台北藝術大學呂明聲、國立高雄師範大學黃嘉惠、私立文化大學葉珮甄四位同學得獎，每名各得獎學金三萬元。

11月
November

▲因新作〈天幕〉被中原大學建築系教授黃俊銘指抄襲日本學者藤森照信作品，藝術家干文志向黃俊銘抗議，希望能將自己歷年的作品與藤森系列作品並列，以「藝術公聽會」形式，讓藝術圈公開評比。

▲台灣博物館建築展以「文化的流轉與斷層」為題，11月1日至2006年2月28日在國立台灣博物館展出。

▲台北市立美術館與《中國時報》舉辦「美好年代——巴黎市立現代美術館收藏展」，11月12日至2006年2月5日展出30年代的代表作品。學者陳漢金提出質疑，認為「美好年代」一詞專指法國1871年至1914年期間藝術文化昌盛繁榮的景象，而本項展覽的展

名就法文直譯，應是「現代生活，巴黎1925-1937」。對此北美館回應，「美好年代」只是傳達展出作品的年代為巴黎畫派興盛的氛圍。

▲國立台灣美術館、故宮博物院與奇美博物館首度聯合舉辦「女人香——東西女性形象交流展」，11月12日至2006年2月12日在國立台灣美術館展出。由藝術家雜誌社策劃，展出來自三館的一百零三件作品。

▲歷經一年的作業，故宮15日發

在亞太藝術論壇上，伊拉克藝術家法帝（Al Fadhil）以回教傳統文化中的「奉獻」概念為主題，諷刺國際間積極併吞與攻略他國的政治經濟政策，進而拆卸主流國際政治的偽裝。

諾阿歐於台北建國啤酒廠中設置的三千個標示為「台灣啤酒」的啤酒箱，作為探索酒廠空間的起點。

諾阿歐於啤酒場的陽台注入三公分深的水，讓戴上眼罩、耳罩、手套、鼻夾的觀眾躺在摺疊椅上沈澱思緒。

表「懷素自敘帖檢測報告」，將去年10月與日本東京文化財研究所合作進行的科技檢測結果集結成書。

▲故宮與明基電通於23日簽訂合作捐贈契約書。明基電通將以三年捐贈三千萬，成為故宮成立以來最大宗之企業捐贈。

▲第九屆李仲生視覺藝術獎，由連建興及曾雍甯獲得。

12月
December

▲文建會指導、國立台灣工藝研究所主辦的「2005台灣工藝節」，9日至11日於工藝所舉辦。活動邀請該所2004年徵選出「台灣工藝之家」的工藝家們，示範表演錫藝、陶藝、木雕、石雕、漆藝等，並結合全國四十個社區聯合展出。

▲台北市立美術館藉由「美好時代」的展出，同時舉辦「館藏1916-1945」展覽，重新審視北美館相關年代之藏品，提供觀眾對照兩地之美術場景。

▲華山文化園區在行政院文建會規劃之下，於2004年初同步進行短期修繕及長期拓展計畫，以改善建築物老舊現況，並拓寬與重新規劃現有之空間規模。

經過一年封館全面整修後，華山文化園區以原有舊廠區建築群，結合新增加的中央藝文公園區，在12日重新開園，先行提供藝文界及附近社區居民使用。藝術家王文志並創作裝置作品〈重逢〉，運用傳統竹材編織手法，以巨型酒瓶與酒杯扣連的意象，象徵重新開園之後藝術與公眾的再相遇。

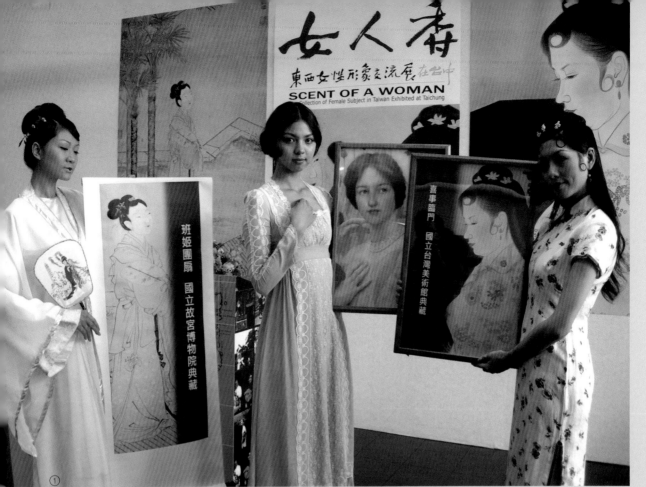

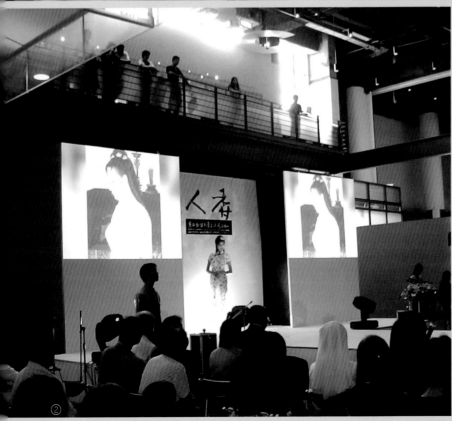

1. 國立台灣美術館舉辦「女人香——東西女性形象交流展」，結合故宮、奇美博物館、國美館的精典藏品，展現不同姿態的女性形象。在台北記者會上，三名模特兒分別代表三館作品中的三種女性典型，由左至右是故宮的〈班姬團扇〉、奇美博物館的〈信息〉與國美館的〈喜事臨門〉。

2.「女人香——東西女性形象交流展」開幕典禮上，十六位模特兒以古今作品中呈現的女性造型輪番出場。圖為陳進的〈喜事臨門〉。

1.「美好年代——巴黎市立現代美術館收藏展」
　展出的安德烈‧德馮貝作品〈卡利索島〉
　油彩、畫布　76×95cm　1936－1937
2. 華山文化園區裝置的王文志〈重逢〉
　近15公尺

1. 楊英風全集於2005年出版第一卷。圖為楊英風雕塑作品〈海龍〉
2. 楊英風　哲人　銅　82×23×15cm　1959

▲第四屆藝術家博覽會16日起至25日於中影文化城揭幕。本屆藝術家博覽會結合第二屆硬地音樂展，訴求藝術進入生活、擁抱群眾的同時，藝術家同時受到肯定，以藝術創作者的角度提升其產業可能。

▲文建會與法國在台協會於16日舉辦「保護文化內容和藝術表現形式多樣性公約」圓桌論壇，邀請法國文化多樣性聯盟代表黛博拉・艾伯拉莫薇姿克（Debora Abramowicz）女士來台，分享聯合國教科文組織及法國在保護文化的經驗，並就我國如何促進文化多樣性為題，與國內多位文化藝術專業人士進行對話。

▲由行政院文化建設委員會指導、國立交通大學策劃、國立交通大學楊英風藝術研究中心，以及財團法人楊英風藝術教育基金會主編，藝術家出版社出版的《楊英風全集》於19日正式推出第一卷，內容包括楊英風的浮雕、景觀浮雕、雕塑、景觀雕塑、獎座等作品五百多件。

▲12月底，公辦民營的台北當代藝術館，原經營的當代藝術基金會與文化局合約屆滿，董事異動確定之前，文化局指示將由台北市立美術館先行託管。

1. 華山文化園區於12月12日重新開園。圖為園區內市定古蹟高塔區一景。
2. 台北市立美術館舉辦「館藏1916～1945」展出作品：陳澄波 新樓 油彩、畫布
72.7×90.9cm 1943 台北市立美術館藏
3. 台北市立美術館舉辦「館藏1916～1945」展出作品：郭雪湖 南街殷賑 膠彩、絹
188×94.5cm 1930 台北市立美術館藏

2005年台灣視覺藝術年度十大展覽

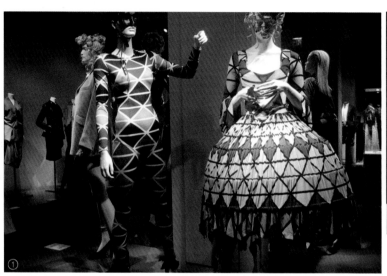

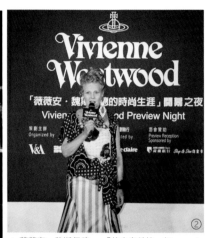

1. 薇薇安・魏斯伍德 「航向塞希拉」（Voyage to Cythera）系列 1988
2. 薇薇安・魏斯伍德於開幕中致詞

藝術家》雜誌於2006年1月舉辦「2005台灣十大公辦好展覽」票選活動，選出2005年度十一項視覺藝術展覽。台北市立美術館共有六個展覽進榜，為數最多，由主打時尚的「薇薇安・魏斯伍德的時尚生涯」拔得頭籌。「異響B!AS——國際聲音藝術展」、「快感——奧地利電子藝術節二十五年大展」及「科光幻影・音戲遊藝展」為進入十大榜單的科技與新媒體藝術展覽；「陳幸婉紀念展」與「楊英風展」肯定了台灣藝術家的創作力量，隱含美術史的厚度；當代藝術的主題性策展有參加威尼斯雙年展的「自由的幻象」、當代館的「仙那度變奏曲」，兩者都出自策展人王嘉驥之手；文物歷史方面展覽方面，則有「荒漠傳奇・璀璨再現——敦煌藝術大展」名列榜中。

01 薇薇安・魏斯伍德的時尚生涯
台北市立美術館

由台北市立美術館、英國維多利亞與亞伯特博物館（Victoria & Albert Museum）共同策劃主辦的「薇薇安・魏斯伍德的時尚生涯」，於2005年9月1日至10月19日在北美館展出。展覽主要呈現英國時尚設計師薇薇安・魏斯伍德（Vivienne Westwood）自70年代為搖滾樂團「性手槍」（Sex Pistols）設計的龐克裝扮開始，歷經三十多年的時光，從70年代的「龐克」造型，過渡到80年代的「復古」造型，最後自90年代起趨向文學性的時尚設計，風格從未設限，卻象徵著無盡的叛逆、顛覆、時尚，以及卓越品味，「永遠創新」也就成為其專屬代名詞，給世人「時尚重生與再造」的啟示。

本次展出之展品共計五百四十三件經典服飾及配件，一百四十五座模特兒，並於展覽期間規劃了英國當代文化季等系列活動，內容涉及時尚、文化、設計、藝術、音樂等不同範疇，讓觀眾能深入淺出地了解時尚設計與藝術文化的緊密關聯，大批排隊入場觀展的民眾，無疑宣示這是時尚走入美術館的成功案例。

02 自由的幻象──第五十一屆威尼斯雙年展台灣館
義大利威尼斯普里奇歐尼宮

第五十一屆威尼斯雙年展台灣館，由策展人王嘉驥所策劃的「自由的幻象」（The Spectre of Freedom）參展，2005年6月12日至11月6日於普里奇歐尼宮展出，展出作品包括高重黎的〈反・美・學002〉、郭奕臣的〈入侵普里奇歐尼宮〉、林欣怡的〈倒罷工〉，以及崔廣宇的〈系統生活捷徑──表皮生活圈〉。

參展的這四位當代藝術家都在台灣本土接受藝術教育，崔廣宇和林欣怡更屬於六年級的新世代藝術家。參展藝術家的作品不僅從台灣社會歷史與當代情境出發，更對全球化脈絡下的今日世界，各自提出別具一格的社會觀點與美學觀照。

策展人王嘉驥提出「自由的幻象」主題，主要在於放眼今日全球的發展，人類歷史雖邁入紀元後的第三個千年，「自由」做為人類文明難能可貴的一種概念

1. 郭奕臣 入侵普里奇歐尼宮 錄像裝置 2004
2. 高重黎 反・美・學 002 8釐米放映機影像裝置 約30秒循環放映一次 1999 - 2001

與價值，卻正面臨著全球性的嚴峻考驗，或甚至威脅，而有淪於「幻象」的危機，同時也對於台灣的過去、現在、未來的命運寄予深層隱喻。

03 陳幸婉紀念展
台北市立美術館

台北市立美術館主辦的「陳幸婉紀念展」，自6月4日至8月21日展出，展出作品以1975年的油彩畫做為開端，止於2001年的〈雕刻時光〉，總計六十件作品。推出此展是為了紀念台灣旅法藝術家陳幸婉（1951～2004），她在2004年3月不幸於巴黎辭世，令台灣藝壇為之震愕與惋惜。

陳幸婉的藝術創作理念，充滿了激越的實驗性，且不斷地探索物體的內在抽象精神。藉由自然素材來表達思想與視覺圖象的深層架構，創作手法精練飽滿，充滿動能的特質，無論是繪畫中的複合媒材、水墨或是牆上的構成作品，都強烈隱含追求絕對的精神標記。

陳幸婉
大地之歌
獸皮、布料、麻繩
270×430×10cm
1996 - 1997

陳幸婉的創作歷程從70年代晚期至2004年，藝術行旅遍及世界各地，體悟各地相異的文化後轉化為創作的靈感，產生充沛的創作毅力與能量。創作媒材涵蓋了油畫、複合媒材、水墨，以及立體作品等。作品的風格，固然展現女性藝術家的陰柔細緻，同

時也透露出陽剛厚實的蒼勁力道。透過此展，除了有助於認識藝術家詮釋材質本身之美感及衍生變化無窮的造形，同時進一步探討陳幸婉各階段的繪畫語言，完整呈現陳幸婉藝術創作的生命軌跡。

「異響B!as——國際聲音藝術展」中展出的亞利安達與愛隆（Alejandra & Aeron）作品〈龐然浮雲〉

04 異響B!as——國際聲音藝術展
台北市立美術館

「異響B!as——國際聲音藝術展」於2005年9月24日至11月20日在台北市立美術館展出。這個展覽同時也獲得國家文化藝術基金會2004年度視覺藝術策劃展覽獎助，除了展覽之外還安排一系列活動，其中包括由國巨基金會主辦，在地實驗策劃執行的「國巨聲音藝術獎」、「明和電機」來台演出，以及「異響論壇」。

「異響B!as——國際聲音藝術展」由國巨基金會與台北市立美術館共同合辦，策展人為王俊傑與黃文浩，參展藝術家包含德國聲音藝術家克利斯汀娜·庫碧詩（Christina Kubisch）、曾獲「宏碁數位藝術獎」首獎的荷蘭藝術家愛德恩·范戴·海德（Edwin Van Der Heide）、擅長大型公共互動裝置創作的新媒體藝術家保羅·迪馬利尼斯（Paul De Marinis）等，以及來自歐、美、日等地約十餘位聲音／新媒體藝術家，展出作品包括聲音裝置、聲音影像與國際徵件入選作品（含純聲音／聲音影像）。

此展以「生活替換：聲波頻率」為主題，強調聲音在當代環境中的各種異變狀態，以聲波頻率直接替換的生活型態將是冷峻、權力與曖昧自然的綜合體。人們在空間中的生活轉為聲音頻率與視覺的替換，其關係更顯複雜微妙。

「異響」一展為台灣首次以中型展演的規模，將聲音藝術的跨域性、公眾性、哲學性、科技性介紹給大眾，並期望能刺激、開拓本地的新型藝術視野。

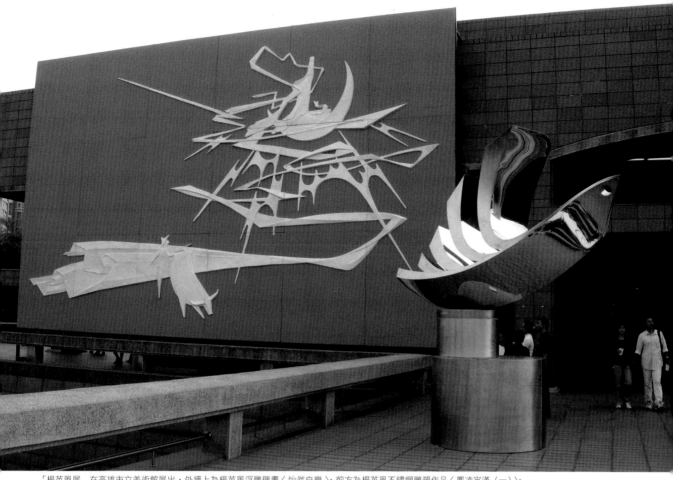

「楊英風展」在高雄市立美術館展出，外牆上為楊英風浮雕壁畫〈怡然自樂〉，前方為楊英風不鏽鋼雕塑作品〈鳳凌霄漢（一）〉。

05 楊英風展
台北市立美術館、高雄市立美術館

　　由台北市立美術館與楊英風藝術教育基金會共同策劃的「楊英風展」，於2005年8月27日至11月13日在北美館、2005年11月26日至2006年2月26日在高美館展出。展覽特選具楊英風階段性的風格作品九十餘件，呈現了「現代科技」結合「民族精神」的風貌。深具個人特質、在地精神的風格為楊英風贏得眾人的讚賞，他不僅是位傑出的台灣藝術家，提攜後進的廣大胸懷更使他成為一位優秀的藝術教育者。

　　1926年生於宜蘭，楊英風幼年時隨父母經商遠赴北平，隨後進入東京美術學校、北平輔仁大學就讀，最後回到台灣進入台灣省立師範學院（今台灣師範大學）。畢生創作超過六十年，學習傳統書畫，以及建築、雕塑等藝術，作品風格自傳統中抽離，具有象徵創新與實驗之精神，尤其後期鋼塑作品更成為多數地方的地標。

　　楊英風逝世於1997年，留下豐富璀璨的藝術創作供後人追思，除了「楊英風展」做為其一生創作經歷的總體呈現，相繼成立楊英風藝術教育基金會與楊英風美術館，以及剛出版的「楊英風全集」也在在發揚、記錄了楊英風的藝術成就與貢獻，確立其於台灣美術史上的地位。

「楊英風全集」新書發表會會場一景

06 仙那度變奏曲
台北當代藝術館

由台北市文化局與財團法人當代藝術基金會共同主辦的「仙那度變奏曲」，8月6日至9月25日在台北當代藝術館展出，策展人為同時擔任2005年威尼斯雙年展台灣館的策展人王嘉驥。

此展借用「仙那度」（Xanadu）在詩、電影與網際網路空間當中，已經成立的美學意象，如英國詩人柯立芝（Samuel Taylor Coleridge）在詩作〈忽必烈大汗〉當中，將「仙那度」喻為一個東方神祕玄奇之國，這次展覽把台北當代館化身為「仙那度」之國度，注入各種對於空間的實驗與探討。並邀請了台灣與國外共十多位藝術家參展，包括高重黎、陳界仁、吳天章、侯聰慧、林鉅、劉中興、黃明川、王雅慧、汪建偉（中國）、謝素梅（盧森堡）、盧娜・伊斯蘭（Runa Islam，英國）、澤拓（Sawa Hiraki，日本）、阮淳初芝（Jun Nguyen-Hatsushiba，越南），以及韋納・荷索（Wener Herzog，德國）等人，展出作品類型包含有：影像、動畫、網路藝術、劇場、聲音、繪畫等，呈現現代藝術多樣的形式及新穎的表現手法。

策展人認為，「仙那度變奏曲」意味著某種變化的曲調與旋律，展覽當中的作品多數都展露了或隱或顯的空間詩意與韻律節拍。

07 非常厲害——設計中的藝術・藝術中的設計
台北當代藝術館

2005年10月8日至12月11日，台北當代藝術館推出設計展「非常厲害——設計中的藝術・藝術中的設計」，由台北當代藝術館館長謝素貞策劃，設想以當代館古蹟為容器，匯集世界各地不同風味、不同思考的設計師及藝術家，展現新一代的設計物件／作品，試圖藉由新創意／舊空間、相容／相對的現象，表現一種激盪觀眾視覺／聽覺的美感。

「非常厲害——設計中的藝術・藝術中的設計」邀請的藝術家包括阿曼（Fernandez Arman）、查理士・馬東（Charles Matton）、法國設計師歐哈・伊東（Ora Ito）、蒙波・貝東（Mon Beau Beton）、荷籍的英國設計師多禾・彭且（Tord Boontje）、英國設計團隊東京塑膠（Tokyo Plastic）、台灣的黃銘哲、林明弘、董承濂、呂之蓉、許美鈴、蕭筑方、何龍與李岱云，以及台灣新銳卡漫動畫藝術家張耿豪、廖堉安、許唐瑋等人。作品從特殊材質做創意發想的家具設計，到公仔及動畫設計的新潮流行文化均包含在內，表達出視覺受色彩結構刺激及觸覺上因材質觸感而形成的一種美感。

現今的消費者愈來愈偏好具美學元素的設計產品，生活風格中具創意的產品大行其道；另一方面，可以看到整個社會已經從大眾消費走向分眾消費，消費者愈來愈渴望與眾不同的設計產品，於是逐漸形成一股風潮，帶起了流行文化。此展提出設計美學與流行文化對當代生活影響的概念，也暗喻今後藝術中有設計、設計中亦有藝術的新時代趨勢。

「非常厲害——設計中的藝術‧藝術中的設計」展場一景

「快感——奧地利電子藝術節二十五年大展」展場一景

快感——奧地利電子藝術節二十五年大展
國立台灣美術館

繼2004年舉辦「漫遊者——國際數位藝術大展」
後，「快感——奧地利電子藝術節二十五年」展的
亞洲首站，於7月3日至8月28日在國美館展出。主
辦單位為國美館和奧地利林茲電子藝術中心（Ars
Electronica Center，簡稱AEC），策展人為林書民、
傑弗瑞·史塔克（Gerfried Stocker）、克莉絲汀·舍
普夫（Christine Schepf）及胡朝聖，策劃執行單位
為友意國際藝術公司。

「快感」以歷史回顧的方式，選出了奧地利電
子藝術節歷年來具代表性的獲獎作品共十六件，同
時也以「公共藝術」、「表演藝術」及「機器人與
身體藝術」三區塊，呈現了二十五年來科技藝術之
代表性作品。

進入科技時代之後，人類的「溝通」模式產生
巨大的變化。科技社會的溝通模式，證諸於當代數
位藝術作品，而大部分的數位藝術均要求與觀眾產
生互動與溝通，甚至邀請觀眾成為創作過程的一部
分。這樣的藝術創作手法，也改變了美術館與觀眾
的關係。奧地利林茲電子藝術中心自1979年成立以

西島治樹（Haruki Nishijima）　〈留在光下〉(photo produced by Ars Electronica Center)
（上兩圖圖片提供：國立台灣美術館）

來，累積了二十五年的科技藝術發展成果，每年一
度的電子藝術節，不但是孕育傑出數位藝術創作者
的搖籃，也使林茲這個工業之城提升成為世界科技
藝術之重鎮，其推動數位藝術的力量不容忽視。台
灣透過此展，展望未來科技發展與文化創意產業的
新方向，同時也讓觀眾體會，除了享受科技所帶來
的便利生活之外，其中也必須注入對藝術人文的關
懷與思考。

石塔

恩類：石灰岩
年代：元代
尺寸：高98 cm
　　　天頂寬44 cm

09 荒漠傳奇・璀璨再現──敦煌藝術大展
國立歷史博物館、高雄市立美術館

　　「荒漠傳奇・璀璨再現──敦煌藝術大展」由國立歷史
博物館與國立台南藝術大學共同合作規劃，結合大陸敦煌研
究院、法國吉美博物館及台灣故宮之敦煌相關文物珍藏一同
合併展出。3月25日於國立歷史博物館開幕，為期兩個月；6
月11日後則移師至高雄市立美術館，於8月7日閉幕。

　　此次展品中，大陸敦煌研究院提供六十七件國家一、二
級文物，並且同時展出第45窟（盛唐）、17窟（晚唐，通稱
「藏經洞」），以及第3窟（元）原尺寸模型，令觀眾足以親身
體驗莫高窟的神祕與偉大；法國吉美博物館提供精緻細麗的
敦煌原件絹畫十四張；台北故宮博物院方面，則提供張大千
的敦煌臨摹作品十二件。此外，南藝大亦展示二十一件經過
考證製作的敦煌樂器，以便和展品中所描繪的樂器相呼應對
照。展示內容共區分為「佛教藝術區」、「建築藝術區」、
「服飾紋樣區」、「音樂舞蹈區」、「法國吉美博物館展品
區」、「繪畫藝術區」，以及「官民生活區」等七區。

　　敦煌是聯合國認定的人類文化遺產，世界各國均予以高
度的肯定；此次展覽結合各方資源，且為跨國際、歐亞之合
作，其展覽規模、意義與價值更為特殊。

1.「荒漠傳奇・璀璨再現──敦煌藝術大展」在國立歷史博
　物館展場一景
2.「荒漠傳奇・璀璨再現──敦煌藝術大展」在國立歷史博
　物館展出。圖為莫高窟第45窟複製洞窟一景。

　　此展由鳳甲美術館、國立台灣美術館、高雄市立美術館共同主辦，並由國家文化藝術基金會執行策劃。展出地點分為北、中、南三區，從2005年11月12日至2006年1月1日在台北鳳甲美術館、2006年1月21日至3月12日在台中國立台灣美術館、2006年3月25日至5月21日在高雄市立美術館展出。

　　2004年，國家文化藝術基金會結合邱再興文教基金會、宏碁基金會、光寶文教基金會的贊助支持而推出「科技藝術創作發表獎助計畫」，是為了獎助具有藝術意念、熟悉科技藝術的藝術家，並呈現科技／數位於藝術運用上的多元化，以及現今科技藝術的未來感。2004年第一屆獲得獎助的六位藝術家，自2005年11月12日起，透過「科光幻影‧音戲遊藝」發表創作成果。

　　六位藝術家及其作品分別為：王俊傑的〈微生物學協會——狀態計畫II〉、呂凱慈的〈虛擬舞台之互動式藝術表演——掌中戲〉、林書民的〈催眠〉與〈內功〉、吳天章的〈當代異術‧數位魔法〉、黃心健的〈記憶的標本〉，以及唯一一件聲音作品——蔡安智的〈台灣音計畫〉。這些作品呈現出既有聲、有光、有影、有戲、有故事，亦有傳說中的魔法與虛擬的科技架構，兼具現代感與未來感的聲光世界。

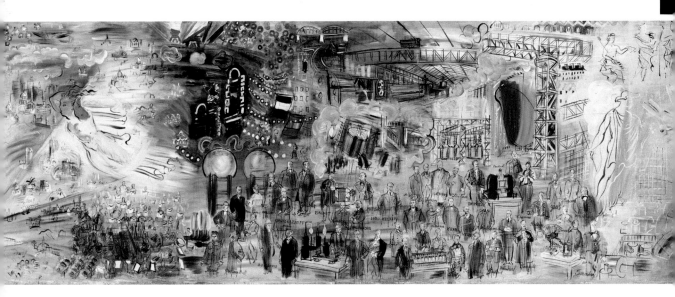

10 美好年代——巴黎市立現代美術館收藏展
台北市立美術館

　　由《中國時報》系與台北市立美術館共同主辦的「美好年代——巴黎市立現代美術館收藏展」，於2005年11月12日至2006年2月5日在北美館展出。主要展出巴黎市立現代美術館內代表巴黎1920至1930年代的作品，包括繪畫二十五幅、立體雕塑十件與家具裝飾工藝品二十件，除了杜菲〈電的歷史〉將以原作的十分之一縮小版油畫展出，其餘皆以原作在台首次展出。這些精緻而耀眼的藝術作品反映當時的時代氛圍，展現巴黎現代藝術的敏銳與感性。

　　20世紀初的巴黎已是個風氣開放的現代化城市，來自世界各國的藝術家齊聚於此，相互激盪、融合而發展出所謂的「巴黎畫派」，加上藝術與技術萬國博覽會的影響，鼓勵藝術創作與現代生活融合，促成了裝飾藝術風格的形成，使人們得以透過巴黎市立現代美術館的精選藏品，神遊浪漫國度那段屬於現代藝術的美好時光。

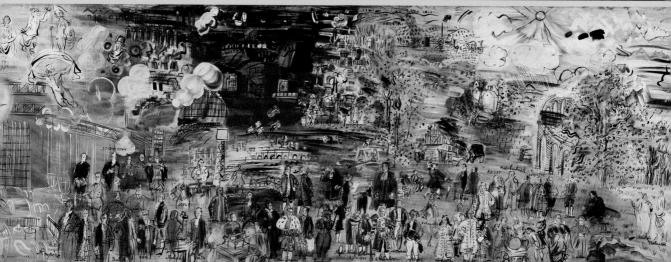

1. 「科光幻影‧音戲遊藝展」展出的作品之一，
 呂凱慈的〈掌中戲〉

2. 「美好年代──巴黎市立現代美術館收藏展」
 展出的胡奧‧杜菲作品〈電的歷史〉
 油彩、畫布　110×600cm　1937－1938

3. 北美館館長黃才郎在杜菲作品〈電的歷史〉開
 箱記者會上表示，北美館志在推廣全民藝術，
 希望用優秀且平易近人的藝術作品來與觀眾溝
 通。

2005 年台灣視覺藝術年度焦點 1

❶ 視覺藝術展覽總論

以中央伍為準，向中看～齊！
——試論台灣近年的展覽型態學，以2005年為例

／李思賢

一年的展覽有多少？官方的、民間的，向後回顧的、向前先鋒的……，僅僅一年的展覽數量，便已繁如過江之鯽、多如天上繁星。如此壯觀的藝術景觀在漫長的時間下，所共同積累與糾揉的內容，必然為這個地方、區域、民族或國家演繹出特定的文化形貌，歷史於焉成形。回顧歷史，可從那些象徵此處人們過去關懷與記憶的印痕中，梳理出系統性的道理和風格；而從歷史的經驗法則上說來，這亦蘊含著立足當下、放眼未來的積極意義。本文便將以此種方法學為切入，並以「2005」這個無論是千禧焦慮或世紀欣喜都轉趨平緩，但國際秩序卻開始移動重組的關鍵年代作為樣本，藉由類比、分析2005年的台灣展覽，建構台灣近年的展覽型態學樣態，而這個樣態有著清晰的中軸，卻也同時帶有明顯追逐主流風潮的傾向。

目標面向：立場的輻射

首先，我們必須回頭廓清展覽地點的屬性，因為那關乎所有展覽內、外在狀態的心態、立場與觀點。按常理來說，轄屬權的公立或私有是徹底改換展覽內涵的基本變因，在此前提下所背負的責任和所被交付的任務自然有著天淵之別。公立美術館承擔了塑造、整理與保存國家文化命脈的重責大任，因此顯現了審慎但略微保守或傳統的性格；而民間私人經營的藝術空間因全權自主的自由度，必然呈現相對輕盈的營運可能。然而如此簡而言之的劃分，在文化多元、藝術跨域的今天，似乎已有所更迭。

回首台灣三大公立美術館在2005年的展覽類項來看，約略可統整劃分為「典藏新發現」、「異域新開拓」、「教育新視野」、「創作新觀點」，以及「回顧與紀念」等五大類。當然這其中多少仍有著屬性強弱之別，但作為一家公立美術館，對歷史與當下、對傳統和創新所持有的立場是無可非議的。譬如為肩負起培育新生代藝術家之責，由國美館研究員施淑萍策展的「E術誕生——台灣藝術新秀展」，意外地引來許多藏家打探、挖掘新人。此外，頗值一提的是北美館的「館藏1916～1945」和國美館的「顏水龍工藝特展」的安排，它們分別被規劃在巴黎市美館的「美好時代」展和「威廉‧莫里斯與工藝美術特展」展出的當頭，在呼應與對照的初衷之外，為塑造台灣意象的拚場意味頗堪玩味，稱職地扮演了捍衛國家文化的角色。

有趣的是，一如「大趨勢」、「大未來」、「亞洲」等較具規模的私人新興藝展空間所規劃的展覽，卻也自動地向主流場域的品味和格局靠攏。不論是「蓬萊圖鑑——世紀末台灣歷史意象」、「天地原道——台灣抽象雕塑評選」標題的命名，抑或是楊英風、郭維國、張正仁、郭振昌、李再鈐、高燦興、黎志文、佐藤公聰等台北藝壇知名藝術家的被推介，都在在顯示了主事者的品味，也頗有「大澤龍方蟄，中原鹿正肥」準備大展鴻圖的架勢與企圖。或許躍上檯面的藝術家才符合他們在商業屬性上的期待，公立美術館的背書因此成了最穩妥的保證。

相反地，2001年中在眾人注目下開館的「台北當代藝術館」，以公辦民營之姿，大行當代前衛、實驗之道；當代館有目共睹的豐碩成果，成功地搭

1. 國美館的「E術誕生──台灣藝術新秀展」引來許多收藏家挖掘新人（圖片提供：國美館）

2. 「女人香──東西女性形象交流展」提供一種在眾多女性藝術議題展中的新說法。圖為薛萬棟1938年的膠彩作品〈遊戲〉。

2005高雄國際貨櫃藝術節的主題：「童遊貨櫃」(攝影：李思賢)

建了當代文化的生發與激撞的平台外，在某種意下說來，還徹底扭轉了前述那種「照理說」公家保守、私立活潑的涇渭分明狀態。然而儘管如此，先鋒還是有條件的；前衛團體「G-8藝術公關顧問公司」因作品〈四海英雄——柯賜海〉的爭議憤而退出當代館「偷天換日」展的事件，硬是突顯出公家條件前提下的某種立場、身份與態度上的侷限。

前衛的調性畢竟還是向年輕人傾斜的，從老牌的「伊通公園」、「新樂園」、「新濱碼頭」、「文賢油漆行」及至晚近成立的「南海藝廊」，替代空間所能衝撞的能量或許真比當代館要來得強大許多。當美術館、商業畫廊、大學藝術中心、替代空間的所有展覽一字排開時，我們將不難發現，這種面向的是一個好玩、有趣且又不可預知的未來的展覽，似乎早已蔚然成風。

議題導向：主題的策展

攤開2005年所有的展覽，「我愛我自己」、「衣術家」、「斤兵馬豆OKO」、「額頭文字雞」、「叫ㄷˇ公主」、「渣滓與榨汁」、「嘛也通」……奇形怪狀的標題琳琅滿目，內容也大異其趣，顯示出文化的多元與活潑已在台灣藝術界植根、開花。議題的鎖定，亦為近年頗為時興的規劃方式，尤其是策展。這是一個策展人當道的時代，策展人的至高角色非但主導了議題、主導了走向，同時也主導了這個時代的趨勢。雖然多數人對策展學和策展內涵並不甚明瞭，出現因似是而非的策展而混淆了藝術價值的情況比比皆是，然而一個準確的策展，還是會因策展人在藝術家的挑選、行政的游刃、議題的掌握和學術問題的詮釋上，為藝術理論和藝術史做出重要貢獻。

台北當代館2005年的「策展人在MOCA」系列，邀請四位可稱得上是國家級策展人所策劃的「平行輸入——前駭客藝術」、「偷天換日——當·代·美·術·館」、「膜中魔」、「仙那度變奏曲」四檔大展，均在個別議題上提出與當代社會或文化狀態相關的看法，頗受台灣藝壇注意；其中王嘉驥

石晉華的「笑話計畫」反省著資本主義習性對我們的影響（攝影：李思賢）

的「仙那度變奏曲」，還因此入圍了第四屆「台新藝術獎」的「TOP 5」決選。而史上首次跨館際合作，由國美館、故宮、奇美博物館聯合主辦的「女人香──東西女性形象交流展」，也引起相當多的討論。該展策劃人高千惠以其精準的藝評眼光，從雖是有先天框架但卻仍泛無邊際的龐雜館藏中拉出此一議題，為女性橫亙古今、會通中外的身份演變作出詮釋，提供新一種在眾多女性藝術議題展中的新說法，頗具學術討論價值。

在「女人香」之外，2005年與女性藝術內容相關的展覽還有來自高美館卻「開在台北城」的「高雄一樣花Shrub of Flowers」（鳳甲美術館）、「健康版圖──女性創作的自我皈依」（靜宜大學藝術中心）、「『女觀・再現』意識覺醒藝術展」（元智大學藝術中心）、「藝術與性別──女性藝術家如何與生命及世界對話」（藝象藝文中心），以及以個展呈現的謝鴻均的「陰性空間」（交大藝文空間）、侯淑姿的「越界與流移──亞洲新娘之歌」（清大藝術中心）、洪上翔的「『天兒組曲二〇〇六』後女性

主義與新觀念藝術」（東吳大學游藝廣場）等等。這些展覽及展地不但突顯了「女性」議題是門顯學，也因展覽空間大多出現在「非實驗性」的美術館和大學藝術中心，而使人不禁產生此議題是否已是日暮西山的懷疑。

潮流傾向：藝術的跨域

事實上，以議題為導向的展覽，因主題的凝聚和論述的聚焦的確容易彰顯相對準確的展覽內涵，但這卻並非互古不變的真理。近年來大型藝術活動或展演均仿照議題展下了個主標題，例如「2005台北國際藝術博覽會」以「亞洲 青年 新藝術」為題、「2005高雄國際貨櫃藝術節」將主題訂為「童遊貨櫃」、國美館的典藏展系列「生發與變遷──台灣美術『現代性』系列展」（原名「台灣美術丹露」），而就算是各自被邀請獨立策展，橫跨2004 - 2005年的「Co4台灣前衛文件展」，最終也是在論述的統整詮釋下全數規範在「藝術轉近」的標題裡。這種「展中有展」、兜攬在主題圈圈中的展覽內

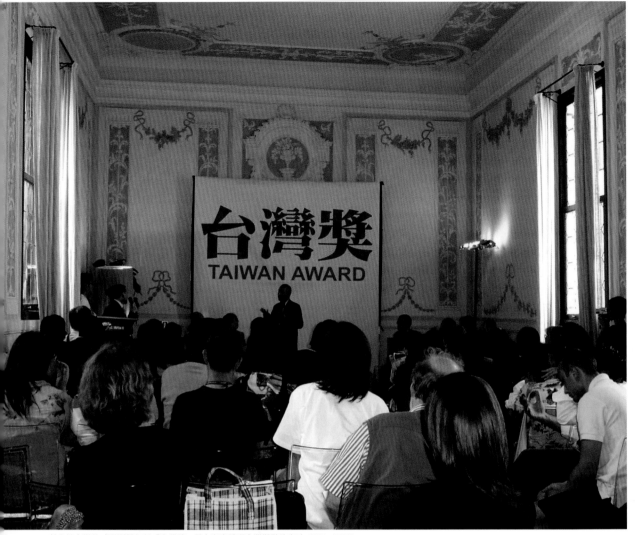

赫島社主辦的威尼斯雙年展「台灣獎」具有高度體現台灣觀點的意味（攝影：李思賢）

在，無論是緊密還是鬆散，都顯示這或許已是股擋不住的潮流，然而坦白說，多數都很浮泛和空泛。

近年潮流的吹拂，以藝術的跨領域為最甚；以往區隔在至少是視覺藝術的「藝術」範疇之外的其他如建築、時尚、設計、音樂、表演等類科，這會兒全搭上「藝術」這班車。北美館的「普立茲克建築獎作品展」和「薇薇安‧魏斯伍德的時尚生涯」、高美館的「瑞士提契諾當代建築展1970－2003」、當代館的「後城市房間104」和「非常厲害」、台北國際藝術村的「水母漂集團——人類動物園」電子噪音及跨領域演出等，便已都是登上公立美術館殿堂被背書的展例。而這其中，拜高科技時代之賜而誕生的數位藝術、音像藝術，這種已大

量出現在國際雙年展之中的新型態／媒材創作，甚而成為今日國家藝術發展的重點輔導對象。

就發表於2005年的國家文藝基金會首屆「科技藝術創作發表專案」成果展「科光幻影‧音戲遊藝展」，便在眾人的期盼與注目下，像是帶著光環般，熱鬧地在鳳甲美術館、國美館、高美館間巡迴了一遭。此外，北美館的「異響」、國美館的「快感」和「睛魚＠國美館」、元智大學藝術中心的「Wow! 震盪音象展」，再加上關渡美術館、藝象藝文中心等因學校系所獨立培育的藝術小新兵的幾檔數位音像實驗展……，看來也是榮景一片。在「數位」區塊上，台灣藝術展覽的成就著實是令人驚豔的，就是讓波依斯（Joseph Beuys, 1921-86）見到這

國立台灣美術館的「快感──奧地利電子藝術節二十五年」大展是2005年數位藝術的重頭戲。圖為八谷和彥的〈交換眼球計畫〉

番景象,他恐怕也只有自嘆弗如了。

　　藝術領域的開闊到了今日,豐富的藝術表現手法讓人目不暇給,儘管看起來是「一人一把號、各吹各的調」,但實際上卻明白是「以中央伍為準,向中看～齊!」,看齊的那方,是世界的主流。我們不妨細索,台灣多數的展覽思路,包括辦展、策展與創作,不都很吻合第一世界的眼光和品味?我們是否在國際強權政治的擠壓下,不自覺地站到他人的位置上詮釋著這個世界?

　　反省的聲音是很微弱的。觀念藝術家石晉華在靜宜大學藝術中心展出的「笑話計畫」,便在反省著資本主義社會的觀看與思考習性對我們的影響;他透過「好笑的文字 vs. 不好笑的附圖」的圖、文

間的錯離關係,擾亂我們閱讀與理解的慣性,這種展覽實在很罕見。另者,2005年「第51屆威尼斯雙年展」的赫島社「台灣獎」行動,爭議地選出了阿富汗館的兩位藝術家。怎會選阿富汗這種落後國家?此番嗤鼻的訕笑和不懷好意的質疑是最常見的評語。然而,爭議歸爭議,選出阿富汗不單只是我們有史以來第一次主動出擊的「台灣觀點」,同時還正是作為一個同為第三世界國家的立場的舉措。今天大家在高談闊論著「後殖民主義」的同時,或許我們也正掉在後殖民的「自我殖民化」的泥淖裡呢! 而這一切,都潛藏在台灣的展覽型態學裡。

2005 年台灣視覺藝術年度焦點 ②

世界舞台上的台灣位置
——2005年台灣藝術市場回顧與分析

／胡永芬

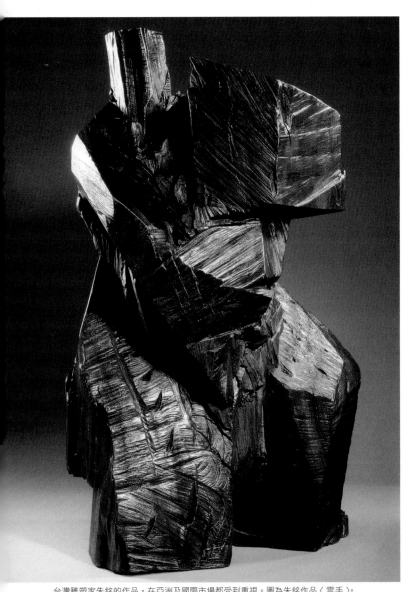

台灣雕塑家朱銘的作品，在亞洲及國際市場都受到重視。圖為朱銘作品〈雲手〉。

2005這一年，對於台灣的藝術市場而言，真是艱辛困苦、怪異詭譎而又透露出無限新希望的一年。

華人藝術市場再度雄起

這一年，可以說是華人藝術市場等了十多年，終於再度雄起的一波榮景。

只不過，十多年前所指的華人藝術市場就是「台灣藝術市場」，當時整個華人地區沒有其他地方的藝術消費力能與台灣相抗；但是今日所指的華人藝術市場，除了台灣之外，還有香港、中國、新加坡、印尼，乃至歐美、阿拉伯等世界各地，都發生了不可小覷的影響力，台灣能量在某個區塊還佔有關鍵的作用，但有些區塊，很顯然地台灣已經喪失了著力點。

2005年初香港春拍，市場出現了「華人油畫雕塑拍賣挑戰港幣億元成交額」，一句激動人心的喊話，才不過是到了秋拍，豈只是破億而已，香港的拍賣已經破了好幾億，即使是在2005年年頭，也沒有人作夢能想得到這一天一下子就到了。只不過鵲起的部分是中國當代藝術，這裡面台灣藝術的比例已經降到非常低。

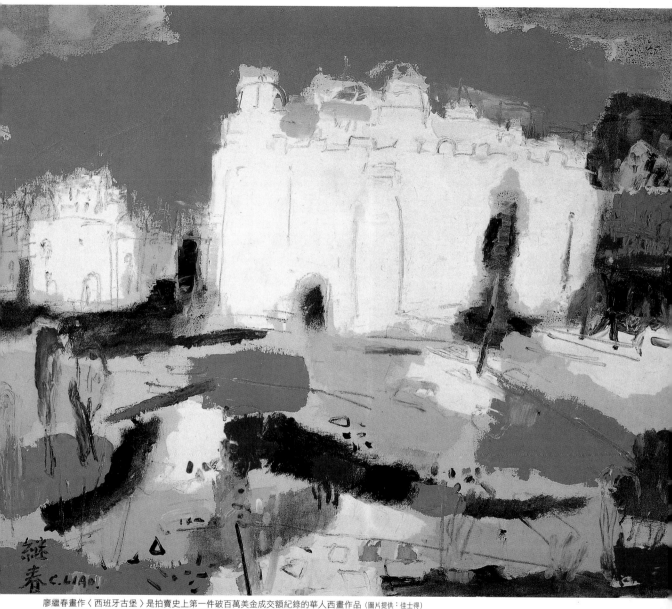

廖繼春畫作〈西班牙古堡〉是拍賣史上第一件破百萬美金成交額紀錄的華人西畫作品〔圖片提供：佳士得〕

台灣藝術消費實力仍然堅強

其中值得一書的是，台灣前輩藝術家廖繼春的畫作〈西班牙古堡〉以一千零七十六萬港幣成交，成為拍賣歷史上第一件破一百萬美金成交紀錄的華人西畫，而標下這件作品的，也是一位台灣買家。除此之外，陳澄波、朱銘等前輩藝術家的作品，也在以香港為中心的亞洲拍賣市場上確認地位，並且穩健上升。廖繼春與陳澄波一直被認為是台灣美術史上最有才氣的前輩藝術家，由此可見，其實美術史的作品、好的藝術不會寂寞。

〈西班牙古堡〉創下了超過一百萬美金的成交紀錄，事實上台灣藝術市場中更為高價的藝術品交易並不在少數，比如說李石樵在1940年入選日本「紀元二千六百年奉祝美術展覽會」的名作〈溫

現代雕刻大師亨利·摩爾的1951至1981年間的青銅雕塑作品〈形而內〉，豎立於台北市民生東路西華飯店門口。

室〉，就在2005年中於台灣兩大收藏家之間轉手，據悉成交價格大約在200萬美金左右。而西華飯店於2005年夏天悄悄安置於飯店門口的亨利·摩爾（Henry Moore，1898～1986）雕塑作品〈形而內〉，顯然是知名的收藏家西華飯店董事長劉文治欽點的，雖然西華飯店對於這項收藏的過程甚為低調，但以亨利·摩爾現在的價格來看，這件作品的成交價可能超過一億元台幣。由以上這些例子可以想見，其實台灣內部的藝術消費能力仍然堅強，只是面對台灣自己的藝術，由於前面十年的挫敗經驗，使得信心仍然非常不足。

畫廊產業出走潮最高峰

2005年國內一家藝術雜誌某期專題策劃的標題是「來來來，來上海！去去去，去北京！」無論這種論調背後有多少值得反思的弔詭，但是這個標題確實反映了台灣藝術產業殘酷而真實的現象。

台灣的畫廊業者如今已經無可避免地，必須與一年兩季的香港與中國拍賣潮共舞，除此之外，在畫廊本業上，也顯現了兩種截然不同的操作方向。

帝門藝術中心在北京開新據點，並將市場重心移向中國。

一種是前進中國，新闢疆土；另一種則是固守台灣，創造前進國際的新機會。

前進中國者，可分為三種類型：其一是介入中國拍賣與博覽會行業。一方面有些早期在台灣，因為市場長期不景氣的原因，已經屬於半歸隱狀態的畫廊專業人士，到中國以拍賣公司操盤手的身份重新出發；另一方面有些台灣藏家或畫廊業者，與中國的博覽會、拍賣公司建立各種非常深入的合作模式，雙方共利。

其二是原本就以經營中國藝術為主的畫廊，在中國開新據點，並將市場重心移向中國。這類畫廊依舊就其原本路線持續開拓，並且多數得以在新興市場中找到眾多新興買家，在短期之內成功獲利。

其三是原本在台灣經營台灣藝術家、海外華人藝術家、甚至是西方藝術為主的畫廊，到中國即面臨必須修正經營方向的挑戰。有些是懷抱著為原本的經營內容開拓更大市場的樂觀心情去的，但是到當地之後發現大有水土不服的問題，因此也面臨是不是必須經營中國藝術才能營生的問題。

台灣畫廊出現空巢化的現象，一向比較具有短

新苑藝術中心代理的台灣藝術家郭奕臣的錄影作品〈入侵普里奇歐尼宮〉

線投機傳統性格的台灣收藏家群，手上的錢潮也跟著畫廊邁向新市場，於是，台灣藝術消費能力雖然依舊堅強，但是都跑到中國市場去「發揮作用」，並沒有什麼藏家有太高遠的眼光，在台灣藝術市場低迷之際趁勢買進價格低廉合理，但是未來必然具有市場潛在能量的作品。

2005年這一波出走中國的台灣畫廊，保守估計也至少有十家。

固守台灣，走向國際藝術市場

另一類畫廊，與選擇前進中國的同業的策略完全不同，他們採取固守台灣，甚至是規劃、創造前進國際的新機會。這裡面也分成兩種：

其一，是以往經營台灣前輩畫家的畫廊，重新聚合他們手上的籌碼與長期以來支持台灣前輩畫家作品的藏家們，將這些力量以台灣本地，以及香港的拍賣為舞台，希望復興台灣美術史上的前輩藝術家在市場上的地位。

其二，則是看到了全球化之後全世界的文化交流走向地域性、城市性的多元文化趨勢，同時也看到了台灣當代藝術創作者豐富而且具有風格化語彙的表現，極具有潛力。因此，有些畫廊開始選擇與台灣中青代的當代藝術家合作，並且積極參與國際上幾個最重要的藝術博覽會，推動台灣當代藝術家。比如大趨勢畫廊與陳界仁、吳天章等藝術家簽約，長期經營他們的市場；大未來畫廊經營楊茂林等人的作品，並且積極參加巴塞爾、墨爾本、北京等等全球及亞洲地區的重要博覽會，將其經營的台灣當代藝術家推介到國際上；新苑藝術中心甚至代理了郭奕臣等錄影藝術創作者，參加遍了全世界目前新興的幾個錄影多媒體藝術博覽會。他們的工作，在很短的時間之內，都獲得了明確的迴響與反應，並且台灣優秀的當代藝術作品，也為這些畫廊搭起國際交易、國際合作的橋樑。

台灣藝術產業整體經營策略，亟需國家力量支持

面對台灣藝術產業的現實，目前確實出現空巢化、空洞化的現象，曾幾何時，台北國際畫廊博覽會在亞洲從與新加坡相抗二分天下的局面，

台灣當代藝術家把「自己」當成一個品牌打到世界上去。圖為崔廣宇作品〈城市精神系列——高爾夫球〉。

到現在中國北京、中國上海、日本、韓國、新加坡等等，亞洲各地的畫廊博覽會軟硬體的規格局面，以及所囊括的市場幅員，基本上都已經超到我們前方了，台北國際藝術博覽會是亞洲各國博覽會中操作經費最少的，我們唯一還值得自恃自傲的，是我們內部消費實力仍高過其他國家，收藏家們還算捧場。

2005年台北國際藝術博覽會的成交額破億元新台幣，而且我們經費雖然拮据、政府補助金額只有韓國的三分之一，但是我們的成交額還是超過新加坡、日本、韓國（中國公佈的金額為台灣兩倍，但慣例上都會灌水，所以此處無法列入正式對照）。只是這種成交金額領先的優勢，很明顯的已經很快就要在亞洲各國以國家政策強力加持藝博會的策略優勢與資源優勢競爭之下，被後來居上了。

參加藝術博覽會是一個成本極高的投資，因此，整個亞洲未來必定會經過淘汰整理之後，只剩下一至三個藝術博覽會有機會成就為國際性的規模，吸引高水準的國際畫廊參展。台灣藝術博覽會這一兩年間一直面臨著強大的競爭壓力，很現實的考驗是：整個台灣的藝術產業要在亞洲、乃至國際上尋求一個具有特色與代表性的位置，才有機會長遠地參與國際藝術市場的經濟活動，優秀的台灣藝術也才有一個基地舞台向世界推出。

從經營策略到實體資源，國家力量具有魄力的介入與支持，已經是非常迫切而關鍵的時刻了。

台灣藝術家，自己就是品牌

值得我們感到欣慰的是，即使是在如此不利的現實條件下，即使在「台灣」這個品牌目前在國際當代藝術的學術市場與經濟市場都尚無法發生任何增進效益的時候，我們的藝術家早已經藉著優秀的作品，把「自己」當成一個品牌打到世界上去了。

台灣藝術家或許沒有中國熱潮帶給中國當代藝術家那種戲劇性的好運，但卻走出了一條自己的路，更為平常心，也更為扎實。國家力量如何把我們優秀的藝術家再往上推一把？過去三十年來亞洲國家已經有日本經驗、韓國經驗的成功模式可以參考，只要開始做，本質條件至少比韓國更為成熟優越的台灣當代藝術，一定很快就能收割成果。

2005年台北國際畫廊博覽會的成交額破億元新台幣。

2005年4月7日晚間，2005台北國際藝術博覽會開幕酒會現場，左起為畫廊協會前任理事長劉煥獻、文建會主委陳其南、年度藝術家小澤剛與畫廊協會現任理事長徐政夫。

2005 年台灣視覺藝術年度焦點 ③

③ 藝術與畫廊產業年度觀察

加碼試探景氣的一年
──2005年藝術產業趨勢

／吳介祥

　　2004年是台灣藝術產業擺脫陰霾的一年，而2005年則是藝術產業加碼試探景氣的一年，許多熬過不景氣的實力畫廊開始試探新市場、開發新據點，積極參加亞洲各大博覽會，並有不少畫廊開始在中國大陸佈署分支。回到世貿中心的「台北國際藝術博覽會」雖然只有三十多家參展畫廊，卻也創造了令人滿意的交易額。拍賣業也在這一年屢創紀錄。兩家代表性拍賣公司羅芙奧和景薰樓策略不同，但同樣以開創精神經營這一年，吸引了新興收藏家的出現和老收藏家的復出，在拍賣會上摩拳擦掌。台灣許多藝術家是直接將作品賣給收藏家的，這些交易較難觀察，而讓年輕藝術家表現的台北國際藝術博覽會，雖然沒有針對銷售設計，卻也有些參展藝術家受到畫廊的注意，建立合作的關係。整體來說，2005年是台灣藝術產業蓄勢待發的一年。

　　本文針對畫廊、拍賣和藝術家三個面向探討2005年台灣藝術產業的動向發展。

畫廊

　　2005年是台灣畫廊放眼亞洲的一年。來自大陸藝術市場的熱潮不可擋，台灣畫廊在經過景氣復甦的2004後，大膽地重整步伐策略。特別能顯現2005年台灣畫廊積極態度的，是在參加各地藝術博覽會和佈署大陸兩方面。

　　從台北國際藝術博覽會說起。將英文名稱從「Taipei Art Fair」改為「Art Taipei」，並重新設計logo、塑造新形象的台北國際藝術博覽會，這次參展畫廊才三十四家，其中國外畫廊四家，屬於全球藝術博覽會中最迷你的規模。參展畫廊以代理國內外經典作品的畫廊為主，走向較為保守。受到文建會的贊助，畫廊協會得以就相當的經費開闢當代青

朱德群 〈奧瀜〉 1960 油彩、畫布 146×97cm 朱德群的此件作品與常玉作品〈藍底瓶花〉皆以新台幣2,261萬名列羅芙奧秋季拍賣會的最高價拍賣品。

年藝術展區「新石器時代」，藉以激發畫廊發覺和代理新秀的動機。這次博覽會除了保守估計的八千萬新台幣現場成交額外，文建會執行的「青年藝術購藏徵件計畫」也在此時做搭配，請畫廊推薦作品。另外，2005年新開幕的畫廊有台北首都畫廊的仁愛新館和台中旻谷藝術。

常玉的〈四裸女〉原為台北國巨基金會藏品，在佳士得拍賣會上以1,636港元成交價，創下常玉作品最高拍賣世界紀錄。

在參加國外博覽會方面，北京藝博、上海藝博、東京藝博、首爾藝博和新加坡藝博會都有台灣畫廊的參與。對台灣畫廊來說，中國大陸兩個超大型博覽會是不可放棄的市場，而首爾的博覽會則是刺激台灣藝術更有國際觀和市場成熟度的試煉機會。2005年參加韓國首爾藝博會的台灣畫廊，有台北的新苑藝術、台中的金禧美術和台南的第雅藝術。值得一提的，還有2005年新苑藝術在文建會的委託下，協同畫廊協會到德國科隆參加新媒體藝術博覽會「DiVA Cologne」，合作形式和展出內容對台灣官方藝術贊助以及對畫廊產業都是新嘗試。

基於國際對中國大陸的注視，台灣藝術市場相對地被忽視的事實，台灣畫廊不得不以開拓精神面對挑戰。2005年進入大陸做佈署的台灣畫廊，除了最早就到北京的索卡，在這年在北京也開了第二家畫廊外，觀想畫廊也成立了蘇州觀月畫廊，而帝門也在北京大山子成立以新媒體為主的分支。2005年積極探索分析大陸據點的則有的傳承畫廊、亞洲畫廊、新苑畫廊、八大畫廊和日昇月鴻畫廊。多數到中國大陸設分部的畫廊都還是繼續經營台灣的市場和台灣藝術家。台灣收藏家吳盈璋也在從醫生涯退休後到上海開了昇畫廊。而因為山集團財務危機而

景薰樓以「當代華人藝術」為主題，在拍賣會上選出多達158件的二十世紀中國藝術家作品。圖為參加拍賣會的吳冠中作品〈江南池塘〉。

收市的山藝術亦於2005年在中國大陸佈署完畢，重新開張。

　　台灣畫廊在不景氣的幾年間被迫思考新方向，但是遲遲未踏出步伐。2005年，台灣畫廊趁市場復甦之際，同時面對中國市場興起的時代大趨勢，逐漸走出既有窠臼，如臨深淵、如履薄冰地經營新版圖。

拍賣

　　已經有十年歷史的景薰樓在2005年兢兢業業，積極開發新的題材區，專注在徵集紙本藝術上和積極尋找重量級藝術家較小件的作品。景薰樓將視野放到東南亞的華裔收藏家，預展地點除了台北、台中和台南外，也拉到北京及香港。景薰樓春拍以接近九成的交易成績，九十六件作品創造了七千七百萬台幣的交易量，較2004年春拍成長了10%。這次拍賣最高價是張大千的作品，估價為九百萬，結果以一千六百萬落錘。景薰樓的秋拍以「當代華人藝術」為題，並徵集了「文革美術」為拍賣專題，秋拍拍出一百一十七件作品，其中九成三成交，創下了一億四千六百萬台幣的成績。這場拍賣的最高價為林風眠的作品，從二百八十萬起標，以遠超出起

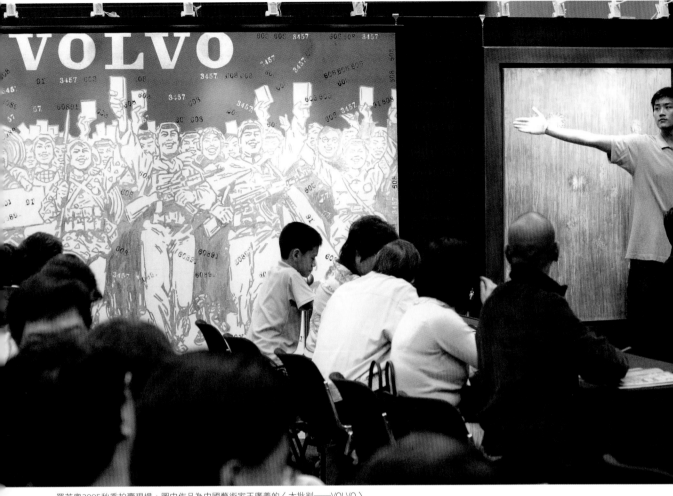

羅芙奧2005秋季拍賣現場，圖中作品為中國藝術家王廣義的〈大批判——VOLVO〉

標價的二千二百五十八萬賣出。

1999年成立的羅芙奧是台灣業績最佳的拍賣公司，2005年它將預展地點拉得更遠，到了上海、香港、台中和台北，拓寬爭取買家的範圍，成績也比前一年成長許多。2005年春季拍賣會七十一件作品，刷新羅芙奧成立以來單場最高成交金額紀錄，達一億一千六百萬台幣。而2005年秋拍「20與21世紀華人藝術」的一百零三件作品繼續破紀錄，有一億九千萬台幣的成交量，比2004年秋拍的一億零六百萬台幣也成長了將近八成。這次秋拍的最高價落在常玉的作品上，以兩千兩百多萬——比估計價的一千五百萬高出許多賣出。進入前二十名的台灣本土藝術家作品有廖繼春、陳德旺和朱銘的作品，各為〈愛河風景〉一千五百三十三萬、〈觀音山〉四百三十五萬和〈太極拱門〉三百五十四萬台幣。

和香港的拍賣盛況連成一氣，兩家拍賣公司這

四場拍賣創出好成績，不少成分要歸功於相當集中在目前到處都熱賣的少數藝術家，如趙無極、朱德群、林風眠、潘玉良、常玉和吳冠中等人身上。一方面是因為台灣的實力派收藏家恢復了對本土的經典藝術家的興致；另一方面，這些價位頂級的藝術家驚動萬教的成交價搔動了買家競標其他藝術家的雄心。2005年在台灣和香港的拍賣場上表現出色的台灣經典本土藝術家有廖繼春、李仲生和朱銘，而楊三郎的地位和重要性也開始受到注意。廖繼春的〈西班牙古堡〉在香港佳士得春拍會上以約合新台幣四千六百萬創下他的畫價紀錄後，他的〈鯉魚〉在接下來的羅芙奧春拍達到台幣一千四百二十萬。朱銘的作品幾乎是所有亞洲拍場的最愛，2002年後行情陡峭上揚。李仲生的〈抽象〉在香港佳士得以約合台幣一千六百萬成交，另一件抽象作品則在羅芙奧秋拍上以三十五萬台幣拍出，較估價多一倍。

楊三郎的〈龍動風浪〉和〈海景〉在香港佳士得的秋拍上各以約合三百五十三萬和三百二十六萬台幣拍出。另外，在羅芙奧秋拍中，創出個人最高價紀錄的台灣當代藝術家有莊喆〈新綠〉的一百八十八萬台幣、楊識宏〈過去的片斷〉的七十三萬台幣和洪東祿〈誕生〉的五十九萬台幣。而2005年在香港佳士得拍賣會上，出現國外買家的台灣非常當代的藝術家有楊茂林，他的〈摩訶極樂世界的鐵人菩薩〉在香港佳士得的春拍以二十五萬港幣賣出。

觀察2005年拍賣市場的發展，雖然是台灣藝術產業迎接來自全球的藝術市場景氣熱潮、重振台灣經典的市場的方式，但也讓更當代的藝術品瞬間調漲許多。這一年拍賣場出現好成績，主要歸因於台灣實力收藏家再度活躍於市場。

藝術家

台灣畫廊向來都是守成的經營型態，以尋找作品為主，較少尋找藝術家。比較積極開發新秀潛力的畫廊非常有限，較有資歷的有集中經營五十歲以下藝術家作品的臻品藝術中心，以及主力在中青輩藝術家的雅逸藝術中心，兩家都以平面作品為主。2004、2005這幾年，收藏家和畫廊對當代藝術的接受度逐漸放大。例如方向和媒材都很前衛的涂維政、洪東祿、楊茂林、崔廣宇、劉世芬、林欣怡等人都受到收藏家或畫廊的青睞。在眾多展覽中，有表現的青年藝術家逐漸吸引收藏家，洪易、廖堉安、許唐瑋和張耿豪、張耿華兄弟等人的作品親和力強，也引起市場問津。而有香港漢雅軒代理的陳界仁、吳天章的國際能見度，亦隨著畫廊積極參加國際性博覽會而增高。

2004年在華山藝文區舉辦的藝術家博覽會因為緊接著藝術博覽會而相當受矚目。2005年的第四屆藝術家博覽會轉移到中影文化城，以「台灣聲視好大」為題，集結三百多位藝術家，並和「硬地音樂」搭配，也非常有熱度。這次博覽會匯集了台灣重要的年輕藝術家，加上展覽地點的特色，讓會場充滿創意。然而這個博覽會形式較接近聯展，並未特別針對銷售做規劃，因而藝術家展出作品也未從收藏角度著眼。博覽會只有一則市場新聞，也就是紐約

當代美術館資深策展人芭芭拉‧倫敦（Barbara London）在會場上購買了吳仲宗的瓷版作品〈賞鳥觀音〉。這次藝術家博覽會雖然沒有什麼交易活動，但一些畫廊業者已經在這裡找到日後合作的新秀藝術家。

台灣的畫廊已經在調整策略，準備迎接新挑戰，但台灣當代藝術家在長期沒有市場干涉的環境中琢磨出來的是不竭盡也不節制的創意。也因為如此，藝術家與市場保持距離，並且專注於作品的展出效果，捨棄了作品的典藏可能性。於是一些有心代理新秀的畫廊經營者遍尋不得具有市場成熟度的藝術家和作品。2005年藝術家和產業兩方面的合作遠不及理想上應達成的規模。

1. 2005年開幕的曼谷藝術新館館內一景

2. 洪易為近年頗受矚目的藝術家之一。圖為2005年洪易於華山文化園區舉辦的個展展場一景。

2005 年台灣視覺藝術藝評文選

1.「所在」與「不在」間的辨證
——試論許哲瑜的「所在」系列

文／簡正怡・圖片提供／台北市立美術館

前言

　　從地下道、遊樂場、檳榔攤、公廁、露天野台戲到堆滿雜細的雜貨店，一幕幕根植於人們記憶中的熟悉場景陸續自許哲瑜的影像中浮現，不帶誇大的視角與構圖，攝影家僅以單調、冷靜的影像形式，將記錄者「曾在所在」的痕跡呈現在觀者面前。對看慣了激情畫面的台灣觀者而言，這樣的景緻似乎顯得平凡單調，然而在攝影家許哲瑜新作「所在」系列裡，刺激感官的視覺意象並不是他欲強調的，反而是藉由一種近乎冷靜的、疏離的觀看角度，將異質的符號系統「置入」所在空間中，冷冷地挑起我們對畫面寓意的困惑，進而製造諸多欲言又止的複雜訊息。

　　誠如這批影像的題名——所在，「空間」與「人」之間複雜的辨證關係是許哲瑜創作這批影像的核心。在這裡，許哲瑜挑選了許多台灣社會中觸目可及的場景作為主要拍攝客體，接著再將該場景或空間在《牛津大字典》裡的英文觀釋意，以投影機投射在該空間的某個角落，最後以相機將眼前鑲嵌有文字釋意的場景拍攝下來，成為一幅完整作品。於是乎，這些舉目可見的台灣場景似乎在與文字的碰撞間產生微妙的變化，十足寫實的、熟悉的、地域性的以及訴諸視覺的場景攝影，也因另一種抽象的、國際化的、語言符號的入侵與移植，變得格外令人困惑。藉由文字入侵所在，許哲瑜改變了我們習以為常的視覺風景，使眼前的場景不再真實、不再那麼地理所當然，而是充滿一種對話與互相謫問的可能。究竟當文字的敍述遇上影像的語言，兩者之間會產生什麼樣的對話？啟發觀者什麼樣的思考？空間、人與攝影的符號系統，在許哲瑜的影像中又會形成怎樣複雜的關係？究竟誰指涉誰？誰又可以解釋誰？

一、吊詭的「所在」與「不在」

　　50至70年代，台灣攝影普遍籠罩在強大的政治壓力以及沙龍攝影的思維底下，使得攝影發展始終徘徊在藝術與視覺賞玩之間的夾縫。直至70年代後期經歷西方現代主義藝術的衝擊，攝影始邁開腳步，藉由形式或題材的發掘，為沉寂多年的台灣攝影注入全新的活力。而在90年代後的當下，伴隨著社會價值觀的急遽改變與電腦資訊網絡的快速發展，台灣攝影生態更顯得活潑而多元。新一代的攝影家們為了突顯自身在主體意識及擺脫舊的藝術語言，紛紛投入藝術實驗與革新的行列。他們或是挪用新的媒材，並利用影像處理技術，將原始照片作修改、變形與拼貼，或是在自身所處的社會環境中找尋靈感，以攝影形塑對社會體制、自身存在、媒材本質的批判或省思。

　　在當代攝影家企圖找尋個人寫實觀點與影像風格的多元浪潮裡，許哲瑜並不倚重影像處理技術將影像作大規模的修改與變形，也未將其影像結合錄像、裝置或現成物等複合媒材，發展成為佔據時間與空間的攝影裝置作品，而是嘗試在單純的攝影平面上建構出一系列充滿論述思考與反思意味的創作。畢業於紐約長島大學視覺藝術研究所的許哲瑜，對當代文化理論以及西方攝影論述皆具相當深厚的理解，再加上長期駐留國外的緣故，使得他的影像充滿一股濃濃的論述特質與疏離感，尤其近幾年陸續完成的「所在」系列作品，影像中靜謐幽微的情調更發展成為一種對攝影本質的深沉思索。

　　在一片瀰漫闃黑色調的所在中（為了投影效

許哲瑜　所在－playground之二　彩色攝影　120×120cm　2003

果，大部分作品的拍攝時間都選在夜晚或室內），許哲瑜雖呈現了眾多與台灣人民生活息息相關的場域，然而這些理應充斥鼎沸人聲的公共空間卻吊詭地空蕩、寂靜（僅少數作品以遠距離將人物的模糊輪廓攝入），抹除場域中人群的生活實況，呈現出不被使用的空間本身。我們可以發現，正因許哲瑜普遍性地迴避人們現身場域的時刻，使得觀者在初睹作品的當下，往往誤以為自己看到的是一幅司空見慣的懷舊場景圖片，一張人物「不在場」的風景影像（如同我們理所當然地通過相機，瀏覽各種緲無人跡的風景照一般）。然而，伴隨著亮白色的英文釋意逐漸自黑暗中浮現，「在場」與「不在場」間的訊息卻意外被攝影家介入性的燈光裝置所翻轉，吊詭卻巧妙地揭示攝影家的「所在」。許哲瑜曾如此敘述，「所在」系列試圖尋找一種變化，這種變化是當「我」介入某種空間或情境時，環境或氣氛會因「我」的介入而產生改變。【1】藉由文字介入性地置入空間，許哲瑜改變了平日觸目可及的場域風景，以投影文字作為一種索引的符號，指涉景框之外「我」（攝影家）的「曾在所在」，並在光線射入與顯像中，暴露其隱匿鏡頭背後介入空間的觀視，作為印證自身「此在」之證明。

但是，正當藝術家「所在」的痕跡隨著入侵空間的符號顯得昭然若揭時，「所在」系列對「所在」與「不在」間的辯證實際上並未就此止息，反而因攝影曖昧的媒材特質，留給人更多意猶未盡的訊息。美國思想家蘇珊・桑塔格（Susan Sontag）指出，一張照片可以說是一種假的存在，同時也是一種「不在」的表記；彷彿房間裡的一堆柴火，照片──尤其是那種關於人的、遠處風景的、極遠之外城市的、或是已然消逝的過去的照片。【2】桑塔格等學者認為，人們總習慣藉由相機拍攝下自己置身所在的顯像，然而隨著快門瞬間閃逝，人們介入空間的當下亦隨之流逝，留下的僅有事物「曾經」存在的瞬間，即是它就此「不在」的痕跡、逝去的證明，因此，一張照片與其說是事物「存在」的表徵，不如說是其「不存在」的印證、一種近乎幽靈的形象。羅蘭・巴特（Roland Barthes）亦如是說：「我絕不能否認照片中有個東西曾在那兒，且已包含兩個相結的立場：真實與過去。」【3】事實上，

許哲瑜　所在－stall　彩色攝影　120×120cm　2004

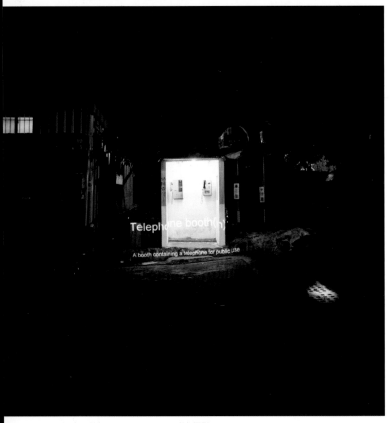

許哲瑜　所在－telephone booth　彩色攝影　120×120cm　2003

當我們意識到「所在」系列隱身無人場景背後，種種揭櫫置身當下的暗示以及一連串標誌存在的象徵時，其實也正弔詭地目睹著攝影家「曾經在場」的過去，意即他「不在場」的時刻。藉由「所在」系列，許哲瑜重複地以光線（攝影機與投影機都可以被視為是透過光線來呈像之媒材）暗示自我的出席、不斷地在空間中銘刻其所在的標記，然而正如影像中那些曾經逝去、或即將逝去的懷舊景物，「所在」系列為我們記錄了空曠的空間、流逝的時間，也刻畫著他「曾經所在」但如今已「不在」的片刻，在這裡，相片是一種彰顯所在的符號、證明，同時也是一種無聲的紀念與哀悼。

二、影像與語言符號的延異

對「所在」系列的觀者而言，投射空間中的文字示意不僅觸動一連串「所在」與「不在」的辨證，更改變了眼前如實的客觀環境，通過另一種異質的、屬於語言系統的符號的介入，攝影家不經意攪亂原本直接單純的影像語言，讓訊息彈跳在抽象的文字以及寫實場景之間，挑起意義的無限延異。許哲瑜如此詮釋道：「在創作過程中，那些表述被攝物『成見』的教條式文字，在某些照片中反而與影像起了複雜的化學變化。有時是因為影像而使得文字變得複雜，有時卻是文字讓單純的影像變得複雜。」【4】「所在」系列以教條式的文字解構了觀看寫實攝影的成規，讓人不禁為文字置入影像後產生的複雜對話感到疑惑，進而質問：「是否語言的符號為空間創造了另一種新的論述可能？語言與影像的碰撞是否會激發出言外之意？」

為了深入瞭解視覺藝術所傳達訊息脈絡並拓展對作品更多元的詮釋空間，當代藝術史研究廣泛地挪用語言學的概念，將作品視為一則由視覺符號構成的「文本」（text），藉由對符號（semiotics）

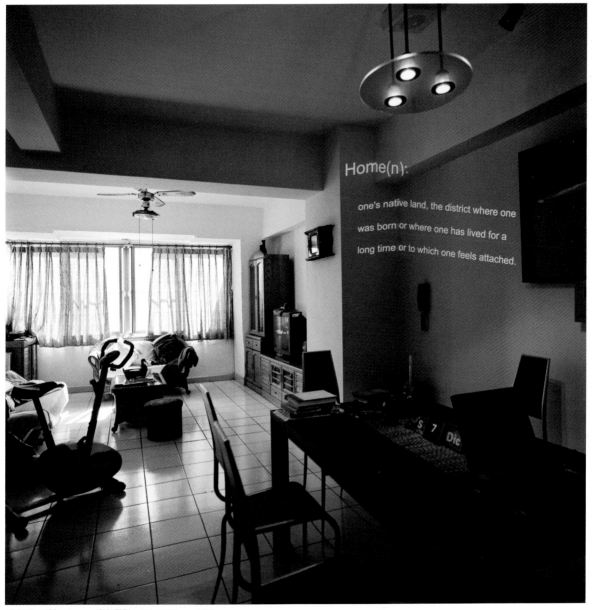

許哲瑜 所在—home 彩色攝影 120×120cm 2003

本身以及符號與符號間所構成之脈絡（context）的解讀，研究者可以為隱匿於藝術文本中的意義提出有脈絡可循的詮釋，也可以試圖從觀看者的位置討論觀者接受的議題。【5】在「所在」系列裡，許哲瑜無疑地提供了一個符號與符號間彼此相關、互為論述的視覺範本，這些出自於《牛津大字典》的投影文字為其所在空間提供了語言學上的客觀名稱與釋意，而作為背景空間的影像則提供了另一種視覺形象上的根據，不斷呼應、詮釋並印證畫面中的文字語義。在這裡，屬於語言系統的符號（文字）與

視覺系統的符號（影像）清楚地形構一種「互文」（intertextuality）關係，在影像的文本上彼此對話、互相指涉與詮釋，創造全新的文本意義。巴特便指出：「任何一個詞都不會由於自身而顯得富有意義，它剛好是一個表達符號，它更是一種聯繫的途徑。它沒有潛入一種與它的構圖共存的內在現實，而是一說出就像其他的字詞，形成一種表面的意象鏈。」【6】巴特的闡述說明了符號本身無法獨立彰顯其本質上的涵義，必須在符號與符號的關係鏈中被解讀與理解，同樣地，「所在」系列裡錯綜複雜

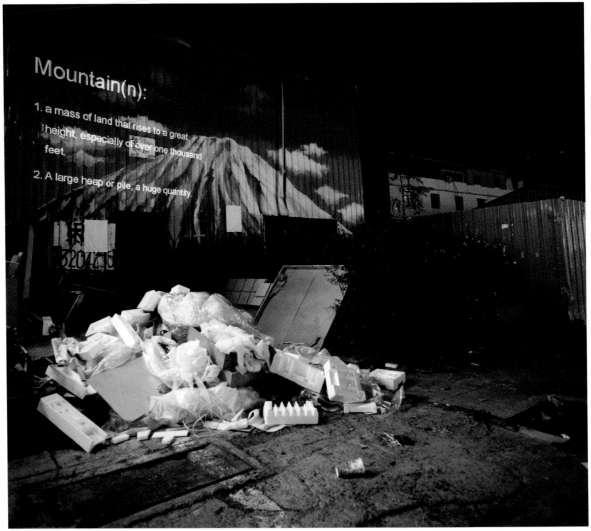

許哲瑜　所在—mountain　彩色攝影　120×120cm　2003

的符號指涉亦不能抽離影像或文字的脈絡來單獨詮
釋，必須更全面地從文字與圖像所形構的關係中來
理解它。

　　如同攝影家重複通過光線裝置作為自我所在的
印記般，許哲瑜不僅以相機記錄下空間的客觀樣
貌，更畫蛇添足似地於影像中標誌該場域的名稱、
釋意，不停地說明、闡述著眼前歷歷可辨的「所
在」。然而有趣的是，當「所在」系列一再揭示該
空間的客觀詮釋，並重複地藉由圖像與語言的符號
傳遞對空間的描述時，觀者非但沒有因符的交互
詮釋而得到對空間更清晰的理解，反而產生一種超
現實的奇異感受，矛盾地質疑這些十足平凡、寫實
並生活化的空間場景，且油然而生對這些場域的疏
離與困惑感受。

　　我們可以發現，藉由刻意置入這些由人類創造
的、隸屬語言系統的文字符號，許哲瑜打破了「所
在」系列「如真」般的寫實影像特質，賦予它們另
一種屬於建構的、人工化的反寫實色彩。筆者以
為，與其說許哲瑜記錄了日常生活中的熟悉場景，
不如說他在從事符號、影像與文字的遊戲，他讓抽
象的文字與十足具象的影像並置於同一視覺平面，
彼此交互言說對場域的描述，重複書寫著對空間的
詮釋，並在真實的空間影像與虛構的符號之間建構
距離，拉開觀者對習以為常的寫實風景的認同，疏
離地呈現攝影不過是一種符號的組成、人工化的建
構。賈克‧德希達（Jacques Derrida）便指出：「我
們應該考慮，我們建構哲學與論述所繫的所有二元
對立，這樣做並不是為了消抹對立，而是要看出所

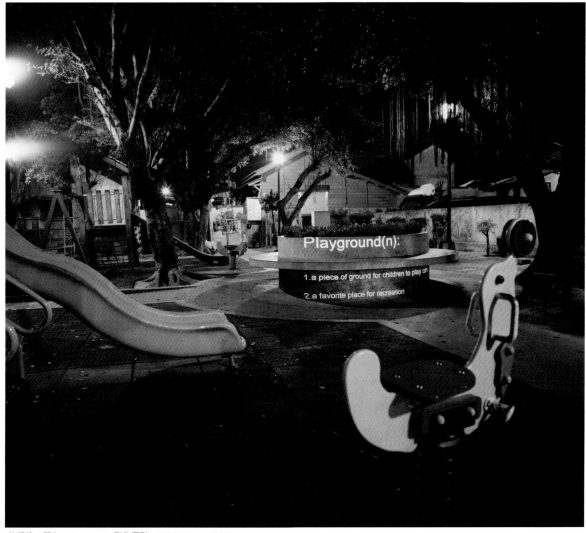

許哲瑜　所在—playground　彩色攝影　120×120cm　2003

有對立事物的一項必須作為另外一項的延異，使得另外一項在相同的運作之下開始產生延與異。」【7】「所在」系列利用文字為標的，在影像中以不同符號製造對「所在」雙重指涉，讓觀者記憶中的熟悉場景因另一種意象的介入，而產生「延遲」與「差異」的感受，進而在對空間的困惑中重新思考我們置身所在的世界？

例如在作品〈所在—market之二〉中，許哲瑜取景台灣社會裡司空見慣的傳統市場，作品呈現空無一人的幽暗建築、骯髒的牆面、潮濕的地板、散置的生財工具以及標誌著販售商品的醒目招牌，並如法炮製將「市場」（market）一詞的英文釋意置入場域中央，比鄰著一串饒富本土色彩的中文看板，形成符號與符號、符號與場景間意義的無限對話。

然而通過異質符號的介入，源自《牛津大字典》的文字釋意卻與其所指涉的場域景象產生令人困惑地矛盾，在這裡，英文字母所揭櫫的種種關於人工的、語言的、理性的、邏輯的、國際化的……等訊息，不一致地指涉影像所展現的自然寫實、視覺的、訴諸情感的、凌亂的、本土的……等情境符號，使得這些標誌性的外國語彙／文字就這樣漂浮在晦暗的市場口、影像平面上以及觀者疑惑的注視裡，它們企圖解釋，卻又無法解釋，它們看似指涉，卻又無法確切指涉眼前影像所呈現十足地域性的「所在」，就這樣，文字的詮釋永遠無法通達場域鋪陳的內涵，符徵（signifier）永遠無法抵達符旨（signified），而意義也就在符號與符號不止息地對話與斷裂之間，不斷地分裂、延宕，讓觀者視符號

許哲瑜　所在— grocery store　彩色攝影　120×120cm　2003

意義的轉換創造一系列主觀的、暫時的、動態的與未完成的解讀。

結語：所在／疏離的土地認同

　　「所在」系列以寫實場景為主要基調，抽象文字符號為複數的聲部，在符號與符號意義不一致地斷裂、不間斷地流動之間，創造影像文本的變異與多義性。因此通過另一種異質符號系統的介入，許哲瑜呈現了影像矛盾的雙重特質，它們擺蕩在無人的「不在」與攝影家「所在」的暗示間，揭示關於「在與不在」想像無止盡的翻轉，並在這看似饒富鄉愁的本土景象中，以文字解構真實、拉開距離，營造觀者對場域莫名的困惑與疏離感。我們或許可以這樣解釋，許哲瑜欲藉「所在」系列言說的並非是對鄉土景物的親近與懷舊，而是一種類似異鄉人

的焦慮情愫。許哲瑜如此說道：

　　在我的黑白攝影系列作品中，我總是試圖與被攝影者保持適當的距離與客觀的態勢，是平等沒有錯，但影像卻宛如一段不太具意義的對話。類似一個初次見面的外國人用中文問你：「你家住哪裡？」總有些時空交錯，熟悉卻又不知如何描述的錯愕。【8】

　　這樣令人錯愕的場景正為我們道盡了「所在」系列傳達的疏離感受，不一致的符號系統在沒有交會的語意脈絡裡不停言說，構成一段沒有主旨、不斷延異的多義詩篇，讓人彷彿置身某個既熟悉、卻又略顯陌生的特殊場域，以一種近乎邊緣的疏離立場看待眼前似曾相識的事物。筆者以為，「所在」

許哲瑜　所在—stage　彩色攝影　120×120cm　2003

系列藉由交錯本土與西方符號呈現出的疏離觀看位置，其實也微妙地投射攝影家自身對土地／焦慮地認同。

　　有過長期駐留異地求學的學習過程與經驗，許哲瑜接受了大量西方語彙組構而成的論述脈絡與生活模式，然而當他重回血脈相連的台灣土地，重新運用西方的影像語言觀看消逝中的鄉土景物時，攝影家所需面對與調適的，或許正是眼前那一方不同於記憶所及的家園景象，以及歷經西方學術洗禮過後自我對鄉土那份既親近、又陌生的複雜情愫。處在東西方文化的夾縫裡，許哲瑜誠實地以影像書寫了一個攝影家對土地認同的掙扎，並持續在黑暗中悄悄地、默默地找尋自己的「所在」。

（本文作者任職於台北市立美術館展覽組，原文刊載於《現代美術》，第119期，2005年4月，頁4－15。）

註釋

1 許哲瑜著，〈所在 ——符號學與現象學在攝影創作應用之探討〉，未刊稿。
2 Susan Sontag原著，黃翰荻譯，《論攝影》，台北：唐山出版社，1997，頁15。
3 Roland Barthes原著，許綺玲譯，《明室——攝影札記》，台北：台灣攝影工作室，1997，頁93。
4 許哲瑜著，〈關於「所在」〉，《所在——許哲瑜個展》專輯，台北：台北市立美術館，2005，頁4。
5 Mieke Bal and Norman Bryson, "Semiotics and Art History," in *Art Bulletin*, 73:2(June 1991), p 175 .
6 羅婷著，《克里斯多娃》，台北：生智出版社，2002，頁113-114。
7 Jacques Derrida, "Difference," in *Margins of Philosophy*, trans. Alan Bass (Chicago: University of Chicago Press, 1982), p. 17.
8 許哲瑜著，〈所在——符號學與現象學在攝影創作應用之探討〉，未刊稿。

2005年台灣視覺藝術藝評文選

2.「舅舅」，讓人暗爽的政治寓言
——談林宏璋的〈我的舅舅〉

文／陳泰松

克里斯瑪魅力者

沒錯！陳恆明正是林宏璋的舅舅，1998年因「台灣飛碟會」事件而名噪一時的新聞人物。在這則真實的事件裡，美國電視新聞當時報導了一群相信上帝將乘飛碟前來地球拯救人類的信徒，放棄財產，跟隨「教主」陳恆明——明顯具有克里斯瑪魅力（charismatic）的領導者——來到美國追尋上帝的蹤跡。

林宏璋的〈我的舅舅〉（My Uncle Chen）便是以此為體裁，在2004年台北雙年展「在乎現實嗎？」受邀展出。在某次會面的閒談裡，他向筆者透露他非常「enjoy」現場觀眾有人詢問其舅舅近況；也就是說，沒問他的作品如何，反而去問他的舅舅如何——且大多從「他在哪裡？」的問題開始。

作者理應是作品的當事人，但令人好奇的是，是什麼理由使林宏璋如此享受——或更貼切地說，就是「爽」！——而樂得以「局外人」自居，有如作者的隱遁？

我擬以「位置」來破這個題，提出「林宏璋在哪裡？」的命題。此題或許有些突兀，卻是為了扳回觀眾的提問（「你舅舅在哪裡？」）而提出的，要問的是：除了親屬關係外，林宏璋的創作跟他的舅舅還有什麼關係。這不是要探討兩者的人際交往，而是想回到作者這邊，討論在〈我的舅舅〉裡，主體做為一個位置的問題。

淪為媒體光環的「靈光」

首先，這件裝置呈環狀結構，在空間上供觀眾從中瀏覽。數台電視安置於此，播放林宏璋個人剪製過的影音再現，述及舅舅的飛碟事件，內容包括新聞報導、科幻影集的剪輯到林宏璋本人親訪相關學者等錄像。所有一切都是為了舅舅的事蹟而作，資料旁徵博引，像是媒體工作室製作專題報導應有的基本規格，且還有教義贈書在現場供人自由隨取閱讀。

其實，〈我的舅舅〉可被放入肖像的傳統類別裡，構想「當代肖像」的可能議題——例如說，當代藝術以其多樣化的媒介表現如何與人物的再現發生關聯。但以其視聽設施來看，〈我的舅舅〉必然也涉入媒體政治學，也就是我們今天常會提出來的問題：「為什麼報他」、「如何報他」、「要把他報給誰看」等一切與再現有關的後設語言。試想，若非陳恆明有名，此作還會受人矚目嗎？或許有人會批評此作在推出時間點上的媒體效力，因為陳恆明事件已事過境遷，新聞熱度已退，或過了它的消費有效期，忘了，或甚至有人不知陳恆明是何許人等等。很顯然地，林宏璋關注的展出語境不在於媒體的造勢，而在於文件檔案的凝視，且特別有意把它放到一種後殖民／全球在地化之社會人類學的進程裡。

儘管如此，我仍不得不說，媒體光環本身是此作的焦點所在。對此，林宏璋坦言舅舅的媒體光環是構成此作的重要參數。這讓人想到一種光環的邏輯，情況是這樣的：他是我舅舅，因為他有名，我為他立像（portraiture），此像因而有「成名」的可能。若說此作有班雅明所謂的藝術靈光，這倒是一種戲謔，因為它是以舅舅的媒體光環為依託；靈光在此淪為媒體光環，不是一種「獨特顯現、雖遠又近的遠物」，而是一種消費性的新聞影視，經由媒體複製而產生的宣傳效果。但問題是，當觀眾略過作品而直接向作者問起「舅舅在哪裡？」時，這種

林宏璋　我的舅舅　複合媒材、裝置　2004　此作為2004年台北雙年展展出作品之一

光環的邏輯不正也顯示了「舅舅之名」其實就是「我之名」的暗渡。換句話說，〈我的舅舅〉是在設計一個「誘人問我」的局，而這就是讓林宏璋暗爽的所在。

作品：我的不在場證明

　　這是問題的關鍵：容許我這麼講，在林宏璋此作裡，舅舅事件是一個閱讀的陷阱。這不是因為此事是假的，作者想騙我們，而正基於它的真實性才被作者拿來當作一種陷阱，處心積慮地將它布建成「我」的一份不在場證明（alibi），讓此作像是在談我的舅舅，而不是我本人。

　　倘若如此，我們無須付出我們知性的純真，在此勞神費思、煞介其事地為此事件本身剖析一番。事實上，林宏璋在他所提供的錄像節目裡，已經呈現了各種觀點或人文學科的探討了，猶如自述自評，以「後設敍事」的手法將陳恆明的飛碟事件組織成一套完整的論述系統；甚至在豐富內容的前提下，將該事件的「所指」推向內爆的進程裡，使它在此環形空間裡最終散裂為一些瑣碎的、呢喃不休的「能指」。這種內爆的症狀也顯現在他所諧擬的電視新聞，也就是說，一些在主畫面周邊不斷出現

1. 林宏璋〈我的舅舅〉在2004年台北雙年展的展出現場

2.3. 林宏璋2000年在伊通公園的個展名稱就叫做「不好笑笑話——構成主義在台灣」（Musing and Amusing）。圖為展場一景。

即時新聞的跑馬燈字幕。倘若我們仍執意解讀，那也只不過是此作內容的增補，幾乎可以說是掉入了作者議題設定的框架內；但這也催化了此事件的內爆反應，甚至擴大其能指輻射的範圍，就此而論，想必也是為林宏璋所樂見，不會有所嚴拒排斥。

這是意義飽和而內爆後的「空」，也使觀眾的「你舅舅在哪裡？」變成一個關鍵的提問，因為它製造了一個撞衫似的「撞問」：觀眾「不談作品而問人」其實是問得對，因為此問剛好對上了林宏璋「誘人問我」的局！這是以自己的「被問」逮住「被關注」的一種設計，也是換喻的慾望，想把媒體光環轉注到「我」（I/Je）這個對象上；而這之所以有效，便在於林宏璋以「為人立像」的設置，出示了「我」的不在場證明，而這也難怪他會感到暗爽不已——在此機制裡，「我」變成直接受格了。

「問」，等於就是「要」

於是，「問我」超出尋常之義，不是意指「向我問某事」，因為我就是「我要你問」的那個對象。換句話，「問我」是「我」做為主體所發出的

一道基本律令，是為了叫出「我」、請出或有求於「我」的一種「問」。要形容此精妙的語意滑移，莫過於法文「demander」這個字，一方面它有「詢問」之意，另一方面也有「要」、「叫」、「找」、「需求」等意。

在「demande」的概念引導下，「誘人問我」便是把「有人要我」（On me demande）勾連在此一起，以「詢問」（interpellation）的方式傳喚那個令林宏璋本人暗爽不已的「我」。對於這種情結，且讓我們想像有一個對話：乙對甲說，「有人問你」，甲把此話當成「有人要我！」而爽在心裡，故作鎮定，假裝地回問，「要我做什麼呢？」（A quoi on me demande?）——甲當然什麼都不做，除非是做他自己，且是帶著這個回問前來，竊爽地現身；而這個「竊」比「暗」字更具撩撥偷歡的淫樂感。

於是，在林宏璋此作裡，「我」不僅是以作者身分，更關鍵的是以「我是陳恆明的姪子」，一個竊爽不已的、依附於「他者的自我」（ego/moi）——也就是「他者」（other/autre）、「想像的他者」之

114

②

③

意——在此現身。

　　前述所談都只是一種心理劇，在對藝術家的心理臆測上打轉嗎？當然不是。要提醒的是，這一切都圍繞在一個必然物質性的基礎上，也就是在〈我的舅舅〉現場作品上，當中涉及了舅舅的媒體光環，是一份「『我』的不在場證明」，卻又弔詭地成為一個讓他竊爽不已的所在。以紀傑克（Slavoj Zizek）的話來說，這個所在體現了一種潛意識，但必須從「真相就在外部那裡」（The truth is out there）的判準來看；也就是說，潛意識是「存於外」，曝獻於外部，而不是守舊派的心理分析所認定是藏於內，位在一個深不可知的某處。【1】於是，「真相就在外部那裡」也意味著：症狀的一種外部化。

真相就在外部那裡

　　根據這項判準出發，紀傑克以其拉岡式（Lacanienne）的精神分析在此論證道：「意識型態在外部物質性中的物質化，揭露了意識型態的外顯表述（explicit formulation）無法承受其內在本質的衝突；而一個意識型態若要能『正常』運作，其龐大結構的運作則必須遵行『倒錯的惡童』（imp of perversity），並在其物質存在的外部性中，扣連（articulate）其內在本質上的衝突」，更進一步的申論為，「這個把意識型態直接物質化的外部性，同時也被封為『效用』，也就是說，在日常生活中，「意識型態的運作是在顯然不知情下與純粹的效用（pure utility）有關」——他提到，「在符號的世界裡，效用是以反映的概念（reflective notion）產生功能，總是以涉及效用做為意義的肯定表述。」【2】

　　對於這段高密度的概念論證，紀傑克提出幾個有助理解的日常案例：一位擁有Land Rover轎車的男人不僅是過著正經、務實的生活，而且以其擁有的那部車向外界發出訊號，顯示他是在正經、務實的態度之符碼下過生活；【3】另一個是「哭喪儀隊」（weepers）的例子，我們通過這種他人的媒介，完成了哀悼死者的義務，以便我們在此同時有時間去處理其他有利可圖的事務，包括為死者遺產的分割糾紛大打出手；【4】或是西藏喇嘛的祈禱輪，上面

刻有經文，信徒只要隨手撥轉就代表他已禱念過。此外，還有一個關係到為何我要援引紀傑克的理論緣由：在此次台北雙年展的研討會裡，林宏璋以作者身分，發表一篇名為〈超級真實，或國王沒穿衣〉的談話來自述〈我的舅舅〉的創作理念，明顯是涉及了紀傑克這項論點的延伸。在這則寓言故事裡，林宏璋的解讀切入點是在「國王沒穿衣」被揭穿後，想指出「國王最終雖知自己沒穿衣，但仍以他是有穿衣的『畸想』（fantasy）繼續堅持下去」——我們也可說，在此畸想中，「沒穿衣」的真相就在外部那裡，也是眾人共同建構的畸想，而小男孩則是該真相的見證者。這也是為何林宏璋在此會提到「真實本身不是一個『真耶？幻耶？』的理想二元對立狀態，真實中需要『畸想』，才能回溯地（retroactively）縫合現實的缺口，這是為什麼『象徵』（symbolism）可以比『真實』（reality）更可信，以及現實本身比『幻想』（illusions）更來得超現實的原因」。【5】那麼，陳恆明事件正也顯示了一種畸想，症狀的外部化！關於這點，誠如林宏璋以拉岡的精神分析用語所說的，在陳恆明事件裡，最引人入勝是「畸想的那個『部分物』（object a/objet a）」：外星人與飛碟。還不僅如此，這種部分物是跟「上帝駕飛機」扣連在一起，對其信仰者（當然包括陳恆明本人）來說，是可期待的一個真實事件。【6】

為己立像：我就是陳恆明

　　在贊成他的觀點下，我卻不禁要說，〈我的舅舅〉此作本身難道不正也是另一種畸想，引人入勝的症狀外部化！換句話，透過舅舅這個畸想的「部分物」，林宏璋也把「自我」做為一個主體給傳喚出來，很爽地來到詢問他、但其實是被他誘問的觀者面前。

　　首先，所謂的觀者在此是一個被預先「設定」的好奇者／好問者，可劃入拉岡所謂「大他者」（頭一字母大寫的Other/Autre）的範疇內。再者，「觀者所問」（「你舅舅在哪裡？」）與「作者所要」（「我」在這裡）發生了對話的不一致，因為正如拉

岡所提到的，完美的交流在主體間根本不存在，總是遭到一條想像軸線（「自我」與「他者的自我」）的打斷與分隔，與潛意識及「語言之牆」（wall of language/le mur du langage）所阻撓；也就是說，「觀者所問」與「作者所要」完全是陷溺在「自我」的想像關係的交流裡——而就是為何「觀者所問」在林宏璋聽來來像是在傳喚他本人，讓他感到竊爽的緣由所在。

　　畫過肖像的人都知道，有時還會真把對方畫成自己的樣子，然後被人笑稱你是在畫自畫像；以我們的術語來說，這也是一種症狀的外部化。那麼，難道〈我的舅舅〉不正也是林宏璋本人的某種自畫像，為他自己立像！況且，此作在2002年高美館的展出裡，標題就是以〈我的舅舅：我是上帝的姪子〉為名，不正也剛好與「林宏璋是陳恆明的姪子」相對應。

　　儘管不無戲謔成分，這種相似性對他來說卻絕非壞事，因為這一切似乎都已在他的算計中，且讓我們讀一下他的創作自述：「在〈My Uncle Chen〉這件作品裡，我仍繼續著這個偉大而失敗的未竟之志，試圖為我們這個時代（尤其是台灣）記錄其文化註腳——文化轉譯、移民史、全球化、大眾文化、宗教、科技環境、媒體社會等……。」這個「未竟之志」就是他所傾心的、在每個時代裡都有一種寫實主義的可能性，即使在描寫中的現實始終是「一種充滿畸想坑洞的場景」。【7】對此，且允許我套用福婁拜寫實主義者的自述語——「我就是包法利夫人！」林宏璋藉由〈我的舅舅〉也像是在說：我，就是陳恆明教主！

　　當然，兩者存有極大的差異性。要知道，在「部分物」的內容上，陳恆明的畸想並不等同於林宏璋想要建構的；前者是外星人與飛碟，後者則是以陳恆明事件為再現對象。因此，問題的癥結便在於此。

　　從作品標題來看，不以「陳恆明」而以親屬關係為命名，無非暗示了作者有這位親戚的「與有榮焉」。然而，重點更在於「舅舅」這個字眼的使用，因為它跟「錢財」有關——在英文裡，它是典

「不好笑笑話——構成主義在台灣」虛構一位本土20世紀的構成主義者江啟勝，並以遺作展的性質，諧擬美術館的布展陳列。

商（當舖經營者）的俚語，在法文裡則是指喜劇中，意想不到地留下一筆遺產的闊親戚。這不是想說，陳恆明有贊助林宏璋的藝術創作，而是在林宏璋此作裡，陳恆明就像前述那種涵義下所指的「舅舅」；且以拉岡的理論來說，它是一個「能指寶藏的所在」（lieu du tresor du signifiant），也是「大他者」的所在。

　　如此一來，在〈我的舅舅〉裡，所謂的「大他者」確切是指哪一個？是在作品收受模式上的觀者，還是陳恆明事件本身？對陳恆明及其信仰者而言，「大他者」——或如林宏璋所說的：「徹底的大他者」（Radical Other）——則又是指神或ET？

　　嚴格講，這些都是，且都沒有衝突，因為作品意義的豐富性就寓居於此，而說「豐富」是因為這些從其所屬的脈絡而標定出的「大他者」，都是圍繞在一個根本概念上：也就是前述提過的，一個讓人充滿畸想的「部分物」。

政治場域：笑問觀者何處來

「內容一點也不好笑，但把它當成笑話來看，好笑！」這是林宏璋於2000年在伊通公園的個展中想要說的，個展名稱就叫做「不好笑笑話——構成主義在台灣」（Musing and Amusing）。此作虛構一位名為江啟勝、本土20世紀的構成主義者，並以遺作展的性質，諧擬美術館的布展陳列。此作要談的是台灣整體藝術的文化匱缺，也就是說，欠缺這種強調工作、組織與生產，結合左翼思潮的前衛藝術，倡言文化革新與總體藝術的美學暨政治實踐。特別的是，林宏璋做為一位虛擬的獨立策展人，刻意將展場籠罩在昏暗的光線裡，作品尚未定位就緒，有的隨地擺放猶如還在布展中，讓人有如誤闖禁區。事實上，這是虛構地以「構成主義在台灣」的「在」，反諷一種「不在」的歷史匱缺，並在「撞見」裡讓人「enjoy」這種實為虛妄、畸想的文化想像。

林宏璋的這兩件裝置都很有企圖想跟我們談一件事：主體是慾望的主體。再度借用拉岡的精神分析的主體理論，主體的建構總是離不開「想像的他者」，而慾望是內在地與主體的「匱缺」（lack/manque）相聯繫。所謂的「部分物」就是構成「想像的他者」的東西，也是「引起慾望原因的物」；它是主體最初與母體分離時所遭受的「匱缺」，是主體在構建時、以語言為中介而進入象徵理序時即已失落之物——這當然也就淪為一種畸想。換句話，「部分物」所意指的「匱缺」弔詭地即是區、像或物：這是無法找回的「遺失物」（lost object/objet perdu），一個洞、「凹陷」（hollow/creux）或「跌落物」（the fallen/le caduque，在主客分裂之間從中所跌落之物），沒有任何東西能加以填補，是一種老是需要某物不斷地填充，也因此是「慾望的換喻性對象（objet metonymique）」——這也是為何拉岡會說，發生在「部分物」上的「爽」（jouis-sance）是一種「剩餘爽」（plus-de-juir），不斷在此累積內部張力密度的「爽」——所謂的「剩餘」不是指「剩下來」，而是馬克思所謂「剩餘價值」（plus-value）的那種「剩出來」、「多出來」的涵義。

那麼，在〈我的舅舅〉裡，林宏璋透過以圍繞著「部分物」的處理方式，如此向我們展示這種精神分析式的美學操作，且在他顯示他自身的「匱缺」之同時也告知我們的「匱缺」。換句話，「誘人問我」是主體的一種空間拓撲學，同時也是把「症狀外部化」當作兩手策略來使用。這種策略，誠如紀傑克在描述其美學觀時所說的一段精采話，藝術家是「把這個『匱缺』轉為一種優勢的本領，有技巧地操控中央的空白，與圍繞在其四周元素裡的共振、共響」。【8】

那麼，對於林宏璋在其創作與評論中所提到的台灣之「無國家性的國家」，也應從這種向度來掌握。在「不好笑笑話」的寓言裡，當一位台灣獨立策展人，首要之務就是要做台灣獨立的策展人。其實，林宏璋的創作絕對可納入台灣當代藝術自90年代以來，一條在政治寓言上跟主體議題有關的發展線索，裡面的藝術家走進走出，從梅丁衍、吳天章等人到最近陳愷璜在伊通公園的展出，不斷透過身體經驗形塑自我，向自己或觀眾提問：「這島如何可能？」

據此，當觀者向林宏璋問「你舅舅在哪裡？」時，且讓我越俎代庖，代他回一個答非所問、故意不對題的話：那你在哪裡呢？

（本文作者為專業藝評人、中原大學商業設計系兼任講師，原文刊載於《藝術家》雜誌，第356期，2005年1月，頁326 - 333。）

註釋

1 紀傑克，《幻見的瘟疫》，朱立群譯，台北：桂冠，2004，頁6。
2 同前註，頁7。
3 同前註，頁7。
4 紀廣茂，《意識型態的崇高客體》（*The Sublime Object of Ideology*），北京：中國中央編譯，2002，頁48。
5 對於幾個關鍵詞的譯法，個人提議與林宏璋的譯寫有些出入：「reality」譯「現實」，「illusion」譯為「幻象」；整句擬為：「現實本身不是一個『真耶？幻耶？』的理想二元對立狀態，現實中需要『畸想』，才能回溯地縫合它的缺口，這是為什麼『象徵』可以比『現實』更可信，以及現實本身比『幻象』更來得超現實的原因」。至於「fantasy」，我則採用他的譯法為「畸想」，而不是朱立群的「幻見」
6 2004年台北雙年展「在乎現實嗎？」國際研討會書面資料，台北：台北市立美術館，頁32。
7 同前註。
8 同註1，頁29。

2005年台灣視覺藝術藝評文選

3. 從觀念到不那麼觀念
——談「每一次」的知性化習癖

文・攝影 / 王聖閎

> 所有藝術（在Duchamp之後）都是觀念性的（本質上），因為藝術僅觀念性地存在著。
>
> ——Joseph Kosuth，〈哲學之後的藝術〉【1】

看到這個展覽所不經意營造的某種冷僻、低限氛圍時，不禁令我想起Sol LeWitt為觀念藝術（Conceptual Art）之枯燥面貌所進行的辯護；他強調這類藝術並非有意使觀者感到沈悶無聊，而是認定傳統上經由視覺性修辭所傳遞的情感內容往往會造成一種阻礙。藝術家重視的是「觀念」或「心智過程」的優位性，在此前提下傳訊媒介（形式）越為簡單越好，甚至僅只是一種先行理念的附屬品。【2】不過，儘管我暗示LeWitt所訴說的這項觀念藝術教條：「觀念優先於執行」構成了可能的詮釋起

黃雅惠　自戀自愛系列——紅包場　2005　裱貼在鏡面上的藝術家形象構成一個無盡往覆的觀看性迴圈

李基宏〈八小時行走〉錄像擷取畫面 2005 藝術家將繞行仁愛路圓環的靜態數位相片剪輯成一段影片

點，但這並不意味這群年輕藝術家禁慾（甚至有些自溺）的藝術言說方式便是出於對前者不假思索的接受；雖然在脈絡化的參照過程當中我們總是習於辨識出某些相近性，但所謂「觀念（性）藝術」這種類型標籤的使用多半是基於批評言說便於指稱的考量。特別是，假使Kosuth那句文章開頭所引的斷言為真的話，「觀念藝術」一詞其實早已不復存在！或至少，它已被稀釋到現今大量的文件、裝置、錄像、攝影等各種當代藝術的體例當中：「觀念藝術」不再是一個能夠有效指稱某類特定創作的專有名詞——即使是在極端唯名論的意義之下。【3】反倒是「觀念性」成為標定作品是否具備某種反思性的隱含標準，並在更多的時候，與「行為」、「身體」、「偶發」等關鍵字含混不清地交互指涉在我們的藝術語境當中，映照著類型區分之意圖的難以著力。

微妙的是，在「每一次」這個展覽當中，誠如

策展人自承：「參展藝術家們隱含了某種事實上的類型集合——他們至少都唸過關渡某一所藝術學校，除了最年輕的黃雅惠，其他參展者都曾經參與藝術團體『國家氧』或『後八』，並以團體方式發表創作。」【4】由於這群藝術家確實曾經共享了同樣的話語系統——無論這個話語系統的起始者是否便是其恩師陳愷璜，這使得他們即便事過境遷，都仍具備相對明晰的對話性。也由於這不可名狀的話語系統，一種將之對照到美國早期觀念藝術脈絡的企圖或許仍能產生「部分的」效力。唯值得注意的是，今日這些作品不斷地召喚著相對於「觀念藝術」的差異，而此一差異不單是出於這群藝術家已「各據生命輻軸」，彼此生活圈日趨相異相離，更是因為揉雜了包括「友誼」、「回憶」、「集體性氛圍」等情感因素，一種雖仍具「觀念藝術」之基本外貌，但卻「不再那麼觀念」的藝術言說已然成形。

在李基宏的〈八小時行走〉當中，藝術家設定

廖建忠　大喇叭　2005　作品擺設在南海藝廊庭院正對入口處的位置

了一套程序，並身體力行地執行了這套程序：即依照某環狀軌跡的不斷繞行達八小時。藝術家在身上架設一台數位相機，從凌晨零時到早上八點全程自拍，最後將相片剪輯成一部影片播放。如此的創作方式可以參照到1967年美國觀念藝術家Mel Bochner在〈序列性態度〉一文中所提出關於序列性作品的操作型定義：

　　1. 此術語的衍生或作品的內在分野乃是憑藉著一個數字的或系統性先決的過程（排列、級數、旋轉、顛倒）。

　　2. 此一秩序優先於執行。

　　3. 整件作品根本是過度簡約的且是系統性地自我耗盡的。【5】

　　在這類創作中，Bochner不約而同地與LeWitt一樣，採取貶抑作品之實際執行面，獨尊一個先行構

思完成之操作體系的立場。他並強調，重點在於序列性態度關注的乃是一種「方法」（method）而非「風格」（style）。但與前兩者不同的是，李基宏的序列性程序具備了雙向的意義：一方面它是藝術家「觀念」的明確體現。另一方面，它又是藝術家身體實踐之實質內容的具體指示（instruction）。我們可以採取單純的傳訊問題，但也能拉回到再現問題來討論之：在前者的層次中，我們只需檢驗「在環狀軌跡的迴圈中步行八小時」這項行動原則是否已被最為清楚明瞭的訊息交流方式傳遞出去，例如以一種Kosuth理想中的觀念藝術形式：「使用文字的低限藝術」來進行。不過這顯然並非〈八小時行走〉所希冀呈現的面貌：這套程序很難是全然「共享」與「去物質化」（dematerialized）的，藝術家選擇採用照片剪輯而非連續錄影播放的專斷性，說明了影像本身並非僅是為了傳達這套程序所因果地衍遞出的附屬品，以致於倘若假設「知道這套程序已是某

賴志盛　〈誰回來了〉靜態影像輸出部分　2005　曝光過度的效果使得人物面部細節幾不可辨。影像看似六人，實則是由三人立於鏡前以反射成六人形象。（國家氧成員總數六位）

種程度地獲得此件觀念性作品」，無疑是種誤解！要言之，〈八小時行走〉其實並不那麼具備單純的文件性格，而是確切承載著一定程度「重要感」（sense of significance）的再現形式。而正由於是再現，所以關乎修辭。這個修辭的形式要素尚包括藝術家本人：畢竟不是任何人，而是唯獨李基宏自己以這種挑戰身體極限的方式，透過一段真實時間去換取一個素樸的實踐；正如同謝德慶之於「一年計畫」系列的神聖光環，在於是他本人而非其他人具體實踐了那隱喻晚期資本主義時間邏輯之戕害的演出。在這類序列性作品中至為關鍵的總是執行，包括如何執行、執行的人，以及最重要的「再現」這項執行的方式。這個問題尚能用一個例子來說明：試想在視覺觀察中如何將「步行的人」區分成「步行」與「人」兩要素？在語言（或觀念）範疇中，我們可輕易地將形容詞的「步行的」與名詞的「人」區隔，但在視覺上「步行的人」卻必然呈現為一個

不可分割的整體。同理，我們也能說，一個沒有李基宏之形象的〈八小時行走〉是無法想像的。【6】

類似的一種內建程序我們也能在崔廣宇的作品〈都過去了，這群人如何可能〉中看到：藝術家邀請策展人及其他四位參展藝術家，以相互敘述彼此的方式錄製成五部紀錄片，透過五台電視機同時播放。同時在一旁的白牆上，藝術家以線描式剪影圖形，繪製多位參與者彼此之間的系譜關係。並透過這些圖像指涉一些只有「局內人／自己人」才能確切知道的私密性記憶。表面上，由於白牆上的符號具有一種「去個性化」的特徵，而紀錄片中每個人的談話內容也因為同步放映而變得宛若背景聲音一般幾不可辨，因此崔廣宇的程序具備一種族譜清點／調查／整理／列表的抽離感。但事實上，藝術家設計的遊戲規則因背後有著明確的嵌結脈絡而格外地抒情。作品毋寧想昭告觀者：這是一個「僅此一次」的展覽。正如同崔廣宇裱貼在牆上的文字敘述

賴志盛 〈誰回來了〉動態影像部分 2005 影片原攝自1996年三芝某廢棄紡織廠的「交互作用‧試驗」展中的一段非刻意拍攝的畫面。

中闡明的，這件作品企圖呈現「……長久以來在共同成長經驗中所累積的脈絡與關係對照；試圖喚出那些隱藏在不可逆的事件背後的共同記憶與改變未來的線索。」透過這種無盡地懷想過去的「不在場」，展覽本身也被崔廣宇裱貼在一種離散前夕的憑弔氛圍；這使得「每一次」成為一種帶有文學性的「憂鬱的凝視」（melancholic gaze），不斷地回眸、捕捉一個曾經存在（或者即將變成虛構）的友誼系譜學，並將之暫時轉換為可供記憶重構的中介物。展覽結束之後，不論是藝術家還是作品的存有狀態都將不再是其曾經之所是。正因為如此，一種永恆凝滯在一個不斷地擺出「即將逝去」的離別姿態就有了必要性；一如賴志盛的〈誰回來了〉，這件藉由「曝光過度」效果，致使影像中原本具有之人物細節幾乎消失殆盡的輸出作品，彷彿正是這種離別姿態的巧妙隱喻。作品的另一部分尚包括了一段從三秒鐘擴充為三十分鐘的非刻意拍攝的動態影

像。由於數位剪輯軟體為了補足影像格數會自動前後地捕捉影像，使畫面造成一種左右晃動的效果。這似乎暗示著過去時光的某段過場片段被無限延遲，而所謂的回憶便拉扯在這「不斷逝去」與「不斷延擱」之間。不過總體來說，撇開上述這些詮釋與理解，作品的言說其實都呈現一種空乏、低限乃至虛無的表象，幾無任何鮮明可辨、緊扣著當代藝術流行之議題的痕跡。就像廖建忠的作品〈大喇叭〉一般，觀者看到的所有即是藝術家呈現的一切：一個將展場內部收音並向外播放的外接喇叭。唯一算得上是作品內容的只有展場內不斷傳出的稀疏聲響。儘管造型上會令人聯想到可供觀看的電視，但這卻使得作品成為一種自我指涉的同語反覆——它不斷地叨嘮著「這是一件只看的見『不可見』的作品」這句話。

　　值得強調的是，儘管這些作品或多或少地存留著與觀念藝術之間的依稀聯繫，它們顯然並不浸浴

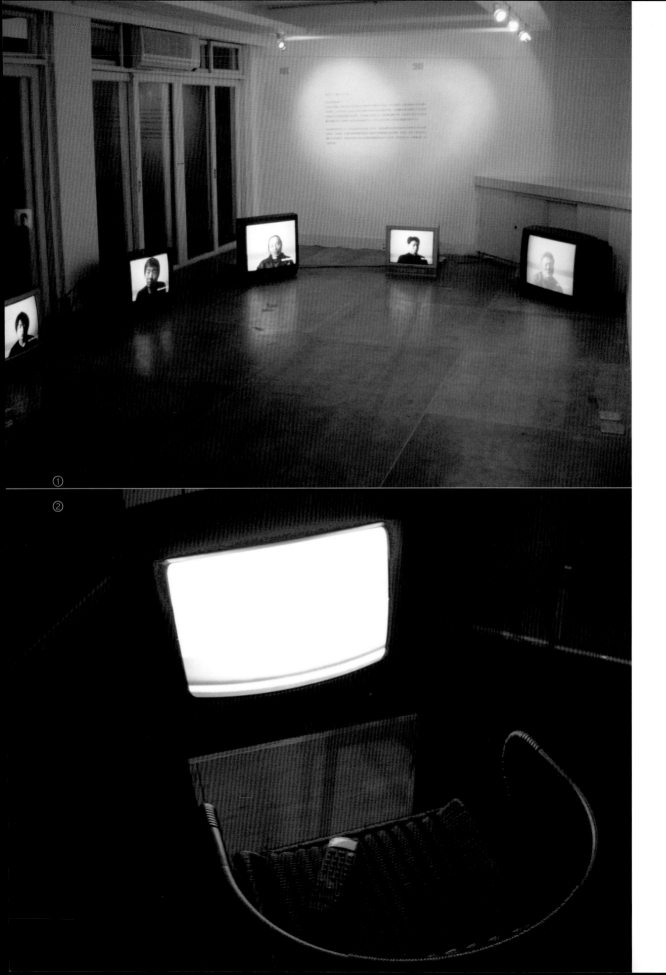

①

②

在早期美國觀念藝術的批判情境中；例如透過藝術作品產製邏輯的一種從「生產性」到「觀念性」的置換，擴清一個與當代大眾傳媒工業相重疊的視覺文化空間。或藉由對「觀念」（作為一種訊息的形式）的標舉，保障以其為前提的藝術形式（觀念藝術）得以繼續作為一種有區辨性的「影像—意義」生產暨傳訊模式的正當性身份。【7】由於缺乏那樣一種基進的反文化意識，我們會發現，對這群藝術家創作根源的追索終將獲致一種脈絡上的斷頭現象。「每一次」那私語獨白式的沉悶和自溺感並非出於一種柏拉圖理想主義的產物——認定作品僅是「觀念」投影於物理形式上的蒼白影子。相反地，這只是由於藝術家們甘於在很小的範圍內講很少人懂的話，且不打算批判什麼的緣故。即使有，這種批判也是一種策展人在訪談中所提到的：「不是透過我講了什麼，而是透過我講話的方式。」但不可否認的是，當所有一切可與外界進行交換的議題語彙都摘除之後，這些作品所剩的也許就只有一整套看似自我指涉的語彙，一群不斷往覆迴圈的私密符號，以及一個個相對疏離的命題（值得一提的是，黃雅惠的作品〈自戀自愛系列之一——紅包場〉幾乎在各方面都成為這種情形的對立面）。要言之，觀念藝術（或者說是通過陳愷璜的引介）對這群藝術家的影響或許不是一套理念，而是一種構築在龐大話語系

③

1. 崔廣宇　都過去了，這群人如何可能　2005　藝術家以相互敘述彼此的方式錄製成五部紀錄片同時播放。後方牆上裱貼了崔廣宇關於作品的整段自述。

2. 邱學盟　風和日麗　2005　同為攝自「交互作用‧試驗」展。畫面內容為一刻意失焦，眺望淡金公路的景象。影片持續播放，但電視需由觀者親自開啟。

3. 高俊宏　巴伯計畫　2005　藝術家以一種「微型書店」的方式推銷其著作：《Bubble Love：高俊宏1995-2004藝術紀錄》與DVD，並打算將之放置在一些公共空間裡。

統上的「知性化習癖」風格。這種風格表面上具有一種清教徒式的理智嚴峻和吝於表露美感的禁慾姿態，但仔細審度下，其背後往往是極為感性而直觀的個人內在宇宙，但卻以一種幾乎是制約了的冷僻語調說出；意即，一種沒有出路的觀念性藝術「裝束」。它曾一度是對現代主義系統敘事的想像性超越，而其起源情境則是為了對應那些歸屬於媚俗、奇觀化、商品化創作方式的區辨性邏輯。但從某種意義上說，只要這種「知性化習癖」內化成一種足堪標舉藝術家自我藝術認同的根源，它即代表著一個會被試圖充分體現的「自我」概念。那麼，這種「自我」將替換任何脈絡性影響，成為藝術家們極力扮演的更為真實的藝術形貌。姑且不論這個「自我」是否即是所謂的「……前後靠緊，臂膀貼著臂膀，酣醉於某種我們很團結的模樣」，【8】如今，在棄守「觀念」的陣地以後——其背後並未嵌置任何語言學或分析哲學命題——這種「知性化習癖」風格就只是眾多再現模式的其中一種，不多也不少。　　（本文作者現於國立中央大學藝術學研究所就讀，原文刊載於《典藏今藝術》，第152期，2005年5月，頁116－119。）

註釋

1　Joseph Kosuth, "Art After Philosophy," in *Conceptual Art: A Critical Anthology*, edited by Alexander Alberro and Blake Stimson. (Boston: Press of Massachusetts Institute of Technology, 1999), p164.

2　見Sol LeWitt, "Paragraphs on Conceptual Art," Ibid., pp12-16.

3　類似的看法可見於Tony Godfrey對觀念藝術之衰退原因的分析，他曾提到：「假使我們視觀念藝術為一個致力於畫廊系統之解構的一貫運動，那麼它不可否認地已經失敗或告吹。如果不是，則我們可以見到它一或許不那麼可見地一被維繫在各式各樣的地方與方法中一並非所有的這些地方或方法會被認為是『觀念的』。」Tony Godfrey, *Conceptual Art*. (London: Phaidon, 1998), pp257-258.

4　參見簡子傑關於「每一次」該展覽的同名文章。

5　Mel Bochner, "The Serial Attitude," in *Conceptual Art: A Critical Anthology*, edited by Alexander Alberro and Blake Stimson. (Boston: Press of Massachusetts Institute of Technology, 1999), p23.

6　換言之，雖然李基宏提供的是一套實際可執行的程序，但我並不認為任何人按照他的規則執行一次，都可以獲得某種程度上與〈八小時行走〉同等意義的作品。

7　此種將觀念藝術放置到20世紀訊息範式（information paradigm）之轉變脈絡的分析，可見於：Johanna Drucker, "The Crux of Conceptualism: Conceptual Art, the Idea of Idea, and the Information Paradigm," in *Conceptual Art: Theory, Myth, and Practice*, edited by Michael Corris. (Cambridge University Press, 2004), pp251-268.

8　參見「每一次」策展論述。

崔廣宇　都過去了，這群人如何可能 2005 藝術家以線描的方式圖示多位參展者的脈絡關係：例如各自做過的作品、擁有的物件等。圖中央的人物為陳愷璜的剪影。

2005年台灣視覺藝術藝評文選

4.從符號狂言遁入失語狀態
——張正仁「平行・漂流」展的作品閱讀

<div align="right">文／石瑞仁</div>

近幾年來，張正仁除了從事教學，也一直擔任學校行政要職，百忙之中，竟還創作不斷，且作品總有階段性的新貌呈現。以生理年齡和心理成熟度衡量，他的藝術家本色，似乎已無法用「表現衝動」加以解釋；就其多年來的作品風貌和質地看，顯然也很難以精力過剩的「遊戲衝動」做為註解。比較合理的揣測是，創作之於他，大概就像呼吸、飲食、睡覺、思想和工作，早已成為生活整體中無法割捨的一部分，而且是「無之不歡」的一個精神活動或救贖作業。

把張正仁這回於大趨勢畫廊展出的新作，拿來與其之前的創作做個對照和比較，不難看出，他對於影像、繪畫和現成物這三種基本元素的使用，雖然繼續連貫，但極為不同的基調是，前期作品以「用料」繁多而構圖緊湊見長，處理手法著重於「多元對立與統整」的視覺效果，整體呈現的，是一種訊息龐雜而具有「大敘述」意涵的拼貼藝術。相較之下，本期新作除了三元素的使用量比前期簡省許多，整體的配量也做了明顯的調整。影像的份量被突顯和增多，而現成物與繪畫這兩類元素，幾乎已被歸為同一類來運用，且兩者加起來，大約也只是與影像扯平而已。現成物使用量的萎縮，說是生活中「垃圾減量」造成的結果也就罷了，何以繪畫的成分和質量也跟著迷你化和零散化，大幅萎縮到形跡蕭條，敢情是很不單純的。對此，不妨先回到三要素的構成與關係來展開討論。

從藝術本位的觀點，張正仁對現成物、影像和繪畫這三種元素的偏好與持恆運用，除了旨在開發一種介於「拼貼繪畫」與「組合雕刻」之間的複媒型創作，顯然也有意排除久存於抽象表現繪畫、普普藝術與攝影寫實繪畫之間的意識與理論爭執，而

張正仁 漂流結點 紙上複合媒體 47×73cm 2004

提出一種讓三方融合共存的具體解決方案。除此之外，我們也不妨從後現代文化的角度，將這三類元素的拼貼，做如是的解讀：實體的物件，是日常生活與消費文化的縮影；寫實的影像，是環境空間與知覺感受的代碼；抽象的繪畫，是內在精神與自我實踐的符徵。借用佛家的說法，它們其實剛好代表了「三界」，即慾界（物質需求）、色界（環境認知），和無色界（心靈自覺）。

在前期作品（如「穿越塵世」系列）中，張正仁對於三界元素的拼貼合成，正如古代畫家之「搜盡奇峰打草稿」，呈現了「海納諸物做藝術」的一種意圖，但見，現成物傾巢而出，複製的影像批量再現，而筆態恣揚的抽象畫也不甘示弱地上場。三者以勢均力敵的姿態共構成形，展現了整體的視覺張力，慷慨激昂的基調，也流露了一種文化論述的意圖。這些「大敘述型的拼貼」，頗能呼應列菲弗爾（Henri Lefebvre）所提示的「日常性批判」的概念，藉由多樣的藝術手法再現一種文本豐富但是感覺已明顯異化的生活現象，而達成其批判目的。

相較之下，本期新作顯然已從這種激昂的表現模式中撤退而出，而換上了冷靜疏離的手法和小敘述的性格，展現的是「遠離顛覆與夢想」的另一種即世態度。單就語彙元素的使用做一評比，前期創作的特色是，用「貪多務得」來創造一種「多元激撞」的語境；近作則是反向運用了「弱水三千，我只取一瓢飲」的寡言策略。令人好奇的是，這是否暗示，張正仁對於慾界、色界和無色界的衝突與矛盾，已不再那麼心懷疑懼，故藝術的語言也不再那麼批判激情了？

　　除非是大羅金仙或大覺如來佛，想要超出三界談何容易。因如是觀，張正仁始終懷抱著入世的態度，並試圖透過物象集錦的創作方式，來表達其塵世體驗和生活觀照，但他之所以由前期的資訊速讀和噪音閱讀狀態，轉進到了一種唯物靜觀和符號默讀的新路向，之所以讓其創作擺脫「符號的狂言」，而轉向一種「靜思語」的敘述風格，顯然也須要有個內在的理由。對此，借用尚·布希亞（Jean Baudrillard）在當代文化的論述過程中，逐步從「批判理論」轉向「宿命理論」的經驗做為參照，或許可藉此來揣摩張正仁的心境變化。布希亞認為，由於當代科技工業文明的快速發展與社會文化的逐日變遷，理當成為文明主人與社會主體的人類，已明顯喪失了對於環境與外物的掌控力，在這個情形下，改採宿命的態度來觀照和接納客體，毋寧是當代人安身立命和自我救贖的一種可行策略。

　　以影像的使用為例，本期新作延續慣習，以日常生活中隨處攝取的事物片段來鋪陳林林總總的環境變化，以及主體意識在不同空間座標中「漂流」的內在經驗。影像內容含括了市街與公路的匆忙一瞥，和靜態的各種事物（從路邊的廢棄物、田園的農作到鄉下的牲畜），也包括了特寫放大的工具、玩具和武器等。過去，張正仁以絹印方式將照片「二度再現」為黑白影像時，刻意將紀實的圖象解離、複製、重組成一種感覺記憶與光影速度的綜合意象，並賦予一種抽象的美學質感及人文批判的意涵。本期新作中，絹印純粹成為一種「轉述」，徹底排除了其他加工技術的操作，很明顯地，現在他

想讓這些不經意得來的日常景象「洗盡鉛華」，並以互不干涉的方式各自呈現，有意將這些「萬般皆下品」的社會鏡頭，接納並標舉為具有特殊意義而值得靜觀掃描的存在。就群組關係來看，這些影像已不再是一種將現象與感覺強制連結的大拼貼，而比較接近以斷片插補、意象接力、保持時空間隙做為情調訴求的「綴貼」（bricolage），反映的似乎是對諸般現象認命接納和持平看待的一種心理態度。

　　在張正仁的新作中，這種因長期觀照當代文化而逐步調節產生的宿命觀，不盡然是隱藏無形有勞猜想的。就我所見，這回刻意將框架「最大化」和「全面性」，使之成為作品中真正最具代表性的「手工製作物」，即是另一線索。框架之為用，在他的前期作品中雖早有先例，但一直侷限於與現成物搭配，就實質功能看，是做為現成物的儲存格；就形式意義言，是用來將「消費文化」這個日漸強大的生活經驗，和代表了「環境感知」及「精神實踐」的另兩個符號區塊，進行對比和角力，並藉以鋪陳後現代的文化語境和多元對話的張力。本期新作中，框架被擴大和擬造為當代文化的一種多寶格，雖兼有祭壇的象徵意味和建築的規模氣勢，但真正突顯出來的，毋寧是內裝物的平凡無奇和彼此之間的無言與無關狀態。這些加強製作的框架，氣定神閒地搭配了一些幾乎是「述而不作」的素材，意在分別和區隔質／量均有限的符號，旨在強化各事物之間關係的疏離和意義的斷裂，而不似之前的「強制超連結」導向，是最為明顯的。

　　換個角度，或許可以推敲出這些框架的另一作用和特殊意義。我想指出的是，它們正好呼應了資訊專家處理資料的概念和章法，已將藝術的創作過程冷卻成一種類似「元資料」（Metadata）輸入的行為了！在這個創作用的工作面板中，大大小小的框格，形同一個資料庫的不同欄位，被用來儲存異類的文本與物件。藝術家的角色與資工人員雷同，負責資料庫架構及相關欄位的設計與定義後，對各類資料，都是以「述而不作」的方式來處理。創作終結，寧讓一切事物維持在「元資料」的狀態，至於資料如何進一步處理和關聯，以形成一種具有閱讀

張正仁　平行於道路的漂流　234.5×240×13.3cm　2004

意義的「資訊」或加值化的「知識」，則留待觀賞者自行操作。想要閱讀這些作品，觀者必須從中找出某種共通關係，必須自我相信，各事物間雖然看不到任何實質的關係，其實是存在某些透通的訊息或共同性質的。

「狂言」的張正仁，何以變成了「失語」的張正仁？難不成，這是以退為進的另一種文化批判策略？想想，這些本身已進階為最大狂言的超強框架，不正暗示了──當一個宰制性的知識（生產）系統或發言機制出現時，原本各自獨立的人、事、物，將全面沉淪為一種只能被選擇輸入，被編碼索

引和等待搜尋的元資料流的一部分？而這不就是科技與資訊時代賞賜給我們的一種新宿命？

回歸前面所提，在把玩這些彷彿資料庫模組的大框架和沿用多年的三元素時，本期新作另一耐人尋味的重大「變局」是，指涉精神依歸的繪畫與代表生活現實的雜物，被劃歸為「同類」而混處在一些小區塊中，而形成了其實只剩「影像」與「物件」兩相對照的新局面。針對此舉，可以導出的幾種閱讀方式是：

一、讓繪畫從藝術品逆回到初始的「物品」（畫布）狀態，藉以將菁英文物與日常用品的區隔

張正仁的「平行‧漂流」於大趨勢畫廊展場一景

一筆抹消，並用來呼應當代文化學者眼中，菁英文化和大眾文化「互為無罪證明」——互給對方合法存在理由的一種論述邏輯。

二、用來暗示和批判今日消費文化的洪流——「我消費故我在」的生活美學，不僅已和「我創作故我在」的藝術美學並駕齊驅，甚至有取而代之的一種趨勢。

三、用來建構一種「格物致知」的漸進思辨和符號解碼的閱讀遊戲，初步閱讀通常是：

這些雜物，是消費行為所生產出來的殘餘廢料；這些繪畫，是創造活動所製作出來的審美物件。

進階閱讀可以是：

一盒餅乾的既有價值，因為被使用而遞減以至於消失；一張畫布的既有價值，由於被使用而遞增以至於昂貴。

類此，張正仁將兩者等同為「物」並使之並置

共處，一方面可以提示，就現實意義言，它們同為「無用之物」；但就藝術角度言，它們都可以發揮「無用之用」，另一方面可以召喚出，兩者之間互為上行與下行的對位關係及價值。

依此看來，張正仁的「述而不作」，其實夾帶了一種「微言大義」的藝術言說策略。本期新作，可視為從當代消費文明與極端複製的文化中退隱而出的一種「零度的藝術」，細心閱讀，仍可從一些蛛絲馬跡中，去嗅查出「文化製造的邏輯，與藝術消失的邏輯正好相反」的一種隱憂和隱喻，和讓兩者互為擬態的一種藝術機制。

總觀，張正仁的新作再次印證了藝術與當代環境及生活文化平行又不斷漂流的一種宿命。米蘭‧昆德拉指出，「漂流」是一種始終在路上，永遠在別處的心理感覺，也是四處尋找歸宿的一種精神狀態。總結，張正仁系列新作中唯一反覆不斷出現的浮板，想來並非是單純的物件展示，而是在精神漂流中尋找救贖的一種符徵，和藝術家的一種自我解嘲吧！

（本文作者為台北藝術大學關渡美術館館長、資深藝評人與策展人，原文刊載於《藝術家》雜誌，第367期，2005年12月，頁376 - 379。）

三、便覽篇

公私立視覺藝術相關團體索引

2005年台灣出版重要視覺藝術圖書

公私立視覺藝術相關團體

▌美術館

【公立美術館】

十三行博物館
(Shihsanhang Museum of Archaeology)

成立時間 / 2003年
館長 / 高麗真（代理館長）
開放時間 / 週二至週五9:30～17:00，
週六至週日9:30～18:00，
國定假日及補假日9:30～
17:00，週一休
地址 / 249台北縣八里鄉博物館路200號
電話 / 02-2619-1313
傳真 / 02-2619-5234
E-mail / sshm@ms.tpc.gov.tw
網址 / www.sshm.tpc.gov.tw

中央研究院嶺南美術館
(Lingnan Fine Arts Museum, Academia Sinica)

成立時間 / 2001年
院長 / 翁啟惠
開放時間 / 週二至週五12:00～17:00，
週六10:00～17:00，週一休
地址 / 115台北市南港區研究院路二段
128號近美大樓3樓
電話 / 02-2789-9937
傳真 / 02-2789-9938
E-mail / lnfam@gate.sinica.edu.tw
網址 / www.sinica.edu.tw/~lnfam/index

台北市立美術館
(Taipei Fine Arts Museum)

成立時間 / 1983年
館長 / 黃才郎
開放時間 / 週二至週日9:30～17:30，
週六9:30～21:30，週一休
地址 / 104台北市中山區中山北路三段
181號
電話 / 02-2595-7656

傳真 / 02-2594-4104
E-mail / info@tfam.gov.tw
網址 / www.tfam.gov.tw

台北故事館
(Taipei Story House)

成立時間 / 2003年
總監 / 陳國慈
開放時間 / 週二至週日10:00～18:00，
週一休
地址 / 104台北市中山北路三段181之1號
電話 / 02-2587-5565
傳真 / 02-2587-5578
E-mail / story@storyhouse.com.tw
網址 / www.storyhouse.com.tw

台北當代藝術館
(Museum of Contemporary Art Taipei)

成立時間 / 2001年
館長 / 賴香伶
開放時間 / 週二至週日10:00～18:00，
週一休
地址 / 103台北市大同區長安西路39號
電話 / 02-2552-3721#301
傳真 / 02-2559-3874
E-mail / services@mocataipei.org.tw
網址 / www.mocataipei.org.tw

台北縣立鶯歌陶瓷博物館
(Taipei County Yingge Ceramics Museum)

成立時間 / 2000年
館長 / 游冉琪
開放時間 / 週二至週五9:30～17:00，
週六至週日9:30～18:00，
週一休
地址 / 239台北縣鶯歌鎮文化路200號
電話 / 02-8677-2727
傳真 / 02-8677-4104
網址 / www.ceramics.tpc.gov.tw

台南縣歷史文物館
(Historical Relics Museum of Tainan)

成立時間 / 1975年
負責人 / 吳玉柱
開放時間 / 週二至週日8:30～17:00，
（午休12:00～14:00），週一休
地址 / 726台南縣學甲鎮慈生里濟生路
170號
電話 / 06-783-6110#29
傳真 / 06-783-7921

高雄市立美術館
(Kaohsiung Museum of Fine Arts)

成立時間 / 1994年
館長 / 李俊賢
開放時間 / 週二至週日9:00～17:00，
週一休
地址 / 804高雄市鼓山區美術館路80號
電話 / 07-555-0331
傳真 / 07-555-0307
E-mail / servicemail@kmfa.gov.tw
網址 / www.kmfa.gov.tw

高雄市立歷史博物館
(Kaohsiung Museum of History)

成立時間 / 1998年
館長 / 陳秀鳳
開放時間 / 週二至週五9:00～17:00，
週六至週日9:00～21:00，
週一休
地址 / 803高雄市鹽埕區中正四路272號
電話 / 07-531-2560
傳真 / 07-531-5861
E-mail / a541224@ms31.hinet.net
網址 / w5.kcg.gov.tw/khm

國立台灣美術館
(National Taiwan Museum of Fine Arts)

成立時間 / 1986年
館長 / 薛保瑕
開放時間 / 週二至週日9:00～17:00，
　　　　　週一休
地址 / 403台中市西區五權西路一段2號
電話 / 04-2372-3552
傳真 / 04-2372-1195
E-mail / artnet@art.tmoa.gov.tw
網址 / www.tmoa.gov.tw

國立台灣博物館
(National Taiwan Museum)

成立時間 / 1908年
館長 / 蕭宗煌
開放時間 / 週二至週日10:00～17:00，
　　　　　週一休
地址 / 100台北市中正區襄陽路2號
電話 / 02-2382-2699
傳真 / 02-2382-2684
網址 / www.ntm.gov.tw

國立台灣藝術教育館
(National Taiwan Arts Education Center)

成立時間 / 1957年
館長 / 吳祖勝
開放時間 / 週一至週日9:00～17:00
　　　　　（除夕、大年初一）
地址 / 100台北市中正區南海路47號
電話 / 02-2311-0574
傳真 / 02-2311-7550
E-mail / service@linux.arte.gov.tw
網址 / www.arte.gov.tw

國立故宮博物院
(National Palace Museum)

成立時間 / 1925年
院長 / 林曼麗
開放時間 / 週一至週日9:00～17:00
　　　　　（全年無休）
地址 / 111台北市士林區至善路二段221號
電話 / 02-2881-2021
傳真 / 02-2882-1440
E-mail / service@npm.gov.tw
網址 / www.npm.gov.tw

國立國父紀念館
(Dr. Sun Yat-sen Memorial Hall of Taipei)

成立時間 / 1972年
館長 / 張瑞濱
開放時間 / 週一至週五9:00～16:30，
　　　　　週六9:00～12:00，週日休

地址 / 110台北市信義區仁愛路四段505號
電話 / 02-2758-8008
傳真 / 02-2758-4847
E-mail / sun@yatsen.yatsen.gov.tw
網址 / www.yatsen.gov.tw

國立歷史博物館
(National Museum of History)

成立時間 / 1955年
館長 / 黃永川
開放時間 / 週二至週日10:00～18:00
　　　　　（每週五晚間18:30～20:30
　　　　　特定樓層開放），週一休
地址 / 100台北市中正區南海路49號
電話 / 02-2361-0270
傳真 / 02-2331-1086
E-mail / service@moe.nmh.gov.tw
網址 / www.nmh.gov.tw

梅嶺美術館
(Mei Ling Arts Museum)

成立時間 / 1995年
中心主任 / 張世杰
開放時間 / 週二13:30～17:00，
　　　　　週三至週日9:00～12:00、
　　　　　13:30～17:00，週一休
地址 / 613嘉義縣朴子市山通路2之9號
電話 / 05-379-5667
傳真 / 05-379-5668
E-mail / cyccmeln@ms26.hinet.net
網址 / www.cyhg.gov.tw

鳳山國父紀念館
(Kaohsiung Fangshan Sun Yat-sen Memorial Hall)

成立時間 / 1984年
局長 / 吳旭峰
開放時間 / 週二至週日8:00～21:00，
　　　　　週一休
地址 / 830高雄縣鳳山市光遠路228號
電話 / 07-746-2283
傳真 / 07-746-9456

【私立美術館】

二呆藝術館
(Er-dai's Art Hall)

成立時間 / 1990年
館長 / 胡中愷
開放時間 / 週三至週日9:00～17:00
　　　　　（12:00～14:00休息），週一、二休
地址 / 880澎湖縣馬公市中華路240號
電話 / 06-926-1141#222

傳真 / 06-927-6602
E-mail / culture@phhcc.gov.tw
網址 / www.phhcc.gov.tw/display/two.htm

中環美術館
(CMC Art Museum)

成立時間 / 2000年
負責人 / 翁明顯
地址 / 104台北市中山區民權西路53號15樓
電話 / 02-2598-9890#249
傳真 / 02-2597-3067
E-mail / art@cmcnet.com.tw
網址 / www.cmcart.com

世界宗教博物館
(Museum of World Religions)

成立時間 / 2001年
館長 / 漢寶德
開放時間 / 週二至週日10:00～17:00，
　　　　　週一休
地址 / 234台北縣永和市中山路一段
　　　　　236號7樓
電話 / 02-8231-6118
傳真 / 02-8231-5966
E-mail / message@mwr.org.tw
網址 / www.mwr.org.tw

朱銘美術館
(Juming Museum)

成立時間 / 1999年
館長 / 廖仁義
開放時間 / 11月至4月10:00～17:00，
　　　　　5月至10月10:00～18:00
地址 / 208台北縣金山鄉西勢湖2號
電話 / 02-2498-9940
傳真 / 02-2498-8529
E-mail / service@juming.org.tw
網址 / www.juming.org.tw

佛光緣美術館（台北）
(Fo Gung Yuan Art Gallery)

成立時間 / 1995年
總館長 / 如常法師
館長 / 妙仲法師
開放時間 / 週一至週日10:00～21:00
　　　　　（全年無休）
地址 / 110台北市信義區松隆路327號
　　　　　10樓之1
電話 / 02-2760-0222
傳真 / 02-2769-4988
E-mail / fgs_arts@fgs.org.tw
網址 / www.fgs.org.tw/fgsart

佛光緣美術館（宜蘭）
(Fo Kung Yuan Art Gallery)

成立時間 / 2002年
主任 / 妙憼法師
開放時間 / 週二至週日9:00～17:00，
　　　　　　週一休
地址 / 260宜蘭市中山路257號
電話 / 03-933-0333
傳真 / 03-931-1887
E-mail / fgs-arts6@fgs.org.tw
網址 / www.fgs.org.tw/fgsart

佛光緣美術館（屏東）
(Fo Kung Yuan Art Gallery)

成立時間 / 1997年
主任 / 覺全法師
開放時間 / 週二至週日10:30～
　　　　　　18:00，週一休
地址 / 900屏東市建華三街46號3樓
電話 / 08-755-8003#301
傳真 / 08-752-9879
E-mail / fgs_arts5@fgs.org.tw
網址 / www.fgs.org.tw/fgsart

李梅樹紀念館
(The Li Mei-shu Memorial Gallery)

成立時間 / 1990年
館長 / 李景光
開放時間 / 週六至週日10:00～17:00，
　　　　　　週一至週五採團體預約制
地址 / 237台北縣三峽鎮中華路43巷10號
電話 / 02-2673-2333
傳真 / 02-2673-6077
E-mail / lms@limeishu.org
網址 / www.limeishu.org

李澤藩美術館
(Lee Tze-Fan Memorial Art Gallery)

成立時間 / 1994年
館長 / 李季眉
開放時間 / 週六至週日10:00～18:00，
　　　　　　週五14:00～18:00，
　　　　　　週一休
地址 / 300新竹市林森路57號3樓
電話 / 03-522-8337
傳真 / 03-522-9860
網址 / www.tzefan.org.tw

奇美博物館
(Chi Mei Museum)

成立時間 / 1992年
創辦人 / 許文龍
開放時間 / 週二至週日10:00～17:00，
　　　　　　週一和單週六休
地址 / 717台南縣仁德鄉三甲村59之1號
電話 / 06-266-3000
傳真 / 06-266-0848
E-mail / cmm@mail.chimei.com.tw
網址 / www.chimei.com.tw

長流美術館
(Chan Liu Museum)

成立時間 / 2003年
館長 / 黃承志
開放時間 / 週二至週日10:00～19:00，
　　　　　　週一休
地址 / 338桃園縣蘆竹鄉中山路21之1號
電話 / 03-212-4000
傳真 / 03-212-6833
E-mail / chanliu.museum@msa.hinet.net
網址 / www.artsgallery.com

袖珍博物館
(Miniatures Museum of Taiwan)

成立時間 / 1997年
館長 / 林克孝
開放時間 / 週二至週日10:00～19:00，
　　　　　　週一休
地址 / 104台北市中山區建國北路一段
　　　　96號B1
電話 / 02-2515-0583
傳真 / 02-2515-2713
E-mail / mmot@ms24.hinet.net
網址 / www.mmot.com.tw

琉園水晶博物館
(Tittot Glass Art Museum)

成立時間 / 1999年
經理 / 張文玲
開放時間 / 週二至週日9:00～17:00，
　　　　　　週一休
地址 / 112台北市北投區中央北路四段
　　　　515巷16號
電話 / 02-2895-8861
傳真 / 02-2896-5736
網址 / www.tittot.com

順益台灣原住民博物館
(Shung Ye Museum of Formosan Aborigines)

成立時間 / 1994年
館長 / 游浩乙
開放時間 / 週二至週日9:00～17:00，
　　　　　　週一休
地址 / 111台北市士林區至善路二段282號
電話 / 02-2841-2611
傳真 / 02-2841-2615
E-mail / shungye@gate.sinica.edu.tw
網址 / symuseum.myweb.hinet.net

邱再興文教基金會
(Chew's Culture Foundation)
附屬鳳甲美術館
(Hong-Gah Museum)

成立時間 / 1999年
董事長 / 邱再興
開放時間 / 週二至週日10:30～17:30，
　　　　　　週一休
地址 / 112台北市北投區大業路260號5樓
電話 / 02-2894-2272
傳真 / 02-2897-3980
E-mail / honggah@titan.seed.net.tw
網址 / www.hong-gah.org.tw

楊三郎美術館

成立時間 / 1991年
館長 / 楊許玉燕
地址 / 234台北縣永和市博愛街7號
電話 / 02-2921-2960
網址 / m2.ssps.tpc.edu.tw/~sun/1-1.htm

楊英風美術館
(Yuyu Yang Museum)

成立時間 / 1992年
館長 / 楊奉琛
開放時間 / 週一至週六11:00～17:00，
　　　　　　週日休
地址 / 100台北市中正區重慶南路二段31號
電話 / 02-2396-1966
傳真 / 02-2397-0888
E-mail / yuyu.ary@msa.hinet.net
網址 / 140.113.36.215/yuyu

蘇荷兒童美術館
(Children's Art Museum in Taipei)

成立時間 / 2003年
館長 / 林千鈴
開放時間 / 週二至週日10:00～17:30，
　　　　　　週一休
地址 / 111台北市士林區天母西路50
　　　　巷20號B1
電話 / 02-2872-1366
傳真 / 02-2872-1135
E-mail / soho.art@msa.hinet.net
網址 / www.artart.com.tw

文化局、文化中心

台中市文化局
(Taichung City Cultural Affairs Bureau)

成立時間 / 2000年
局長 / 黃國榮
開放時間 / 大墩藝廊週二至週日9:00
　　　　　～21:00，陳列室週二至週
　　　　　日9:00～17:00，週一休
地址 / 403台中市西區英才路600號
電話 / 04-2372-7311
傳真 / 04-2371-1469
E-mail / tccgc@tccgc.gov.tw
網址 / www.tccgc.gov.tw

台中市文化局文英館
(Wen Ying Hall)

成立時間 / 1976年
局長 / 黃國榮
開放時間 / 週二至週日13:00～21:00，
　　　　　週一休
地址 / 404台中市北區雙十路一段10之5號
電話 / 04-2221-7358
傳真 / 04-2221-3278
E-mail / tccgc@tccgc.gov.tw
網址 / www.tccgc.gov.tw

台中縣立文化中心
(Taichung County Cultural Centre)

成立時間 / 1983年
主任 / 陳嘉瑞
開放時間 / 畫廊、編織工藝館、文物
　　　　　陳列室、展示館9:00～17:30
地址 / 420台中縣豐原市圓環東路782號
電話 / 04-2526-0136
傳真 / 04-2524-4498
E-mail / fisher@mail.tchcc.gov.tw
網址 / www.tchcc.gov.tw

台中縣政府文化局
(Taichung Country Cultural Affairs Bureau)

成立時間 / 2000年
局長 / 陳志聲
開放時間 / 週一至週五8:00～17:00，
　　　　　週六、日休
地址 / 436台中縣清水鎮鎮政路100號
電話 / 04-2628-0166
傳真 / 04-2628-0180
E-mail / tccab100@mail.tccab.gov.tw
網址 / www.tccab.gov.tw

台北市立社會教育館
(Taipei Culture Center)

成立時間 / 1961年
館長 / 邱建發
開放時間 / 週二至週日9:00～21:00，
　　　　　週一休
地址 / 105台北市松山區八德路三段25號
電話 / 02-2577-5931
傳真 / 02-2570-7768
E-mail / tmseh@mail.tmseh.gov.tw
網址 / www.tmseh.gov.tw

台北市政府文化局
(Taipei City Government Department of Culture
Affairs)

成立時間 / 1999年
局長 / 廖咸浩
開放時間 / 週一至週五8:30（9:00）～
　　　　　17:30（18:00），週六、日休
地址 / 110台北市信義區市府路1號4
　　　樓（東北區）
電話 / 02-2345-1556
傳真 / 02-2725-2676
E-mail / bt_0000@mail.tcg.gov.tw
網址 / www.culture.gov.tw

台北美國文化中心
(American Cultural Center)

成立時間 / 1980年
負責人 / 潘柏楷
地址 / 110台北市基隆路一段333號21
　　　樓2101室
電話 / 02-2723-3959
傳真 / 02-2725-2644
E-mail / taipei@mail.ait.org.tw
網址 / www.ait.org.tw

台北德國文化中心
(Deutsches Kulturzentrum Taipei)

成立時間 / 1963年
負責人 / 葛漢
開放時間 / 週一至週五10:00～12:30、
　　　　　14:00～17:00
地址 / 100台北市中正區和平西路一段
　　　20號12樓
電話 / 02-2365-7294
傳真 / 02-2368-7542
E-mail / info@taipei.goethe.org
網址 / www.dk-taipei.org.tw/zh-tw

台北縣政府文化局
(Cultural Affairs Bureau of Taipei County
Government)

成立時間 / 2000年
局長 / 朱惠良
開放時間 / 週一至週五08:00～12:00、
　　　　　13:30～17:30，週六、日休
地址 / 220台北縣板橋市中山路一段
　　　161號28樓
電話 / 02-2960-3456
傳真 / 02-8953-5310
E-mail / tpc361@ms.tpc.gov.tw
網址 / www.cabtc.gov.tw

台東社會教育館
(Taitung Social Education Hall)

成立時間 / 1955年
館長 / 吳坤良
開放時間 / 週一至週日8:00～21:00
地址 / 950台東縣台東市大同路254號
電話 / 089-322-248
傳真 / 089-353-932
E-mail / srv@ms.ttcsec.gov.tw
網址 / www.ttcsec.gov.tw

台東縣政府文化局
(Taitung County Cultural Center)

成立時間 / 2000年
局長 / 陳怜燕
開放時間 / 週一至週五08:00～12:00、
　　　　　13:30～17:30，週六、日休
地址 / 950台東市南京路25號
電話 / 089-320-378
傳真 / 089-330-591
E-mail / public@mail.ccl.ttct.edu.tw
網址 / www.ccl.ttct.edu.tw

台南市立文化中心
(Tainan Municipal Cultural Center)

成立時間 / 1984年
主任 / 陳修程
開放時間 / 週一至週五9:00～17:00，
　　　　　週六、日休
地址 / 701台南市東區中華東路三段
　　　332號
電話 / 06-269-2864
傳真 / 06-289-7913
E-mail / tmcc@mail.tmcc.gov.tw
網址 / www.tmcc.gov.tw

台南市政府文化局
(Tainan City Government Cultural Bureau)

成立時間 / 2000年
局長 / 許耿修
開放時間 / 週一至週五8:00～12:00、
　　　　　13:30～17:30，週六、日休
地址 / 708台南市安平區永華路二段6
　　　號市政大樓13樓
電話 / 06-390-1024
傳真 / 06-293-2923
E-mail / culture@mail.tncg.gov.tw
網址 / culture.tncg.gov.tw

台南社會教育館
(National Tainan Social Education Center)

成立時間 / 1954年
館長 / 林案倱
開放時間 / 週一至週日8:00～21:00，
　　　　　展覽館9:00～18:00
地址 / 700台南市中西區中華西路二段34號
電話 / 06-298-4990
傳真 / 06-298-4968
E-mail / sir@mail.tncsec.gov.tw
網址 / www.tncsec.gov.tw

台南縣政府文化局
(Cultural Affairs Bureau of Tainan County Government)

成立時間 / 2002年
局長 / 葉澤山
開放時間 / 週一至週五8:00～17:30，
　　　　　週六、日休
地址 / 730台南縣新營市民治路36號
電話 / 06-632-2231
傳真 / 06-635-1846
E-mail / cul001@mse.tainan.gov.tw
網址 / www.tnc.gov.tw

行政院文化建設委員會
(Council for Cultural Affairs)

成立時間 / 1981年
主任委員 / 邱坤良
開放時間 / 週一至週五8:00～18:00，
　　　　　週六、日休
地址 / 100台北市北平東路30之1號
電話 / 02-2343-4000
傳真 / 02-2321-6478
留言版 / www.cca.gov.tw/app/com
　　　　plain/question_add.htm
網址 / www.cca.gov.tw

阿緱地方文化館
(A-Go Gallery)

成立時間 / 2003年
館長 / 蕭永忠
開放時間 / 週一至週五9:00～17:00，
　　　　　週六日預約參訪
地址 / 900屏東縣屏東市崇蘭里69號
電話 / 08-733-0924
傳真 / 08-733-0924
E-mail / t3590599@yahoo.com.tw
網址 / home.kimo.com.tw/chornglan

南投縣政府文化局
(Cultural Bureau of Nantou County Government)

成立時間 / 2000年
局長 / 陳振盛
開放時間 / 各展覽室週二至週日9:00
　　　　　～17:00，週一休
地址 / 540南投縣南投市建國路135號
電話 / 049-223-1191
傳真 / 049-224-1205
E-mail / service@mail.nthcc.gov.tw
網址 / www.nthcc.gov.tw

南投縣藝術家資料館

成立時間 / 2003年
館長 / 陳振盛
開放時間 / 週二至週日9:00～17:00，
　　　　　週一休
地址 / 540南投縣南投市彰南路二段
　　　61號
電話 / 049-224-4151、
　　　049-223-1191#667
傳真 / 049-220-7939
E-mail / service@mail.nthcc.gov.tw
網址 / www.nthcc.gov.tw/

宜蘭縣政府文化局
(Bureau of Cultural Affairs, I-Lan County Government)

成立時間 / 2000年
局長 / 劉哲民
開放時間 / 一般展覽室週二至週五
　　　　　10:00～20:00，週六～週日
　　　　　9:00～20:00
地址 / 260宜蘭市復興路二段101號
電話 / 03-932-2440
傳真 / 03-936-0732
E-mail / service@ilccb.gov.tw
網址 / www.ilccb.gov.tw

花蓮縣文化局
(Hualien County Cultural Bureau)

成立時間 / 2000年
局長 / 吳淑姿
開放時間 / 週一至週五08:00～17:30，
　　　　　週六、日休
地址 / 970花蓮縣花蓮市文復路6號
電話 / 03-822-7121
傳真 / 03-822-7665
E-mail / cu@mail.hccc.gov.tw
網址 / www.hccc.gov.tw

金門縣文化局
(Culture Affairs Bureau of Kinmen County)

成立時間 / 2004年
局長 / 李錫隆
開放時間 / 週一至週五08:00～17:30，
　　　　　週六、日休
地址 / 893金門縣金城鎮環島北路66號
電話 / 082-328-638、082-323-169
傳真 / 082-323-553、082-320-431
E-mail / sammy331@pchome.com.tw
網址 / www.kmccc.edu.tw

屏東縣政府文化局
(Cultural Affairs Bureau of Pingtung County)

成立時間 / 2000年
局長 / 徐芬春
開放時間 / 各展覽室週二至週日09:00
　　　　　～18:00，週一休
地址 / 900屏東縣屏東市大連路69號
電話 / 08-736-0330#3
傳真 / 08-737-7068
E-mail / manager@cultural.pthg.gov.tw
網址 / www1.cultural.pthg.gov.tw

苗栗縣政府文化局
(Cultural Affairs Bureau of Miaoli County)

成立時間 / 2000年
局長 / 彭基山
開放時間 / 陳列館週二至週五9:00～
　　　　　17:00，週六、日9:00～
　　　　　11:50、13:40～17:00
地址 / 360苗栗縣苗栗市自治路50號
電話 / 037-352-961～4
傳真 / 037-351-626
E-mail / mli26055@ms25.hinet.net
網址 / www.mlc.gov.tw

桃園縣政府文化局
(Cultural Affairs Bureau of Taoyuan County)

成立時間 / 2000年
局長 / 謝小韞
開放時間 / 中國家具博物館週三至週日8:30～12:00、13:00～17:00，展覽室週二至週日8:30～12:00、13:00～17:00。
地址 / 330桃園縣桃園市縣府路21號
電話 / 03-332-2592
傳真 / 03-331-8634
E-mail / leader@mail.tyccc.gov.tw
網址 / www.tyccc.gov.tw

桃園縣文化局中壢藝術館
(Cultural Affairs Bureau of Tao-Yuan County)

成立時間 / 1985年
館長 / 謝小韞
開放時間 / 週三至週日8:30～17:00，週一、二休
地址 / 320桃園縣中壢市中美路16號
電話 / 03-425-8804
傳真 / 03-425-8604
E-mail / leader@mail.tyccc.gov.tw
網址 / www.tyccc.gov.tw

高雄市政府文化局
(Cultural Affairs Bureau of Kaohsiung)

成立時間 / 2003年
局長 / 王志誠
開放時間 / 週一至週五8:00～12:00、1:30～5:30，週六、日休
地址 / 802高雄市苓雅區五福一路67號
電話 / 07-222-5136
傳真 / 07-223-3702
E-mail / bca@mail.khcc.gov.tw
網址 / www.khcc.gov.tw

高雄市立社會教育館
(Kaohsiung Municipal Social Education Hall)

成立時間 / 1965年
館長 / 余錦漳
開放時間 / 週一至週五8:00～17:30
地址 / 812高雄小港區學府路115號
電話 / 07-803-4473
傳真 / 07-803-2059
E-mail / kmseh@mail.kmseh.gov.tw
網址 / www.kmseh.gov.tw

高雄縣政府文化局
(Cultural Bureau of Kaohsiung County Government)

成立時間 / 1999年
局長 / 吳旭峰
開放時間 / 週一至週五8:00～17:30，週六、日休
地址 / 820高雄縣岡山鎮岡山南路42號
電話 / 07-626-2620
傳真 / 07-626-0664
E-mail / kccc@mail.kccc.gov.tw
網址 / www.kccc.gov.tw

基隆市文化局
(Keelung City Cultural Affairs Bureau)

成立時間 / 2004年
局長 / 楊桂杰
開放時間 / 週一至週五8:00～17:00，週六、日休
地址 / 202基隆市中正區信一路181號
電話 / 02-2422-4170
傳真 / 02-2428-7811
E-mail / culture@klcc.gov.tw
網址 / www.klcc.gov.tw

連江縣政府文化局
(Cultural Affairs Bureau of Lian-Jiang County)

成立時間 / 2003年
局長 / 劉潤南
開放時間 / 週一至週五8:00～17:30，週六、日休
地址 / 209馬祖南竿鄉馬祖村5號
電話 / 083-622-393
傳真 / 083-622-584
網址 / www.matsucc.gov.tw

雲林縣政府文化局
(Cultural Bureau of Yunlin County Government)

成立時間 / 1999年
局長 / 劉銓芝
開放時間 / 陳列館週二至週日8:30～17:00、寺廟藝術館週二至週日8:30～11:30、14:00～17:00
地址 / 640雲林縣斗六市大學路三段310號
電話 / 05-532-5191
傳真 / 05-536-0681
E-mail / eteams@com.tw
網址 / www.ylccb.gov.tw

新竹市文化局
(Bureau of Culture Hsin-Chu City)

成立時間 / 2000年
局長 / 林松
開放時間 / 週一至週五9:00～17:00，週六、日休
地址 / 300新竹市東大路二段15巷1號
電話 / 03-531-9756
傳真 / 03-532-4834
E-mail / 50208@ems.hccg.gov.tw
網址 / www.hcccb.gov.tw

國立新竹社會教育館
(Hsinchu Social Education Center)

成立時間 / 1955年
館長 / 蘇解得
開放時間 / 週一至週五8:00～17:00
地址 / 300新竹市武昌街110號
電話 / 03-526-3176
傳真 / 03-528-3605
E-mail / nhcsec@mail.nhcsec.gov.tw
網址 / www.nhcsec.gov.tw

國立彰化社會教育館
(National Chunghwa Social Education Center)

成立時間 / 1955年
館長 / 洪華長
開放時間 / 康樂廳展演活動9:00～12:00、14:00～17:00
地址 / 500彰化市卦山路3號
電話 / 04-722-2729
傳真 / 04-722-2824（推廣組）、04-728-7874（研究組）
E-mail / su@chcsec.gov.tw、yafen@chcsec.gov.tw
網址 / www.chcsec.gov.tw

新竹縣政府文化局
(Hsinchu County Cultural Bureau)

成立時間 / 2000年
局長 / 曾煥鵬
開放時間 / 美術館週二至週日9:00～17:00（若適逢週二佈展則休館），週一休
地址 / 302新竹縣竹北市縣政九路146號
電話 / 03-551-0201
傳真 / 03-553-2781
E-mail / serv@mail.hchcc.gov.tw
網址 / www.hchcc.gov.tw

新莊文化藝術中心
（Hsinchuang City Culture & Art Center）

成立時間 / 1995年
負責人 / 卿敏良
開放時間 / 週二至週六9:00～21:00、
　　　　　 週日9:00～17:30，週一休
地址 / 242台北縣新莊市中平路133號
電話 / 02-2276-0182
傳真 / 02-2276-5409
E-mail / chccc@ms1.gsn.gov.tw
網址 / www.chccc.gov.tw

嘉義市文化局
（Cultural Affairs bureau of Chia Yi City）

成立時間 / 1992年
局長 / 饒嘉博
開放時間 / 週一至週五8:00～17:30，
　　　　　 週六、日休
地址 / 600嘉義市忠孝路275號
電話 / 05-278-8225
傳真 / 05-278-6329
E-mail / email@cabcy.gov.tw
網址 / www.cabcy.gov.tw

嘉義縣政府文化局
（Chiayl County Government Cultural Affairs Bureau）

成立時間 / 1999年
局長 / 鍾永豐
開放時間 / 週一至週五8:00～17:00，
　　　　　 週六、日休
地址 / 612嘉義縣太保市祥和新村祥和
　　　　一路東段1號
電話 / 05-362-0123
傳真 / 05-362-0740
E-mail / vfchung@mail.cyhg.gov.tw
網址 / www.cyhg.gov.tw/16/cultural

彰化縣文化局
（Changhua County Cultural Affairs Bureau）

成立時間 / 2000年
局長 / 林田富
開放時間 / 每週二至日9:00～17:00，
　　　　　 週一休
地址 / 500彰化縣彰化市中山路二段
　　　　500號
電話 / 04-725-0057
傳真 / 04-724-4977
E-mail / art_sky@mail.bocach.gov.tw
網址 / www.bocach.gov.tw

彰化藝術館
（Changhua Museum of Art）

成立時間 / 2005年
館長 / 溫國銘
開放時間 / 週二至週日9:00～21:00，
　　　　　 週一休
地址 / 500彰化縣彰化市中山路二段
　　　　542號
電話 / 04-728-7243
傳真 / 04-728-7245
E-mail / chunghuaart@yahoo.com.tw
網址 / art.changhua.gov.tw

澎湖縣文化局
（Bureau of Culture Penghu County）

成立時間 / 2000年
局長 / 曾慧香
開放時間 / 中興畫廊週三至週六14:00
　　　　　 ～17:00、18:30～21:00，
　　　　　 週日9:00～12:00、14:00
　　　　　 ～17:00、第一展覽室、西
　　　　　 瀛藝廊週三至週日9:00～
　　　　　 12:00、14:00～17:00
地址 / 澎湖縣馬公市中華路230號
電話 / 06-926-1141
傳真 / 06-927-6602
E-mail / ph1141@ms2.hinet.net
網址 / www.phhcc.gov.tw

107畫廊
（Gallery 107）

成立時間 / 2004年
負責人 / 邱勤榮
開放時間 / 週二至四預約，週五至日
　　　　　 11:00～21:00，週一休
地址 / 403台中市西區忠明南路107號
電話 / 04-2325-1938、04-2323-5767
E-mail / info@gallery107.net
網址 / www.gallery107.net

AMPM現代藝廊

成立時間 / 2006年
負責人 / DBSK1
開放時間 / 週二至週日15:00～21:00，
　　　　　 週一休
地址 / 108台北市萬華區內江街55巷
　　　　24號4樓
電話 / 02-2389-2896
E-mail / dbsk1.ampm@gmail.com

Chi-Wen Gallery畫廊

成立時間 / 2004年
負責人 / 黃其玟
開放時間 / 週二至週六11:00～19:00
地址 / 106台北市大安區敦化南路一
　　　　段252巷19號3樓
電話 / 02-8771-3372
傳真 / 02-8771-3421
E-mail / htpg@ms27.hinet.net
網址 / www.chiwengallery.com

Iost藝文空間

成立時間 / 2006年
負責人 / 柯鈞翔
開放時間 / 週二至週日14:00～22:00，
　　　　　 週一休息
地址 / 106台北市大安區和平東路一
　　　　段199巷11號B1
電話 / 0955-895-273
E-mail / iost_art@yahoo.com.tw
網址 / iost.no-ip.biz

Pethany Larsen藝坊

成立時間 / 2006年
負責人 / 陳佩芬
開放時間 / 週二至週日11:00～19:00，
　　　　　週一休
地址 / 104台北市中山區遼寧街45巷
　　　30號2樓
電話 / 02-8772-5005
傳真 / 02-2505-6858
E-mail / Pethanystudio@yahoo.com
網址 / www.pethanylarsen.com

一票人票畫空間

成立時間 / 2005年
負責人 / 彭康隆
開放時間 / 週二至週日14:00～22:00，
　　　　　週一休
地址 / 106台北市大安區永康街44號
電話 / 02-2393-7505
E-mail / art.art44@msa.hinet.net
網址 / alotofpeople.blogspot.com

九十九度藝術中心
(99° Art Center)

成立時間 / 2003年
負責人 / 張瀞文
開放時間 / 週二至週日11:00～18:30，
　　　　　週一休
地址 / 106台北市大安區敦化南路一段
　　　259號5樓
電話 / 02-2700-3099
傳真 / 02-2706-2298
E-mail / 99dac@99dac.com
網址 / www.99dac.com

八大畫廊
(Pata Gallery)

成立時間 / 1988年
負責人 / 許東榮
開放時間 / 週二至週六13:00～18:30，
　　　　　週一、日休
地址 / 106台北市大安區忠孝東路四段
　　　218之5號5樓（阿波羅大廈A棟）
電話 / 02-2752-2664
傳真 / 02-2781-3664
E-mail / pata3818@hotmail.com
網址 / www.pata.com.tw

上古藝術
(Sogo Art)

成立時間 / 2001年
負責人 / 李立民
開放時間 / 週一至週五9:30～21:00，
　　　　　週六、日11:00～21:00
地址 / 106台北市大安區建國南路一段
　　　160號B1
電話 / 02-2711-3577
傳真 / 02-2711-7885
E-mail / sogoart@sogoart.com.tw
網址 / www.sogoart.com.tw

上雲藝術中心
(Soaring Cloud Art Center)

成立時間 / 2005年
負責人 / 財團法人中台山佛教基金會
開放時間 / 週二至週五13:00～21:00，
　　　　　週六、日11:00～20:00，週一休
地址 / 803高雄市鹽埕區大勇路11號7樓
電話 / 07-533-1755
傳真 / 07-533-1756
E-mail / sc-art@umail.hinet.net
網址 / www.sc-art.org.tw

凡友藝術中心
(Fan Yu Art Gallery)

成立時間 / 2004年
負責人 / 陳香歧
開放時間 / 週三至週一9:30～20:00，
　　　　　週二休
地址 / 367苗栗縣三義鄉水美街318號
電話 / 037-879-113
傳真 / 037-879-105
E-mail / viona.chen@msa.hinet.net
網址 / www.fanyuart.com.tw

凡亞藝術空間
(Fun Year Art Gallery)

成立時間 / 1999年
負責人 / 蔡正一
開放時間 / 週二至週五14:00～18:00，
　　　　　週六、日10:30～18:30，
　　　　　週一休
地址 / 407台中市西屯區河南路二段
　　　301巷16號B1
電話 / 04-2703-2424～5
傳真 / 04-2703-0786
E-mail / funyear@hotmail.com

也趣藝廊
(Aki Gallery)

成立時間 / 2002年
負責人 / 王瑞棋
開放時間 / 週二至週日11:00～19:30，
　　　　　週一休
地址 / 111台北市士林區中山北路七段
　　　140巷4號
電話 / 02-2872-5296
傳真 / 02-2876-0768
E-mail / aki.taiwan@akigallery.com.tw
網址 / www.akigallery.com.tw

千活藝術中心
(Art & Julia' Gallery)

成立時間 / 2005年
負責人 / 楊慶忠
開放時間 / 週二至週日11:00～20:00，
　　　　　週一休
地址 / 104台北市中山區民生東路二段
　　　24號
電話 / 02-2523-1980
傳真 / 02-2523-2512
E-mail / art.chian@msa.hinet.net
網址 / www.artjulia.com.tw

大古文化
(Daku Art)

成立時間 / 2002年
負責人 / 廖貴通
開放時間 / 週一至週日10:00～18:00
　　　　　（展覽期間無休）
地址 / 408台中市南屯區大墩十二街
　　　160號
電話 / 04-2321-5438
傳真 / 04-2325-3619
E-mail / ta.ku@msa.hinet.net

大未來畫廊
(Lin & Keng Gallery)

成立時間 / 1992年
負責人 / 林天民、耿桂英
開放時間 / 週二至週日11:00～19:00，
　　　　　週一休
地址 / 106台北市大安區敦化南路一段
　　　252巷11號1樓
電話 / 02-2750-8811
傳真 / 02-2750-9922
E-mail / lkart@ms19.hinet.net

大都會畫廊
(Metropolitan Gallery)

成立時間 / 1995年
負責人 / 周龍聰
開放時間 / 週二至週日13:00～21:00，
　　　　　週一休
地址 / 702台南市南區金華路二段146號
電話 / 06-292-5316
傳真 / 06-291-6766
E-mail / 9000@so-net.net.tw

大境畫廊
(M. T. Hsieh's Arts)

成立時間 / 2003年
負責人 / 謝明道
開放時間 / 週二至週日12:30～18:30，
　　　　　週一休
地址 / 106台北市大安區仁愛路三段
　　　127號1樓
電話 / 02-2731-2808
傳真 / 02-2711-6302
E-mail / chalaw@ms3.hinet.net

大趨勢畫廊
(Main Trend Gallery)

成立時間 / 2000年
負責人 / 葉銘勳
開放時間 / 週二至週六11:00～19:00，
　　　　　週一、日休
地址 / 103台北市大同區承德路三段
　　　209之1號
電話 / 02-2587-3412
傳真 / 02-2587-3441
E-mail / main.trend@msa.hinet.net
網址 / www.maintrendgallery.com.tw

中誠國際藝術有限公司
(Zhong Cheng Auctions Co., Ltd)

成立時間 / 2006年
負責人 / 洪麗萍
開放時間 / 週一至週五9:30～18:30
地址 / 106台北市大安區青田街7巷12
　　　弄11號
電話 / 02-2396-5009
傳真 / 02-2396-7032
E-mail / gladys/lin@art106.com
網址 / www.art106.com

五千年藝術空間
(5000 Years Fine Art Gallery)

成立時間 / 1988年
負責人 / 張建良
開放時間 / 週一至週六12:00～21:00，
　　　　　週日休
地址 / 802高雄市苓雅區青年一路295號
電話 / 07-334-6848、07-331-6088
傳真 / 07-333-1413

元象藝術股份有限公司
(Vivid Art Corporation)

成立時間 / 1995年
負責人 / 辜俊誠
開放時間 / 週一至週五9:30～18:30
地址 / 110台北市信義區信義路五段
　　　91巷28號1樓
電話 / 02-8788-3858
傳真 / 02-8788-3227
E-mail / vvdat@ms17.hinet.net

天母藝術雅集
(Graceful Art Gallery)

成立時間 / 1986年
負責人 / 李雲陞
開放時間 / 週三至週一10:00～18:00，
　　　　　週二休
地址 / 367苗栗縣三義鄉廣聲新城74號
電話 / 037-876-199、037-876-200
傳真 / 037-876-198
E-mail / tienmooart@yahoo.com.tw

天使美術館
(Angel Art Gallery)

成立時間 / 2001年
負責人 / 賴麗純
開放時間 / 週一至週日10:00～19:00，
　　　　　年假休
地址 / 106台北市大安區信義路三段
　　　41號1樓
電話 / 02-2701-5229、02-2701-5339
傳真 / 02-2701-3567
E-mail / acdp@angelnu.com.tw
網址 / www.acdp.com.tw

天棚藝術村協會
(Sheltering Sky)

成立時間 / 2004年
負責人 / 林憫惠
開放時間 / 週二至週六11:00～17:00，
　　　　　週一、日休
地址 / 103台北市大同區環河北路一段
　　　111號
電話 / 02-2558-5789
傳真 / 02-2558-5789
E-mail / skyart168@yahoo.com.tw
網址 / www.skyart.org.tw

日升月鴻藝術畫廊
(Ever Harvest Art Gallery)

成立時間 / 1991年
負責人 / 鄭瑰霖
開放時間 / 週二至週日11:00～18:30，
　　　　　週一休
地址 / 106台北市大安區忠孝東路四段
　　　218之1號5樓（阿波羅大廈C棟）
電話 / 02-2752-2353
傳真 / 02-2772-3532
E-mail / eha2185@ms6.hinet.net

月臨畫廊
(Moon Gallery)

成立時間 / 2001年
負責人 / 陳錦玫、陳麗惠
開放時間 / 週二至週日11:00～18:00，
　　　　　週一、每月最後一個週日休
地址 / 403台中市南區英才路589巷6號
電話 / 04-2371-1219
傳真 / 04-2371-0786
E-mail / moon.gallery@msa.hinet.net

比劃比畫畫廊
(Be Fine Art Gallery)

成立時間 / 1998年
負責人 / 葉耀銘
開放時間 / 週二至週日12:00～19:00，
　　　　　週一休
地址 / 106台北市大安區仁愛路三段
　　　122號之2
電話 / 02-2702-7756
傳真 / 02-2702-7596
E-mail / art@befineart.com
網址 / www.befineart.com

北風畫廊
(Peifong Gallery)

成立時間／1985年
負責人／鍾奕華
開放時間／週一至週五10:00～17:00，
　　　　　週六、日休
地址／104台北市中山區民生東路二段
　　　120號2樓
電話／02-2561-6516
傳真／02-2563-3092
E-mail／huiying51@yahoo.com.tw

北莊藝術
(Nbart Gallery)

成立時間／1991年
負責人／林永山
開放時間／週一至週日11:00～20:00，
　　　　　隔週週六、日休
地址／104台北市中山區雙城街50號
電話／02-2596-3828、02-2596-8038
傳真／02-2232-0761
E-mail／nbartsam@yahoo.com.tw
網址／www.nbart.com.tw/

古風齋畫廊

成立時間／2003年
負責人／朱志陽
開放時間／週一至週六10:00～22:00，
　　　　　週日休
地址／500彰化市長興街27號
電話／04-726-4812
E-mail／jack7264812@yahoo.com.tw

台中首都藝術中心
(Capital Art Center)

成立時間／1986年
負責人／周芬杏
開放時間／週一至週五9:00～20:00，
　　　　　週六日10:00～18:30
地址／404台中市北區民權路361號B1
電話／04-2203-8086
傳真／04-2203-6490
網址／www.top-art.com.tw

台北首都藝術中心
(Capital Art Center)

成立時間／1984年
負責人／蕭耀
開放時間／週二至週日10:00～19:00，
　　　　　週一休
地址／106台北市大安區仁愛路四段
　　　343號2樓
電話／02-2775-5268
傳真／02-2775-5265
E-mail／info@capitalart.com.tw
網址／www.capitalart.com.tw

台北藝廊
(Taipei Gallery)

成立時間／2006年
負責人／James Chang
開放時間／展覽期間開放
地址／108台北市萬華區中華路一段
　　　74號7樓
電話／02-2389-7570
傳真／02-2389-5532

台華藝術中心
(Tai-Hwa Pottery)

成立時間／1999年
負責人／陳麗雪
開放時間／週一至週日9:00～18:00
地址／239台北縣鶯歌鎮中正一路426-
　　　434號
電話／02-2678-0000
傳真／02-2670-0660
E-mail／wttaihwa@ms23.hinet.net
網址／www.thp.com.tw

台陽畫廊
(Taiyang Gallery)

成立時間／1960年
負責人／鄭崇熹
開放時間／週一至週六11:00～19:00，
　　　　　週日休
地址／100台北市中正區博愛路32號
電話／02-2331-4889
傳真／02-2361-8228

台灣國際視覺藝術中心
(Taiwan International Visual Arts Center，TIVAC)

成立時間／1999年
負責人／全會華
開放時間／週二至週五12:00～19:00，
　　　　　週六日12:00～18:00，
　　　　　週一休
地址／104台北市中山區遼寧街45巷
　　　29號1樓
電話／02-2773-3347
傳真／02-2773-8779
E-mail／tivac@ms28.hinet.net

台灣畫院

成立時間／2004年
負責人／王海峰
開放時間／週二至週六10:00～18:00
地址／806高雄市前鎮區中山二路2號
　　　17樓之6
電話／07-537-0301
傳真／07-537-0301

台灣新藝
(Taiwan New Arts Union)

成立時間／2003年
負責人／方惠光
開放時間／週三至週日14:00～21:00，
　　　　　週一、二休
地址／700台南市中區民權路二段212號
電話／06-221-5417
傳真／06-221-5417
E-mail／taiwan_newart@yahoo.com.tw
網址／www.taiwannewarts.com.tw

四行倉庫

成立時間／2004年
負責人／許廣浩
開放時間／週二至週日10:30～22:00，
　　　　　週一休
地址／404台中市東區精武路165之1號
電話／04-2215-3882
傳真／04-2215-3882
E-mail／rjx2431@yahoo.com.tw

由鉅藝術中心
（GSR Gallery）

成立時間 / 2003年
負責人 / 陳棋釗
開放時間 / 週一、三、五10:00～18:00，
　　　　　週二、四、六12:00～20:00，
　　　　　週日休
地址 / 403台中市西區公正路83號
電話 / 04-2305-5758
傳真 / 04-2305-7686
E-mail / gsr.gallery@msa.hinet.net
網址 / www.gsr-gallery.com

立大藝術中心
（Lidye Art Center）

成立時間 / 1989年
負責人 / 簡權榮
開放時間 / 週二至週六11:00～19:00，
　　　　　週一、日休
地址 / 104台北市中山區南京西路22號8樓
電話 / 02-2556-1751
傳真 / 02-2558-3446
E-mail / liyehco@ms52.hinet.net

伍角船板

成立時間 / 1995年
負責人 / 謝麗香
開放時間 / 週一至週日10:00～24:00
地址 / 407台中市西屯區市政北三路3號
電話 / 04-2254-5678
E-mail / car8s2255@yahoo.com.tw

印象畫廊
（Impressions Art Gallery）

成立時間 / 1987年
負責人 / 歐賢政
開放時間 / 週一至週日10:30～20:30
地址 / 105台北市松山區八德路三段
　　　　230號
電話 / 02-2577-5000
傳真 / 02-2570-5668
E-mail / art.gallery@msa.hinet.net
網址 / www.impressionsart.com.tw

名典畫廊

成立時間 / 2004年
負責人 / 蔡玉珍
開放時間 / 12:00～22:00
地址 / 114台北市內湖區內湖路一段
　　　　637號
電話 / 02-8751-6686
傳真 / 02-8751-6689

名門藝術中心
（Min Meng Art Center）

成立時間 / 1992年
負責人 / 徐廣寅
開放時間 / 週二至週日11:00～18:00，
　　　　　週一休
地址 / 800高雄市新興區民生一路206
　　　　號4樓之4
電話 / 07-226-3452
傳真 / 07-226-3728
E-mail / bb19590520@yahoo.com.tw

名冠藝術館
（Sunny Art & Culture Museum）

成立時間 / 1994年
負責人 / 陳進登
開放時間 / 週三至週一11:00～20:00，
　　　　　週二休
地址 / 310新竹縣竹東鎮忠孝街95號
　　　　（美之城）
電話 / 03-595-2515、03-595-4719
傳真 / 03-594-3919
E-mail / sunny.art1994@msa.hinet.net

名展藝術空間
（Celebrated Art Gallery）

成立時間 / 1993年
負責人 / 鄭駿源
開放時間 / 週二至週日10:30～18:00，
　　　　　週一休
地址 / 813高雄市左營區博愛二路200
　　　　號3樓
電話 / 07-557-1214、07-557-0906
傳真 / 07-556-7287
E-mail / cagcag@csu.edu.tw

合民畫廊

成立時間 / 1992年
負責人 / 郭保志
開放時間 / 週一至週日10:00～21:00
地址 / 800高雄市新興區五福一路162號
電話 / 07-229-6686
傳真 / 07-223-1575
E-mail / houmin@stnet.net

宇珍國際藝術有限公司
（Yu Jen International Art & Antique Co., Ltd）

成立時間 / 1993年
負責人 / 郭亨政
開放時間 / 週一至週六9:30～18:30，
　　　　　春秋兩季拍賣會，平時不
　　　　　定期展覽
地址 / 100台北市重慶南路二段15號7樓
電話 / 02-2358-1881、02-2358-1785
傳真 / 02-2358-1729
E-mail / art.antique@msa.hinet.net
網址 / www.universalantique.com

江南才子藝術畫廊
（Jiang Nan Ysai Tzu Fine Art Gallery）

成立時間 / 1986年
負責人 / 黃明川
開放時間 / 週二至週日10:00～22:00
地址 / 800高雄市新興區五福一路160號
電話 / 07-226-2109、07-386-3795
傳真 / 07-226-2109

聿陶坊藝術文化館

成立時間 / 1999年
負責人 / 莊振輝
開放時間 / 週二至週日13:00～21:00，
　　　　　週一休
地址 / 403台中市西區五權西三街49
　　　　號
電話 / 04-2375-8707
傳真 / 04-23762391
E-mail / rungallery@yahoo.com.tw

形而上畫廊
(Metaphysical Art Gallery)

成立時間 / 1989年
負責人 / 黃慈美
開放時間 / 週二至週日11:00～18:30，
　　　　　週一休
地址 / 106台北市大安區忠孝東路四段
　　　218之2號5樓
電話 / 02-2752-9974
傳真 / 02-2731-7598
E-mail / meta@artmap.com.tw
網址 / www.artmap.com.tw

沁德居藝廊
(Chin De Jyu Gallery)

成立時間 / 2001年
負責人 / 李淑芳
開放時間 / 週三至週日12:00～20:00，
　　　　　週一、二休
地址 / 106台北市大安區信義路四段
　　　199巷14號
電話 / 02-2707-4086
傳真 / 02-2705-9768
E-mail / chinderjyu@aptg.net

豆皮文藝咖啡廳
(Dogpig Art Café)

成立時間 / 1999年
負責人 / 蔡劉暫
開放時間 / 週二至週五17:00～24:00，
　　　　　週六日13:00～24:00，週一休
地址 / 803高雄市鹽埕區五福四路131
　　　號2樓
電話 / 07-521-2422
傳真 / 07-521-8412
E-mail / dogpig.art@msa.hinet.net
網址 / blog.xuite.net/dogpig.art/xox333

亞洲藝術中心
(Asia Art Center)

成立時間 / 1982年
負責人 / 李敦朗
開放時間 / 週一至週六9:30～18:30，
　　　　　週日10:00～18:00
地址 / 106台北市大安區建國南路二段
　　　177號
電話 / 02-2754-1366
傳真 / 02-2754-9435
E-mail / service@asiaartcenter.org
網址 / www.asiaartcenter.org

佳士得香港有限公司台灣分公司
(Christie's Hong Kong Limited Taiwan Branch)

成立時間 / 1990年
負責人 / 翁曉惠
開放時間 / 週一至週五9:30～18:30，
　　　　　週六、日休
地址 / 106台北市大安區敦化南路二段
　　　207號13樓1302室
電話 / 02-2736-3356
傳真 / 02-2736-4856
網址 / www.christies.com

協民國際藝術
(Shoreman Art International)

成立時間 / 1996年
負責人 / 錢文雷
開放時間 / 週一至週六11:00～19:30，
　　　　　週日休
地址 / 106台北市大安區安和路一段
　　　21巷16號
電話 / 02-2721-2655
傳真 / 02-2721-0570
E-mail / shoremanart@hyahoo.com.tw
網址 / www.shoremanart.com.tw

孟焦畫坊
(Looking Forward Gallery)

成立時間 / 1988年
負責人 / 王正雄
開放時間 / 週二至週日11:00～19:00，
　　　　　週一休
地址 / 111台北市士林區雨農路17-2號
電話 / 02-2834-4319
傳真 / 02-2834-4323
E-mail / mjart988@ms42.hinet.net

枕石畫坊
(Zs Art Gallery)

成立時間 / 2004年
負責人 / 范癸連
開放時間 / 週六至週四10:00～18:00，
　　　　　週五休（每月22至31日休館）
地址 / 300新竹市東門街62號11樓
電話 / 03-525-3546
傳真 / 03-535-1850
E-mail / linlinfan13@yahoo.com.tw
網址 / www.ZS-art.net

東之畫廊
(East Gallery)

成立時間 / 1987年
負責人 / 劉煥獻
開放時間 / 週二至週日11:00～18:00，
　　　　　週一休
地址 / 106台北市大安區忠孝東路四段
　　　218之4號8樓（阿波羅大廈B棟）
電話 / 02-2711-9502
傳真 / 02-2772-9117
E-mail / ea@eastgallery.com.tw
網址 / www.eastgallery.com.tw

東門美術館
(Licence Art Gallery)

成立時間 / 1996年
負責人 / 卓來成
開放時間 / 週三至週日16:00～22:00，
　　　　　週一、二休
地址 / 701台南市東區東門路一段267
　　　巷1號
電話 / 06-208-3372
E-mail / dmart295@hotmail.com

金磚藝廊

成立時間 / 1992年
負責人 / 胡維慶
開放時間 / 週二至週日12:00～19:00，
　　　　　週一休
地址 / 403台中市西區向上路一段79
　　　巷60號
電話 / 04-2301-6206、04-2302-6178

金禧美術
(Arthis Fine Art)

成立時間 / 1999年
負責人 / 盧進禧
開放時間 / 週二至週日13:00～19:00，
　　　　　週一休
地址 / 403台中市西區五權西四街13
　　　巷6號（國美館對面）
電話 / 04-2376-2968、04-2378-3127
傳真 / 04-2360-5895
E-mail / riverlu50@yahoo.com.tw

畫廊・拍賣公司

長春藤藝術空間
(Ivy Art Gallery)

成立時間 / 2001年
負責人 / 吳鵬飛
開放時間 / 週二至週日10:00～19:00，週一休
地址 / 239台北縣鶯歌鎮文化路138之2號
電話 / 02-8677-8730
傳真 / 02-8677-8729
E-mail / lifeart.wu@msa.hinet.net
網址 / www.lifeart99.com.tw

長流畫廊
(Chan Liu Art Gallery)

成立時間 / 1973年
負責人 / 黃承志
開放時間 / 週二至週日10:00～19:00，週一休
地址 / 106台北市大安區金山南路二段12號3樓
電話 / 02-2321-6603
傳真 / 02-2395-6186
E-mail / clag@ms.19.hinet.net
網址 / www.artgallery.com

阿波羅畫廊
(Apollo Art Gallery)

成立時間 / 1978年
負責人 / 張金星
開放時間 / 週二至週日13:00～18:30，週一休
地址 / 106台北市大安區忠孝東路四段218之6號2樓（阿波羅大廈A棟）
電話 / 02-2781-9332
傳真 / 02-2751-5457
E-mail / apolloag@ms33.hinet.net
網址 / www.apollo-art.com.tw

旻谷藝術
(Ming Art)

成立時間 / 2005年
負責人 / 鄭玠旻
開放時間 / 週二至週日11:00～19:00，週一休
地址 / 403台中市西區五權一街35號
電話 / 04-2371-6878
傳真 / 04-2371-3167
E-mail / chieh510@vip.sina.com

南畫廊
(Nan Gallery)

成立時間 / 1980年
負責人 / 黃于玲
開放時間 / 週二至週日11:00～18:30，週一休
地址 / 106台北市大安區建國南路一段212巷55號（仁愛新館），106台北市大安區敦化南路一段200號3樓（敦南本館）
電話 / 02-2751-2700、02-2751-1155
傳真 / 02-2751-2460
E-mail / nan@nan.com.tw
網址 / www.nan.com.tw

奕源莊畫廊
(Expol-Sources Gallery)

成立時間 / 1990年
負責人 / 林禮銓
開放時間 / 週二至週日11:00～19:00，週一休
地址 / 110台北市信義區安和路一段102巷22號1樓
電話 / 02-2700-0803
傳真 / 02-2700-0703
E-mail / expolart@ms34.hinet.net

威廉藝術中心
(William Art Center)

成立時間 / 2003年
負責人 / 陳威霖
開放時間 / 週一至週六12:00～20:00，週日休
地址 / 110台北市信義區松德路98號
電話 / 02-8780-0775
傳真 / 02-8780-0773
E-mail / william_art88@yahoo.com.tw
網址 / www.wiliam.club.tw

帝門藝術中心
(Dimensions Art Center)

成立時間 / 1988年
負責人 / 陳綾蕙
開放時間 / 週一至週六11:00～19:00，週日休
地址 / 106台北市大安區安和路一段135巷1號2樓
電話 / 02-2703-2277

傳真 / 02-2706-2291
E-mail / dmart@ms9.hinet.net
網址 / www.dimensions-art-center.com

科元藝術中心
(Ke-Yuan Gallery)

成立時間 / 1999年
負責人 / 陳秀分
開放時間 / 週二至週日11:00～20:00，週一休
地址 / 436台中縣清水鎮中山路126-8號3、4樓
電話 / 04-2622-9706
傳真 / 04-2622-0713
E-mail / kysf@ms38.hinet.net

秋刀魚藝術中心
(Fish Art)

成立時間 / 2003年
負責人 / 黃敏俊
開放時間 / 週一至週五11:00～20:30，週日13:00～20:30，週六休
地址 / 104台北市中山區基湖路137號
電話 / 02-2532-3800
傳真 / 02-8502-5886
E-mail / fish.a88@msa.hinet.net
網址 / www.fishart.com.tw

郁芳畫廊
(Yufan Art)

成立時間 / 1991年
負責人 / 許華英
開放時間 / 預約聯絡
地址 / 333桃園縣龜山鄉中興路182巷1號8樓
電話 / 03-329-8636
傳真 / 03-329-8696
E-mail / yufanart168@yahoo.com.tw

風野藝術中心
(Feng-Yeher Art)

成立時間 / 1998年
負責人 / 江清淵
開放時間 / 週一至週五14:00～21:00，例假日休
地址 / 234台北縣永和市中正路465巷22號

電話 / 02-2923-6435
傳真 / 02-8921-2700
E-mail / a0611v2001@yahoo.com.tw

飛皇藝術中心
(Feihwang Art)

成立時間 / 1989年
負責人 / 蘭榮華
開放時間 / 週一至週六9:00～18:00，
　　　　　週日休
地址 / 106台北市大安區光復南路296
　　　號2樓
電話 / 02-2752-8829
傳真 / 02-2752-8830
E-mail / feihwang.art@xuite.net

哥德藝術中心
(Goethe Art Center)

成立時間 / 1998年
負責人 / 鄭俊德
開放時間 / 週二至週日11:00～19:00，
　　　　　週一休
地址 / 106台北市大安區忠孝東路四
　　　段222號3樓（阿波羅大廈A棟）
　　　（台北），403台中市西區綠川
　　　西街4號（總公司）
電話 / 02-2773-6871（台北）、
　　　04-2227-1508（總公司）
傳真 / 02-2773-6991（台北）、
　　　04-2223-5080（總公司）
E-mail / chieh510@yahoo.com.tw
網址 / www.epai.com.tw

家畫廊
(Jia Art Gallery)

成立時間 / 1990年
負責人 / 王賜勇
開放時間 / 週二至週六12:00～18:00，
　　　　　週一、日休
地址 / 104台北市中山區中山北路三段
　　　30號1樓之1（後棟）
電話 / 02-2591-4302、2595-2449
傳真 / 02-2594-4477
E-mail / jia798@yahoo.com.tw
網址 / www.jia-artgallery.com

展宣藝術中心
(Young Art Center)

成立時間 / 2002年
負責人 / 楊貴雲
開放時間 / 週二至週日11:00～18:00，
　　　　　週一休
地址 / 800高雄市新興區民生一路206
　　　號4樓之3
電話 / 07-222-1108
傳真 / 07-222-1074
E-mail / susan_yang6@hotmail.com

悅寶文化
(Yue-Bao Gallery)

成立時間 / 2006年
負責人 / 張家獻
開放時間 / 週二至週日11:00～19:00，
　　　　　週一休
地址 / 106台北市大安區仁愛路四段36號
電話 / 02-2325-3233
傳真 / 02-2325-3113
E-mail / alvin@ yue-bao.com
網址 / www.yue-bao.com

時空藝術會場
(Spacial and Timing Arts)

成立時間 / 1999年
負責人 / 葉樹奎
開放時間 / 週三、六、日14:00～18:00
地址 / 100台北市中正區和平東路二段28號
電話 / 02-8369-1266
傳真 / 02-2362-6033
E-mail / new@starts.com.tw
網址 / www.starts.com.tw

格爾畫廊
(Gale Arts Broking Co)

成立時間 / 1992年
負責人 / 蘇虹綿
開放時間 / 週二至週日11:30～20:00，
　　　　　週一及每月最後週日休
地址 / 703台南市西區民生路二段391號
電話 / 06-228-0834
傳真 / 06-228-5450
E-mail / simamy2200@yahoo.com.tw

浩氏畫廊

成立時間 / 2006年
負責人 / 廖翊超
開放時間 / 10:00～18:00，週六日休
地址 / 111台北市士林區芝玉路一段
　　　92巷2號1樓
電話 / 02-2833-0055
傳真 / 02-2832-3039
E-mail / service@amplegallerycom

真善美畫廊
(Kalos Gallery)

成立時間 / 1990年
負責人 / 朱艷鵬
開放時間 / 週一至週六10:30～18:00，
　　　　　週日休
地址 / 111台北市士林區至誠路二段41號
電話 / 02-2836-3452、02-2836-7660
傳真 / 02-2832-5433
E-mail / kalos268@ms17.hinet.net

神采畫廊

成立時間 / 2005年
負責人 / 王逸飛
開放時間 / 週二至週日14:00～21:00，
　　　　　週一休
地址 / 111台北市士林區士東路353巷
　　　1號
電話 / 02-2831-4149
E-mail / yifei194@hotmail.com

索卡國際藝術公司
(Soka Art Collections International Co. Ltd.)

成立時間 / 1994年
負責人 / 蕭富元
開放時間 / 週二至週日11:00～21:00，
　　　　　週一休
地址 / 700台南市忠義路二段111號
電話 / 06-220-0677
傳真 / 06-220-3339
E-mail / soka.art@msa.hinet.net
網址 / www.soka-art.com

畫廊　拍賣公司

耕陶坊

成立時間 / 2002年
負責人 / 鍾志順
開放時間 / 週三至週一10:00～19:00，
　　　　　週二休
地址 / 239台北縣鶯歌鎮重慶街100號
電話 / 02-2678-8797
E-mail / sysmoyse@ms7.hinet.net

草山東門會館
（Licence Art Gallery）

成立時間 / 2005年
負責人 / 卓來成
開放時間 / 週日、一14:00～20:00，
　　　　　週二至六休
地址 / 111台北市士林區陽明路一段
　　　66-2號
電話 / 0952-893-195
E-mail / dmart295@hotmail.com

草秦風藝術光廊

成立時間 / 2005年
負責人 / 黃耀欣
開放時間 / 來訪預約
地址 / 407台中市西屯區大有街1號
電話 / 04-2316-8118
E-mail / benz.hsin@msa.hinet.net
網址 / www.tcf-art.com

國王藝術之新銳藝術空間
（The King of Art）

成立時間 / 2006年
負責人 / 呂鴻君
開放時間 / 週一至週五10:00～21:00，
　　　　　週六、日可預約
地址 / 302新竹縣竹北市縣政二路97
　　　號2樓
電話 / 03-5588-556
E-mail / cherng64@yahoo.com.tw
網址 / www.art2006.idv.tw/

國泰世華藝術中心
（Cathay United Art Center）

成立時間 / 2000年
負責人 / 汪國華
開放時間 / 週一至週六10:00～18:00，
　　　　　國定假日及週日休
地址 / 105台北市松山區敦化北路236
　　　號7樓
電話 / 02-2717-0988
傳真 / 02-2545-8769
E-mail / leora50@yahoo.com.tw
網址 / gallery.cathaybk.com.tw

國葵藝術中心
（Sunflower Art Gallery）

成立時間 / 1992年
負責人 / 彭麗花
開放時間 / 週一至週六10:00～21:00，
　　　　　週日11:00～19:00
地址 / 106台北市大安區建國南路二
　　　段189號
電話 / 02-2702-6008、02-2708-0972
傳真 / 02-2706-6054
E-mail / sflower.e189@msa.hinet.net
網址 / www.sophia-sunflower.com.tw

從雲軒

成立時間 / 1974年
負責人 / 張福英
開放時間 / 全年無休，週一至週日
　　　　　11:00～20:00
地址 / 106台北市大安區忠孝東路四段
　　　177號5樓之5
電話 / 02-2721-0936
傳真 / 02-2721-0936

悠閒藝術中心
（Leisure Art Center）

成立時間 / 1981年
負責人 / 黃清泉
開放時間 / 週二至週日11:00～19:00，
　　　　　週一休
地址 / 106台北市大安區忠孝東路四段
　　　222號6樓（阿波羅大廈D棟）
電話 / 02-2778-0238
傳真 / 02-2731-1193
E-mail / leisureartcenter@yahoo.com.tw

梵藝術中心
（Fine Art Center）

成立時間 / 1990年
負責人 / 陳阿露
開放時間 / 週一至週六12:00～21:00，
　　　　　週日休
地址 / 702台南市南區金華路二段237號
電話 / 06-263-4922
傳真 / 06-261-7208
E-mail / fineart.center@msa.hinet.net
網址 / www.fac1988.com.tw

現代畫廊
（Modern Art Gallery）

成立時間 / 1982年
負責人 / 施力仁
開放時間 / 週二至週日13:00～21:00，
　　　　　週一休
地址 / 403台中市西區公益路155巷9
　　　號B1
電話 / 04-2305-1217
傳真 / 04-2305-1309
E-mail / smagtw@yahoo.com.tw
網址 / www.smag.com.tw

第雅藝術
（Robert & Li Art Gallery）

成立時間 / 1998年
負責人 / 吳青峰
開放時間 / 週二至週六13:00～21:00，
　　　　　週日12:00～19:00，週一休
地址 / 700台南市衛民街40號B1
電話 / 06-224-0713
傳真 / 06-224-0695
E-mail / robertandli@giga.net.tw

荷軒藝廊
（Lotus Art Gallery）

成立時間 / 2001年
負責人 / 洪宛均
開放時間 / 週三至週一9:00～22:00，
　　　　　週二休
地址 / 802高雄市苓雅區自強三路1號
　　　39樓
電話 / 07-566-6716
傳真 / 07-566-5777
E-mail / lotusartgallery6@yahoo.com.tw

逍遙遊藝術中心

成立時間 / 1997年
負責人 / 蔡長鐘
開放時間 / 電話預約
地址 / 111台北市士林區天玉街27巷
35號3樓
電話 / 02-2871-2847

造居生活館
（Deco Play）

成立時間 / 2004年
負責人 / 翟翎
開放時間 / 週二至週日10:30～18:00，
週一休
地址 / 239台北縣鶯歌鎮文化路369號
電話 / 02-2677-1841、0910-089-036
E-mail / look3@ms16.hinet.net

陶華灼
（Tao Hua Zhuo Ceramics Gallery）

成立時間 / 1998年
負責人 / 張美椒
開放時間 / 週一至週五10:30～19:00，
週六、日10:00～19:00
（僅展覽館週二休）
地址 / 239台北縣鶯歌鎮尖山埔路45
號（典藏館），239台北縣鶯歌
鎮尖山埔路70號（創作館），
239台北縣鶯歌鎮尖山埔路825
號（生活館），239台北縣鶯歌
鎮尖山埔路70號2樓（展覽館）
電話 / 02-2678-9698、02-2677-1191、
02-2677-7131、02-2677-7158
傳真 / 02-2677-7158
E-mail / ty88vx@yahoo.com.tw

陶藝後援會陶瓷藝術館

成立時間 / 1981年
負責人 / 洪一倉（現任會長）、
林俊明（台南館館長）
開放時間 / 11:30～21:00（台北全年無
休），13:00～21:00（台南）
地址 / 106台北市大安區仁愛路四段
151巷36號B1，703台南市府前
路二段258巷25號1樓
電話 / 02-2721-6781（台北）、
06-299-1137（台南）
傳真 / 02-8771-8070（台北）
E-mail / bowin007@yahoo.com.tw
網址 / www.art-support.com.tw

陶藝家的店
（Ceramists Gallery）

成立時間 / 1994年
負責人 / 楊姿樺
開放時間 / 週二至週日10:00～19:00，
週一休
地址 / 239台北縣鶯歌鎮文化路114號
電話 / 02-2677-4829
傳真 / 02-2677-4829
E-mail / lisasonet@so-net.net.tw

博大畫廊
（Bo Da Gallery）

成立時間 / 1997年
負責人 / 吳明道
開放時間 / 週一至週六10:00～21:00，
週日上午休
地址 / 106台北市大安區和平東路一段
121號
電話 / 02-2397-3672
傳真 / 02-2397-8152
E-mail / boda541001@yahoo.com.tw

寒舍
（My Humble House Co., Ltd）

成立時間 / 1986年
負責人 / 蔡辰洋
地址 / 100台北市中正區忠孝東路一段
12號
電話 / 02-2392-7622
傳真 / 02-2392-7672
E-mail / company@myhumble.com
網址 / www.myhumble.com

富貴陶園（富貴館）
（Fortune and Wealth Pottery Place）

富貴陶園老街二館
成立時間 / 1993年
負責人 / 林文祥
開放時間 / 週一至週日10:30～20:00
（除夕外全年無休）
地址 / 239台北縣鶯歌鎮重慶街96-98
號（富貴館），239台北縣鶯歌
鎮陶瓷街11-13號（老街二館）
電話 / 02-2670-3999（富貴館）、
02-2679-6903（老街二館）
傳真 / 02-2670-4507
E-mail / fugui@ms66.hinet.net
網址 / www.fugui.idv.tw

尊彩後花園
（Respectable Art Center）

成立時間 / 2004年
負責人 / 余彥良
開放時間 / 週一至週六10:00～18:00，
週日休
地址 / 114台北市內湖區金湖路22號
電話 / 02-2794-6633
傳真 / 02-2790-2099
E-mail / yufish@ms17.hinet.net

尊彩藝術中心
（Respectable Art Center）

成立時間 / 1993年
負責人 / 余彥良
開放時間 / 週一至週六10:00～18:00，
週日休
地址 / 114台北市內湖區金湖路16號1樓
電話 / 02-2790-8829、02-2790-5881
傳真 / 02-2790-5895
E-mail / yufish@ms17.hinet.net

提卡藝術中心
（TICA Art House）

成立時間 / 1999年
負責人 / 劉哲志
開放時間 / 10:00～21:00，週日休
地址 / 404台中市北區漢口路四段303號
電話 / 04-2234-6919
傳真 / 04-2235-6848
E-mail / liou1971@yahoo.com.tw
網址 / 163.23.171.222/liuchear/tica

敦煌畫廊
（Caves Art Center）

成立時間 / 1983年
負責人 / 洪莉萍
開放時間 / 週一至週六10:30～18:00，
週日休
地址 / 106台北市大安區新生南路二段
70巷18號
電話 / 02-2396-7030
傳真 / 02-2396-7032
E-mail / arts100@ms68.hinet.net
網址 / www.arts100.com

晴山藝術中心
（Imavision Gallery）

成立時間 / 1993年
負責人 / 陳仁壽
開放時間 / 週二至週六11:00～18:30，
　　　　　週一、日休
地址 / 106台北市大安區忠孝東路四段
　　　224號13樓（阿波羅大廈E棟）
電話 / 02-2773-5155
傳真 / 02-2773-5156
E-mail / imaarts@ms13.hinet.net
網址 / www.imavision.com.tw

景陶坊陶瓷專業藝廊

成立時間 / 1987年
負責人 / 江淑清、謝金鐘
開放時間 / 週二至週日14:00～20:00，
　　　　　週一休
地址 / 802高雄市武廟路184號
電話 / 07-771-8002
傳真 / 07-713-1533

景薰樓國際拍賣股份有限公司
（Ching Shiun Internation Apring Auction Co., Ltd）

成立時間 / 1995年
負責人 / 陳碧真
開放時間 / 週一至週五9:30～18:00，
　　　　　週六、日休
地址 / 404台中市北區華美街二段262
　　　號B1
電話 / 04-2295-5528
傳真 / 04-2295-5529
E-mail / chingshiunart@yahoo.com.twm
網址 / www.formosart.com

智邦藝術館・智邦藝術迴廊
（Accton Arts Fondation）

成立時間 / 2000年
負責人 / 羅淑宜
開放時間 / 週一至週六10:00～19:00，
　　　　　週日休
地址 / 300新竹市科學工業園區園區二
　　　路9號8樓
電話 / 03-577-0270
傳真 / 03-563-7321
E-mail / art@accton.com.tw
網址 / www.arttime.com.tw

朝代藝術
（Dynasty Art Gallery）

成立時間 / 1984年
負責人 / 劉忠河
開放時間 / 週一至週六9:30～18:00，
　　　　　週日休
地址 / 110台北市信義區樂利路41號1樓
電話 / 02-2377-0838
傳真 / 02-2377-4030
E-mail / dyart@ms46.hinet.net
網址 / www.dynastyart.com

琢璞藝術中心
（J. P. Art Center）

成立時間 / 1992年
負責人 / 楊宏博
開放時間 / （常態）週一至週五11:00
　　　　　～18:00，週六日休；
　　　　　（特展）時間另訂
地址 / 801高雄市前金區五福三路63
　　　號8樓
電話 / 07-215-0010
傳真 / 07-271-8974
E-mail / yanghbpa@ms28.hinet.net

華瀛藝術中心
（Golden Aries Art Center）

成立時間 / 2006年
負責人 / 張良吉
開放時間 / 週二至週日13:00～19:00，
　　　　　週一休
地址 / 407台中市西屯區福科路471號
　　　3樓
電話 / 04-2463-6786
傳真 / 04-2462-2517
E-mail / goldenaries@bbiti.com
網址 / www.goldenaries.com

逸林藝術中心
（Jun Hsiang Art Gallery）

成立時間 / 1996年
負責人 / 呂健雄
開放時間 / 週日至週五10:00～22:00，
　　　　　週六休
地址 / 330桃園縣桃園市永安路401號
電話 / 03-331-6377
傳真 / 03-331-6379
網址 / www.art168.com.tw

雅逸藝術中心
（Julia Gallery）

成立時間 / 1993年
負責人 / 朱恬恬
開放時間 / 週二至週日13:00～21:00，
　　　　　週一休
地址 / 111台北市士林區忠誠路二段
　　　166巷3號
電話 / 02-2873-9190、02-2873-9141
傳真 / 02-2874-1028
E-mail / juliagal@ms34.hinet.net
網址 / www.julia-gallery.com

揚揚藝術系統
（Yang Yang Art System）

成立時間 / 1981年
負責人 / 謝至洋
開放時間 / 週一至週六9:00～19:00，
　　　　　週日14:00～19:00
地址 / 106台北市大安區建國南路二
　　　段197號B1
電話 / 02-2754-9652
傳真 / 02-2708-8350
E-mail / yang-yangart@umail.hinet.net
網址 / www.yangyangart.com.tw

紫辰園美術館

成立時間 / 2004年
負責人 / 伍卓志
開放時間 / 週二至週日10:00～17:30，
　　　　　週一休
地址 / 100台北市金山南路一段65-2
　　　號5樓
電話 / 02-2322-5382
傳真 / 02-2358-7219
E-mail / zcumuseum@yahoo.com.tw
網址 / purpleart.com.tw

雲水草堂

成立時間 / 1999年
負責人 / 徐德炘
開放時間 / 週二至週日13:30～21:00，
　　　　　週一休
地址 / 111台北市士林區忠誠路二段
　　　76巷13號
電話 / 02-2834-6259
傳真 / 02-2834-6259

雲河藝術
(Moon River Fine Art)

成立時間 / 1998年
負責人 / 黃河
開放時間 / 週一至週六11:00～18:00，
週日休
地址 / 106台北市大安區忠孝東路四段
218之3號3樓（阿波羅大廈B棟）
電話 / 02-2778-3466
傳真 / 02-2778-3998
E-mail / laiju@ms5.hinet.net

雲清藝術中心
(Elsa Art Center)

成立時間 / 2004年
負責人 / 鄧志國
開放時間 / 週二至週日13:00～20:00，
週一休
地址 / 112台北市北投區天玉街38巷9
之1號1樓
電話 / 02-2876-0386
傳真 / 02-2874-0385
E-mail / teng7799@ms17.hinet.net

黃氏文化藝術工作坊有限
公司

成立時間 / 2005年
負責人 / 黃志聰
開放時間 / 週一至週日9:00～17:00
地址 / 403台中市西區向上南路一段
33號5樓
電話 / 04-2302-8062
傳真 / 04-2301-1136
E-mail / justin1964@so-net.net.tw

傳承藝術中心
(Chuan Cheng Art Center)

成立時間 / 1990年
負責人 / 張逸群
開放時間 / 週二至週日11:00～19:00，
週一休
地址 / 106台北市大安區忠孝東路四段
226號13樓（阿波羅大廈E棟）
電話 / 02-2781-5864、02-2711-6485
傳真 / 02-2751-2522
E-mail / ccarts.cc@msa.hinet.net
網址 / ccartsc.com

愛力根畫廊
(Galerie Elegance Taipei)

成立時間 / 1986年
負責人 / 李松峰
開放時間 / 週一至週六11:00～19:00，
週日休
地址 / 110台北市信義區逸仙路48號
電話 / 02-2758-1038
傳真 / 02-2758-3151
E-mail / eye.art@msa.hinet.net

新心藝術館
(Sing Art Gallery)

成立時間 / 1990年
負責人 / 陳盈盈
開放時間 / 週二至週日12:00～20:00，
週一及每月第二、四個週日休
地址 / 701台南市勝利路67號
電話 / 06-275-3957
傳真 / 06-238-6218
E-mail / sing.art@msa.hinet.net

新典藝術中心
(Serendipity Art Gallery)

成立時間 / 2005年
負責人 / 盧景彬
開放時間 / 週一至週六10:30～20:30，
週日14:00～20:30，週二休
地址 / 300新竹市光復路二段503號
電話 / 03-561-6511
傳真 / 03-561-0580
E-mail / serend0503@yahoo.com.tw
網址 / tw.myblog.yahoo.com/serendipity-gallery

新屋藝術
(Shin Wu Art Co., Ltd.)

成立時間 / 1980年
負責人 / 葉倫炎
開放時間 / 週二至週日10:30～18:30，
週一休
地址 / 106台北市大安區忠孝東路四段
216巷11弄21號
電話 / 02-8773-7316～7
傳真 / 02-8773-7314
E-mail / yichung67@yahoo.com.tw
網址 / www.swart.com.tw

新思惟人文空間
(Since Well Humanistic Gallery)

成立時間 / 2004年
負責人 / 許正吉
開放時間 / 週一至週日12:00～22:00
地址 / 807高雄市三民區明哲路37號2樓
電話 / 07-345-2699
傳真 / 07-345-0860
E-mail / since.well@msa.hinet.net
網址 / www.sincewell.com.tw

新美畫廊
(Shinman Gallery)

成立時間 / 1982年
負責人 / 劉新達
開放時間 / 週一至週六10:00～21:00，
週日休
地址 / 403台中市西區林森路113號
電話 / 04-2372-4223
傳真 / 04-2372-0711
E-mail / yoy@shinman.com.tw
網址 / www.shinman.com.tw

新苑藝術
(Galerie Grand Siècle Co., Ltd.)

成立時間 / 1999年
負責人 / 張學孔
開放時間 / 週二至週日13:00～19:00，
週一休
地址 / 100台北市中正區泰安街2巷6
之1號1樓
電話 / 02-2357-0669
傳真 / 02-2357-0675
E-mail / richacha@ms25.hinet.net
網址 / www.changsgallery.com.tw

極真美術館

成立時間 / 1995年
負責人 / 楊富順
開放時間 / 週一至週六9:00～18:00，
週日休
地址 / 351苗栗縣頭份鎮中華路784號
電話 / 037-665-819
傳真 / 037-675-820
E-mail / a001.b001@msa.hinet.net
網址 / myweb.hinet.net/home3/y64329/001

當代陶藝館
（Contemporary Ceramics Gallery）

成立時間 / 1988年
負責人 / 游博文、湯好
開放時間 / 週一至週日9:00～21:00，
　　　　　除夕外全年無休
地址 / 367苗栗縣三義鄉水美188號
電話 / 037-875-866
傳真 / 037-873-097
E-mail / paul.you@msa.hinet.net

誠品畫廊
（Eslite Gallery）

成立時間 / 1989年
負責人 / 趙玼
開放時間 / 週二至週日11:00～19:00，
　　　　　週一休
地址 / 106台北市大安區敦化南路一段
　　　243號B2
電話 / 02-2775-5977#588
傳真 / 02-2775-1490
E-mail / gallery@eslite.com.tw
網址 / www.eslitegallery.com.tw

雋永雕塑畫廊
（Jun Youn Sculpture Gallery I）

成立時間 / 1997年
負責人 / 林珊旭
開放時間 / 週一至週五9:30～17:30，
　　　　　週六、日休
地址 / 104台北市中山區松江路362巷
　　　12號
電話 / 02-2581-5486
傳真 / 02-2581-5253
E-mail / junyoun123@yahoo.com.tw
網址 / www.jun-youn.com.tw

雋永雕塑畫廊——朱雋館
（Jun Youn Sculpture Gallery II）

成立時間 / 2005年
負責人 / 林珊旭
開放時間 / 週一至週五9:30～17:30，
　　　　　週六日休
地址 / 104台北市中山區松江路362巷
　　　34號
電話 / 02-2581-1280
傳真 / 02-2581-5253
E-mail / junyoun123@yahoo.com.tw
網址 / www.jun-youn.com.tw

嘉慶堂

成立時間 / 1981年
負責人 / 謝佳慶
開放時間 / 來電預約
地址 / 104台北市中山區朱崙街79號2樓
電話 / 02-2752-2953
傳真 / 02-2751-4828

漢相藝術中心

成立時間 / 1989年
負責人 / 陳藝文
開放時間 / 週一至週日12:00～19:00，
　　　　　電話預約
地址 / 106台北市大安區金華街223-2號
電話 / 02-2392-9256、0918-287-712
傳真 / 02-2394-9321
E-mail / h12788@ms57.hinet.net

漢鄉畫廊
（Hang Shiang Gallery）

成立時間 / 1990年
負責人 / 李素花
開放時間 / 週一至週日10:00～22:00
地址 / 800高雄市苓雅區五福一路179號
電話 / 07-229-0661、07-226-0701
傳真 / 07-229-0661
E-mail / hangshiang@yahoo.com.tw

福華沙龍
（Howard Salon）

成立時間 / 1984年
負責人 / 郭玉惠
開放時間 / 週一至週日11:00～21:30，
　　　　　全年無休
地址 / 106台北市大安區仁愛路三段
　　　160號（福華大飯店2樓）
電話 / 02-2784-9457、
　　　02-2700-2323#2271
傳真 / 02-2706-6062
E-mail / salon-bt@howard-hotels.com.tw

維多利亞之星
（Victoria Star Arts）

成立時間 / 2003年
負責人 / 朱曉靈
開放時間 / 週一至週五10:00～18:00，
　　　　　週日休
地址 / 802高雄市苓雅區四維路6號9樓A2
電話 / 07-338-1817
傳真 / 07-338-1817
E-mail / sab.ccd@msa.hinet.net
網址 / www.victart.tw

維納斯藝廊·
花蓮港1-1倉庫美術館

成立時間 / 1980年
負責人 / 林滿津
開放時間 / 週一至週日11:00～18:00
地址 / 970花蓮市港口路8號1-1倉庫
電話 / 03-822-6510、03- 822-6498
傳真 / 03-822-8468
E-mail / venusart@ms36.hinet.net
網址 / home.pchome.com.tw/art/venusart/

翠華堂藝術中心

成立時間 / 1957年
負責人 / 林茂樹
開放時間 / 週一至週六9:00～21:30，
　　　　　週日休
地址 / 400台中市中區民族路163號
電話 / 04-2224-3531
傳真 / 04-2224-3532

趙州茶藝文會館

成立時間 / 2005年
負責人 / 黃議震
開放時間 / 週一至週日11:30～23:00
地址 / 106台北市大安區泰順街50巷
　　　25號
電話 / 02-2365-6761
傳真 / 02-2364-0850
E-mail / admin@tea-cafe.com
網址 / www.tea-cafe.com

廣求堂

成立時間 / 1994年
負責人 / 曾康程
開放時間 / 電話預約
地址 / 802高雄市苓雅區福德一路134
　　　號12弄42號
電話 / 07-715-0231　0930-090-869
傳真 / 07-711-4476

德鴻畫廊
（Der-Horng Art Gallery）

成立時間 / 1992年
負責人 / 陳世彬
開放時間 / 週一至週六10:00～21:00，
　　　　　週日10:00～18:00
地址 / 700台南市中山路1號
電話 / 06-227-1125
傳真 / 06-211-1795
E-mail / derhorn.yapin@msa.hinet.net
網址 / www.derhorng.com.tw

賞雅書齋藝術中心
（Shang Ya Shu Zai Art Center）

成立時間 / 2004年
負責人 / 鍾經新
開放時間 / 週一至週日10:00～22:00
地址 / 403台中市西區五權西四街118號
電話 / 04-2372-9277
傳真 / 04-2372-6787
E-mail / sysz.art@msa.hinet.net
網址 / shangyashuzai.myweb.hinet.net

醉藝軒

成立時間 / 1984年
負責人 / 林宏山
開放時間 / 週二至週日10:00～22:00，
　　　　　週一休
地址 / 236台北縣土城市學府路一段
　　　164巷4弄6號1樓
電話 / 02-2260-2356

黎明藝文空間
（HomerLee's Art Center）

成立時間 / 2002年
負責人 / 黎耀之
開放時間 / 週一至週六10:00～18:30，
　　　　　週日休
地址 / 242台北縣新莊市新泰路229號6樓
電話 / 02-8994-3388
傳真 / 02-8994-3366
E-mail / art@homerlee.com.tw
網址 / www.homerlee.com.tw

憶海藝術中心

成立時間 / 2006年
負責人 / 黃世銘
開放時間 / 週六、日9:30～16:30，
　　　　　週一至週五休
地址 / 813高雄市左營區嘉慶街129號6樓
電話 / 0912-142-153

璞石藝文空間

成立時間 / 1998年
負責人 / 楊武訓
開放時間 / 週一至週日10:00～21:00
地址 / 970花蓮市明禮路8號3樓
電話 / 03-834-5968
E-mail / catd@ms19.hinet.net
網址 / cafejade.3wcity.com.tw

羲之堂
（Shi Jh Tang Gallery）

成立時間 / 1994年
負責人 / 陳筱君
開放時間 / 週二至週日11:00～19:00，
　　　　　週一休
地址 / 110台北市逸仙路42巷10號1樓
電話 / 02-8780-7958
傳真 / 02-8780-7960
E-mail / sjttw@ms19.hinet.net

臻品藝術中心
（Galerie Pierre）

成立時間 / 1990年
負責人 / 張麗莉
開放時間 / 週一至週六9:30～18:30，
　　　　　週日休
地址 / 403台中市忠誠街35號
電話 / 04-2323-3215
傳真 / 04-2310-6122
E-mail / gp2222@ms27.hinet.net

錦江堂藝術中心
（Gin Chiang Tan Art Center）

成立時間 / 1993年
負責人 / 林株楠
開放時間 / 週一至週日9:00～18:00
地址 / 403台中市西區英才路633號3樓
電話 / 04-2375-3250
傳真 / 04-2375-6812
網址 / www.gct.net.tw

隨緣居
（Swei Yuan Jiu）

成立時間 / 1988年
負責人 / 許勝富
開放時間 / 不定時開放，需電話預約
地址 / 114台北市內湖區文德路143號
電話 / 02-2658-2713
傳真 / 02-2627-0821

霍克國際藝術珍藏公司
（Hoke Art Gallery）

成立時間 / 1990年
負責人 / 徐承中
開放時間 / 週一至週五10:00～18:00，
　　　　　週六日休但可預約
地址 / 106台北市羅斯福路三段283巷
　　　4弄7號
電話 / 02-2368-0333
傳真 / 03-5638-1892
E-mail / hoke.art@msa.hinet.net
網址 / www.hokeart.com

霍克國際藝術珍藏：新竹館

成立時間 / 1999年
負責人 / 徐珊
開放時間 / 週一至週日10:00～20:00
地址 / 300新竹市工業東二路1號科技
　　　生活館3樓
電話 / 03-563-0612
傳真 / 03-563-1417
E-mail / hokeart@ms45.hinet.net
網址 / www.hokeart.com

爵士攝影藝廊
(Jazz Photo Gallery)

成立時間 / 1982年
負責人 / 范揚熹
開放時間 / 週一至週日10:00～18:00
地址 / 100台北市八德路二段433號2樓
電話 / 02-2741-2256#603
傳真 / 02-2781-8236
E-mail / jazz603@jazzimage.com.tw

韓湘子畫廊
(Han Hsiang-Tzu Art Gallery)

成立時間 / 1984年
負責人 / 陳建民
開放時間 / 週一至週日13:30～21:00
地址 / 802高雄市廣州一街159號1樓
電話 / 07-224-4926
傳真 / 07-225-5904
E-mail / hhtag@xuite.net

鴻展藝術中心
(Gloria Art Center)

成立時間 / 1989年
負責人 / 吳峰彰
開放時間 / 週一至週六11:00～18:30，
　　　　　週日休
地址 / 106台北市大安區忠孝東路四段
　　　218-2號8樓（阿波羅大廈B棟）
電話 / 02-2772-2922
傳真 / 02-2772-2920
E-mail / gloriart@ms51.hinet.net

雞籠集美術館

成立時間 / 2006年
負責人 / 王金順
開放時間 / 週一至週六12:30～22:00，
　　　　　週日休
地址 / 200基隆市仁一路165號
電話 / 02-2424-5292
傳真 / 02-2422-8089
E-mail / danou.danou@msa.hinet.net、
　　　　danou165@yahoo.com

羅芙奧藝術集團
(Ravenel Modern & Contemporary Art)

成立時間 / 1999年
負責人 / 王鎮華
開放時間 / 週一至週五9:30～18:00，
　　　　　週六、日休
地址 / 106台北市敦化南路二段76號
　　　15樓之2
電話 / 02-2708-9869
傳真 / 02-2701-3306
E-mail / ravenel@ravenelart.com
網址 / www.ravenelart.com

藝大利藝術中心
(EDL Art)

成立時間 / 2003年
負責人 / 李倩民
開放時間 / 週一至週六10:00～18:30，
　　　　　週日休
地址 / 106台北市復興南路二段349號
電話 / 02-2738-9899
傳真 / 02-2738-9996
E-mail / edl.tw@msa.hinet.net
網址 / edl-art.myweb.hinet.net

藝世界工作坊

成立時間 / 2005年
負責人 / 胡建平
開放時間 / 週一至週六15:00～20:00，
　　　　　週日休
地址 / 403台中市五權西三街3號
電話 / 04-2339-7186
傳真 / 04-2339-7182
E-mail / hukang22@yahoo.com.tw

藝星藝術中心
(Star Crystal International Co. Ltd.)

成立時間 / 1994年
負責人 / 王雪沼
開放時間 / 週一至週日12:00-21:00
地址 / 221台北縣汐止市康寧街751巷
　　　13號1樓
電話 / 02-2691-6092
傳真 / 02-2691-5232
E-mail / starcrys@ms48.hinet.net

藝術美有限公司
(Art Beauty)

成立時間 / 2005年
負責人 / 朱順安
開放時間 / 週一至週五9:00～18:00，
　　　　　週六、日休

地址 / 100台北市仁愛路一段18巷1弄2號
電話 / 02-2351-0019、0989-280-117
傳真 / 02-2394-6850
E-mail / jason011335@yahoo.com.tw

寶邁當代藝術

成立時間 / 2005年
負責人 / 高明成
開放時間 / 週二至週六12:00～21:00，
　　　　　週一、日休
地址 / 330桃園市三民路一段169號
電話 / 03-347-1755
傳真 / 03-333-9884
E-mail / service@purpleart.com.tw

寶邁藝術中心

成立時間 / 1996年
負責人 / 高明成
開放時間 / 週二至週六12:00～21:00，
　　　　　週一、日休
地址 / 330桃園市三民路一段167號
電話 / 03-347-1255
E-mail / service@purpleart.com.tw

蘇富比股份有限公司
台灣辦事處
(Sotheby's Taiwan Ltd.)

成立時間 / 1981年
負責人 / 司徒河偉
開放時間 / 週一至週五9:30～18:00，
　　　　　週六、日休
地址 / 110台北市基隆路一段333號18
　　　樓1812室
電話 / 02-2757-6689
傳真 / 02-2757-6679
網址 / www.sothebys.com

鶴軒藝術
(Ho Ho Arts)

成立時間 / 1994年
負責人 / 陳鶴
開放時間 / 週一至週日10:00～22:00
地址 / 407台中市中港路二段6號
　　　（長榮桂冠酒店1F商店街）
電話 / 04-2313-2224
傳真 / 04-2312-1318
E-mail / hoho.arts@msa.hinet.net

藝術村・展覽空間・藝術策展、經紀公司

【藝術村】

20號倉庫
(Stock 20)

成立時間 / 1998年
負責人 / 行政院文化建設委員會
開放時間 / 週二至週日11:00～20:00，
　　　　　週五至週六10:00～21:00，
　　　　　週一休
地址 / 401台中市東區復興路四段37
　　　巷6之6號
電話 / 04-2220-9972
傳真 / 04-2220-9556
E-mail / st20@stock20.com.tw
網址 / www.stock20.com.tw

台北國際藝術村
(Taipei Artist Village)

成立時間 / 2001年
負責人 / 蘇瑤華
開放時間 / 週一至週日10:00～19:30
地址 / 100台北市中正區北平東路7號
電話 / 02-3393-7377
傳真 / 02-3393-7389
E-mail / artistvillage@artistvillage.org
網址 / www.artistvillage.org

台東鐵道藝術村
(Taitung Railway Art Village)

成立時間 / 2005年
負責人 / 台東縣政府文化局
開放時間 / 週二至週日9:30～18:00，
　　　　　週一休
地址 / 950台東市鐵花路371號
電話 / 089-334-999
傳真 / 089-342-689
E-mail / trav.org@msa.hinet.net
網址 / www.ttrav.org

沙湖壢藝術村
(Safulak Art Village)

成立時間 / 2001年
負責人 / 周榮波
開放時間 / 週三至週日11:00～17:00，
　　　　　週一、二休
地址 / 308新竹縣寶山鄉山湖村新湖路
　　　423號

電話 / 03-576-0108
傳真 / 03-576-0042
E-mail / service@safulakart.com
網址 / www.safulakart.com

枋寮F3藝文特區
(Fangliao F3 Art Village)

成立時間 / 2002年
負責人 / 屏東縣政府文化局
地址 / 940屏東縣枋寮鄉儲運路1之11號
電話 / 08-878-4293
傳真 / 08-878-8450
E-mail / manager@cultural.pthg.gov.tw
網址 / www1.cultural.pthg.gov.tw/F3s

高雄縣橋仔頭糖廠藝術村
(Kio-A-Thau Artist-in-Residence)

成立時間 / 2001年
負責人 / 高雄縣政府文化局
地址 / 825高雄縣橋頭鄉興糖路3巷4號
電話 / 07-626-2620#2603
傳真 / 07-612-7048　07-625-0404
E-mail / sugar.team@msa.hinet.net
　　　　lily@mail.kccc.gov.tw
網址 / www.fieldfactory.com.tw/95art/art.asp

新竹市鐵道藝術村
(Art Site of Hsin Chu Railway Warehouse)

成立時間 / 2004年
負責人 / 新竹市文化局
開放時間 / 週二至週日10:00～20:00，
　　　　　週一休
地址 / 300新竹市花園街64號
電話 / 03-562-8933
傳真 / 03-562-1733
E-mail / hcc_art@yahoo.com.tw
網址 / www.hcw.com.tw

嘉義鐵道藝術村
(Art Site of Chiayi Railway Warehouse)

成立時間 / 2002年
負責人 / 嘉義市文化局
開放時間 / 週三至週日9:00～12:00、
　　　　　13:30～17:00，週一、二休
地址 / 600嘉義市北興街37之10號
電話 / 05-232-7477

傳真 / 05-233-6976
E-mail / railway.art@msa.hinet.net
網址 / www.railwayart.org

【公立展覽空間】

中正紀念堂介石廳、瑞元廳、志清廳
(Chiang Kai-shek Memorial Hall, Jhong Jheng Art Gallery)

成立時間 / 1980年
負責人 / 劉韻竹
開放時間 / 週一至週日9:00～18:30
地址 / 100台北市中正區中山南路21號
電話 / 02-2343-1021
傳真 / 02-2357-9655
E-mail / cc003@ms.cksmh.gov.tw
網址 / www.cksmh.gov.tw

市長官邸藝文沙龍
(The Mayor's Residence Arts Salon)

成立時間 / 2000年
負責人 / 李蘭齡
開放時間 / 週一至週日9:00～23:00
地址 / 100台北市中正區徐州路46號
電話 / 02-2396-9398
傳真 / 02-2358-3548
E-mail / tpmayors@ms61.hinet.net
網址 / ep.chinatimes.com/timesq/mayor
　　　salon/mayorsalon1.htm

台中縣立港區藝術中心
(Taichung County Seaport Art Center)

成立時間 / 2000年
負責人 / 洪明正
開放時間 / 週二至週日9:00～17:30，
　　　　　週一休
地址 / 436台中縣清水鎮忠貞路21號
電話 / 04-2627-4568
傳真 / 04-2627-4570
E-mail / art@mail.tcsac.gov.tw
網址 / www.tcsac.gov.tw

台北車站文化藝廊

成立時間 / 1995年
負責人 / 林正儀
開放時間 / 全天開放
地址 / 100台北市中正區北平西路3號
電話 / 02-2356-3880
傳真 / 02-2670-5792
E-mail / tcc@ntcri.gov.tw
網址 / www.ntcri.gov.tw

草山行館
(Grass Mountain Chateau)

成立時間 / 2003年
負責人 / 佛光大學
開放時間 / 週一至週日9:00～17:00
地址 / 112台北市北投區湖底路89號
電話 / 02-2862-1911
傳真 / 02-2861-3301
E-mail / caoshan@mail.fgu.edu.tw
網址 / www.caoshan.org.tw

高雄市駁二藝術特區
(The Pier-2 Art District Kaohsiung)

成立時間 / 2000年
負責人 / 王志誠
開放時間 / 週二至週五10:00～18:00，
　　　　　 週六至週日10:00～
　　　　　 20:00，週一休
地址 / 803高雄市鹽埕區大勇路1號
電話 / 07-521-4869
傳真 / 07-521-4881
E-mail / 4dividsion@mail.khcc.gov.tw
網址 / sub.khcc.gov.tw/pier-2

國軍文藝活動中心
(Armed Forces Cultural Center)

成立時間 / 1957年
負責人 / 呂玉亭
開放時間 / 週六至週四9:00～17:00，
　　　　　 週五休
地址 / 100台北市中正區中華路一段
　　　　69號2、3樓
電話 / 02-2331-5438#21
傳真 / 02-2375-8003
E-mail / lji2006lji2006@yahoo.com.tw

國家音樂廳文化藝廊
(Culture Gallery of The National Concert Hall)

成立時間 / 1992年
負責人 / 平珩
開放時間 / 週一至週日12:00～20:00
　　　　　 （展覽配合節目演出）
地址 / 100台北市中正區中山南路21
　　　　之1號
電話 / 02-3393-9732
傳真 / 02-3393-9720
網址 / www.ntch.edu.tw

國立台灣工藝研究所台北展示中心
(Taipei Exhibition Center of National Taiwan Craft Research Institute)

成立時間 / 1984年
負責人 / 林正儀
開放時間 / 週二至週日9:00～17:00，
　　　　　 週一休
地址 / 100台北市中正區南海路20號9、10樓
電話 / 02-2356-3880
傳真 / 02-2670-5792
E-mail / tcc@ntcri.gov.tw
網址 / www.ntcri.gov.tw

淡水藝文中心
(Tamsui Center of Arts & Culture)

成立時間 / 1993年
負責人 / 陳龍珠
開放時間 / 週二至週日10:30～18:00，
　　　　　 週一休
地址 / 251台北縣淡水鎮新生街10號
電話 / 02-2622-4664#103
傳真 / 02-2629-2369
網址 / www.tamsui.gov.tw

華山文化園區
(Huashan Culture Park)

成立時間 / 1999年
負責人 / 行政院文化建設委員會
開放時間 / 週二至週日9:00～22:00，
　　　　　 週一休
地址 / 106台北市八德路一段1號
電話 / 02-3343-6376
傳真 / 02-2321-0140
E-mail / huashan@cca.gov.tw
網址 / huashan.cca.gov.tw

總統府藝廊
(The Office of the President Art Gallery)

成立時間 / 1998年
負責人 / 林正儀
開放時間 / 週一至週五9:00～12:00，
　　　　　 週六、日休
地址 / 100台北市中正區重慶南路一段
　　　　122號
傳真 / 02-2670-5792
E-mail / tcc@ntcri.gov.tw
網址 / www.ntcri.gov.tw

【私立展覽空間】

九份藝術館
(Jeoufen Gallery)

成立時間 / 1998年
負責人 / 洪志勝
開放時間 / 週一至週日9:00～20:00
地址 / 224台北縣瑞芳鎮九份基山街
　　　　142號
電話 / 02-2496-9056
傳真 / 02-2496-8932
E-mail / jeoufen@ttn.net

水里蛇窯陶藝文化園區
(Shui-li Snake Kiln Ceramics Cultural Park)

成立時間 / 1993年
負責人 / 林國隆
開放時間 / 週一至週日8:00～17:30
地址 / 553南投縣水里鄉頂崁村41號
電話 / 049-277-0967
傳真 / 049-277-5491
E-mail / ceramists@yahoo.com
網址 / www.geocities.com/Tokyo/Flats/6933

木蘭藝術公司
(Mulan Art Co.)

成立時間 / 2001年
負責人 / 張繼欄
開放時間 / 週一至週五10:00～12:00，
　　　　　 週六、日休
地址 / 106台北市大安區光復南路260
　　　　巷26號4樓
電話 / 02-8771-5559
傳真 / 02-8771-0686
網址 / www.mulanarts.com.tw

文賢油漆工程行
(Paint House)

成立時間 / 1997年
負責人 / 林煌迪、王婉婷
開放時間 / 週三至週日18:00～22:00，
　　　　　週一、二休
地址 / 701台南市東門路二段161巷20號
電話 / 06-275-0730
E-mail / painthousestudio@hotmail.com
網址 / painthouse.myweb.hinet.net

在地實驗
(Etat Lab)

成立時間 / 1995年
負責人 / 黃文浩
開放時間 / 週一至週五14:00～21:00，
　　　　　週六、日休
地址 / 106台北市建國南路一段160號7樓
電話 / 02-2711-7895
傳真 / 02-2773-6980
E-mail / lab@etat.com
網址 / www.etat.com

伊通公園
(Itpark Gallery & Photo Studio)

成立時間 / 1988年
負責人 / 劉慶堂
開放時間 / 週一至週六13:00～24:00，
　　　　　週日休
地址 / 104台北市伊通街41號2～3樓
電話 / 02-2507-7243
傳真 / 02-2507-1149
E-mail / a5070677@ms18.hinet.net
網址 / www.etat.com/itpark

竹圍工作室
(The Bamboo Curtain Studio)

成立時間 / 1995年
負責人 / 蕭麗虹
開放時間 / 週一至週六10:00～18:00，
　　　　　週日休
地址 / 251台北縣淡水鎮竹圍中正東路
　　　　二段88巷39號
電話 / 02-2808-1465
傳真 / 02-8809-3786
E-mail / bamboo.culture@msa.hinet.net
網址 / www.bambooculture.com

新樂園藝術空間
(Shin Leh Yuan Art Space)

成立時間 / 1995年
負責人 / 陳思伶
開放時間 / 週三至週日13:00～20:00，
　　　　　週一、二休
地址 / 104台北市中山北路二段11巷
　　　　15之2號1樓（14號公園旁）
電話 / 02-2561-1548
傳真 / 02-2568-3667
E-mail / slyart.space@msa.hinet.net
網址 / www.etat.com/slyart

新濱碼頭藝術空間
(Absolute SPP)

成立時間 / 1997年
負責人 / 鄭明全
開放時間 / 週三至週日13:00～19:00，
　　　　　週一、二休
地址 / 803高雄市大勇路64號2樓
電話 / 07-533-2041
傳真 / 07-533-2041
E-mail / sinpink@yahoo.com.tw
網址 / sinpink.24cc.cc/

壢新藝術生活館
(Li Shin Gallery)

成立時間 / 2001年
負責人 / 張煥禎
開放時間 / 週一至週五10:00～12:00、
　　　　　15:30～17:30、19:00～
　　　　　21:00，週六10:00～12:00、
　　　　　15:30～17:30，週日休
地址 / 324桃園縣平鎮市廣泰路77號
電話 / 03-494-1234#2072
傳真 / 03-494-2626
E-mail / artact@ush.com.tw
網址 / www.ush.com.tw/lsh

【藝術策展、經紀公司】

風物志美學管理顧問有限
公司
(event publishing house)

成立時間 / 2005年
負責人 / 張瓊慧

地址 / 104台北市南京東路三段16號6樓
電話 / 02-2516-8282
傳真 / 02-2516-9189
E-mail / chiung@event01.com.tw
網址 / www. event01.com.tw

理繼文化藝術有限公司
(Rich Art & Culture Co.)

成立時間 / 2003年
負責人 / 李良仁
地址 / 100台北市仁愛路二段15-1號2樓
電話 / 02-2358-3133
傳真 / 02-2321-2198
E-mail / richart.culture@msa.hinet.net
網址 / www.richart.com.tw

蔚龍藝術有限公司
(Blue Dragon Art Company)

成立時間 / 2002年
負責人 / 王玉齡
地址 / 100台北市忠孝西路一段50號
　　　　20樓之5
電話 / 02-2370-6575
傳真 / 02-2331-6337
E-mail / yulingwm@mail2000.com.tw

橘園國際藝術策展公司
(L'orangerie International Art Consultant Co., Ltd.)

成立時間 / 1999年
負責人 / 侯王淑昭
地址 / 104台北市長安東路一段4之1號
　　　　4樓
電話 / 02-2562-0709
傳真 / 02-2564-2796
E-mail / lorang.art@msa.hinet.net
網址 / www.loranger.com.tw/

觀想藝術
(Jeff Hsu's Art)

成立時間 / 1993年
負責人 / 徐政夫
地址 / 110台北市信義區松德路200巷
　　　　1號B1之2
電話 / 02-8780-8181
傳真 / 02-8780-8060
E-mail / info@jha.com.tw
網址 / www.jha.com.tw

Point畫會

成立時間 / 2002年
負責人 / 林鴻銘
地址 / 500彰化市南館街65號
電話 / 04-763-3518

U畫會
(U Painting Association)

成立時間 / 1992年
負責人 / 蔡聰哲
地址 / 710台南市中華東路三段399巷
　　　20弄62號
電話 / 06-269-9314

V-10視覺藝術群
(Group Visual-10)

成立時間 / 1971年
負責人 / 莊靈
地址 / 100台北市中正區銅山街24號B1
電話 / 02-2881-1205、02-8663-5977
傳真 / 02-2321-6745、02-2882-9627

一粟畫會
(Yi Su Painting Association)

成立時間 / 1971年
負責人 / 林韻琪
地址 / 104台北市民生東路三段113巷
　　　10號4樓
電話 / 02-2716-6641

一號窗
(Window1)

成立時間 / 1997年
負責人 / 黃智陽
地址 / 238台北縣樹林市文化街38號
電話 / 02-2685-1835
傳真 / 02-2685-1835
E-mail / artyang@ms23.hinet.net

一德畫會
(Yi Te Painting Association)

成立時間 / 1982年
負責人 / 謝淑珍

地址 / 221台北縣汐止鎮東勢街216巷
　　　8弄3號
電話 / 02-2660-0322
傳真 / 02-2660-3217

一鐸畫會
(Yi To Calligraphy Association)

成立時間 / 2000年
負責人 / 徐翠苓
地址 / 235台北縣中和市莒光路200號
　　　（自強國小）
電話 / 02-2955-7936、02-2223-1595
傳真 / 02-2955-5901

九顏畫會
(Chiu Yen Painting Association)

成立時間 / 2001年
負責人 / 陳彥名
地址 / 265宜蘭縣羅東鎮復興路一段21號
電話 / 03-955-3472

二月畫會
(February Painting Association)

成立時間 / 1999年
負責人 / 游燦亮
地址 / 269宜蘭縣冬山鄉群英路163號
電話 / 03-955-3837

十方印會
(Shih Fang Seal Cutting Association)

成立時間 / 1994年
負責人 / 陳國昭
地址 / 807高雄市三民區陽明路225號
電話 / 07-398-2517
傳真 / 07-398-2517
E-mail / kcchen1208@yahoo.com.tw

十青版畫會
(Evergreen Graphic Art Association)

成立時間 / 1974年
負責人 / 梅丁衍
地址 / 220台北縣板橋市大觀路一段
　　　59號（國立台灣藝術大學版畫
　　　藝術研究所）
電話 / 02-2272-7181#2182
傳真 / 02-8965-0206
E-mail / deane_mei@yahoo.com.tw

三帚畫會
(San Chou Painting Association)

成立時間 / 1987年
負責人 / 陽芝英
地址 / 110台北市虎林街222巷44號3樓
電話 / 02-2726-6009
傳真 / 02-2727-9321
E-mail / ycy121@yahoo.com.tw

中和庄文史研究協會
(Chungho Historical Society)

成立時間 / 1995年
負責人 / 黃政瑞
地址 / 235台北縣中和市景新街224之
　　　4號1樓
電話 / 02-8668-3827
傳真 / 02-8668-3824
E-mail / ho.town@msa.hinet.net
網址 / www.hotown.org.tw

中美文化藝術交流協會
(Taiwan American Culture Interchange Arts Association)

成立時間 / 1989年
負責人 / 吳瓊華
地址 / 804高雄市鼓山區華榮路38號
電話 / 07-291-7433
傳真 / 07-261-5166

中國文藝協會
(Chinese Writers & Artists' Association)

成立時間 / 1950年
負責人 / 王吉隆
地址 / 106台北市羅斯福路三段277號
　　　9樓
電話 / 02-2363-8684
傳真 / 02-2365-4988
E-mail / wangliti@ms4.hinet.net

中國美術家協會（中國美協）
(China Artist Association)

成立時間 / 1991年
負責人 / 李瓊貞
地址 / 108台北市長沙街二段107之1
　　　號4樓
電話 / 02-2382-2456
傳真 / 02-2381-8090

中國當代藝術家協會

成立時間 / 1997年
負責人 / 黃明櫻
地址 / 106台北市光復南路98之1號，
234台北縣永和市光復街2巷26
弄20號5樓
電話 / 02-2772-3557
傳真 / 02-2929-4271

中國藝術協會（中藝）
（Chinese Art Association）

成立時間 / 1992年
負責人 / 王太田
地址 / 111台北市士林區文林路639號
電話 / 02-2831-2855
傳真 / 02-2833-7768

中部水彩畫會
（Central Taiwan Water Color Painting Association）

成立時間 / 1958年
負責人 / 施純孝
地址 / 402台中市南區仁和路214巷26號
電話 / 04-2287-6756
傳真 / 04-2287-9100

中國21世紀現代水墨畫會
（FOUND GROUP）

成立時間 / 1995年
負責人 / 袁金塔
地址 / 106台北市龍泉街5巷10號5樓
電話 / 0963-093-791
傳真 / 02-2363-2165

中華民國三石畫藝學會
（三石畫會）
（San Shih Painting Association, R.O.C.）

成立時間 / 1984年
負責人 / 黃磊生
地址 / 106台北市大安路一段75巷7號
4樓之3
電話 / 02-2777-1955
傳真 / 02-2777-1955

中華民國大學院校藝文中心協會
（National Collegiate Artcenter Association）

成立時間 / 1999年
負責人 / 黃碧端
地址 / 720台南縣官田鄉大崎村66號
（台南藝術大學）
電話 / 0910-977-654
傳真 / 06-693-0561
E-mail / ncaa@mail.tnnua.edu.tw
網址 / ncaa.tnnua.edu.tw

中華民國工筆畫學會
（Fine Line Painting Association Republic of China）

成立時間 / 1991年
負責人 / 張克齊
地址 / 100台北市重慶南路二段88號9樓
電話 / 02-2305-2224
傳真 / 02-2305-2451（需先來電）
E-mail / ckjerry119@yahoo.com.tw

中華民國工藝發展協會
（Crafts Association of Republic of China (CAROC)）

成立時間 / 1982年
負責人 / 許明徹
地址 / 100台北市南海路20號10樓
電話 / 02-2396-0239
傳真 / 02-2356-3880
E-mail / tcda@tcda.org.tw
網址 / www.tcda.org.tw

中華民國中山學術文化基金會
（The Sun Yat-Sen Cultural Foundation）

成立時間 / 1966年
負責人 / 陳志光
地址 / 106台北市永康街13巷25號1樓
電話 / 02-2321-8754
傳真 / 02-2321-8754

中華民國台陽美術協會
（Tai-Yang Art Society）

成立時間 / 1934年
負責人 / 吳隆榮
地址 / 104台北市新生北路二段137巷
52號4樓
電話 / 02-2551-3719
傳真 / 02-2563-9667

中華民國台灣南部美術協會
（南部展）
（Nan-Bu Art Exhibition R. O. C.）

成立時間 / 1953年
負責人 / 陳輝福
地址 / 800高雄市新興區復橫一路220號
電話 / 07-231-9870
傳真 / 07-231-9870

中華民國東亞藝術研究會
（Association for East Asian Art Studies Republic of China）

成立時間 / 1992年
負責人 / 高瀅
地址 / 100台北市仁愛路一段6號12之2
電話 / 02-2391-6502
傳真 / 02-2341-2403

中華民國油畫創作協會
（Creative Oil Painting Society of R. O. C.）

成立時間 / 2000年
負責人 / 鄭乃文
地址 / 330桃園市延平路49號4樓
電話 / 03-218-2978
傳真 / 03-375-9046
E-mail / cops@cops.org.tw
網址 / www.cops.org.tw

中華民國油畫學會
（Association For Oil Painting Republic of China）

成立時間 / 1974年
負責人 / 吳隆榮
地址 / 104台北市新生北路二段137巷
52號4樓
電話 / 02-2551-3719、02-2531-9923
傳真 / 02-2563-9667

中華民國版畫學會
(The Graphic Art Society of R. O. C.)

成立時間／1970年
負責人／廖修平
地址／111台北市士林區文林路681巷7號
電話／02-2831-9757
傳真／02-2834-6765

中華民國帝門藝術教育基金會
(Dimension Endowment of Art)

成立時間／1989年
負責人／漢寶德
地址／100台北市銅山街11巷6號1樓
電話／02-2391-9394
傳真／02-2391-8300
E-mail／service@deoa.org.tw
網址／www.deoa.org.tw

中華民國書法教育學會
(The Calligraphy Education Association, R. O. C. (T. C. E. A))

成立時間／1980年
負責人／蔡明讚
地址／108台北市萬華區南寧路46號
電話／02-2306-5527
傳真／02-2304-2287
E-mail／bengo@tp.edu.tw
網址／www.ceac.org.tw

中華民國後立體派畫會

成立時間／2000年
負責人／許坤成
地址／221台北縣汐止市伯爵街2巷21
號1樓
電話／02-2648-1077～78
E-mail／ufjl0564@ms6.hinet.net
網址／home.pchome.com.tw/art/cubismealt

中華民國國際藝術協會

成立時間／1999年
負責人／方鎮養
地址／403台中市忠勤街36號
電話／04-23710479
傳真／04-23712471

中華民國基礎造形學會
(Taiwan Society of Basic Design and Art)

成立時間／1996年
負責人／陳光大
地址／710台南縣永康市大灣路949號
電話／06-205-0626
傳真／06-205-0626
E-mail／gd0708@ms42.hinet.net
網址／www2.ksut.edu.tw/TABDA

中華民國設計學會
(Chinese Institude of Design)

成立時間／1994年
負責人／何明泉
地址／640雲林縣斗六市大學路三段
123號
電話／05-534-2601#6001、6002
傳真／05-531-2084
網址／cid.org.tw

中華民國陶瓷釉藥研究協會
(Glaze Association Taiwan)

成立時間／1998年
負責人／何金針
地址／239台北縣鶯歌鎮中山路167號3樓
電話／02-2670-5800
傳真／02-2677-7255
E-mail／gat.c5800@msa.hinet.net

中華民國陶藝協會(中華陶協)
(Chinese Ceramics Association Taiwan)

成立時間／1992年
負責人／呂嘉靖
地址／106台北市大安區仁愛路四段
151巷36號B1
電話／02-2773-8435
傳真／02-2773-8435
E-mail／ccat@ms15.hinet.net
網址／www.ceramics.org.tw

中華民國畫廊協會
(Art Galleries Association R. O. C.)

成立時間／1992年
負責人／徐政夫
地址／100台北市八德路一段1號
電話／02-2321-4808
傳真／02-2321-9300

E-mail／agaroc@artsdealer.net
網址／www.aga.org.tw

中華民國畫學會
(Painting Association, R. O. C.)

成立時間／1962年
負責人／胡念祖
地址／234台北縣永和市竹林路179巷
1號4樓之1
電話／02-2924-1106
傳真／02-2924-0776

中華民國雕塑學會
(The Sculpture Society of Taiwan)

成立時間／1994年
負責人／郭清治
地址／台北市南海路93巷4弄1號
電話／02-2309-2312
傳真／02-2309-2312

中華民國嶺南國畫學會

成立時間／1989年
負責人／馮少強
地址／802高雄市苓雅區英明路271號
7樓之2
電話／07-751-0583

中華民國藝術文化環境改造協會
(Association of Culture Environment Reform Taiwan (ACERT))

成立時間／1998年
負責人／劉維公
地址／104台北市八德路一段1號行政
大樓1樓
電話／02-2392-9498
傳真／02-2321-9507
E-mail／whatart@ms34.hinet.net
網址／www.art-district.org.tw

中華民國藝評人協會
(AICA Taiwan)

成立時間 / 2000年
負責人 / 李長俊
地址 / 411台中縣太平市民族街13巷
12號（會址），500彰化市進德
路一號（執行辦公室）
電話 / 04-728-3876
傳真 / 04-721-1133
E-mail / aica-tw@aica-tw.org.tw
網址 / www.aica-tw.org.tw

中華花燈藝術學會
(Chinese Artistic Lantern Association)

成立時間 / 2000年
負責人 / 翁賢良
地址 / 820高雄縣岡山鎮竹圍東路93號3樓
電話 / 07-623-1350
傳真 / 07-623-2108
E-mail / rosehorse520@yahoo.com.tw
網址 / www.lantern.org.tw

中華兩岸文化藝術基金會

成立時間 / 2002年
負責人 / 莊漢生
地址 / 105台北市松山區民生東路四段
55巷2號5樓
電話 / 02-2717-3446
傳真 / 02-2717-6255

中華亞細亞藝文協會
台灣總會

成立時間 / 2002年
負責人 / 王德亮
地址 / 105台北市新東街31巷5號4樓
電話 / 02-2756-3645
傳真 / 02-2748-9054
E-mail / wdl5795@seed.net.tw

中華玻璃藝術協會
(The Glass Art Association of Taiwan (GAAT))

成立時間 / 1998年
負責人 / 王永山
地址 / 112台北市北投區中央北路四段
515巷16號

電話 / 02-2895-8861
傳真 / 02-2896-5736
留言板 / www.tittot.com/index-contact.htm
網址 / www.tittot.com

中華書法傳承學會
(Taiwan Calligraphy Remaining Association)

成立時間 / 2002年
負責人 / 潘慶忠
地址 / 104台北市中山區民族東路410
巷41號2樓
電話 / 02-2516-1166、02-2503-7359
傳真 / 02-2516-1166

中華書畫會（中華畫會）
(Calligraphy and Painting Association in Taiwan)

成立時間 / 1986年
負責人 / 倪占靈
地址 / 231台北縣新店市文化路37巷11號
電話 / 02-2912-7411
傳真 / 02-2912-7411

中華書畫藝術研究會
(The Calligraphy and Painting Art Research Association)

成立時間 / 1999年
負責人 / 覃國強
地址 / 404台中市北區國強街126巷4號
電話 / 04-2232-8485
傳真 / 04-2231-3005

中華書道學會
(Chinese Calligraphy Society)

成立時間 / 1992年
負責人 / 呂家恂
地址 / 251台北縣淡水鎮新民街46號12樓
電話 / 02-2620-4472
傳真 / 02-2621-7702、02-2828-0584
E-mail / Vivian3611@yahoo.com.tw
網址 / www.cc.org.tw

中華國際文化藝術交流協會
(Chung Hua International Culture Exchange Association)

成立時間 / 1998年
負責人 / 孔昭順
地址 / 307新竹縣芎林鄉文昌街86號
電話 / 03-592-2187
傳真 / 03-592-7016

中華婦女書會
(Chinese Women Calligraphy Association)

成立時間 / 1995年
負責人 / 鄒多稅
地址 / 106台北市敦化南路二段63巷
65號14樓之2
電話 / 02-2704-0206
傳真 / 02-2704-0206

中華梅花藝文協會 (梅花藝協)
(Mei-Hua Arts and Culture Association of China)

成立時間 / 1995年
負責人 / 呂秀惠
地址 / 114台北市民權東路六段280巷
79號5樓
電話 / 02-2633-0919
傳真 / 02-2632-7253

中華圓山畫會
(China Yuanshan Painting Society)

成立時間 / 2004年
負責人 / 郭道正
地址 / 236台北市土城市南天母67號
電話 / 02-2267-4193
傳真 / 02-2792-7575
網址 / www.artist1991.org

中華澹廬書會

成立時間 / 1929年
負責人 / 曾安田
地址 / 242台北縣新莊市建中街32巷1號
電話 / 02-2276-7200
傳真 / 02-8991-1331
E-mail / ab0799@ms.tpc.gov.tw

中華藝文交流協會

成立時間 / 1993年
負責人 / 高金福
地址 / 221台北縣汐止市汐碇路14巷1
　　　號15樓
電話 / 02-2882-5090
傳真 / 02-2642-5090

中華攝影教育學會
(The Society Photographic Education of Chinese, SPEC)

成立時間 / 1990年
負責人 / 蔡文祥
地址 / 110台北市松山區東興路37號5樓
電話 / 02-2769-8741
傳真 / 02-2769-3885
E-mail / wentsai@grapharch.com
網址 / www.spec.url.tw

中環文化基金會
(CMC Cultural Foundation)

成立時間 / 2001年
負責人 / 翁明顯
地址 / 104台北市民權西路53號15樓
電話 / 02-2598-9890#207
傳真 / 02-2597-3067
E-mail / art@cmcnet.com.tw
網址 / www.cmcart.com

今日畫會
(Le Salon du Jour)

成立時間 / 1959年
負責人 / 簡錫圭
地址 / 333桃園縣龜山鄉文化村復興
　　　北路17號3樓
電話 / 0933-923-365
傳真 / 03-327-9128

五月畫會
(Fifth Moon Association)

成立時間 / 1957年
負責人 / 郭東榮
地址 / 220台北縣板橋市南雅西路二段
　　　2之2號9樓
電話 / 02-2960-1117
傳真 / 02-2060-1117

六六攝影會
(66 Photographic Club)

成立時間 / 1988年
負責人 / 李登印
地址 / 830高雄縣鳳山市林森路284巷12號
電話 / 07-711-1213
傳真 / 07-725-3688
E-mail / 66ph@pchome.com.tw

日本IFA國際美術協會
(台灣彰化支部)
(The Branch of International Fine Arts Association in Changhua, Taiwan)

成立時間 / 2003年
負責人 / 粘信敏
地址 / 500彰化市中正路二段503巷4
　　　號3樓
電話 / 04-729-2900
E-mail / artchliu@yahoo.com.tw
網址 / tw.myblog.yahoo.com/ifa-taiwan

日本台灣點描畫會
(Japan Taiwan Pointillism Association)

成立時間 / 1998年
負責人 / 陳振德
地址 / 111台北市士林區中山北路五段
　　　727號5樓
電話 / 02-2831-0075
傳真 / 02-2831-2397

太平洋文化基金會
(Pacific Cultural Foundation)

成立時間 / 1974年
負責人 / 張豫生
地址 / 100台北市重慶南路三段38號
電話 / 02-2337-7155
傳真 / 02-2337-7167
E-mail / pcfarts@pcf.org.tw
網址 / www.pcf.org.tw

巴黎文教基金會
(Paris Foundation of Art)

成立時間 / 1993年
負責人 / 廖修平
地址 / 106台北市忠孝東路三段251巷
　　　14弄14號3樓
電話 / 02-2775-3341
傳真 / 02-2778-2136
E-mail / paris.art@msa.hinet.net

文山教育基金會

成立時間 / 2002年
負責人 / 武九靈
地址 / 231新店市北新路三段207之5號5樓
電話 / 02-8913-1079
傳真 / 02-8913-1277
E-mail / wushan@mail.tshs.tp.edu.tw

文化建設基金管理委員會
(National Endowment For Cultural And Arts)

成立時間 / 1988年
負責人 / 陳郁秀
地址 / 106台北市大安區建國南路二段
　　　276號5樓
電話 / 02-2369-0559
傳真 / 02-2369-0471
E-mail / neca005@www.gov.tw

文化總會
(National Cultural Association)

成立時間 / 1991年
負責人 / 陳水扁
地址 / 100台北市重慶南路二段15號
電話 / 02-2396-4256
傳真 / 02-2392-7221
E-mail / philosopher@mail.create.org.tw
網址 / www.ncatw.org.tw

世安文教基金會
(S-An Cultural Foundation)

成立時間 / 1995年
負責人 / 廖龍星
地址 / 104台北市復興北路40號3樓
電話 / 02-2740-6408
傳真 / 02-2740-6430
E-mail / service@sancf.org.tw
網址 / www.sancf.org.tw

台中市文教基金會
(Culture and Education Foundation of Taichung)

成立時間 / 1989年
負責人 / 胡志強
地址 / 403台中市英才路600號
電話 / 04-2372-7311
傳真 / 04-2371-1469
E-mail / tccgc012@tccgc.gov.tw
網址 / www.tccgc.gov.tw

台中市美術協會
(Art Society of Taiwan Center)

成立時間 / 1954年
負責人 / 倪朝龍
地址 / 404台中市篤行路375巷21號
電話 / 04-2203-0540
傳真 / 04-2203-3248
E-mail / huijen@ms5.url.com.tw
網址 / asotc.url.tw

台中市美術教育學會
(Art Educational Society of Taichung)

成立時間 / 1998年
負責人 / 倪朝龍
地址 / 403台中市五權路2之143號10樓
電話 / 04-2371-5328
傳真 / 04-2203-3248
E-mail / everart@ms9.hinet.net
網址 / home.kimo.com.tw/tyc262

台中市雕塑學會
(Taichung Sculpture Association)

成立時間 / 1988年
負責人 / 謝以裕
地址 / 542南投縣草屯鎮御富路318巷
　　　 10號
電話 / 04-9255-3460
傳真 / 04-9255-0005

台中縣牛馬頭畫會
(Taichung County Niu Ma Tou Painting Association)

成立時間 / 1978年
負責人 / 廖大昇
地址 / 426台中縣清水鎮鎮南街63號
電話 / 04-2622-4213
傳真 / 04-2622-6213

台中縣油畫家協會
(Taichung County Artist Association)

成立時間 / 2000年
負責人 / 黃書文
地址 / 420台中縣豐原市雙龍街57號
電話 / 04-2522-2681
傳真 / 04-2522-2681

台中縣美術教育學會

成立時間 / 1999年
負責人 / 宋紹江
地址 / 420台中縣豐原市中正路633號
電話 / 04-2527-2995
傳真 / 04-2527-2995

台中縣陶藝家協進會

成立時間 / 1993年
負責人 / 簡勝雄
地址 / 435台中縣梧棲鎮中央路二段
　　　 264號
電話 / 04-2658-2853
傳真 / 04-2658-2847
E-mail / tcca@mail2000.com.tw

台中縣龍井百合畫會
(Taichung County Lungching Lily Painting Association)

成立時間 / 1999年
負責人 / 戴秀美
地址 / 434台中縣龍井鄉龍北路1巷29號
電話 / 04-2699-7442
傳真 / 04-2699-7443

台北市人體畫學會
(社團法人)

成立時間 / 1989年
負責人 / 羅美棧
地址 / 104台北市林森北路67巷76號
電話 / 02-2563-6261

台北市大地美術研究會
(Good Earth Arts Society For Research, Taipei)

成立時間 / 1986年
負責人 / 劉文煒
地址 / 105台北市富錦街371號2樓
電話 / 02-2767-5999
傳真 / 02-2760-8388
E-mail / lya1998@ms48.hinet.net

台北市文化基金會
(Taipei Cultural Foundation)

成立時間 / 1985年
負責人 / 王杏慶
地址 / 100台北市中正區北平東路7號
電話 / 02-3393-7377
傳真 / 02-3393-7389
E-mail / artistvillage@artistvillage.org
網址 / www.artistvillage.org

台北市北投文化基金會
(Peitou Culture Foundation)

成立時間 / 2000年
負責人 / 洪德仁
地址 / 112台北市北投區中央南路一段
　　　 45號之1
電話 / 02-2891-7453、02-2893-0193
傳真 / 02-2896-2600
E-mail / ptcfmail@ms56.hinet.net
網址 / www.ptcf.org.tw

台北市松筠畫會
(Taipei Song Yun Art Association)

成立時間 / 2000年
負責人 / 趙松筠
地址 / 103台北市大同區民族西路257號
電話 / 02-2393 0511
傳真 / 02-2395-1616

台北市長遠畫藝學會
(Chang Yuan Painting Arts Association)

成立時間 / 2002年
負責人 / 黃慶源
地址 / 116台北市羅斯福路五段59號B1
電話 / 02-2933-8836
傳真 / 02-2933-4528

台北市開放空間文教基金會
(Foundation For Research On Open Space, Taipei)

成立時間 / 1990年
負責人 / 陳明竺
地址 / 106台北市大安區忠孝東路四段
　　　 60號10樓之3
電話 / 02-2741-1650
傳真 / 02-2731-8734
E-mail / os@kcurban.com.tw
網址 / www.openspace.org.tw

台北市膠彩畫綠水畫會
(Taipei Gouache and Greenwater Painting Society)

成立時間 / 1992年
負責人 / 謝榮磻
地址 / 106台北市大安區信義路四段1
　　　號4樓之40
電話 / 02-2700-3458
傳真 / 02-2704-5704

台北市藝術文化協會
(Tapiei Association of Arts Cultures)

成立時間 / 1993年
負責人 / 屠名蘭
地址 / 231台北市忠孝東路四段166號
　　　12樓之3
電話 / 02-2771-8785
傳真 / 02-2771-1928

台北市攝影學會
(Taipei Photographic Society)

成立時間 / 1954年
負責人 / 楊大本
地址 / 104台北市長安東路一段16號4樓
電話 / 02-2542-9968
傳真 / 02-2542-9965
E-mail / phototpe@ms17.hinet.net
網址 / www.photo.org.tw

台北彩墨創作研究會
(Taipei Research of Tsai-Mo Creation Society)

成立時間 / 1999年
負責人 / 林杏華
地址 / 114台北市內湖區大湖街160巷
　　　22弄1之1號
電話 / 02-2795-5502
傳真 / 02-2793-3847

台北新藝術聯盟
(Tapiei New Arts Association)

成立時間 / 1982年
負責人 / 廖木鉦
地址 / 111台北市士林區大東路132號2樓
電話 / 02-2882-2618

台北縣三峽鎮三角湧文化協進會
(Taipei County San Hsia Town San Chiao Yung Association)

成立時間 / 1996年
負責人 / 王淑宜
地址 / 237台北縣三峽鎮民權街84巷2號
電話 / 02-2671-8058
傳真 / 02-2671-7608
E-mail / scy.college@msa.hinet.net
網址 / www.sanchiaoyung.org.tw

台北縣文化基金會
(Taipei County Culture Foundation)

成立時間 / 1988年
負責人 / 洪吉春
地址 / 220台北縣板橋市莊敬路62號
電話 / 02-2253-4412
傳真 / 02-2252-8904

台北縣文化藝術學會
成立時間 / 2000年
負責人 / 高燈立
地址 / 115台北市忠孝東路六段204號
　　　4樓
電話 / 02-2648-6652
傳真 / 02-2648-7122
E-mail / klk88899@ms15.hinet.net

台東縣文化基金會
(Tai Dung Hsien Cultural Foundation)

成立時間 / 1990年
負責人 / 鄺麗貞
地址 / 950台東市南京路25號
電話 / 089-353-547
傳真 / 089-352-554

台南市奇美文化基金會
(Chi Mei Cultural Foundation)

成立時間 / 1977年
負責人 / 許文龍
地址 / 717台南縣仁德鄉三甲村59之1號
電話 / 06-266-3000
傳真 / 06-266-0848
E-mail / cmhpmnt@mail.chimei.com.tw
網址 / www.chimei.com.tw

台南市文化基金會
(Tainan Cultural Foundation)

成立時間 / 1985年
負責人 / 許添財
地址 / 708台南市永華路二段6號市政
　　　大樓13樓
電話 / 06-298-0211
E-mail / service@tncf.org.tw
網址 / www.tncf.org.tw

台南市國畫研究會(國風畫會)
(Tainan Traditional Chinese Painting Reserch Associatio)

成立時間 / 1964年
負責人 / 楊智雄
地址 / 701台南市榮譽街164號
電話 / 06-290-4266

台南市藝術家協會
成立時間 / 1998年
負責人 / 曾子川
地址 / 704台南市公園路1066之1號
電話 / 06-283-2211
傳真 / 06-355-9500

台南美術研究會（南美會）
(Tainan Art Research Association)

成立時間 / 1952年
負責人 / 張伸熙
地址 / 702台南市東區東安路50號2樓
　　　之1
電話 / 06-238-1078
傳真 / 06-208-6805

台南新象畫會
(New Aspect Art Association Collection)

成立時間 / 1979年
負責人 / 陳耀武
地址 / 702台南市尊南街222之1號
電話 / 06-313-2756、06-213-2242
傳真 / 06-312-2950
E-mail / sisi4479@yahoo.com.tw

台南縣文化基金會
(Tainan County Culture Foundation)

成立時間 / 1987年
負責人 / 蘇煥智
地址 / 730台南縣新營市民治路36號
　　　世紀大樓10樓
電話 / 06-635-7973
傳真 / 06-637-1142

台南縣美術學會
(The Arts Association of Tainan Designer)

成立時間 / 1985年
負責人 / 侯兩傳
地址 / 714台南縣玉井鄉大智街162號
電話 / 06-574-5329
傳真 / 06-574-5329
E-mail / sjjteacher@yahoo.com.tw

台玻文教基金會
〔Taiwan Glass Foundation〕

成立時間 / 1989年
負責人 / 林玉嘉
地址 / 105台北市南京東路三段261號11樓
電話 / 02-2713-0333
傳真 / 02-2713-0333
E-mail / tgi@taiwanglass.com
網址 / www.taiwanglass.com

台原藝術文化基金會
(Taiyuan Arts and Culture Foundation)

成立時間 / 1990年
負責人 / 林經甫
地址 / 103台北市西寧北路79之3號
電話 / 02-2556-8909
傳真 / 02-2556-8912
E-mail / admin@taipeipuppet.com
網址 / www.taipeipuppet.com

台新銀行文化藝術基金會
(Taishin Bank Foundation for Arts and Culture)

成立時間 / 2001年
負責人 / 吳東亮
地址 / 106台北市仁愛路四段118號15樓
電話 / 02-3707-6955
傳真 / 02-3707-6958
E-mail / foundation@taishinbank.com.tw
網址 / www.taishinart.org.tw

台達電子文教基金會
〔Delta Electronics Foundation〕

成立時間 / 1990年
負責人 / 鄭崇華
地址 / 114台北市內湖區瑞光路186號
電話 / 02-8799-2088
傳真 / 02-8797-2434
E-mail / fund@delta-foundation.org.tw
網址 / www.delta-foundation.org.tw

台積電文教基金會
(TSMC Education and Culture Foundation)

成立時間 / 1998年
負責人 / 曾繁城
地址 / 300新竹科學園區力行六路8號
電話 / 03-666-5030
傳真 / 03-578-4143
E-mail / mcchungd@tsmc.com
網址 / tsmc.com/chinese

台灣女性現代藝術協會
(Taiwan Female Modern Arts Association)

成立時間 / 1998年
負責人 / 吳瓊華
地址 / 804高雄市鼓山區華榮路38號
電話 / 07-553-8109
傳真 / 07-553-8109

台灣女性藝術協會(女藝會)
(Taiwan Women's Art Association (WAA))

成立時間 / 2000年
負責人 / 張惠蘭
地址 / 807高雄市三民區大昌二路402
　　　號3樓
電話 / 07-383-6649
傳真 / 07-383-6649
E-mail / waa89@ms61.hinet.net
網址 / waa.deoa.org.tw

台灣水彩畫協會
(Taiwan Watercolor Painting Association)

成立時間 / 1970年
負責人 / 賴武雄
地址 / 114台北市行義路154巷19弄9號
電話 / 02-2873-2232、02-2873-2322
傳真 / 02-2873-2232

台灣木雕協會
(Taiwan Woodcarving Association)

成立時間 / 2002年
負責人 / 楊永在
地址 / 406台中市北屯區山西路二段
　　　560之1號
電話 / 04-2298-7433
E-mail / twca.sanyi@msa.hinet.net
網址 / www.twca.org.tw

台灣交趾藝術文教基金會
(Taiwan Chiao-Chin Ceremics Foundation)

成立時間 / 1999年
負責人 / 林金盛
地址 / 231台北縣新店市中正路501之
　　　21號4樓
電話 / 02-2218-9087
傳真 / 02-2218-7929
E-mail / tcaf99@ms45.hinet.net
網址 / www.koji-pottery.org.tw

台灣印社
(Taiwan Seal Cutting Corporation)

成立時間 / 1983年
負責人 / 周澄
地址 / 106台北市麗水街1之2號5樓
電話 / 02-2321-2936
傳真 / 02-2321-2936
E-mail / tsa71@pchome.com.tw
網址 / www.5fu.idv.tw/tsa

台灣亞細亞現代雕刻家協會

成立時間 / 2006年
負責人 / 楊柏林
地址 / 台北市士林區中社路一段62號
電話 / 02-2841-3508
傳真 / 02-2841-4008

台灣社團法人中國書法學會
(The China Calligraphy Society in Taiwan)

成立時間 / 1962年
負責人 / 連勝彥
地址 / 103台北市歸綏街209號7樓之6
電話 / 02-2550-4104
傳真 / 02-2550-4094
E-mail / tccsit@ms64.hinet.net
網址 / www.ccs.org.tw

畫會 學會 基金會

台灣省美術基金會
(Taiwan Provincial Fine Art Fund)

成立時間 / 1990年
負責人 / 薛保瑕
地址 / 403台中市西區五權西路2號
電話 / 02-2372-3552
傳真 / 02-2375-4730

台灣省膠彩畫協會
(Taiwan Glue Color Painting Association)

成立時間 / 1981年
負責人 / 曾得標
地址 / 404台中市北區文昌東二街60號
電話 / 04-2291-9238
傳真 / 04-2291-9238

台灣美學藝術學會

成立時間 / 2001年
負責人 / 林保堯
地址 / 261宜蘭縣礁溪鄉林美村林尾路
　　　160號（佛光大學）
電話 / 03-988-7031
傳真 / 03-988-7031
E-mail / fpan@mail.fgu.edu.tw

台灣彩墨畫家聯盟
(Federation of Taiwan Tsai-Mo Artists, FTTMA)

成立時間 / 2001年
負責人 / 黃朝湖
地址 / 406台中市昌平路二段50之6巷
　　　2弄33之11號
電話 / 04-2422-0153
傳真 / 04-2422-2757
E-mail / fttma@sinamail.com
網址 / www.art-show.com.tw/fttma/fttma.html

台灣國際水彩畫協會
(International Watercolorist Association)

成立時間 / 1999年
負責人 / 蘇憲法
地址 / 220台北縣板橋市文化路二段
　　　445號11樓
電話 / 02-8258-8080
傳真 / 02-8258-7575
E-mail / hsianglong@seed.net.tw

台灣國際水彩畫會
(Taiwan International Watercolor Association)

成立時間 / 1998年
負責人 / 羅慧明
地址 / 106台北市辛亥路二段127號12樓
電話 / 02-2733-2654
傳真 / 02-2735-8338
E-mail / sdylo@yahoo.com.tw

台灣現代水彩畫協會
(Taiwan Modern Water Color Association)

成立時間 / 1981年
負責人 / 何文杞
地址 / 990屏東市成功路126號
電話 / 08-732-5370
傳真 / 08-732-5844
E-mail / tkpa.bkh@msa.hinet.net

台灣陶藝學會
(Ceramic Arts Association of Taiwan, CAAT)

成立時間 / 1992年
負責人 / 游博文
地址 / 435台中縣梧棲鎮中央路二段
　　　264號
電話 / 04-2658-2853
傳真 / 04-2658-2847

台灣當代水墨畫家雅集
(Brotherhood of Contemporary Taiwanese Artists
of Ink Painting , BCTAIP)

成立時間 / 2003年
負責人 / 廖俊穆
地址 / 104台北市松江路22號10樓
電話 / 02-2561-6066
傳真 / 02-2561-6066

台灣漆藝協會
(Taiwan Nature Lacquer Art Association)

成立時間 / 2001年
負責人 / 賴作明
地址 / 401台中市東區建智街12號
電話 / 04-2281-3106
傳真 / 04-2283-2493
E-mail / lacquer3106@yahoo.com.tw
網址 / www.lacquer.tw/index.php

台灣藝術家法國沙龍學會
(French-Salon Taiwan Artists Association)

成立時間 / 1999年
負責人 / 陳石連
地址 / 420台中縣豐原市雙龍街57號
電話 / 04-2522-2681
傳真 / 04-2522-2681

永漢文化基金會
(Yung Han Culture Foundation)

成立時間 / 1977年
負責人 / 邱永漢
地址 / 104台北市中山北路一段152號10樓
電話 / 02-2521-8893
傳真 / 02-2563-2194

半線天畫會

成立時間 / 1992年
負責人 / 紀奇元
地址 / 513彰化縣埔心鄉員鹿路一段
　　　175號
電話 / 04-828-0108

白鷺鷥文教基金會
(The Egret Cultural and Educational Foundation)

成立時間 / 1993年
負責人 / 陳郁秀
地址 / 106大安區麗水街9巷6號3樓
電話 / 02-2393-1088
傳真 / 02-2393-4595
E-mail / egretfnd@ms22.hinet.net
網址 / egretfnd.org.tw

玄心印會（玄心）
(Hsuan Hsin Seal Cutting Association)

成立時間 / 1989年
負責人 / 鄭景隆
地址 / 116台北市文山區興隆路二段
　　　22巷8弄2號2樓
電話 / 02-2935-3695
傳真 / 02-2935-3695
E-mail / jinglung@msa.hinet.net

玄修印社

成立時間 / 1987年
負責人 / 王北岳
地址 / 330桃園市正康一街84號
電話 / 03-334-8656、03-334-4956
傳真 / 03-334-8656
E-mail / arnolu@ms76.hinet.net

甲辰詩書畫會（甲辰畫會）
(Chin Cheng Poetry Shen Huy Confeng)

成立時間 / 1947年
負責人 / 蔡鼎新
地址 / 231台北縣新店市北新路一段
64巷39弄8號4樓
電話 / 02-2912-0406
傳真 / 02-2911-2875

甲桂林文教基金會
(Chia Kuei Lin Culture & Education Foundation)

成立時間 / 1993年
負責人 / 張裕能
地址 / 104台北市民權東路三段4號4樓
電話 / 02-2517-5757
傳真 / 02-2517-5817

全省美展永久免審查
作家協會

成立時間 / 1995年
負責人 / 余燈銓
地址 / 407台中市西屯區福科路169號
電話 / 04-2462-3586
傳真 / 04-2463-1027
E-mail / tsa.ytc@msa.hinet.net
網址 / www.5fu.idv.tw/mianshen

交大思源基金會
(Spring Foundation of NCTU)

成立時間 / 1994年
負責人 / 黃少華
地址 / 300新竹市大學路1001號
電話 / 03-572-5931
傳真 / 03-572-5934
E-mail / smhuang@mail.nctu.edu.tw
網址 / www.spring.org.tw

仰山文教基金會
(Youngsun Culture & Education Foundation)

成立時間 / 1990年
負責人 / 李添財
地址 / 260宜蘭市宜中路222號
電話 / 03-935-4080
傳真 / 03-935-4085
E-mail / service@mail.youngsun.org.tw
網址 / www.youngsun.org.tw

行天宮文教基金會
(The Hsing Tien Kong Culture and Education
Foundation)

成立時間 / 1995年
負責人 / 葉文堂
地址 / 104台北市南京東路三段303巷
14弄4號
電話 / 02-2718-0171
網址 / www.ht.org.tw

光泉文教基金會
(Kuang Chuan Culture and Education Foundation)

成立時間 / 1994年
負責人 / 汪陳英娥
地址 / 100台北市徐州路26號4樓
電話 / 02-2322-3232
傳真 / 02-2396-6682

光寶文教基金會
(Lite-on Cultural Foundation)

成立時間 / 1993年
負責人 / 宋恭源
地址 / 114 台北市內湖區瑞光路392號1樓
電話 / 02-8798-2888#6072
傳真 / 02-8798-2305
E-mail / liteoncf@liteon.com
網址 / www.liteoncf.org.tw

成陽藝術文化基金會
(Mai Foundation)

成立時間 / 1999年
負責人 / 林秀英
地址 / 106台北市大安區忠孝東路四段
289號12樓
電話 / 02-2346-4077
傳真 / 02-2346-4081
E-mail / maifound@ms49.hinet.net

好藝術群
(How Art Association)

成立時間 / 1998年
負責人 / 王心慧
地址 / 406台中市北屯路290巷10號14樓
電話 / 04-2243-3946
傳真 / 04-2243-3946

竹圍工作室
(Bamboo Curtain Studio)

成立時間 / 1997年
負責人 / 蕭麗虹、陳正勳
地址 / 251台北縣淡水鎮竹圍中正東路
二段88巷39號
電話 / 02-2808-1465
傳真 / 02-2808-1465
E-mail / bamboo.culture@msa.hinet.net

何創時書法藝術文教
基金會
(Ho's Foundation of Calligraphic Arts)

成立時間 / 1995年
負責人 / 何國慶
地址 / 106台北市金山南路二段222號
7樓之1
電話 / 02-2395-2698、02-2393-9899
傳真 / 02-2321-7503
E-mail / garykcho@ms14.hinet.net
網址 / www.chinesecalligraphy.org.tw

旱蓮書會
(Han Lien Calligraphy Association)

成立時間 / 1999年
負責人 / 謝金德
地址 / 508彰化縣和美鎮鹿和路467巷
25弄5號
電話 / 04-755-9005
傳真 / 04-756-4199
E-mail / huntlandshuhui@yahoo.com.tw
網址 / www.5fu.idv.tw/huntland

社團法人中華民國視覺藝術協會（視覺藝術聯盟）
(Association of the Visual Arts in Taiwan)

成立時間 / 1999年
負責人 / 黃位政
地址 / 100台北市八德路一段1號1樓
電話 / 02-2321-8809
傳真 / 02-2392-9059
E-mail / avat.art@msa.hinet.net
網址 / www.avat-art.org

社團法人台北市墨研畫會
(Mou-Yan Painting Society)

成立時間 / 1991年
負責人 / 蔡華枝
地址 / 111台北市承德路四段58巷5號7樓
電話 / 02-2885-1088
傳真 / 02-2885-4221

李仲生現代繪畫文教基金會
(Li Chun Shen Foundation Of Contemporary Painting)

成立時間 / 1985年
負責人 / 吳昊
地址 / 108台北市萬大路277巷44弄8號5樓
電話 / 04-834-4052
傳真 / 04-834-4052
E-mail / syuefu@tpts6.seed.net.tw

李蔡配藝術教育基金會

成立時間 / 1998年
負責人 / 曾憲政
地址 / 300新竹市南大路521號
電話 / 03-521-3132#2901
傳真 / 03-524-5209
E-mail / jany@mail.nhcue.edu.tw

李澤藩紀念藝術教育基金會
(Lee Tze-Fan Art Education Memorial Foundation)

成立時間 / 1996年
負責人 / 李季眉
地址 / 300新竹市林森路57號3F
電話 / 03-522-8337、03-525-1969

傳真 / 03-522-8337
網址 / www.tzefan.org.tw

沈春池文教基金會(台北分會)
(Sheen Chuen-Chi Cultural and Educational Foundation)

成立時間 / 1988年
負責人 / 沈慶京
地址 / 110台北市東興路12號5樓
電話 / 02-8787-2787
傳真 / 02-8787-2882
E-mail / common@sccf.org.tw

亞洲文化協會（台北分會）
(Asian Cultural Council (ACC))

成立時間 / 1980年
負責人 / 張元茜
地址 / 106台北市大安區忠孝東路四段303號10樓之2
電話 / 02-8771-8836
傳真 / 02-8771-8844
E-mail / acctpe@seed.net.tw
網址 / www.asianculturalcouncil.org

亞洲國際美術協會
(Taiwan Asia International Art Association)

成立時間 / 1986年
負責人 / 張文宗
地址 / 234台北縣永和市福和路250號4樓（六福大廈）
電話 / 02-2923-2157
傳真 / 02-2923-2157
E-mail / chulc1234@hotmail.com
網址 / www.art.club.tw

宜蘭縣青溪新文藝學會
(I-Lan Ching-His New Literature and Art Association)

成立時間 / 1990年
負責人 / 歐振民
地址 / 260宜蘭市進士路52巷48號
電話 / 03-932-9193
傳真 / 03-932-9193

宜蘭縣美術學會
(Art Society of I-Lan)

成立時間 / 1979年
負責人 / 廖松樹
地址 / 260羅東鎮北成路一段16-8號五樓

電話 / 03-953-1534
傳真 / 03-955-3472
E-mail / lisosh@yahoo.com.tw
網址 / svr2.ilccb.gov.tw/ilanartist

宜蘭縣蘭陽美術學會
(I-Lan Lan-Yang Fine Arts Association)

成立時間 / 1995年
負責人 / 林興
地址 / 260宜蘭市同興路145號
電話 / 03-932-3427

拓方印集
(To Fang Seal Cutting Society)

成立時間 / 1993年
負責人 / 鹿鶴松
地址 / 412台中縣大里市國寶街2號
電話 / 04-2493-8581
E-mail / tf1993@hotmail.com
網址 / www.5fu.idv.tw/tf1993

松柏書畫社（松柏園書社）
(Sung Po Calligraphy & Painting Society)

成立時間 / 1980年
負責人 / 倪占靈
地址 / 231台北縣新店市文化路37巷11號
電話 / 02-2912-7411
傳真 / 02-2912-7411

兒童藝術文教基金會
(Children's Art Education Foundation)

成立時間 / 1989年
負責人 / 方朱憲
地址 / 220台北縣板橋市成功路12號
電話 / 02-2311-3001、02-2952-0997
傳真 / 02-2952-7649
E-mail / fc.h888@msa.hinet.net
網址 / www.childrenart.com.tw

味全文化教育基金會
(Wei Chuan Culture Educational Foundation)

成立時間 / 1979年
負責人 / 黃烈火
地址 / 104台北市中山區松江路125號4樓

電話 / 02-2506-3564、02-2560-5001
傳真 / 02-2507-4902
E-mail / we122179@ms13.hinet.net
網址 / www.weichuan.org.tw

和成文教基金會
(Hocheng C&E Foundation)

成立時間 / 1991年
負責人 / 邱弘文
地址 / 104台北市南京東路三段16號3樓
電話 / 02-2506-8101
傳真 / 02-2507-4457
E-mail / ad@hcgnet.com.tw
網址 / www.hcgnet.com.tw

林迺翁文教基金會
(Lin Nai Weng Culture & Education Foundation)

成立時間 / 1985年
負責人 / 林清富
地址 / 111台北市至善路二段282號
電話 / 02-2841-2611
傳真 / 02-2841-2615
E-mail / shungye@gate.sinica.edu.tw
網址 / www.museum.org.tw

林榮三文化公益基金會
(Lin Rung San Foundation of Culture and Social Welfare)

成立時間 / 1992年
負責人 / 林榮三
地址 / 241台北縣三重市重新路三段
　　　 10號5樓
電話 / 02-2977-2067
傳真 / 02-2977-2097
E-mail / lin.fcsw@msa.hinet.net
網址 / www.lrsf.org.tw

法鼓山文教基金會
(The Dharma-Drum Mountain Cultural & Educational Foundation)

成立時間 / 1992年
負責人 / 聖嚴法師
地址 / 112台北市承德路7段388號2樓
電話 / 02-2827-6060
傳真 / 02-2827-3030
E-mail / service_ch@ddm.org.tw
網址 / www.ddm.org.tw

花蓮縣文化基金會
(Hua-Lien Culture Foundation)

成立時間 / 1987年
負責人 / 謝深山
地址 / 970花蓮市文復路6號
電話 / 038-227-121
傳真 / 038-227-665

金門縣紀錄片文化協會

成立時間 / 1999年
負責人 / 董振良
地址 / 100台北市泉州街20巷5號4樓
電話 / 02-2332-7476
傳真 / 02-2332-7518
E-mail / firefly@ms3.hinet.net
網址 / www.film.km.edu.tw

金門縣書法學會
(Kinmen Calligraphy Society)

成立時間 / 1970年
負責人 / 陳天才
地址 / 890金門縣富康一村5巷9號
電話 / 082-326-233
傳真 / 082-325-429

長風畫會
(Wildwind)

成立時間 / 2000年
負責人 / 賴啟鈿
地址 / 106台北市大安區復興南路一段
　　　 360號9樓
電話 / 02-2706-3008
傳真 / 02-2754-3063

邱再興文教基金會
(Chew's Culture Foundation)

成立時間 / 1990年
負責人 / 邱再興
地址 / 104台北市中山北路一段27號8樓之1
電話 / 02-2531-2181
傳真 / 02-2541-3822
E-mail / honggah@titan.seed.net.tw
網址 / www.hong-gah.org.tw

俊逸文教基金會
(Chun Yi Foundation)

成立時間 / 1999年
負責人 / 丁李明荊
地址 / 700台南市健康路一段22號
電話 / 06-215-7524
傳真 / 06-215-7528
E-mail / victory.radio@msa.hinet.net
網址 / www.e-go.org.tw

洪建全教育文化基金會
(Hong's Foundation for Education & Culture)

成立時間 / 1971年
負責人 / 洪簡靜惠
地址 / 100台北市羅斯福路二段9號12樓
電話 / 02-2396-5505
傳真 / 02-2392-2009
E-mail / how@hfec.org.tw
網址 / www.how.org.tw

紀慧能藝術文化基金會
(Chi Hui Neng Art & Culture Foundation)

成立時間 / 1999年
負責人 / 紀郭素昭
地址 / 403台中市西區精誠路92號8樓
　　　 之3（會址），412台灣台中縣
　　　 大里市光正路68號（聯絡地址）
電話 / 04-2491-3232
傳真 / 04-2491-3132

苗栗縣文化基金會
(Miaoli County Culture Foundation)

成立時間 / 1987年
負責人 / 劉政鴻
地址 / 360苗栗縣苗栗市自治路50號
電話 / 037-352-961#614
傳真 / 037-331-131

苗栗縣中港溪美術研究會
(Chung Kang His Art Research Association)

成立時間 / 1984年
負責人 / 廖住
地址 / 351苗栗縣頭份鎮頭份里260之
　　　 10號5樓之1
電話 / 037-626-453
傳真 / 037-636-506
E-mail / abc4567x@ms72.hinet

苗栗縣美術家協會

成立時間 / 1972年
負責人 / 王素筠
地址 / 363苗栗縣公館鄉福德村2鄰15號
電話 / 037-220-253
傳真 / 037-230-933
E-mail / river.dream@msa.hinet.net

苗栗縣陶藝協會
(The Ceramic Arts Association of Miaoli City County)

成立時間 / 2000年
負責人 / 謝鴻達
地址 / 360苗栗縣苗栗市僑育北街87號
電話 / 037-323-686
傳真 / 037-370-686
E-mail / shd.gd@msa.hinet.net
網址 / www3.nccu.edu.tw/~92255006

席德進基金會
(Shyi Der-Jinn Foundation)

成立時間 / 1981年
負責人 / 林正儀
地址 / 403台中市五權西路一段2號
電話 / 04-2372-3552#368
　　　　04-376-6701
傳真 / 04-2375-4720、04-376-6701

南投畫派
(Nantou Painting School)

成立時間 / 1995年
負責人 / 賴威嚴
地址 / 540南投市興和巷115弄27號
電話 / 049-223-8564

南投縣美術學會
(Nan-Tou County Fine Arts Association)

成立時間 / 1976年
負責人 / 謝坤山
地址 / 551南投縣名間鄉松嶺街273號
電話 / 049-258-1062

南投縣陶藝學會
(Nan-Tou County Ceramics Association)

成立時間 / 1995年
負責人 / 梁志中

地址 / 542南投縣草屯鎮芳草路70之
　　　　23號
電話 / 049-232-3246
傳真 / 049-230-3332

屏東縣米倉藝術家社區協會

成立時間 / 2000年
負責人 / 曾琬婷
地址 / 900屏東縣屏東市瑞光路二段
　　　　260號
電話 / 08-735-0717
傳真 / 08-736-6384
E-mail / wan414ting@yahoo.com.tw

屏東縣當代畫會 (當代畫會)
(Ping-Tung County Contemporary Painting Society)

成立時間 / 1977年
負責人 / 張恭誌
地址 / 900屏東縣屏東市建豐路289號
電話 / 08-766-7126
傳真 / 08-733-8125

映象攝影俱樂部
(Image Photo Club)

成立時間 / 1982年
負責人 / 謝元隆
地址 / 700台南南門郵局第15之44號
　　　　信箱
電話 / 06-280-4416
傳真 / 06-280-3794
E-mail / ymw01sye@msn.com

星期日畫家會
(Sunday Painters Society)

成立時間 / 1955年
負責人 / 楊清水
地址 / 111台北市士林區中山北路七段
　　　　190巷26弄24號
電話 / 02-2872-3327
傳真 / 02-2872-3144

風野藝術協會
(Feng-Yeh Arts Association)

成立時間 / 1978年
負責人 / 江尚儒
地址 / 234台北縣永和市中正路465巷
　　　　22號

電話 / 02-2923-6435
傳真 / 02-8921-2700
E-mail / a0611v2001@yahoo.com.tw

唐墨畫會
(Tang Mo Painting Society)

成立時間 / 1971年
負責人 / 林韻琪
地址 / 104台北市民生東路三段113巷
　　　　10號4樓
電話 / 02-2716-6641

時報文教基金會
(Chinatimes Cultural & Educational Foundation)

成立時間 / 1988年
負責人 / 余範英
地址 / 108台北市萬華區大理街132號
電話 / 02-2306-5297
傳真 / 02-2306-7783
E-mail / ctf@chinatimes.org.tw
網址 / www.chinatimes.org.tw

桃園縣八德藝文協會
(Pa-Te Literature & Art Association of Tao-Yuan County)

成立時間 / 1999年
負責人 / 張雲弓
地址 / 334桃園縣八德市介壽路一段
　　　　455號
電話 / 03-366-8038
傳真 / 03-366-8038

桃園縣文化基金會
(Tao Yuan County Cultural Foundation)

成立時間 / 1990年
負責人 / 朱立倫
地址 / 330桃園市縣府路21號3樓
電話 / 03-332-2592
傳真 / 03-331-8634
E-mail / cf@mail.tyccc.gov.tw
網址 / www.tyccc.gov.tw

桃園縣美術教育學會

成立時間 / 1995年
負責人 / 李錦財

地址／326桃園縣楊梅鎮校前路343號
電話／03-478-7759
傳真／03-485-3573

泰山文化基金會
(Taisun Cultural Foundation)

成立時間／1990年
負責人／詹仁道
地址／104台北市長安東路二段99號4
樓之1
電話／02-2501-7722、02-2506-4152
傳真／02-2501-3164
E-mail／tcv000@taisun.com.tw
網址／www.taisun.com.tw/found.htm

耕莘文教基金會
(Tien Cultural Foundation)

成立時間／1990年
負責人／甘國棟
地址／100台北市中正區辛亥路一段
22號4樓
電話／02-2365-5615
傳真／02-2368-5130
E-mail／tcfroc@ms11.hinet.net
網址／www.tiencf.org.tw

高雄市八方藝術學會

成立時間／2001年
負責人／蔡豐吉
地址／807高雄市民族一路523號20樓
電話／07-722-9998
傳真／07-341-6599
E-mail／audyfc@ms82.url.com.tw
網址／www.8fangart.com/

高雄市文化基金會
(Kaohsiung Culture Foundation)

成立時間／1985年
負責人／葉菊蘭
地址／802高雄市五福一路67號
電話／07-222-5141#311
傳真／07-223-1311

高雄市中國書法學會
(Kaohsiung Calligraphy of China Association)

成立時間／1963年

負責人／林壽泉
地址／811高雄市楠梓區德賢路555巷
10號15樓
電話／07-612-0026

高雄市手工創意藝術協會
(Kaohsiung Art of Handicraft Association)

成立時間／1999年
負責人／吳麗鶯
地址／800高雄市苓雅區林泉街80巷2號
電話／07-716-5033
傳真／07-723-9847
E-mail／ch73722@ms66.hinet.net

高雄市水墨藝術學會

成立時間／1984年
負責人／蔡和良
地址／801高雄市前金區中華四路300號
電話／07-261-1611
傳真／07-261-9526

高雄市兒童美術教育學會
(Kaohsiung Children Art Education Institute, KCAEI)

成立時間／1968年
負責人／高聖賢
地址／813高雄市左營區文敬路111號
電話／07-349-2040
E-mail／kao4032@ms44.url.com.tw

高雄市采風美術協會
(Kaohsiung Tsai-Feng Fine Arts Association)

成立時間／2000年
負責人／楊雪嬰
地址／806高雄市前鎮區三多三路165
號6樓之2
電話／07-331-9482
傳真／07-331-9482

高雄市南風畫會
(Nanfeng Painting Association)

成立時間／1991年
負責人／王宏吉
地址／804高雄市鼓山區鼓山一路99
號
傳真／07-221-3701

E-mail／info@nanfengpainting.com
網址／home.kimo.com.tw/nanfengpainting

高雄市南海書畫學會
（南海書畫會）
(Nan-Hai Calligraphy & Painting Association)

成立時間／1975年
負責人／黃嘉政
地址／813高雄市三民區長明街37號
電話／07-236-8223
傳真／07-236-9860

高雄市美術協會
(Kaohsiung Fine Arts Association)

成立時間／1971年
負責人／許參陸
地址／807高雄市三民區吉林街139巷14號
電話／07-316-2092
傳真／07-313-3747

高雄市美術推廣協進會
(Kaohsiung City Art Promotion Association)

成立時間／1992年
負責人／李春成
地址／802高雄市三民區大昌二路106號
電話／07-727-3558
E-mail／kapaarts@yahoo.com.tw
網址／www.geocities.com/kapaarts

高雄市國際文化藝術協會

成立時間／1996年
負責人／王海峰
地址／800高雄市新興區錦田路101巷
1之4號5樓
電話／07-537-0301
傳真／07-537-0301

高雄市國際美術交流協會
(Kaohsiung International Artists Inter Change Association)

成立時間／1989年
負責人／陳節惠
地址／800高雄市新興區林森一路182
號（會址），830高雄縣鳳山市
華興街122號（聯絡地址）
傳真／07-237-8633、07-716-8182

高雄市現代畫學會
(Modern Art Association of Kaohsiung, MAAK)

成立時間 / 1987年
負責人 / 王武森
地址 / 803高雄市鹽埕區大勇路64號2樓
電話 / 07-533-2041
傳真 / 07-533-2041
網址 / tw.myblog.yahoo.com/kaokart1987

高雄市壽山攝影學會
(Kaohsiung Shon Shan Photographic Society)

成立時間 / 1966年
負責人 / 康永田
地址 / 806高雄市前鎮區台鋁北巷26
　　　 之1號
電話 / 07-535-0090
傳真 / 07-335-0196
E-mail / ssps1966@yahoo.com.tw
網址 / home.pchome.com.tw/art/yyccff

高雄市篆刻學會
(Kaohsiung Seal Cutting Association)

成立時間 / 1998年
負責人 / 翁水純
地址 / 807高雄市三民區陽明路225號
電話 / 07-398-2517
傳真 / 07-398-2517

高雄市嶺南藝術學會
(Kaohsiung Ling-Nan Art Association)

成立時間 / 1972年
負責人 / 吳榮珍
地址 / 800高雄市新興區五福一街28號
電話 / 07-229-3556

高雄市藝文團體理事長聯誼會
(The Chairman's Communian Meeting of Art And Cultural Association in Kaohsiung City)

成立時間 / 1998年
負責人 / 李春成
地址 / 802高雄市苓雅區福德一路25
　　　 巷12號
電話 / 07-733-0784
傳真 / 07-716-8106

高雄市攝影學會（高雄會）
(The Photographic Society of Kaohsiung)

成立時間 / 1960年
負責人 / 洪正敏
地址 / 801高雄市前金區民權二路357
　　　 號11樓之3
電話 / 07-338-4554
網址 / www.khphoto.org.tw

高雄好陶會
(Hau Tau Association of Kaohsiung)

成立時間 / 1986年
負責人 / 楊文霓
地址 / 802高雄市苓雅區林泉街38巷9
　　　 弄4號7樓
電話 / 07-725-1631
傳真 / 07-725-1631
E-mail / she9882.chen@msa.hinet.net

高雄黃賓虹藝術研究會
(Research of Pin-Hung Huang's Art Association in Kaohsiung)

成立時間 / 2000年
負責人 / 邱忠均
地址 / 802高雄市苓雅區仁愛三街304號
電話 / 07-332-1013
傳真 / 07-336-1768
E-mail / deyuanart@deyuanart.com.tw
網址 / www.deyuanart.com.tw

高雄德元書畫收藏學會
(Calligraphy & Painting Association)

成立時間 / 1992年
負責人 / 盧德元
地址 / 802高雄市苓雅區仁愛三街304號
電話 / 07-332-1013
傳真 / 07-336-1768
E-mail / deyuanart@deyuanart.com.tw
網址 / www.deyuanart.com.tw

高雄縣美術研究學會
(Kaohsiung County Art Research Association)

成立時間 / 1984年
負責人 / 邱省
地址 / 830高雄縣鳳山市文永街31號
電話 / 07-776-2677
傳真 / 07-776-3887
E-mail / p658093@yahoo.com.tw

高雄縣文化基金會
(Kaohsiung County Culture Foundation)

成立時間 / 1987年
負責人 / 楊秋興
地址 / 820高雄縣岡山鎮岡山南路42號
電話 / 07-746-2283#211
傳真 / 07-741-9456
E-mail / mai@mail.kccc.gov.tw

徐元智先生紀念基金會
(Far Easern Memorial Foundation)

成立時間 / 1976年
負責人 / 孫震
地址 / 106台北市大安區敦化南路二段
　　　 207號38樓
電話 / 02-2773-6025
傳真 / 02-2736-7184
E-mail / found@metro.feg.com.tw

新港文教基金會
(Hsin Kang Foundation of Cultrue and Education)

成立時間 / 1987年
負責人 / 張瑞隆
地址 / 616嘉義縣新港鄉新中路305號
電話 / 05-374-5074
傳真 / 05-374-5830
E-mail / hkfce.hk@msa.hinet.net
網址 / www.hkfce.org.tw

國巨文教基金會
(Yageo Foundation)

成立時間 / 1999年
負責人 / 李慧真
地址 / 231台北縣新店市寶橋路233之
　　　 1號3樓
電話 / 02-2917-7555#3759
傳真 / 02-2917-2590
E-mail / contact@yageofoundation.org
網址 / www.yageofoundation.org

國家文化藝術基金會
(National Culture And Arts Foundation)

成立時間 / 1996年
負責人 / 李魁賢
地址 / 106台北市大安區仁愛路三段
　　　 136號2樓202室
電話 / 02-2754-1122

傳真 / 02-2707-2709
E-mail / services@ncafroc.org.tw
網址 / www.ncafroc.org.tw

國際彩墨畫家聯盟
(Federation of International Tsai-Mo Artists (FITMA))

成立時間 / 1996年
負責人 / 黃朝湖
地址 / 406台中市昌平路二段50之6巷
　　　2弄17之1號
電話 / 04-2422-0153
傳真 / 04-2422-2757
E-mail / fitma@ms33.hinet.net
網址 / www.art-show.com.tw/fitma

國際新象文教基金會
(International New Aspect Cultural and Educational Foundation)

成立時間 / 1978年
負責人 / 樊曼儂
地址 / 106台北市信義路三段200號5樓
電話 / 02-2709-3788
傳真 / 02-2784-4519
E-mal / service@newaspect.org.tw
網址 / www.newaspect.org.tw

基隆市文化基金會
(Keelung Culture Foundation)

成立時間 / 1986年
負責人 / 許財利
地址 / 202基隆市信一路181號
電話 / 02-2422-4170#345
傳真 / 02-2428-7811
E-mail / min_yi@yahoo.com.tw

基隆市書道會

成立時間 / 1940年
負責人 / 余忠孟
地址 / 201基隆市信義區信二路279之
　　　5號2樓
電話 / 02-2428-5666
傳真 / 02-2428-5666
E-mail / 3006894@anwaynet.com.tw

連震東先生文教基金會
(Lien Chen Tung Foundation)

成立時間 / 1989年
負責人 / 連方瑀
地址 / 106台北市安和路一段27號7樓
電話 / 02-2740-5233
傳真 / 02-2740-5230
E-mail / service@lienfoundation.org.tw
網址 / www.is.com.tw/lienfoundation

淡水文化基金會
(Tamsui Culture Foundation)

成立時間 / 1995年
負責人 / 陳信雄
地址 / 251台北縣淡水鎮鼻頭街22號
電話 / 02-2622-1928
傳真 / 02-2620-2355
E-mail / tamsui@tamsui.org.tw

現代文化基金會
(Modern Culture Foundation)

成立時間 / 1998年
負責人 / 黃昭堂
地址 / 100台北市杭州南路一段27號2樓
電話 / 02-2357-6656
傳真 / 02-2356-3542
E-mail / wufidata@wufi.org.tw

現代眼畫會
(Modern Eyes Art Group)

成立時間 / 1981年
負責人 / 鐘俊雄
地址 / 404台中市大德街82巷8之3號
電話 / 04-2203-4324
傳真 / 04-2263-8998

寄暢園文化藝術基金會

成立時間 / 2004年
負責人 / 順山洋光
地址 / 335桃園縣大溪鎮永福里日新
　　　路15號
電話 / 03-387-5866
傳真 / 03-387-5869

陳昌蔚文教基金會
(Chen Chang Wei Foundation)

成立時間 / 1998年
負責人 / 廖桂英
地址 / 100台北市仁愛路二段65巷4號B1
電話 / 02-2356-9575
傳真 / 02-2356-9579
E-mail / museun@changfound.org.tw

陳澄波文化基金會
(Chen Cheng Po Culture Foundation)

成立時間 / 1999年
負責人 / 陳重光
地址 / 600嘉義市垂楊路318號10樓之3
　　　（會址），244台北縣林口鄉仁愛
　　　路216巷2號11樓之1（聯絡地址）
電話 / 05-228-2825（會址）、
　　　02-2600-1124（聯絡地址）
傳真 / 05-222-4465（會址）、
　　　02-2600-7974（聯絡地址）
E-mail / chiayi228@yahoo.com.tw

華岡文教基金會
(Hua Kang Culture & Education Foundation)

成立時間 / 1989年
負責人 / 徐水俊
地址 / 111台北市陽明山華岡路1巷19
　　　號2樓
電話 / 02-2861-8622
傳真 / 02-2861-3039

換鵝書會

成立時間 / 1974年
負責人 / 曾安田
地址 / 242新莊市中港路274巷28號
電話 / 02-2276-7200
傳真 / 02-8991-1331

富邦藝術基金會
(Fubon Art Foundation)

成立時間 / 1997年
負責人 / 蔡楊湘薰
地址 / 106台北市仁愛路四段258號2樓
電話 / 02-2754-6655
傳真 / 02-2754-5511
E-mail / fubonart@mail.fubonart.org.tw
網址 / www.fubonart.org.tw

智邦藝術基金會
（Accton Arts Foundation）

成立時間 / 2000年
負責人 / 羅淑宜
地址 / 300新竹市科學工業園區園區二
　　　路9號8樓
電話 / 03-577-0270#1902、1903
傳真 / 03-563-7321
E-mail / art@accton.com.tw
網址 / www.arttime.com.tw

辜公亮文教基金會
（The Koo Foundation）

成立時間 / 1988年
負責人 / 辜懷群
地址 / 105台北市中山區中山北路二段
　　　113號台泥大樓B1
電話 / 02-2568-2358
傳真 / 02-2568-2335
E-mail / koo577@ms49.hinet.net
網址 / www.koo.org.tw

晶螢掇英金屬工作創作
（晶螢掇英）
（"Glittery Firflies" Metal Works）

成立時間 / 1998年
負責人 / 王梅珍
地址 / 221台北縣汐止市大同路二段
　　　184巷1號17樓之7
電話 / 02-2691-7791
傳真 / 02-2690-0269
E-mail / joe12349@ms64.hinet.net、
　　　mjwang@mail.tnca.edu.tw

閒居畫會
（Hsin-Chu Pinting Society）

成立時間 / 1998年
負責人 / 施振宗
地址 / 408台中市南屯區向心南路905
　　　巷12弄8號
電話 / 04-2389-0214
傳真 / 04-2380-1024

雲林縣文化基金會
（Yun-Lin Culture Foundation）

成立時間 / 1987年
負責人 / 蘇治芬
地址 / 640雲林縣斗六市大學路三段
　　　310號
電話 / 05-534-3693
傳真 / 05-533-0895

雲門舞集文教基金會
（Cloud Gate Dance Theatre of Taiwan）

成立時間 / 1991年
負責人 / 申學庸
地址 / 105台北市松山區復興北路231
　　　巷19號5樓
電話 / 02-2712-2102
傳真 / 02-2712-2106
E-mail / cginfo@cloudgate.org.tw
網址 / www.cloudgate.org.tw

新台灣人文教基金會
（New Taiwanese Cultural Foundation）

成立時間 / 1999年
負責人 / 沈君山
地址 / 110台北市信義區信義路五段
　　　150巷2號16樓1600室
電話 / 02-8789-4812
傳真 / 02-8789-4815
E-mail / ntf@ms38.hinet.net
網址 / www.newtaiwanese.org.tw

新光三越文教基金會
（Shinkong Mitsukoshi Foundation）

成立時間 / 1995年
負責人 / 吳東興
地址 / 110台北市信義區松高路19號8樓
電話 / 02-8789-5599#8833
傳真 / 02-8789-8815

新光吳火獅文教基金會
（Shinkong Wu Ho-Su Culture And Education Foundation）

成立時間 / 1997年
負責人 / 吳東進
地址 / 105台北市松山區光復北路11
　　　巷33號B2
電話 / 02-2769-0515#31
傳真 / 02-2747-1202
E-mail / skwf@skwf.org.tw
網址 / www.skwf.org.tw

新竹市迎曦畫會

成立時間 / 1998年
負責人 / 趙小寶
地址 / 308新竹縣寶山鄉明湖二街7之1號
電話 / 03-520-6166
傳真 / 03-520-6166
E-mail / liwedo@yahoo.com.tw

新莊現代藝術協會
（Hsin-Chuang Modern Art Society）

成立時間 / 1998年
負責人 / 吳聰文
地址 / 242台北縣新莊市建福路11巷
　　　13號
電話 / 02-2902-0550
傳真 / 02-2205-4263
E-mail / ckkids@seed.net.tw

葫蘆墩美術研究會

成立時間 / 1978年
負責人 / 廖大昇
地址 / 427台中縣潭子鄉得福街115號7樓
電話 / 04-2242-0505
傳真 / 04-2242-3023

誠泰文教基金會
（Makoto Cultural and Educational Foundation）

成立時間 / 1995年
負責人 / 林誠一
地址 / 100台北市重慶南路一段115號3樓
電話 / 02-2381-2160
傳真 / 02-2375-2979

楊英風藝術教育基金會
（Yuyu Yang Foundation）

成立時間 / 1993年
負責人 / 楊漢珩
地址 / 100台北市中正區重慶南路二段
　　　31號6樓
電話 / 02-2396-1966
傳真 / 02-2397-0888
E-mail / yuyu.art@msa.hinet.net
網址 / 140.113.36.215/yuyu

廣達文教基金會
(Quanta Culture & Education Foundation)

成立時間 / 1999年
負責人 / 林百里
地址 / 111台北市士林區後港街116號9樓
電話 / 02-2882-1612
傳真 / 02-2882-6349
網址 / www.quanta-edu.org

嘉義市美術協會

成立時間 / 1964年
負責人 / 李國聰
地址 / 600嘉義市垂楊路292號5樓
電話 / 05-253-5474

嘉義市書藝協會
(Calligraphy & Art Association of Chia-Yi)

成立時間 / 2000年
負責人 / 林炎生
地址 / 600嘉義市光彩街486號
電話 / 05-224-9736
傳真 / 05-222-1630

彰化縣文化基金會
(Changhua Hsien Cultural foundation)

成立時間 / 1984年
負責人 / 卓伯源
地址 / 500彰化縣彰化市中山路二段
　　　 500號
電話 / 04-725-0057#379
傳真 / 04-724-4982
E-mail / prtl5560@mail.bocach.gov.tw

彰化縣美術學會

成立時間 / 1983年
負責人 / 林煒鎮
地址 / 510彰化縣員林鎮靜修東路120
　　　 巷11號
電話 / 04-834-1926
傳真 / 04-834-1926
E-mail / lingo1@tp.edu.tw

彰化縣藝術家學會
(Zhang-Hua County Artists Association)

成立時間 / 1998年
負責人 / 鄭宗誠
地址 / 500彰化縣彰化市公園路一段
　　　 62巷4號2樓
電話 / 04-725-5166

翠光畫會 (翠光藝苑)
(Tswey-Kwang Painting Association)

成立時間 / 1960年
負責人 / 何文杞
開放時間 / 週六及週日10:00～17:00
　　　　 (須先預約)
地址 / 990屏東市成功路126號
電話 / 08-732-5370
傳真 / 08-732-5844
E-mail / tkpa.bkh@msa.hinet.net

澎湖縣文化基金會
(Peng-Hu Culture Foundation)

成立時間 / 1988年
負責人 / 王乾發
地址 / 880澎湖縣馬公市中華路230號
電話 / 06-926-1141
傳真 / 06-927-6602

糊塗畫會
(Hu-Tu Painting Society)

成立時間 / 1987年
負責人 / 吳永樂
地址 / 825高雄縣橋頭鄉芋寮村三德西
　　　 路23號之1
電話 / 07-362-3033

樂山文教基金會
(Yaoshan Cultural Foundation)

成立時間 / 1986年
負責人 / 林華鄂
地址 / 106台北市敦化南路一段219號
　　　 5樓
電話 / 02-772-8272
傳真 / 02-776-1978

黎明文化事業基金會
(Liming Foundation)

成立時間 / 1984年
負責人 / 楊亭雲
地址 / 106台北市安居街98巷22號
電話 / 02-2377-0726
傳真 / 02-2377-0967
E-mail / library@lmcf.org.tw
網址 / www.lmcf.org.tw

蓬山美術會
(Peng-Shan Fine Arts Society)

成立時間 / 1975年
負責人 / 楊朝巾
地址 / 358苗栗縣苑裡鎮客庄里15鄰
　　　 77之15號
電話 / 037-865-051
傳真 / 037-868-367

墨原畫會
(Mo-Yuan Painting Society)

成立時間 / 1987年
負責人 / 李宗佑
地址 / 220台北縣板橋市中山路二段
　　　 465巷24號2樓
電話 / 02-2963-2519

墨華書會
(Mo-Hua Calligraphy Society)

成立時間 / 1973年
負責人 / 林明良
地址 / 243基隆市安樂區基金二路1巷
　　　 174之2號5樓
電話 / 02-2430-2304
傳真 / 02-2769-1679
E-mail / owenlin@sparqnet.net

墨潮會
(Mo-Chao Society)

成立時間 / 1976年
負責人 / 連德森
地址 / 114台北市內湖區康寧路三段
　　　 189巷73弄9號3樓
電話 / 02-2631-1431
傳真 / 02-2632-0965

墨緣書會
(Mo-Yuan Calligraphy Society)

成立時間 / 1984年
負責人 / 張松蓮
地址 / 251台北縣淡水鎮新民街46號12樓
電話 / 02-2620-4472
傳真 / 02-2621-7702
E-mail / vivian3611@yahoo.com.tw

錦江堂文教基金會
(Gin Chiang Tan Cultural Foundation)

成立時間 / 2000年
負責人 / 林株楠
地址 / 403台中市西區英才路633號3樓
電話 / 04-2375-3250
傳真 / 04-2375-6812
E-mail / ljn127.ljn127@msa.hinet.net
網址 / gct.net.tw

橋‧藝術研究協會
(Chiao‧Research of Art Association)

成立時間 / 2000年
負責人 / 林右正
地址 / 908屏東縣長治鄉榮華村信義路
　　　 3巷20號
電話 / 08-762-7061
傳真 / 08-762-7061
E-mail / leon@mail.npttc.edu.tw

聯合報系文化基金會
(The Cultural Foundation of The United Daily News Group)

成立時間 / 1982年
負責人 / 王必成
地址 / 110台北市信義區忠孝東路四段
　　　 561號11、12樓
電話 / 02-2756-9063
傳真 / 02-2756-9070
E-mail / udnfund@udngroup.com
網址 / fund.udngroup.com

聯邦文教基金會
(Union Foundation)

成立時間 / 1998年
負責人 / 林鴻聯
地址 / 104台北市中山區中山北路二段
　　　 83號7樓

傳真 / 02-2531-3030
留言板 / www.ubot.org.tw/Mail.asp
網址 / www.ubot.org.tw

擎天藝術群
(Ching-tian Arts Group Exhibition)

成立時間 / 1994年
負責人 / 何正良
地址 / 244台北縣林口鄉公園路174號
　　　 1樓
電話 / 02-2609-5167、02-2609-1852
傳真 / 02-2600-8311

鴻禧藝術文教基金會
(Chang Foundation)

成立時間 / 1988年
負責人 / 張秀政
地址 / 106台北市仁愛路二段63號
電話 / 02-2356-9575
傳真 / 02-2356-9579

覺風佛教藝術文化基金會
(Chueh Feng Buddhist Art And Culture Foundation)

成立時間 / 1988年
負責人 / 寬謙法師
地址 / 300新竹市林森路176號6樓
電話 / 03-521-6190
傳真 / 03-523-3314
E-mail / cfbacf@mail.chuefeng.org.tw
網址 / www.chuefeng.org.tw

蘭陽文教基金會

成立時間 / 1989年
負責人 / 劉守成
地址 / 260宜蘭市復興路二段101號
電話 / 03-932-2440
傳真 / 03-935-6294
E-mail / ilanhist@ms4.hinet.net

【藝術教育系所及學校藝文空間】

大葉大學工業設計學系
(Dept. of Industrial Design, Da-Yeh University)

成立時間 / 1990年
系主任 / 翁徐得
地址 / 515彰化縣大村鄉山腳路112號
電話 / 04-851-1888#5011
傳真 / 04-851-1551
E-mail / pd5070@mail.dyu.edu.tw
網址 / www.dyu.edu.tw/-pd5070

大葉大學造形藝術學系
(Dept. of Plastic Arts, Da-Yeh University)

成立時間 / 1996年
系主任 / 吳振岳
地址 / 515彰化縣大村鄉山腳路112號
電話 / 04-851-1888#5131
傳真 / 04-851-1551
E-mail / pd5070@mail.dyu.edu.tw
網址 / www.dyu.edu.tw/-pd5070

大葉大學視覺傳達設計學系
(Dept. of Visual Communication Design, Da-Yeh University)

成立時間 / 1994年
系主任 / 包東意
地址 / 515彰化縣大村鄉山腳路112號
電話 / 04-851-1888#5071
傳真 / 04-851-1570
E-mail / vd5090@mail.dyu.edu.tw
網址 / www.dyu.edu.tw/~vd5090

中山大學藝文中心
(National Sun Yat-sen University Art Center)

成立時間 / 1995年
中心主任 / 李美文
開放時間 / 週一至週五8:30～17:00，
　　　　　 週六、日休
地址 / 804高雄市鼓山區蓮海路70號
電話 / 07-525-1501
傳真 / 07-525-2739
E-mail / dhk@mail.nsysu.edu.tw
網址 / www.artcenter.nsysu.edu.tw

中山大學逸仙美術館
(Yat-sen Art Gallery)

成立時間 / 2002年
藝文中心主任 / 李美文
開放時間 / 週一至週五8:30～17:00，
　　　　　週六、日休
地址 / 804高雄市鼓山區蓮海路70號
電話 / 07-525-1501
傳真 / 07-525-2739
E-mail / e79139@mail.nsysu.edu.tw
網址 / www2.nsysu.edu.tw/cec/team3.htm

中央大學藝術學研究所
(Graduate Institute of Art Studies, National Central University)

成立時間 / 1993年
所長 / 周芳美
地址 / 320桃園縣中壢市中大路300號
電話 / 03-422-7151#33650
傳真 / 03-425-5098
E-mail / ncu3650@ncu.edu.tw
網址 / www.ncu.edu.tw/~art

中央大學藝文中心
(National Central University Art Center)

成立時間 / 1995年
中心主任 / 邱慈觀
開放時間 / 週二至週日10:00～17:00，
　　　　　週一休
地址 / 320桃園縣中壢市五權里中大路
　　　　300號
電話 / 03-422-7151#57195
傳真 / 03-422-9952
E-mail / ncu7195@cc.ncu.edu.tw
網址 / www.ncu.edu.tw/~ncu7195

中國文化大學美術學系
(Dept. of Fine Arts, Chinese Culture University)

成立時間 / 1963年
系主任 / 李福臻
地址 / 111台北市士林區華岡路55號
電話 / 02-2861-1801#39105
傳真 / 02-2861-7164
E-mail / crmaar@staff.pccu.edu.tw
網址 / www2.pccu.edu.tw/CRMAAR/

中國文化大學藝術研究所
(Graduate School of Art, Chinese Culture University)

成立時間 / 1962年
所長 / 陳藍谷
地址 / 111台北市士林區華岡路55號
電話 / 02-2861-0511#39805
傳真 / 02-2861-8267
E-mail / crrmar@staff.pccu.edu.tw
網址 / www2.pccu.edu.tw/CRRMAR/001.htm

中國文化大學華岡博物館
(Hwa Kang Museum, Chinese Culture University)

成立時間 / 1971年
館長 / 陳明湘
開放時間 / 週一至週五9:00～16:00，
　　　　　例假日及學校公休日休館
地址 / 111台北市士林區華岡路55號
電話 / 02-2861-0511#17607、17608
傳真 / 02-2862-1918
E-mail / cuch@staff.pccu.edu.tw
網址 / www2.pccu.edu.tw/CUCH/

中華大學藝文中心

成立時間 / 2000年
中心主任 / 蔡淑花
地址 / 300 新竹市五福路二段707號
電話 / 03-518-6140～1
傳真 / 03-518-6142
E-mail / arts@chu.edu.tw
網址 / arts.chu.edu.tw

中原大學藝術中心
(Chung Yuan Christian University Art Center)

成立時間 / 2005年
中心主任 / 黃位政
開放時間 / 週一至週五10:00～17:30，
　　　　　週六13:00～17:00，週日休
地址 / 320桃園縣中壢市中北路200號
電話 / 03-265-2151
傳真 / 03-265-2159
E-mail / cycuartcenter@cycu.edu.tw

中興大學藝術中心
(National Chung Hsing University Art Center)

成立時間 / 1988年
中心主任 / 陳欽忠
開放時間 / 週一至週日9:00～5:00
地址 / 402台中市南區國光路250號
電話 / 04-2284-0449
傳真 / 04-2285-0116
E-mail / cchung@dragon.nchu.edu.tw
網址 / www.nchu.edu.tw/~art

元智大學藝術管理研究所
(Graduate School of Visual Art Management, Yuan Ze University)

成立時間 / 1999年
所長 / 王德育
地址 / 320桃園縣中壢市內壢遠東路
　　　　135號
電話 / 03-463-8800#2390
傳真 / 03-463-8242
E-mail / gsdept@saturn.yzu.edu.tw
網址 / www.yzu.edu.tw/yzu/art

元智大學藝術中心
(Yuan Ze University Art Center)

成立時間 / 1997年
中心主任 / 王旭
開放時間 / 週一至週四9:00～19:00，
　　　　　週五9:00～17:00，週六
　　　　　10:00～14:00，週日休
地址 / 320桃園縣中壢市內壢遠東路
　　　　135號
電話 / 03-463-8800#2391
傳真 / 03-463-8242
E-mail / artcenter@saturn.yzu.edu.tw
網址 / www.yzu.edu.tw/yzu/art

台中教育大學美術系暨研究所
(Dept. and Graduate School of Fine Arts, National Taichung University)

成立時間 / 1992年
系所主任 / 黃嘉勝
地址 / 403台中市西區民生路140號
電話 / 04-2218-3481
傳真 / 04-2218-3480
E-mail / arthuang@mail.ntcu.edu.tw
網址 / www.ntcu.edu.tw/ae/

台中教育大學藝術中心
（Art Center of National Taichung University）

成立時間 / 2005年
（美術系）系主任 / 黃嘉勝
開放時間 / 週一至週五8:10～5:30，
　　　　　週六、日休
地址 / 403台中市民生路140號
電話 / 04-2218-3481
傳真 / 04-2218-3480
E-mail / arthuang@mail.ntcu.edu.tw
網址 / www.ntcu.edu.tw/ae/center.htm

台北市立教育大學美勞教育學系
（Dept. of Art Education, Taipei Municipal University of Education）

成立時間 / 1989年
系主任 / 高震峰
地址 / 100台北市愛國西路1號
電話 / 02-2311-3040#6112
傳真 / 02-2389-7640
E-mail / ad928@tmue.edu.tw
網址 / www.tmtc.edu.tw/~art/default.htm

台北市立教育大學視覺藝術研究所
（Graduate School of Visual Art, Taipei Municipal University of Education）

成立時間 / 1997年
所長 / 高震峰
地址 / 100台北市愛國西路1號
電話 / 02-2311-3040#6112
傳真 / 02-2389-7640
E-mail / ad928@tmue.edu.tw
網址 / www.tmtc.edu.tw/~art/default.htm

台北教育大學藝術與藝術教育學系
（Dept.of Art Craft Education, National Taipei University of Education）

成立時間 / 1994年
系主任 / 羅森豪
地址 / 106台北市和平東路二段134號
電話 / 02-2732-1104#3401
傳真 / 02-27383879
E-mail / ace@tea.ntptc.edu.tw
網址 / s12.ntue.edu.tw/

台北教育大學南海藝廊
（Nan Hai Gallery, National Taipei University of Education）

成立時間 / 2003年
負責人 / 黃海鳴
開放時間 / 週三至週日14:00～21:30，
　　　　　週一、二休
地址 / 100台北市中正區重慶南路二段
　　　19巷3號
電話 / 02-2392-5080
E-mail / vaec@tea.ntue.edu.tw
網址 / blog.yam.com/nanhai

台北藝術大學科技藝術研究所
（Graduate School of Arts & Technology, Taipei National University of the Arts）

成立時間 / 1990年
所長 / 陳世明
地址 / 112台北市北投區學園路1號
電話 / 02-2896-1000#2251
傳真 / 02-2893-8801
E-mail / mfa.techart@gmail.com
網址 / mfa.techart.tnua.edu.tw

台北藝術大學美術學系暨研究所
（Dept. and Graduate School of Fine Arts, Taipei National University of The Arts）

成立時間 / 1982年
系所主任 / 陳愷璜
地址 / 112台北市北投區學園路1號
電話 / 02-2896-1000#3300
傳真 / 02-2893-8789
E-mail / master-f@finearts.tnua.edu.tw
網址 / 203.64.1.100/finearts

台北藝術大學傳統藝術研究所
（Graduate School of Folk Culture and Arts）

成立時間 / 1993年
所長 / 江韶瑩
地址 / 112台北市北投區學園路1號
電話 / 02-2894-5114
傳真 / 02-2897-6445
E-mail / master-g@folkarts.tnua.edu.tw
網址 / folkarts.tnua.edu.tw

台北藝術大學藝術行政與管理研究所
（Graduate School of Art Administration and Management, Taipei National University of the Arts）

成立時間 / 2000年
所長 / 王美珠
地址 / 112台北市北投區學園路1號
電話 / 02-2896-1000#3005
傳真 / 02-2891-5795
E-mail / mam@man.tnua.edu.tw
網址 / man.tnua.edu.tw

台北藝術大學藝術史研究所
（Graduate School of ,Taipei National University of the Arts）

成立時間 / 1992年
所長 / 林章湖
地址 / 112台北市北投區學園路1號
電話 / 02-2896-1000#3304
傳真 / 02-2893-8789
E-mail / master-f@finearts.tnua.edu.tw
網址 / 203.64.1.100

台北藝術大學關渡美術館
（Kuandu Museum of Fine Arts ,Taipei National University of the Arts）

成立時間 / 2001年
館長 / 石瑞仁
開放時間 / 週二至週日10:00～17:00，
　　　　　週一休
地址 / 112台北市北投區學園路1號
電話 / 02-2896-1000#3335
傳真 / 02-2893-8870
E-mail / kdmofa@kdmofa.tnua.edu.tw
網址 / kdmofa.tnua.edu.tw

台北科技大學工業設計系暨創新設計研究所
（Department of Industrial Design and Graduate Institute of Innovation and Design, National Taipei University of Technology）

成立時間 / 1965年
系所主任 / 黃子坤
地址 / 106台北市大安區忠孝東路三段
　　　1號
電話 / 02-2771-2800
傳真 / 02-2731-7183
E-mail / wwwid@ntut.edu.tw
網址 / www.cc.ntut.edu.tw/%7Ewwwid

台北科技大學藝文中心
(Art Center of National Taipei University of Technology)

成立時間 / 2005年
中心主任 / 曹筱玥
開放時間 / 週一至週五8:30～17:00，
　　　　　週六至週日9:00～17:00
地址 / 106台北市大安區忠孝東路三段1號
電話 / 02-2771-2171#6100
傳真 / 02-2771-9443
E-mail / sytsau@ntut.edu.tw
網址 / www.cc.ntut.edu.tw/~wwwart/

台東大學美勞教育學系
(Dept. of Art and Crafts Education,
National Tairtung University)

成立時間 / 1996年
系主任 / 姚亘
地址 / 950台東市中華路一段684號
電話 / 089-318-855#2253
傳真 / 089-335-007
E-mail / hong@nttu.edu.tw
網址 / www.nttu.edu.tw/dar

台南大學美術學系
(Dept. of Fine Arts, National University of Tainan)

成立時間 / 1998年
系主任 / 許和捷
地址 / 700台南市中區樹林街二段33號
電話 / 06-213-3111#671
傳真 / 06-301-7133
E-mail / shj3838@ms14.hinet.net
網址 / www2.nutn.edu.tw/gac670

台南大學美術系碩士班
(Master Program of Fine Art, National University of Tainan)

成立時間 / 2002年
所長 / 許和捷
地址 / 700台南市中區樹林街二段33號
電話 / 06-213-3111#671
傳真 / 06-301-7133
E-mail / shj3838@ms14.hinet.net
網址 / web.nutn.edu.tw/vart

台南科技大學美術學系
(Dept. of Fine Arts, Taina University of Technology)

成立時間 / 1965年
系主任 / 許自貴
地址 / 710台南縣永康市中正路529號
電話 / 06-242-3945
傳真 / 06-242-0695
E-mail / enarts@mail.tut.edu.tw
網址 / www.tut.edu.tw/webmaster/wwwart
　　　college/c-index.htm

台南科技大學藝術中心
(Tainan University of Technology Art Center)

成立時間 / 2002年
中心主任 / 盧昭彰
開放時間 / 週一至週五9:00～16:00，
　　　　　週六、日休
地址 / 710台南縣永康市中正路529號
電話 / 06-254-5329
傳真 / 06-254-5329
E-mail / emgecc@ms.twcat.edu.tw

台南藝術大學音像紀錄研究所
(Graduate Institute of Sound And Image Studies in
Documentary, Tainan National University of the Arts)

成立時間 / 1996年
所長 / 井迎瑞
地址 / 720台南縣官田鄉大崎村66號
電話 / 06-693-0382
傳真 / 06-693-0381
E-mail / em3115@mail.tnce.edu.tw
網址 / www.tnca.edu.tw

台南藝術大學造形藝術研究所
(Graduate Institute of Plastic Arts, Tainan
National University of The Arts)

成立時間 / 1996年
所長 / 顧世勇
地址 / 720台南縣官田鄉大崎村66號
電話 / 06-693-0452
傳真 / 06-693-0451
E-mail / em1812@mail.tnca.edu.tw
網址 / plastic.tnnua.edu.tw

台南藝術大學應用藝術研究所
(Graduate Institute of Applied Arts, Tainan
National University of The Arts)

成立時間 / 1997年
所長 / 徐玫瑩
地址 / 720台南縣官田鄉大崎村66號
電話 / 06-693-0502
傳真 / 06-693-0501
E-mail / em1433@mail.tnca.edu.tw
網址 / www.tnca.edu.tw/~appart

台南藝術大學藝術史與藝術評論研究所
(Graduate Institute of Art History & Art Criticism,
Tainan National University of The Arts)

成立時間 / 1996年
所長 / 潘亮文
地址 / 720台南縣官田鄉大崎村66號
電話 / 06-693-0462
傳真 / 06-693-0461
E-mail / em1821@mail.tnca.edu.tw
網址 / web.tnca.edu.tw/~em1821

台南藝術大學藝術創作理論研究所博士班
(Doctoral Program in Art Creation and Theory,
Tainan National University of The Arts)

成立時間 / 2003年
所長 / 呂理煌
地址 / 720台南縣官田鄉大崎村66號
電話 / 06-693-0532
傳真 / 06-693-0531
E-mail / dr2003@mail.tnca.edu.tw
網址 / doctor.tnnua.edu.tw

台南藝術大學藝象藝文中心
(Art Center, Tainan National University of The Arts)

成立時間 / 2003年
總監 / 童乃嘉
開放時間 / 週二至週四12:00～18:00，
　　　　　週六至週日12:00～20:00，
　　　　　週五休
地址 / 701台南市東門路二段299號
電話 / 06-209-6808
傳真 / 06-209-1203
E-mail / artcenter@mail.tnnua.edu.tw
網址 / artcenter.tnnua.edu.tw

台灣大學藝術史研究所
(Graduate Institute of Art History, National Taiwan University)

成立時間 / 1989年
所長 / 謝明良
地址 / 106台北市羅斯福路四段1號
電話 / 02-3366-4220
傳真 / 02-2363-9096
E-mail / artcy@ntu.edu.tw
網址 / ccms.ntu.edu.tw/~artcy

台灣科技大學工商業設計系與設計研究所
(Dept. of Industrial and Commercial Design and Graduate School of Design, National Taiwan University of Science and Technology)

成立時間 / 1997年
系所主任 / 張文智
地址 / 106台北市大安區基隆路四段43號
電話 / 02-2737-6302
傳真 / 02-2737-6303
E-mail / dtoffice@mail.ntust.edu.tw
網址 / www.dt.ntust.edu.tw

台灣師範大學美術學系暨研究所
(Dept. and Graduate School of Fine Arts, National Taiwan Normal University)

成立時間 / 1947年
系所主任 / 林磐聳
地址 / 106台北市大安區師大路1號
電話 / 02-2363-4908
傳真 / 02-2369-9814
E-mail / art@deps.ntnu.edu.tw
網址 / www.ntnu.edu.tw/fna/home.htm

台灣師範大學設計研究所
(Graduate Institute of Design, National Taiwan Normal University)

成立時間 / 1998年
所長 / 張柏舟
地址 / 106台北市大安區和平東路一段162號
電話 / 02-2364-6507
傳真 / 02-2364-6506
E-mail / design@deps.ntnu.edu.tw
網址 / www.ntnu.edu.tw/design/design.html

台灣藝術大學工藝設計學系
(Dept. and Graduate School of Crafts and Design, National Taiwan University of Arts)

成立時間 / 1957年
系主任 / 蕭銘芚
地址 / 220台北縣板橋市大觀路一段59號
電話 / 02-2272-2181#2110
傳真 / 02-8965-3024
E-mail / d17@mail.ntua.edu.tw
網址 / crafts.ntua.edu.tw

台灣藝術大學多媒體動畫藝術學系
(Dept. of Multimedia and Animation Arts, National Taiwan University of Arts)

成立時間 / 2003年
系主任 / 石昌杰
地址 / 220台北縣板橋市大觀路一段59號
電話 / 02-2272-2181#2155
傳真 / 02-8965-3142
E-mail / d30@mail.ntua.edu.tw
網址 / www.ntua.edu.tw/maa

台灣藝術大學多媒體動畫藝術研究所
(Graduate School. of Multimedia and Animation Arts, National Taiwan University of Arts)

成立時間 / 2000年
所長 / 石昌杰
地址 / 220台北縣板橋市大觀路一段59號
電話 / 02-2272-2181#2155
傳真 / 02-8965-3142
E-mail / d30@mail.ntua.edu.tw
網址 / www.ntua.edu.tw/maa

台灣藝術大學美術學系暨研究所
(Dept. and Graduate School of Fine Arts, National Taiwan University of Arts)

成立時間 / 1962年
系所主任 / 陳志誠
地址 / 220台北縣板橋市大觀路一段59號
電話 / 02-2272-2181#2011
傳真 / 02-8968-1784
E-mail / jung@ntua.edu.tw
網址 / www.ntua.edu.tw/~arts/2006/s

台灣藝術大學書畫藝術學系暨研究所
(Dept. and Graduate School of Painting and Calligraphic Art, National Taiwan University of Arts)

成立時間 / 1962年
系所主任 / 林進忠
地址 / 220台北縣板橋市大觀路一段59號
電話 / 02-2272-2181#2052
傳真 / 02-8968-7521
E-mail / cart@mail.ntua.edu.tw
網址 / www.ntua.edu.tw/~carts

台灣藝術大學版畫中心
(National Taiwan University of Arts Printmaking Center)

成立時間 / 1988年
中心主任 / 鐘有輝
開放時間 / 週一至週六8:10～17:00，週日休
地址 / 220台北縣板橋市大觀路一段59號
電話 / 02-2272-2181#2181
傳真 / 02-8965-0206
E-mail / prce@mail.ntua.edu.tw

台灣藝術大學版畫藝術研究所
(Graduate School of Printmaking , National Taiwan University of Arts)

成立時間 / 2006年
所長 / 鐘有輝
地址 / 220台北縣板橋市大觀路一段59號
電話 / 02-2272-2181#2181
傳真 / 02-8965-0206
E-mail / prce@mail.ntua.edu.tw
網址 / www.ntua.edu.tw/~gsop

台灣藝術大學造形藝術研究所
(Graduate School of Plastic Arts, National Taiwan University of Arts)

成立時間 / 2000年
所長 / 黃元慶
地址 / 220台北縣板橋市大觀路一段59號
電話 / 02-2272-2181#2190
傳真 / 02-8965-2947
E-mail / d29@mail.ntua.edu.tw
網址 / www.ntua.edu.tw/~d29

台灣藝術大學視覺傳達設計學系暨研究所
(Dept. and Graduate School of Visual Communication Design, National Taiwan University of Arts)

成立時間 / 2000年
系所主任 / 張國治
地址 / 220台北縣板橋市大觀路一段59號
電話 / 02-2272-2181#2211
傳真 / 02-2969-4419
E-mail / d32@mail.ntua.edu.tw
網址 / vcd.ntua.edu.tw

台灣藝術大學圖文傳播藝術學系暨研究所
(Dept. and of Graphic Communication Arts, National Taiwan University of Arts)

成立時間 / 1955年
系所主任 / 謝顒丞
地址 / 220台北縣板橋市大觀路一段59號
電話 / 02-2272-2181#2253
傳真 / 02-8969-7515
E-mail / gca@mail.ntua.edu.tw
網址 / www.natua.edu.tw/~gca

台灣藝術大學雕塑學系
(Depart of Sculpture, National TaiwArt)

成立時間 / 1967年
系主任 / 劉柏村
地址 / 220台北縣板橋市大觀路一段59號
電話 / 02-2272-2181#2131
傳真 / 02-8965-2274
網址 / www.ntua.edu.tw/~scp

台灣藝術大學應用媒體藝術研究所
(Graduate School of Applied Media Art, National Taiwan University of Arts)

成立時間 / 1955年
所長 / 陳儒修
地址 / 220台北縣板橋市大觀路一段59號
電話 / 02-2272-2181#2351
傳真 / 02-8965-3410
E-mail / ama@info.ntua.edu.tw
網址 / www.ntua.edu.tw/~ama

台灣藝術大學藝術與文化政策管理研究所
(Graduate School of Art-Culture Policy and Management, National Taiwan University of Arts)

成立時間 / 2006年
所長 / 黃光男
地址 / 220台北縣板橋市大觀路一段59號
電話 / 02-2272-2181#2490
傳真 / 02-2960-0243
E-mail / art_culture@info.ntua.edu.tw
網址 / www.ntua.edu.tw/~culture/

台灣藝術大學藝文中心
(Arts Center, National Taiwan University of Arts)

成立時間 / 2001年
中心主任 / 藍羚涵
開放時間 / 週一至週五8:00～17:00，週六、日休
地址 / 220台北縣板橋市大觀路一段59號
電話 / 02-2272-2181#1750
傳真 / 02-2969-5992
網址 / www.ntua.edu.tw/~d03

世新大學圖文傳播暨數位出版學系
(Dept. of Graphic Communication and Digital Publishing, Shih Hsin University)

成立時間 / 1969年
系主任 / 王祿旺
地址 / 116台北市文山區木柵路一段17巷1號
電話 / 02-2236-8225#3252
傳真 / 02-2336-6084
E-mail / yinglung@cc.shu.edu.tw
網址 / cc.shu.edu.tw/~gc

世新大學數位多媒體設計學系
(Dept. of Digital Multimedia Arts, Shih Hsin University)

成立時間 / 2003年
系主任 / 徐道義
地址 / 116台北市文山區木柵路一段17巷1號
電話 / 02-2236-8225#3292
傳真 / 02-2336-5694

E-mail / dma@cc.shu.edu.tw
網址 / cc.shu.edu.tw/~dma

弘光科技大學藝術中心
(Hung Kuang University Art Center)

成立時間 / 2001年
中心主任 / 陳美玲
開放時間 / 週一至週五10:00～20:00，週六、日休
地址 / 433台中縣沙鹿鎮中棲路34號
電話 / 04-2631-8652#2321
傳真 / 04-2652-3943
E-mail / art@web.hk.edu.tw
網址 / www.hk.edu.tw/~art

正修科技大學藝術中心
(Chengshiu University Art Center)

成立時間 / 2000年
中心主任 / 吳守哲
開放時間 / 週日至週五9:00～17:00，週六休
地址 / 833高雄縣鳥松鄉澄清路840號
電話 / 07-731-0606#6302
傳真 / 07-732-8562
E-mail / artcenter@csu.edu.tw
網址 / art.csu.edu.tw

玄奘大學視覺傳達設計系
(Dept. of Visual Communication Design, Hsuan Chuang University)

成立時間 / 2002年
系主任 / 李健儀
地址 / 300新竹市玄奘路48號
電話 / 03-530-2255#3215
傳真 / 03-539-1216
E-mail / vcd@hcu.edu.tw
網址 / www.hcu.edu.tw

交通大學應用藝術研究所
(Institute of Applied Arts, National Chiao Tung University)

成立時間 / 1992年
所長 / 張恬君
地址 / 300新竹市大學路1001號
電話 / 03-573-1963
傳真 / 03-571-2332
E-mail / loch@cc.nctu.edu.tw
網址 / www.nctu.edu.tw

交通大學藝文中心
(National Chiao Tung University Gallery)

成立時間 / 1988年
中心主任 / 洪惠冠
開放時間 / 週一至週五10:00～19:00，
週六10:00～17:00，週日
10:00～19:00
地址 / 300新竹市大學路1001號
電話 / 03-571-2121#31960
傳真 / 03-571-1882
E-mail / gallery@cc.nctu.edu.tw
網址 / acc.nctu.edu.tw/

成功大學藝術中心
(Art Center, National Cheng Kung University)

成立時間 / 1999年
中心主任 / 蕭瓊瑞
開放時間 / 週二至週日9:30～20:00
（平時），週二至週日9:30
～17:00（寒暑假）
地址 / 701台南市大學路1號學生活動
中心一樓
電話 / 06-275-7575#50061
傳真 / 06-276-6494
E-mail / em50014@email.ncku.edu.tw
網址 / www.ncka.edu.tw/~artctr

成功大學藝術研究所
(Institute of Art Studies, National Cheng Kung University)

成立時間 / 1994年
所長 / 王偉勇
地址 / 701台南市大學路1號光復校區
禮賢樓
電話 / 06-275-7575#52500
傳真 / 06-276-6499
E-mail / em52500@email.ncku.edu.tw
網址 / www.ncku.edu.tw/~ioas

佛光大學藝術學研究所
(Graduate Institute of Art Studies, Fo Guang University)

成立時間 / 2000年
所長 / 林谷芳
地址 / 262宜蘭縣礁溪鄉林美村林尾路
160號
電話 / 03-987-1000#21301
傳真 / 03-987-4812

E-mail / mclin@mail.fgu.edu.tw
網址 / www.fgu.edu.tw/~art

育達商業技術學院廣亞藝術中心
(Kwang Ya Art Center, Yu Da College of Business)

成立時間 / 2002年
中心主任 / 黃萬全
開放時間 / 週一、二、四、五8:20～
17:20，週三8:20～
21:45，週六、日休
地址 / 361苗栗縣造橋鄉談文村學府路
168號
電話 / 037-651-188#8801
傳真 / 037-651-856
E-mail / art@ydu.edu.tw
網址 / w3.ydu.edu.tw/art

明新科技大學藝文中心
(Art Center, Minghsin University of Science and Technologys)

成立時間 / 2001年
中心主任 / 范嘉莉
開放時間 / 週一至週五9:00～17:00，
週六、日休
地址 / 304新竹縣新豐鄉新興路1號
電話 / 03-559-3142#3652
傳真 / 03-559-9612
E-mail / chialeefan@must,edu.tw
網址 / www.must.edu.tw

東吳大學游藝廣場
(Soochow University Arts Center)

成立時間 / 2004年
執行長 / 蔣成
開放時間 / 週一至週六8:00～20:00，
週日休
地址 / 100台北市中正區貴陽街一段56號
電話 / 02-2311-1531#2331
傳真 / 02-2311-2542
E-mail / laiyuan@scu.edu.tw
網址 / www.scu.edu.tw/artcenterh

東海大學美術學系
(Dept. of Fine Arts, Tunghai University)

成立時間 / 1985年
系主任 / 李貞慧
地址 / 407台中市西屯區中港路三段
181號
電話 / 04-2359-0121#3162
傳真 / 04-2359-6874
E-mail / fineart@mail.thu.edu.tw
網址 / www.thu.edu.tw

東海大學藝術中心
(Tunghai University Art Center)

成立時間 / 1994年
中心主任 / 李貞慧
開放時間 / 週一至週日8:00～22:00，
每月最後一個週日9:00～
21:00
地址 / 407台中市中港路3段181號
電話 / 04-2359-0121#3162
傳真 / 04-2359-6874
E-mail / fineart@mail.thu.edu.tw
網址 / www2.thu.edu.tw/~fineart

花蓮教育大學藝術與設計系
(Dept. of Arts and Design, National Hualien University of Education)

成立時間 / 2006年
系主任 / 林永利
地址 / 970花蓮市華西路123號
電話 / 038-227-106#2282
傳真 / 038-227-106#2298
E-mail / yungli@mail.nhlue.edu.tw
網址 / www.nhlue.edu.tw/%7Eart

花蓮教育大學科技藝術研究所
(Graduate School of Arts and Technology, National Hualien University of Education)

成立時間 / 2006年
所長 / 林永利
地址 / 970花蓮市華西路123號
電話 / 038-227-106#2282
傳真 / 038-227-106#2298
E-mail / yungli@mail.nhlue.edu.tw
網址 / www.nhlue.edu.tw/%7Eart

花蓮教育大學視覺藝術教育研究所
(Graduate Institute of Visual Art Education, National Hualien University of Education)

成立時間 / 2001年
所長 / 羅美蘭
地址 / 970花蓮市華西路123號
電話 / 038-227-106#1932
傳真 / 038-235-452
E-mail / dora@mail.nhlue.edu.tw
網址 / www.nhlue.edu.tw/%7Evisual

虎尾科技大學藝術中心
(National Formosa University Art Center)

成立時間 / 2000年
中心主任 / 廖敦如
開放時間 / 週一至週五9:00～12:00、
　　　　　 13:00～17:00，週六、日休
地址 / 632雲林縣虎尾鎮文化路64號
電話 / 05-631-5038
傳真 / 05-633-0607
E-mail / artcenter@nfu.edu.tw
網址 / sparc.nfu.edu.tw/~artcenter

長庚大學藝文中心
(Chang Gung University Arts Center)

成立時間 / 2001年
中心主任 / 韓學宏
開放時間 / 週一至週五10:00～16:00，
　　　　　 週六、日休
地址 / 333桃園縣龜山鄉文化一路259號
電話 / 03-211-8800#5506
傳真 / 03-211-8700
E-mail / shirleyu@mail.cgu.edu.tw
網址 / 163.25.103.73/art

長榮大學視覺藝術系
(Dept. of Visual Art, Chang Jung University)

成立時間 / 2002年
系主任 / 高從晏
地址 / 711台南縣歸仁鄉長榮路一段
　　　 396號
電話 / 06-278-5123#4301
傳真 / 06-278-5052
E-mail / arts@mail.cju.edu.tw
網址 / www.cju.edu.tw/h-vr

長榮大學長榮藝廊

成立時間 / 2004年
系主任 / 高從晏
開放時間 / 週一至週五9:00～21:00，
　　　　　 週六、日休
地址 / 711台南縣歸仁鄉長榮路一段
　　　 396號
電話 / 06-278-5123#4301
傳真 / 06-278-5052
E-mail / arts@mail.cju.edu.tw
網址 / www.cju.edu.tw/h-vr

南開技術學院藝術中心
(Nan Kai Institute of Technology Art Center)

成立時間 / 2002年
中心主任 / 柯適中
開放時間 / 週一至週日08:00～21:00
地址 / 542南投縣草屯鎮中正路568號
電話 / 049-256-3489#2391
傳真 / 049-256-3077
E-mail / joe@nkc.edu.tw

屏東教育大學視覺藝術教育學系暨研究所
(Dept. of Visual Art Education, National Pingtung University of Education)

成立時間 / 1992年
系所主任 / 黃冬富
地址 / 900屏東縣屏東市林森路1號
電話 / 08-722-6141#5202
傳真 / 08-721-2108
E-mail / gart@mail.npttc.edu.tw
網址 / www.npttc.edu.tw

建國科技大學美術文物館
(Collections Halls, Chienkuo Tecnology University)

成立時間 / 2004年
館長 / 許文榮
開放時間 / 週一至週五8:00～17:00，
　　　　　 週六、日休
地址 / 500彰化市介壽北路1號
電話 / 04-711-1111#2183
傳真 / 04-713-5683
E-mail / sunnylin@ctu.edu.tw
網址 / www.ckit.edu.tw

政治大學藝文中心
(Art Culture Center of National Chengchi University)

成立時間 / 1989年
中心主任 / 彭梅枝
開放時間 / 週一至週五8:00～22:00，
　　　　　 週六至週日8:00～17:00
地址 / 116台北市文山區指南路二段64號
電話 / 02-2939-3901#63393
傳真 / 02-2938-7618
E-mail / Lana-her@nccu.edu.tw
網址 / osa.nccu.edu.tw/art/art.htm

政治作戰學院藝術系
(Dep. of Applied Arts, FHK College)

成立時間 / 2006年
系主任 / 李宗仁
地址 / 112台北市北投區中央北路二
　　　 段70號
電話 / 02-2891-9084
傳真 / 02-2891-9084

高苑科技大學藝文中心
(Kao Yuan Art Center)

成立時間 / 2004年
中心主任 / 張惠蘭
開放時間 / 週一至週五9:00～17:00，
　　　　　 週六、日休
地址 / 821高雄縣路竹鄉中山路1821號
電話 / 07-607-7840
傳真 / 07-607-7841
E-mail / artcenter@cc.kyu.edu.tw
網址 / km.kyu.edu.tw/art

高雄師範大學美術學系暨美術研究所
(Dept. and Graduate Institute of Fine Arts, National Kaohsiung Normal University)

成立時間 / 1993年
系所主任 / 陳瑞文
地址 / 802高雄市苓雅區和平一路116號
　　　 （和平校區）
電話 / 07-717-2930#3201
傳真 / 07-725-0884
E-mail / ug@nknucc.nknu.edu.tw
網址 / www.nknu.edu.tw/~art

高雄師範大學視覺傳達設計研究所
(Graduate School of ,National Kaohsiung Normal University)

成立時間 / 2002年
所長 / 李億勳
地址 / 802高雄市苓雅區和平一路116號（和平校區）
電話 / 07-717-2930#3011
傳真 / 07-771-1317
E-mail / xb@nknucc.nknu.edu.tw
網址 / www.nknu.edu.tw/~idea

崑山科技大學視覺傳達設計系暨研究所
(Dept. and Graduate School of Visual Communication Design, Kun Shan University)

成立時間 / 1995年
系所主任 / 黃雅玲
地址 / 710台南縣永康市大灣路949號
電話 / 06-272-7175#301
傳真 / 06-205-0626
E-mail / scm@mail.ksut.edu.tw
網址 / www2.ksu.edu.tw/ksutVCD/

淡江大學文鑣藝術中心
(Carrie Chang Fine Arts Center of Tamkang University)

成立時間 / 2000年
中心主任 / 李奇茂
開放時間 / 週日至週五9:00～17:00，週六休
地址 / 251台北縣淡水鎮英專路151號
電話 / 02-2623-5983
傳真 / 02-2620-9650
E-mail / hhl@mail.tki.edu.tw
網址 / www2.tku.edu.tw/~finearts

清華大學藝術中心
(National Tsing Hua University Arts Center)

成立時間 / 1988年
中心主任 / 劉瑞華
開放時間 / 週一至週五12:30～19:00，週六至週日12:30～17:00
地址 / 300新竹市光復路二段101號
電話 / 03-516-2222
傳真 / 03-572-6819
E-mail / art@arts.nthu.edu.tw
網址 / www.arts.nthu.edu.tw

清雲科技大學清雲藝廊
(Ching Yun Art Gallery)

成立時間 / 2002年
負責人 / 劉家彰
開放時間 / 週一至週六10:00～17:00，週日休
地址 / 320桃園縣中壢市健行路229號
電話 / 03-458-1196#3748
傳真 / 03-459-7583
E-mail / lib@cyu.edu.tw
網址 / www.lib.cyu.edu.tw/art/brief1.htm

逢甲大學藝術中心
(Feng Chia University Art Center)

成立時間 / 1999年
中心主任 / 劉靜敏
開放時間 / 週一至週五10:00～17:00，週六、日休
地址 / 407台中市西屯區文華路100號
電話 / 04-2451-7250#5522
傳真 / 04-2451-7393
E-mail / jcku@fcu.edu.tw
網址 / www.artcenter.fcu.edu.tw

華梵大學美術學系
(Dept. of Fine Arts, HuaFan University)

成立時間 / 1996年
系主任 / 黃智陽
地址 / 223台北縣石碇鄉豐華村華梵路1號
電話 / 02-2663-2102#4801
傳真 / 02-2663-2102#4801
E-mail / fa@cc.hfu.edu.tw
網址 / www.hfu.edu.tw/~fa

華梵大學文物館
(HuaFan Cjulture Gallery)

成立時間 / 1990年
主任 / 熊宜中
開放時間 / 週一至週日9:00～16:30
地址 / 223台北縣石碇鄉豐田村華梵路1號
電話 / 02-2663-2102#3201
傳真 / 02-2663-1119（需註明給文物館）
E-mail / gfc@cc.hfu.edu.tw
網址 / www.hfu.edu.tw/~gfc

雲林科技大學視覺傳達設計系
(Dept. and Graduate School of Visual Communication Design, National Yunlin University of Science and Technology)

成立時間 / 1991年
系主任 / 管倖生
地址 / 640雲林縣斗六市大學路三段123號
電話 / 05-534-2601#6202
傳真 / 05-531-2083
E-mail / luyl@yuntech.edu.tw
網址 / www.vc.yuntech.edu.tw

雲林科技大學工業設計系暨研究所
(Dept. and Graduate School of Industrial Design, National Yunlin University of Science and Technology)

成立時間 / 1990年
系所主任 / 楊靜
地址 / 640雲林縣斗六市大學路三段123號
電話 / 05-534-2601#6101
傳真 / 05-531-2080
E-mail / youli@yuntech.edu.tw
網址 / www.id.yuntech.edu.tw

雲林科技大學藝術中心
(Art Center of National Yunlin University of Science and Technology)

成立時間 / 1999年
中心主任 / 王以亮
開放時間 / 週一至週六8:30～17:00，週日休
地址 / 640雲林縣斗六市大學路三段123號
電話 / 05-534-2601#2645
傳真 / 05-531-2176
E-mail / artcenter@yuntech.edu.tw
網址 / www.ac.yuntech.edu.tw

新竹教育大學藝術與設計學系
(Dept. of Arts and Design, National Hsinchu University of Education)

成立時間 / 1970年
系主任 / 張全成
地址 / 300新竹市南大路521號
電話 / 03-521-3132#2901
傳真 / 03-524-5209
E-mail / hyart628@mail.nhcue.edu.tw
網址 / www.nhctc.edu.tw/~dface

新竹教育大學美勞教育研究所
（Graduate School of Art Education, National Hsinchu University of Education）

成立時間 / 2000年
所長 / 張全成
地址 / 300新竹市南大路521號
電話 / 03-521-3132#2901
傳真 / 03-524-5209
E-mail / hyart628@mail.nhcue.edu.tw
網址 / www.nhctc.edu.tw/~dface

新竹教育大學藝術空間
（National Hsinchu University of Education Artist Space）

成立時間 / 1997年
執行長 / 張全成
總幹事 / 王嘉驥
開放時間 / 週一至週五9:00～17:00，
　　　　　週六、日休
地址 / 300新竹市南大路521號
電話 / 03-521-3132#2901
傳真 / 03-524-5209
E-mail / hyart628@mail.nhctc.edu.tw
網址 / www.nhctc.edu.tw/~dface

楊英風藝術研究中心
（Yuyu Yang Art Research Center）

成立時間 / 2000年
負責人 / 楊漢珩
開放時間 / 週一至週五9:00～18:00，
　　　　　週六、日休
地址 / 300新竹市大學路1001號
電話 / 03-572-2645
傳真 / 03-573-6930
E-mail / yuyuyang@lib.nctu.edu.tw
網址 / yuyuyang.e/lib.nctu.edu.tw

萬能科技大學創意藝術中心
（Vanung University Creative Art Center）

成立時間 / 2002年
中心主任 / 袁金塔
開放時間 / 週一至週五8:20～21:20，
　　　　　週六14:00～20:00，週日
　　　　　10:00～16:00
地址 / 320桃園市中壢市萬能路1號
電話 / 03-451-5811#235
傳真 / 02-452-8785
E-mail / shp567@msa.vnu.edu.tw
網址 / cms.vnu.edu.tw/art

義守大學通識教育中心
（Center for General Education I-Shou University）

成立時間 / 2000年
中心主任 / 沈季燕
地址 / 840高雄縣大樹鄉學城路一段1號
電話 / 07-657-7711
傳真 / 07-657-7056
E-mail / dtc@isu.edu.tw
網址 / www.isu.edu.tw/new/doc/gov/26100

嘉義大學美術學系
（Dept. of Fine Arts, National Chiayi University）

成立時間 / 2000年
系主任 / 王源東
地址 / 621嘉義市民雄鄉文隆村85號
　　　　（民雄校區）
電話 / 05-226-3411#2801
傳真 / 05-206-1174
E-mail / art@mail.ncyu.edu.tw
網址 / adm.ncyu.edu.tw/~art

嘉義大學視覺藝術研究所
（Graduate Institute of Visual Arts, National Chiayi University）

成立時間 / 2000年
所長 / 王源東
地址 / 621嘉義市民雄鄉文隆村85號
　　　　（民雄校區）
電話 / 05-226-3411#2801
傳真 / 05-206-1174
E-mail / art@mail.ncyu.edu.tw
網址 / adm.ncyu.edu.tw/~vart

彰化師範大學美術學系
（Dept. of Art, National Changhua University of Education）

成立時間 / 1994年
系主任 / 陳冠君
地址 / 500彰化市進德路1號
電話 / 04-723-2105#2708
傳真 / 04-721-1185
E-mail / art@cc.ncue.edu.tw
網址 / www.ncyu.edu.tw

彰化師範大學美術學系碩士班
（Graduate Institute of Art, National Changhua University of Education）

成立時間 / 2006年
所長 / 陳冠君
地址 / 500彰化市進德路1號
電話 / 04-723-2105#2708
傳真 / 04-721-1185
E-mail / art@cc.ncue.edu.tw
網址 / www.ncyu.edu.tw

彰化師範大學藝術教育研究所
（Graduate Institute of Art Education, National Changhua University of Education）

成立時間 / 1994年
所長 / 陳冠君
地址 / 500彰化市進德路1號
電話 / 04-723-2105#2708
傳真 / 04-721-1185
E-mail / art@cc.ncue.edu.tw
網址 / www.ncyu.edu.tw

暨南國際大學人文藝廊
（National Chi Nan University Art Gallery）

成立時間 / 2005年
負責人 / 李健菁
開放時間 / 週一至週五10:00～17:00，
　　　　　週六、日休
地址 / 545南投縣埔里鎮大學路1號
電話 / 049-291-0960#2493
傳真 / 049-291-7132
網址 / seep.ncnu.edu.tw/web/plan_6/藝
　　　　術校園/main2.html

輔仁大學應用美術學系
（Dept of Applied Art, FuJen Catholic University）

成立時間 / 1984年
系主任 / 馮永華
地址 / 242台北縣新莊市中正路510號
電話 / 02-2905-2371、02-2905-3323
傳真 / 02-2901-7593
E-mail / aart@mails.fju.edu.tw
網址 / www.aart.fju.edu.tw

藝術教育系所／學校文藝空間 藝術材料商店

輔仁大學應用美術研究所
（Graduate School of Applied Art, FuJen Catholic University）

成立時間 / 2002年
所長 / 馮永華
地址 / 242台北縣新莊市中正路510號
電話 / 02-2905-2371
傳真 / 02-2901-7593
E-mail / aart@mails.fju.edu.tw
網址 / www.aart.fju.edu.tw

銘傳大學藝術中心
（Ming Chuan University Arts Center）

成立時間 / 2002年
中心主任 / 黃建森
開放時間 / 週一至週五9:00～16:00，
　　　　　　週六、日休
地址 / 333桃園縣龜山鄉大同村德明路
　　　　5號
電話 / 03-350-7001#3291
傳真 / 03-359-3884
E-mail / kwchao@mcu.edu.tw
網址 / www.mcu.edu.tw

澎湖科技大學藝文中心
（National Penghu University Art Center）

成立時間 / 2004年
中心主任 / 李錦明
開放時間 / 週一至週五8:30～10:00，
　　　　　　週六至週日10:00～18:00
地址 / 880澎湖縣馬公市六合路300號
電話 / 06-926-4115
傳真 / 06-926-0046
網址 / cc2.npu.edu.tw/~arts/o1a.html

樹德科技大學視覺傳達設計系
（Dept. of Visual Communication,Shu-Te University）

成立時間 / 1998年
系主任 / 郭挹芬
地址 / 824高雄縣燕巢鄉橫山路59號
電話 / 07-615-8000#3602
傳真 / 07-615-8000#3699
E-mail / SUPERIOR@mail.stu.edu.tw
網址 / www.vdd.stu.edu.tw

靜宜大學藝術中心
（Providence University Art Center）

成立時間 / 1998年
中心主任 / 彭宇薰
開放時間 / 週一至週五8:30～19:00，
　　　　　　週六、日休
地址 / 433台中縣沙鹿鎮中棲路200號
電話 / 04-2632-8001#11696
傳真 / 04-2632-7356
E-mail / lngw@pu.edu.tw
網址 / www.lib.pu.edu.tw/artcenter

龍華科技大學藝文中心
（LHU Art Center）

成立時間 / 2002年
中心主任 / 霍建國
開放時間 / 週一至週五9:00～16:30，
　　　　　　週六、日休
地址 / 333桃園縣龜山鄉萬壽路一段
　　　　300號
電話 / 02-8209-3211#6771
傳真 / 02-8209-4650
E-mail / art@mail.lhu.edu.tw
網址 / www.lhu.edu.tw/arts/index.htm

嶺東科技大學視覺傳達系
（Dept. of Visual Communication Design, Ling Tung University）

成立時間 / 1988年
系主任 / 陳健文
地址 / 408台中市南屯區嶺東路1號
電話 / 04-2389-2088#3832
傳真 / 04-2384-8226
E-mail / ltc813@mail.ltu.edu.tw
網址 / www.ltu.edu.tw/%7Ecd/vcd

嶺東科技大學視覺傳達研究所
（Graduate School of Visual Communication Design, Ling Tung University）

成立時間 / 2003年
所長 / 陳健文
地址 / 408台中市南屯區嶺東路1號
電話 / 04-2389-2088#3832
傳真 / 04-2384-8226
E-mail / ltc813@mail.ltu.edu.tw
網址 / www.ltu.edu.tw/%7Ecd/vcd

嶺東科技大學數位媒體設計系
（Dept and Graduate School of Digital Content Design, Ling Tung University）

成立時間 / 2001年
系主任 / 蔡明欣
地址 / 408台中市南屯區嶺東路1號
電話 / 04-2389-2088#3812
傳真 / 04-2389-5293
E-mail / ltc864@mail.ltu.edu.tw
網址 / www.ltu.edu.tw/%7Edcd

嶺東科技大學藝術中心
（Ling Tung University Art Center）

成立時間 / 2003年
中心主任 / 單煒明
開放時間 / 週一至週五9:00～12:00、
　　　　　　13:00～17:00，週六、日休
地址 / 408台中市南屯區嶺東路1號
電話 / 04-2389-2088#3862
傳真 / 04-2386-5768（需註明給藝術中心）
E-mail / ltc560@mail.ltu.edu.tw
網址 / www.ltu.edu.tw/%7Eltcdag

聯合大學藝術中心
（National United University Center for the Arts）

成立時間 / 2004年
中心主任 / 王正祥
開放時間 / 週一至週五9:00～20:00，
　　　　　　週六、日休
地址 / 360苗栗縣苗栗市恭敬里聯大一號
電話 / 037-381-080
傳真 / 037-381-809
E-mail / artc@nuu.edu.tw
網址 / www.nuu.edu.tw/~artc

【藝術材料商店】

● 基隆

右竹美術用品
地址 / 200基隆市仁愛區孝一路72號2樓
電話 / 02-2423-2045

藝城美術用品
地址 / 202基隆市中正區祥豐街156號
電話 / 02-2462-9523

● 台北

八大美術社
地址 / 106台北市大安區師大路83巷8號
電話 / 02-2362-9307

大學美術社
地址 / 106台北市大安區金山南路二段
157號
電話 / 02-2351-8314

大時代美術社
地址 / 106台北市大安區和平東路一段
109號
電話 / 02-2341-0083

千采美術社
地址 / 234台北縣永和市秀朗路一段
210號
電話 / 02-2927-8123

小書齋
地址 / 100台北市中正區重慶南路一段
11之2號2樓
電話 / 02-2361-4231
傳真 / 02-2331-1061

小熊媽媽
地址 / 103台北市大同區延平北路一段
51號
電話 / 02-2550-8899
傳真 / 02-2552-2677

石頭美術社
地址 / 220台北縣板橋市大觀路一段
29巷3號
電話 / 02-2969-2494
傳真 / 02-2976-5078

士林美術社
地址 / 111台北市士林區文林路288號
電話 / 02-2880-5323

文生美術社
地址 / 111台北市士林區大東路129號
電話 / 02-2881-0518
傳真 / 02-2881-8306

台棉紙藝研究中心
地址 / 104台北市中山區長安東路140之3號
電話 / 02-2556-6311

世傑美術社
地址 / 241台北縣三重市集美街203號
電話 / 02-8973-1814

育人美術社
地址 / 234台北縣永和市永亨路39號
電話 / 02-2925-6897

協商美術社
地址 / 234台北縣永和市秀朗路一段
144號
電話 / 02-2924-3142

長春美術社
地址 / 111台北市士林區福林路216號
電話 / 02-2883-8807

品佳藝品美術社
地址 / 106台北市大安區和平東路一段
35號
電話 / 02-2562-0678

耕硯齋
地址 / 106台北市大安區蒲城街13巷
21號
電話 / 02-2364-9080

海山美術社
地址 / 231台北縣新店市中興路3段
165號
電話 / 02-2915-1636

師大美術社
地址 / 100台北市中正區寧波西街96
號B1
電話 / 02-2309-8599

蝠寶臨藝術品
地址 / 106台北市大安區和平東路一段
55巷1弄
電話 / 02-2351-0700

德暉美術社
地址 / 234台北縣永和市秀朗路一段
199號
電話 / 02-2924-7357

國泰美術社
地址 / 106台北市大安區和平東路一段
184-2號
電話 / 02-2369-0698
傳真 / 02-2369-0699

彩逸美術社
地址 / 106台北市大安區和平東路一段
182號2樓
電話 / 02-2368-8912

博彩美工器材專業公司
（仁愛店）
地址 / 106台北市大安區仁愛路三段
123巷12號
電話 / 02-2516-5169、02-2721-0022
傳真 / 02-2508-0797

復興美術社
地址 / 100台北市中正區羅斯福路三段
298號
電話 / 02-2367-1433

福隆棉紙廠有限公司
地址 / 104台北市中山區長春路89號
電話 / 02-2537-6771
傳真 / 02-2581-4748

新藝城美術社
地址 / 234台北縣永和市秀朗路二段7號
電話 / 02-2929-4885

誠格美術社（大直店）
地址 / 104台北市中山區北安路621巷
34號B1
電話 / 02-2553-7236

誠格美術社（士林店）
地址 / 111台北市士林區文林路480號
2樓
電話 / 02-2832-1064

輔大美術社
地址 / 242台北縣新莊市中正路516號
之5
電話 / 02-2903-0179

嘉樂書畫用品社
地址 / 104台北市中山區中山北路一段
2號1樓102室
電話 / 02-2331-0990

蕙風堂筆墨有限公司
地址 / 106台北市和平東路一段77號
電話 / 02-2397-4300
傳真 / 02-2321-4255

學校美術社
地址 / 100台北市中正區忠孝西路一段
3號2樓
電話 / 02-2382-1807、02-2311-6540
傳真 / 02-2381-9458

觀翔美術社
地址 / 234台北縣永和市秀朗路一段
152號
電話 / 02-2928-7381

● **桃園**

永利美術工業社
地址 / 330桃園縣桃園市潮州街356號
電話 / 03-336-2208

由申甲有限公司
地址 / 320桃園縣中壢市實踐路120號
電話 / 03-456-3545

正昇美術社
地址 / 330桃園縣桃園市復興路385號
2樓
電話 / 03-332-5227

正德美術用品社
地址 / 333桃園縣龜山鄉自強南路225號
電話 / 03-320-1287

光虹美術社
地址 / 330桃園縣桃園市慈文路56號
電話 / 03-325-1418

信助美術社
地址 / 330桃園縣桃園市復興路418巷
32號
電話 / 03-334-7553

國光美術社
地址 / 325桃園縣龍潭鄉東龍路181號
電話 / 03-749-2168

崑博企業社
地址 / 330桃園縣桃園市成功路二段
129號
電話 / 03-384-3113

集雅美術社
地址 / 330桃園縣桃園市復興路414號
電話 / 03-333-6632

勝嘉堂書畫用品社
地址 / 330桃園縣桃園市中山北路36
號
電話 / 03-335-2977

● **新竹**

觀翔美術社
地址 / 300新竹市南大路575巷3弄2號
電話 / 03-562-7958

藝友美術社
地址 / 300新竹市中央路59號
電話 / 03-522-1502

真善美美術社
地址 / 300新竹市南大路473巷13弄40號
電話 / 03-523-1162

宏軒美術社
地址 / 360苗栗縣苗栗市新庄街347號
電話 / 037-357-187

長宏裕美術社
地址 / 356苗栗縣後龍鎮東明里77號之
10
電話 / 037-433-628

逸楓美術社
地址 / 360苗栗縣苗栗市至公路229號
電話 / 037-357-201

藝林美術器材行
地址 / 356苗栗縣後龍鎮東明里1鄰頂
浮尾77號
電話 / 037-433-0835

三明美術社
地址 / 423台中縣東勢鎮中正路23號
電話 / 04-2588-6066

中棉美術有限公司
地址 / 400台中市中區三民路2段82號
電話 / 04-2220-6655

巧術坊美術社
地址 / 437台中縣大甲鎮中山路一段
813號
電話 / 04-2687-9063

名品美術社
地址 / 404台中市北區三民路3段54巷
1號之1
電話 / 04-2226-4779

南洲書畫材料專售店
地址 / 403台中市西區五權西路一段
71巷75號
電話 / 04-2375-9333

紙博館美術用品網
地址 / 434台中縣龍井鄉國際街183號
電話 / 04-2652-7687

張暉美術社
地址 / 412台中縣大里市國光路二段753
號
電話 / 04-2406-7288

國立美術社
地址 / 402台中市南區五權南路680巷
6號
電話 / 04-2261-7553

設計家美術用品社
地址 / 412台中縣大里市大明路249號
電話 / 04-2481-2272

華美美術社
地址 / 428台中縣大雅鄉大雅村大榮街
111號
電話 / 04-2566-1970

得暉美術社
地址 / 404台中市北區三民路三段118號
電話 / 04-221-7388

彩墨專業美術用品
地址 / 420台中縣豐原市中山路128號
電話 / 04-2531-2629

森美美術工藝材料社
地址 / 407台中市西屯區文華路25之2
巷1號之1
電話 / 04-2451-1082

創意美術用品社
地址 / 400台中市中區三民路三段47
號
電話 / 04-2223-9119

箱根美術
地址 / 406台中市北屯區文昌東三街1
號之8
電話 / 04-2234-3466

築觀美術社
地址 / 434台中縣龍井鄉國際街183號
電話 / 04-2652-7898

藝術家美術用品社
地址 / 403台中市西區忠明路21號1樓
電話 / 04-2313-0313

子路美術工藝社
地址 / 510彰化縣員林鎮靜修東路31
巷1號
電話 / 04-832-9595

立曜美術社
地址 / 521彰化縣北斗鎮中正路134號
電話 / 04-887-5321

全興美術社
地址 / 505彰化縣鹿港鎮中山路50號
電話 / 04-777-4992

虹林美術社
地址 / 510彰化縣員林鎮靜修路47之2號
電話 / 04-838-0615

致美畫廊美術社
地址 / 500彰化縣彰化市成功路169號
電話 / 04-722-9910

嘉元美術社
地址 / 515彰化縣大鄉村山腳路18號之21
電話 / 04-853-4726

儒林美術社
地址 / 510彰化縣員林鎮靜修路48-1號
電話 / 04-835-1273

磺溪美術社
地址 / 500彰化縣彰化市中正路一段254號
電話 / 04-725-2313

● **雲林**

巨匠美術社
地址 / 640雲林縣斗六市南陽街66號之1
電話 / 05-532-9189

新艷美術社
地址 / 651雲林縣北港鎮新民路44號
電話 / 05-783-3445

精藝設計美術社
地址 / 632雲林縣虎尾鎮民主路4號
電話 / 05-586-3433

藝興美術社
地址 / 648雲林縣西螺鎮新興路35號
電話 / 05-586-3433

● **嘉義**

天才美術社
地址 / 600嘉義市中正路45號
電話 / 05-278-9022

小杜吉企業社
地址 / 600嘉義市維新路6號
電話 / 04-278-2966

近代美術社
地址 / 600嘉義市垂楊路46號
電話 / 04-274-4277

宣文美術社
地址 / 622嘉義縣大林鎮民權路16號
電話 / 05-265-3326

錫安企業社
地址 / 600嘉義市博愛路一段120號
電話 / 05-225-2922

● **台南**

大明美術社
地址 / 744台南縣新市鄉中興街19號
電話 / 06-599-5805

文宛美術社
地址 / 730台南縣新營市民治路29巷51號
電話 / 06-632-4661

大唐美術社
地址 / 700台南市中西區南門路159號之5
電話 / 06-214-1095

大漢美術紙品有限公司
地址 / 700台南市中西區北門路一段92號
電話 / 06-220-7894

大學美術手工藝用品社
地址 / 700台南市中西區北門路一段308號
電話 / 06-222-0400

文寶房
地址 / 700台南市中西區北門路一段126號
電話 / 06-224-4792

台南美術材料社
地址 / 700台南市中西區民生路一段10號4樓
電話 / 06-221-4293

成大美術社
地址 / 700台南市中西區衛民街55號
電話 / 06-227-8751

同央美術社
地址 / 701台南市東區青年路227號
電話 / 06-235-4837

百青美術社
地址 / 710台南縣永康市中正路866號
電話 / 06-254-3027

旭茂行
地址 / 700台南市中西區五妃街293號
電話 / 06-213-0879

百康美術社
地址 / 730台南縣新營市三民路138號之13
電話 / 06-635-2589

奇美美術社
地址 / 741台南縣善化鎮民族路120號
電話 / 06-583-7631

專藝美術社
地址 / 701台南市東區林森路二段53
號
電話 / 06-275-4931

喬森美術社
地址 / 710台南縣永康市中正路862巷
15號之1
電話 / 06-242-0958

雅得美術社
地址 / 700台南市中西區南門路205號
電話 / 06-214-1690

創意者美術社
地址 / 701台南市東區長榮路二段100號
電話 / 06-236-0212

圖騰美術社
地址 / 700台南市中西區府前路一段
331號
電話 / 06-213-3463

德豐美術有限公司
地址 / 701台南市東區富農街二段43
號
電話 / 06-268-8826

● **高雄**

千景綜合美術社
地址 / 830高雄縣鳳山市北平路136號
電話 / 07-746-6255

四海綜合美術社
地址 / 813高雄市左營區左營大路442
巷3號
電話 / 07-582-3988

松林美術器材社
地址 / 802高雄市苓雅區昇平街110號
電話 / 07-330-0638

南洲筆墨紙硯公司
地址 / 807高雄市三民區建國一路388號
電話 / 07-222-2429

時代美術社
地址 / 832高雄縣林園鄉林園南路20
號
電話 / 07-641-2577

國泰美術社
地址 / 807高雄市三民區建國三路131號
電話 / 07-285-1977

涵馥香美術社
地址 / 800高雄市新興區錦田路20號
電話 / 07-227-2779

勝義美術社
地址 / 802高雄市苓雅區和平一路149-3
號
電話 / 07-723-3277

儀大美術材料行
地址 / 813高雄市左營區左營大路2之53
號
電話 / 07-581-3650

學友美術社
地址 / 801高雄市前金區自強二路4號
電話 / 07-221-2105

藝安美術文具用品社
地址 / 820高雄縣岡山鎮維新路95號
電話 / 07-622-3065

● **屏東**

三槐美術社
地址 / 905屏東縣里港鄉四維路4號
電話 / 08-775-2044

松林美術器材店
地址 / 900屏東縣屏東市林森路1號之13
電話 / 08-721-6528

奇美美工社
地址 / 900屏東縣屏東市公園西路22號之3
電話 / 08-733-6223

涵馥堂美術用品社
地址 / 900屏東縣屏東市廣東南路35
號
電話 / 08-755-5555

● **宜蘭**

大衍美術社
地址 / 265宜蘭縣羅東鎮中山路129號
電話 / 03-954-3893

大時代美術社
地址 / 265宜蘭縣羅東鎮復興路一段21號
電話 / 03-955-3472

中國文具美術社
地址 / 262宜蘭縣礁溪鄉中山路一段
201號
電話 / 03-988-2738

正昆海美術社
地址 / 260宜蘭縣宜蘭市聖後街220號
電話 / 03-932-4309

藝術雜誌・藝術相關出版社

佛光美術社
地址 / 260宜蘭縣宜蘭市城隍街4號
電話 / 03-933-2779

和成美術社
地址 / 265宜蘭縣羅東鎮體育路1號
電話 / 03-956-0091

真成美術社
地址 / 265宜蘭縣羅東鎮中山西路16號
電話 / 03-954-4830

● **花蓮**

方玉霞
地址 / 970花蓮縣花蓮市中美路89巷6號
電話 / 03-823-0269

名展美術用品社
地址 / 970花蓮縣花蓮市明禮路12號之一
電話 / 03-832-0783

青山美術社
地址 / 970花蓮縣花蓮市南京街242號
電話 / 03-832-2019

益新美術綜藝社
地址 / 973花蓮縣吉安鄉自立路95號
電話 / 03-858-0029

展奇園興業
地址 / 970花蓮縣花蓮市國興三街77號
電話 / 03-833-1323

● **台東**

新光企業社
地址 / 950台東縣台東市中華路一段
381號
電話 / 089-323-268

【藝術雜誌】

CANS藝術新聞
(Chinese Art News)

成立時間 / 1997年
負責人 / 葉孟娟
地址 / 106台北市復興南路一段219巷23
號2樓
電話 / 02-2711-6983
傳真 / 02-2711-6973
E-mail / cans@cansart.com.tw
網址 / www.cansart.com.tw

公共藝術簡訊
(Public Art Newsletter)

成立時間 / 1999年
負責人 / 陳明竺
地址 / 106台北市忠孝東路四段60號
10樓之3
電話 / 02-2741-1650
傳真 / 02-2731-8734
E-mail / os@kcurban.com.tw
網址 / www.openspace.org.tw

台灣美術季刊
(Journal of National Taiwan Museum of Fine Arts)

成立時間 / 1988年
負責人 / 國立台灣美術館
地址 / 403台中市西區五權西路一段2號
電話 / 04-2372-3552
傳真 / 04-2372-1195
E-mail / artnet@art.tmoa.gov.tw
網址 / www.tmoa.gov.tw

台灣藝聞
(Taiwan Art News)

成立時間 / 1986年
負責人 / 王德成
地址 / 104台北市新生北路三段84巷
31號
電話 / 02-2596-9366
傳真 / 02-2586-3922
E-mail / artnews1986@yahoo.com.tw

典藏一今藝術
(Artco)

成立時間 / 1992年
負責人 / 簡秀枝
地址 / 104台北市中山區中山北路一
段85號6樓
電話 / 02-2560-2220
傳真 / 02-2542-0631
E-mail / artcomonthly@gmail.com
網址 / www.artouch.com

典藏一古美術
(Ancient Art)

成立時間 / 1992年
負責人 / 簡秀枝
地址 / 104台北市中山區中山北路一
段85號6樓
電話 / 02-2560-2220
傳真 / 02-2542-0631
E-mail / gu.meishu@msa.hinet.net
網址 / www.artouch.com

長流藝聞
(Chan Liu Art Monthly)

成立時間 / 1990年
負責人 / 黃承志
地址 / 106台北市金山南路二段12號3樓
電話 / 02-2321-6603
傳真 / 02-2395-6186
E-mail / clag@ms19.hinet.net
網址 / www.artsgallery.com

故宮文物月刊
(The National Palace Museum Monthly of Chinese Art)

成立時間 / 1983年
出版者 / 國立故宮博物院
發行者 / 林曼麗
地址 / 111台北市士林區至善路二段
221號
電話 / 02-2881-2021
傳真 / 02-2882-1507
E-mail / service@npm.gov.tw
網址 / www.npm.gov.tw

現代美術雙月刊
（Modern Art）

成立時間 / 1984年
負責人 / 台北市立美術館
地址 / 104台北市中山區中山北路三段181
　　　號
電話 / 02-2595-7656
傳真 / 02-2594-4104
E-mail / info@tfam.gov.tw
網址 / www.tfam.gov.tw

新台風
（Formosa Culture）

成立時間 / 2006年
負責人 / 行政院文化建設委員會
地址 / 100台北市北平東路30之1號
電話 / 02-2343-4000
傳真 / 02-2322-2937
E-mail / cca@mail.ttvc.com.tw

當代藝術新聞
（Chinese Contemporary Art News）

成立時間 / 1997年
負責人 / 葉孟娟
地址 / 106台北市大安區復興南路一段
　　　219巷23號2樓
電話 / 02-2711-6983
傳真 / 02-2711-6973
E-mail / cans@cansart.com.tw
網址 / www.cansart.com.tw

歷史文物
（Bulletin of the National Museum of History）

成立時間 / 1995年
負責人 / 國立歷史博物館
地址 / 106台北市大安區南海路49號
電話 / 02-2361-0270
傳真 / 02-2331-1086
E-mail / bulletin@nmh.gov.tw
網址 / www.nmh.gov.tw

藝術家雜誌
（Artist Magazine）

成立時間 / 1975年
負責人 / 何政廣
地址 / 100台北市重慶南路一段147號6樓
電話 / 02-2388-6715
傳真 / 02-2331-7096
E-mail / artvenue@seed.net.tw

藝術學報
（Journal of National Taiwan College of Arts）

成立時間 / 1966年
負責人 / 國立台灣藝術大學
地址 / 220板橋市大觀路一段59號
電話 / 02-2272-2181#1151
傳真 / 02-8965-9515
網址 / www.ntua.edu.tw/~d02/pub-
　　　lish/form.htm

藝術觀點
（Artop）

成立時間 / 1999年
負責人 / 國立台南藝術大學
地址 / 720台南縣官田鄉大崎村66號
電話 / 06-693-0100
傳真 / 06-693-0151
E-mail / artview@mail.tnca.edu.tw

【藝術相關出版社】

石頭出版股份有限公司
（Rock Publishing International）

成立時間 / 1990年
負責人 / 陳啟德
地址 / 106台北市大安區信義路三段
　　　109號4樓
電話 / 02-2701-2775
傳真 / 02-2701-2252
E-mail / rockintl21@seed.net.tw
網址 / www.rock-publishing.com.tw

五觀藝術管理有限公司
（Five Senses Arts Managment）

成立時間 / 1997年
負責人 / 桂雅文
地址 / 106台北市大安區羅斯福路五段
　　　92巷8號1樓
電話 / 02-2933-0795
傳真 / 02-2933-2879
E-mail / fives.arts@msa.hinet.net
網址 / 5museum.eyp.com.tw/

典藏藝術家庭股份有限公司
（Art & Collection Group Ltd.）

成立時間 / 2002年
負責人 / 簡秀枝
地址 / 104台北市中山區中山北路一段
　　　85號3、6、7樓
電話 / 02-2560-2220
傳真 / 02-2567-9295
E-mail / artcobook@gmail.com
網址 / www.artouch.com

雄獅圖書股份有限公司
（Hsing Shih Aart Books Co., Ltd.）

成立時間 / 1971年
負責人 / 李賢文
地址 / 106台北市大安區忠孝路四段
　　　216巷33弄16號
電話 / 02-2772-6311
傳真 / 02-2777-1575
E-mail / lionart@ms12.hinet.net
網址 / www.lionart.com.tw

藝術家出版社
（Artist Publishing Co.）

成立時間 / 1975年
負責人 / 何政廣
地址 / 100台北市重慶南路一段147號6樓
電話 / 02-2393-2780
傳真 / 02-2393-2012
E-mail / art.books@msa.hlnet.nel

藝術圖書公司
（Art Book Co., Ltd）

成立時間 / 1972年
負責人 / 何恭上
地址 / 106台北市羅斯福路三段283巷18號
電話 / 02-2362-0578
傳真 / 02-2362-3954
E-mail / artbook@ms43.hinet.net

蕙風堂筆墨有限公司出版部
（Publishing Department of Topline Study Treasures Co., Ltd）

成立時間 / 1987年
負責人 / 洪能仕
地址 / 106台北市大安區和平東路一段
　　　77之1號
電話 / 02-8221-4695
傳真 / 02-8221-4697
E-mail / topline@cwin.com
網址 / www.cwin.com/topline

2005年台灣出版視覺藝術圖書輯選

《「數位朋比」台灣數位藝術國際研討會論文集》
/ 謝明勳等編輯 / 台灣美術館

《1960～70年代美國當代藝術之創作與美學範例國際學術研討會》
/ 陳志誠主編 / 史博館

《2005高雄獎暨第二十二屆高雄市美術展覽會》
/ 魏鎮中執行編輯，謝明學譯 / 高市美術館

《21個與藝術擁抱的姿勢》
/ 永和社區大學作 / 左岸文化

《33週年苗栗縣美術協會美展專輯》
/ 劉同仁等編輯 / 苗縣美術協會

《99個值得典藏的藝術家》
/ 羽靈編著 / 良品文化館

《E術誕生：台灣藝術新秀展》
/ 施淑萍執行編輯 / 台灣美術館

《乙酉年雕木巧藝特展：全國木雕藝術創作比賽得獎作品專輯2005》
/ 周錦宏總編輯 / 苗縣文化局

《人子耶穌》
/ 駱懸等執筆 / 何恭上主編 / 藝術圖書

《人間百年巨匠民族藝術藝師：李松林》
/ 方芷絮等編輯 / 傳藝中心

《于右任先生書法選萃》
/ 于右任編著 / 台灣商務

《大地之光：詹前裕膠彩畫集》
/ 正因文化編輯部編輯 / 正因文化

《大地之音系列：鄉愁、流轉、生機、化境》
/ 李錫佳著 / 文化大學華岡出版部

《大洋洲國際木雕藝術交流展》
/ 周錦宏總編輯 / 苗縣文化局

《大美不言：江明賢墨彩畫集》
/ 正因文化編輯部 / 正因文化

《大墩工藝師聯展專輯第一屆》
/ 黃國榮總編輯 / 中市文化局

《女人香：東西女性形象交流展》
/ 王婉如展覽總策劃 / 台灣美術館

《女性，藝術與權力》
/ Linda Nochlin著 / 游惠貞譯 / 遠流

《小努力，大成就：30位藝術家的成功故事》
/ 柯博文著，周雄繪圖 / 健行文化

《山水繪畫思想之發展》
/ 張俊傑著 / 史博館

《山‧海‧記憶：陶藝家曾愛真紀念集》
/ 紀麗美總編輯 / 澎縣文化局

《山騁花競：蘇峰男水墨畫集》
/ 正因文化編輯部編輯 / 正因文化

《川岸富士男植物畫》
/ 川岸富士男著，鄭曉蘭譯 / 積木文化出版

《不可思議：彭光均作品集》
/ 彭光均著 / 竹縣文化局

《中文書法演變字典》
/ 姚燮辰著 / 法印講堂

《中國書法春秋大賽優勝作品集第五屆》
/ 國立歷史博物館編輯委員會編輯 / 史博館

《中國書法學會第五次海外交流展作品集》
/ 黃金陵主編 / 中國書法學會

《中國書畫拍賣大典2005》
/ 朱庭逸主編 / 李艾華譯 / 典藏藝術家庭

《中部美術展第52屆》
／曾得標總編輯／中市美術協會

《中部雕塑展專輯》
／邱泰洋等編輯／中市雕塑學會

《中華九九畫會歲在乙酉年創作獎暨會員作品集》
／林敏主編／九九畫會

《中華民國全國美展專輯第十七屆》
／王玉路總編輯／藝術館

《中華民國油畫創作協會第六屆經典全國巡迴展》
／中華民國油畫創作協會著／油畫創作協會

《中華民國國際藝術協會美展第五屆》
／方鎮養、林聰明、劉玉珍編輯／國際藝術協會

《中華民國畫學會聯展畫集》
／陳柏梁、林玉雲編輯／中華民國畫學會

《中華漢光書道學會會員聯展作品專輯》
／中華漢光書道學會

《五彩繽紛：彩色鉛筆描繪技法》
／Beverley Johnston著／劉勝雄譯／視傳文化

《公共藝術在波士頓》
／陳昌銘撰文攝影／藝術家出版社

《切近與當即：阿草個展》
／許分草著

《天人合一：胡宏述七十回顧展》
／國立歷史博物館編輯委員會編輯／史博館

《天問：陳庭詩藝術創作紀念展》
／蔡幸伶執行編輯／涂景文、陳美智譯／高市美術館

《天賜良雞：裝置藝術展專刊》
／理繼文化藝術有限公司編輯製作／文建會

《太極意象與思維在視覺創作上之研究》
／楊德文著／七月文化

《心手交合：楊恩生、陳加盛仙鶴聯展》
／國立歷史博物館編輯委員會編輯／史博館

《心耕・隨藝：朱振南書畫作品集》
／朱振南著／北縣文化局

《心境・實境：台灣當代寫實繪畫群像》
／陳棋釧總編輯／由鉅藝術中心

《心靈門診：醫院公共藝術》
／陳惠婷著／文建會

《心靈・醫療・藝術》
／吳介禎著／藝術家出版社

《文化起厝：〔台灣我的家〕裝置藝術展》
／理繼文化藝術有限公司執行／文建會

《文化機構與藝術組織》
／夏學理等著／五南

《文房珍玩：書房中的大千世界》
／洪三雄等著／傳藝中心

《文建會「九十三年青年繪畫作品典藏徵件計畫」入選作品專輯》
／黃永川主編／文建會

《文學的容顏：台灣作家群像攝影》
／林柏樑攝影／國家台灣文學館籌備處

《文藝復興》
／Alison Cole著，李儀芳譯／貓頭鷹

《方行仁先生紀念集》
／五千年藝術空間

《日本名畫家筆下的台灣風情：不破章水彩畫集》
／沈國仁等編輯／頂新和德基金會

《日常的誘惑：給白日夢者的藝術書》
／高千惠著／藝術家出版社

《木雕之美—苗栗縣三義鄉》
／裕隆汽車

《木雕‧暢意：李松林》
/ 邱士華著 / 雄獅

《水彩‧紫瀾：石川欽一郎》
/ 顏娟英著 / 雄獅

《水墨畫講》
/ 倪再沁著 / 典藏藝術家庭

《王水河80創作回顧展》
/ 黃國榮總編輯 / 中市文化局

《王壯為書法篆刻集》
/ 正因文化編輯部編輯 / 正因文化

《世界名畫圖典》
/ Robert Belton編著，羅秀芝等譯 / 聯經

《世界級公共藝術：角板山國際雕塑公園》
/ 德伸文化世界股份有限公司編輯 / 桃縣文化局

《主題‧原象：莊喆》
/ 國立歷史博物館編輯委員會編輯 / 史博館

《自然製造：生態公共藝術》
/ 郭瓊瑩著 / 文建會

《北區七縣市水彩寫生比賽得獎作品專輯九十三年度》
/ 葉國安、魏國鈞編輯 / 新竹社教館

《北歐瓷器之旅》
/ 淺岡敬史著，柯惠貞譯 / 麥田出版

《北瀛畫會會員聯展專輯2005》
/ 林麗華、吳湘、周芬芳編輯 / 北瀛畫會

《半線書風：彰化縣書法學會九十四年會員作品集》
/ 廖明亮、陳文教主編 / 彰化縣書法學會

《卡拉瓦喬》
/ 陳英德、張彌彌著 / 藝術家出版社

《古代士人與硯之研究》
/ 張元慶著 / 文津

《古希臘藝術》
/ Marina Belozerskaya、Kenneth Lapatin合著，黃中憲譯
/ 貓頭鷹

《古剛果文物展：從古儀式至現代藝術之探究》
/ 王婉如總編輯 / 台灣美術館

《古剛果文物展：從古儀式至現代藝術之探究》
/ 國立台灣美術館編輯委員會編輯 / 史博館

《古剛果文物展：從古儀式至現代藝術之探究》
/ 蔡幸伶、盧貴晉執行編輯 / 高市美術館

《古埃及藝術》
/ Francesco Tiradritti著，黃中憲譯 / 貓頭鷹

《古羅馬藝術》
/ Ada Gabucci著，蔡淑菁譯 / 貓頭鷹

《另類視界觀：新世紀的視覺經驗》
/ 王士樵著 / 藝術館

《台中市大墩美展專輯第十屆》
/ 黃國榮總編輯 / 中市文化局

《台中市當代藝術家聯展專輯94年度》
/ 黃國榮總編輯 / 中市文化局

《台中百年美術家影像集》
/ 黃國榮總編輯 / 中市文化局

《台中港區美術大展：全國百號油畫大展》
/ 方鎮洋、林憲茂、劉玉珍編輯 / 國際藝術協會

《台中縣青溪文藝學會暨美國亞特蘭大華裔美術協會交流展輯2005》
/ 張淑雅、陳世澤、紀清美執行編輯 / 中縣青溪文藝學會

《台中縣美展》
/ 施金柱、張英傑主編 / 中縣文化

《台中縣美術教育學會會員聯展第六屆》
/ 宋紹江主編 / 中縣美術學會

《台北市立美術館典藏目錄》
/ 台北市立美術館典藏組編輯 / 北市美術館

《台北國際藝術村2004》
／蘇瑤華主編／北市文化局

《台北陶藝獎：成就獎、邱煥堂第四屆》
／鶯歌陶瓷博物館

《台北陶藝獎：創作獎、主題設計獎第四屆》
／鶯歌陶瓷博物館

《台北縣立鶯歌陶瓷博物館典藏常設展》
／林慧貞策劃主編／鶯歌陶瓷博物館

《台北縣美術家大展暨總德國藝術交流展2005》
／余鵬鴻執行主編／北縣文化局

《台北藝術限象——台北縣鶯歌鎮》
／北縣文藝學會

《台北攝影年鑑：創會50週年2005》
／簡榮泰總編輯／北市攝影學會

《台南：新象》
／馬芳渝主編／台南新象畫會

《台南縣美術學會作品集2005》
／張秀珠主編／南縣美術學會

《台南市青溪美展專輯2005》
／林享郎總編輯／韓明哲

《台陽美展畫集第六十八屆》
／吳隆榮等編輯／台陽美術協會

《台灣山林行旅：圖記林業試驗所研究中心植物園書畫集》
／王國財、侯吉諒著／農委會林試所

《台灣之美：口足畫家聯展專輯》
／黃國榮總編輯／中市文化局

《台灣水彩畫協會三十五屆專輯》
／台灣水彩畫協會編輯小組編輯／台灣水彩畫協會

《台灣水墨畫集》
／台灣水墨畫會

《台灣行為藝術檔案（1978～2004）》
／姚瑞中編著／遠流

《台灣地貌改造運動特展：圖錄專輯》
／林秀澧等編／文建會

《台灣地貌改造運動特展：論述專輯》
／林亞君、林芳怡、鐘小芬編／文建會

《台灣紀事：蘇英田、林麗輝聯展書畫集》
／蘇英田、林麗輝著／北縣文化局

《台灣美術中的五十座山岳》
／李賢文總編輯／雄獅

《台灣美術六十年》
／許秀蘭主編／中縣文化局

《台灣美術地方發展史全集　高雄地區》
／洪根深、朱能榮著／國立台灣美術館

《台灣美術地方發展史全集　台北地區》
／呂清夫著／國立台灣美術館

《台灣美術地方發展史全集　台南地區》
／劉怡蘋著／國立台灣美術館

《台灣美術地方發展史全集　金門地區》
／楊樹清著／國立台灣美術館

《台灣美術地方發展史全集　屏東地區》
／黃冬富著／國立台灣美術館

《台灣美術地方發展史全集　高雄地區》
／洪根深、朱能榮著／國立台灣美術館

《台灣美術地方發展史全集　新竹苗栗地區》
／羅秀芝著／國立台灣美術館

《台灣美術地方發展史全集　彰化雲林地區》
／謝東山著／國立台灣美術館

《台灣美術地方發展史全集　澎湖地區》
／林文鎮等著／國立台灣美術館

《台灣美術批評史》
／謝東山著／洪葉文化

《台灣美術家一百年（1905～2005）：潘小俠攝影造相簿》
／林偉撰文，潘小俠策劃攝影／藝術家出版社

《台灣書法論集2004》
／張炳煌、崔成宗主編／里仁

《台灣紙：戴壁吟（1987～2005）》
／吳守哲總編輯／正修科大藝術中心

《台灣陶瓷金質獎：生活茶具競賽展第二屆》
／江淑玲策展主編／鶯歌陶瓷博物館

《台灣鄉土文化藝術展畫集》
／褚端平著／台灣新世紀文化藝術協會

《台灣當代名家美術展2005年》
／王玉路編輯／藝術館

《台灣當代美術通鑑：藝術家雜誌三十年版1975～2004》
／倪再沁著／藝術家出版社

《台灣當代藝術家版畫集2005》
／徐天福總編輯，譚重生、張馨濤、楊乃清英譯／天使學園網路

《台灣‧漢城現代彩墨創作聯展》
／沈以正、陳柏梁編輯／台北元墨畫會

《台灣膠彩畫史流研究展》
／曾得標總編輯／省膠彩畫協會

《台灣膠彩畫展》
／省膠彩畫協會

《台灣膠彩畫菁英創作展專輯》
／王麗玲執行編輯／靜宜大學藝術中心

《台灣藝術：現代風格與文化傳承的對話》
／王德育著／北市美術館

《台灣藝術大道：炎峰風華2004》
／曾明男總編輯／台灣藝術大道協會

《台灣藝術村指南》
／台灣藝術村（聯盟）發展協會企劃執行，李俊賢主編／文建會

《台灣藝術家法國沙龍學會巡迴展：展出作品‧台灣藝術家歷年參展法國沙龍史料2005》
／趙宗冠總編輯／台灣藝術家法國沙龍學會

《台灣藝術國際研討會文集》
／蔡昭儀、何宗游主編／台灣美術館

《巧手天工：老工藝在台北》
／杜裕明主編／北市社教館

《布朗庫西：現代主義雕刻先驅》
／曾長生撰文／藝術家出版社

《打造美樂地：社區公共藝術》
／曾旭正著／文建會

《本土vs. 外來：台灣早期水墨畫之現代性》
／崔詠雪著／台灣美術館

《本土前輩顏雲連2005抽象大展：再創新抽象的東方書寫》
／邱再興基金會

《民族藝師：李松林先生百年紀念展》
／國立歷史博物館編輯委員會編輯／史博館

《民間藝術綜合論壇論文集：民間藝術保存傳習計畫綜合論壇──界限的穿透》
／江韶瑩主編／傳藝中心

《玉山美術獎作品專輯第四屆》
／李西勳總編輯／南投縣文化局

《生命的樣貌》
／黃瑞元著／鶴軒藝術

《甲申台灣書法年展》
／龔朝陽執行主編／中華書法學會

《白色，White》
／Victoria Finlay著，周靈芝譯／時報文化

《石雕之美－話茶盤：鄭階和作品輯》
／鄭階和著／中市文化局

《石雕藝術在台灣》
／潘小雪著，黃錦城攝影／藝術家出版社

《立異：九〇年代台灣美術發展》
／林葆華、雷逸婷執行編輯／北市美術館

《全民書寫：常民公共藝術》
／李俊賢著／文建會

《全國油畫展專輯》
／中華民國油畫學會編輯／油畫學會

《再生：施性輝的陶藝世界》
／施性輝著／彰縣文化局

《匠心靈手：何明績回顧展》
／應廣勤、吳慧芳執行編輯／高市美術館

《名家書畫辨偽匯輯：齊白石，黃賓虹，潘天壽，傅抱石，陸儼少》
／盧炘等著／典藏藝術家庭

《名家書畫辨偽匯輯二，徐悲鴻、朱屺瞻、王　　移、李苦禪、張大千》
／盧炘等著／典藏藝術家庭

《回首剪影：沈以正畫集》
／沈以正著／中華大學藝文中心

《在地心藝術情：土城市第二屆藝術家創作聯展專集》
／蔡綿勤、徐友玫企劃執行／北縣土城市公所

《在衝突與和諧之間：呂金龍膠彩畫創作集》
／呂金龍著／中縣文化局

《如此蕭勤》
／謝佩霓著／時報文化

《字在自在：三十位學者書法‧空間‧詩的對話》
／白先勇等著／天下遠見

《有相 vs.無相：女性創作的政治藝語》
／朱惠芬策展，Andrew Wilson譯／台灣女性藝術協會

《朱為白回顧展》
／方美晶執行編輯／北市美術館

《朱銘美術館國際藝術營：生態景緻收容學術研討會論文集2004》
／朱銘文教基金會

《此作品已被借展》
／李長俊著／長宇國際多媒體

《牟里尤》
／周芳蓮著／藝術家出版社

《百年‧孤寂：王攀元》
／廖雪芳著／雄獅

《竹凳的移動：李錦繡紀念展》
／王素峰策畫主編，金振寧、翁英琪譯／北市美術館

《竹塹玻璃協會會員展專輯》
／林松總編輯／竹市文化局

《自在與飛揚：藝術中的人與物》
／蕭瓊瑞著／東大

《西洋藝術家事典》
／王仲章著／五南

《何文杞台灣畫展》
／何文杞撰稿／台灣美術館

《作品與儀式》
／柯品文著／唐山

《你不可不知道的100位中國畫家及其作品》
／張桐瑀著／高談文化

《你不可不知道的畫家筆下的女人》
／許麗雯總編輯／高談文化

《余承堯：時潮外的巨擘》
／林銓居著／藝術家出版社

《吳平：自在涵泳》
／蔡耀慶主訪編撰，國立歷史博物館編輯委員會編輯
／史博館

《吳平堪白書畫篆刻輯》
／吳平著／史博館

《吳梅嶺：藝采春風》
／陳嘉翎主訪編撰／史博館

《吳耀輝篆刻》
／吳耀輝著／台灣藝聞雜誌

《呂教授佛庭先生追思錄》
／黃國榮總編輯／中市文化局

《完全羅浮宮》
／向日葵文化編譯部譯／向日葵文化

《快感：奧地利電子藝術節25年大展》
／王婉如、崔詠雪、潘台芳總策劃／台灣美術館

《我的美術史》
／魏尚河著／高談文化

《我是一條書蟲：袁金塔作品選》
／袁金塔

《李育亭油畫作品集》
／李育亭著／竹市文化局

《李松林先生百年紀念展專輯》
／周錦宏總編輯／苗縣文化局

《李薦宏水彩畫集》
／紅藍創意傳播總編輯／亞太圖書

《走過十年：彰化縣半線天畫會會員作品集》
／紀棋元總編輯／彰縣半線天畫會

《並非衰落的百年》
／萬青力著／雄獅

《亞洲的圖像世界：萬物照應劇場》
／杉浦康平著，莊伯和譯／雄獅

《府城美術展覽會　中華民國九十四年》
／黃進財編／南市文化

《拓樸型態藝術：創作原理》
／王以亮著／南縣文化

《明山淨水：明畫思想探微》
／高木森著／三民

《明日，不回眸：中國當代藝術》
／曲德益總編輯／台北藝術大學關渡美術館

《東門圖鑑2005》
／蕭瓊瑞等撰稿／東門美術館

《林天瑞紀念展》
／李進發、蔡文捐撰稿／高縣府

《林玉山：師法自然》
／高以璇、胡懿勳主訪編撰／國立歷史博物館編輯委員會編
輯／史博館

《林春美師生聯展畫集》
／林春美師生作／觀雲雅築畫會

《林崇漢畫文集》
／林崇漢圖文／聯合文學

《林淑女作品選：2005彩墨》
／林淑女著／中市文化局

《林鴻銘油畫創作展：想像與真實》
／林鴻銘著／彰縣文化局

《林鏞畫集》
／林鏞繪著／中華大學藝文中心

《板橋市美術家大展2005》
／北縣板橋文藝協會

《法國羅浮宮版畫特展：法國古典文化遺產的現代詮釋》
／王麗玲執行編輯／靜宜大學藝術中心

《油情似水：2005陳明善油畫個展》
／王麗玲執行編輯／靜宜大學藝術中心

《版畫中的當代藝術》
／台北市立美術館編著／北市美術館

《花蓮縣洄瀾美展2005》
／吳淑姿總編輯／花縣文化局

《芸芸眾生：國際玻璃特展》
／王雪沼著／竹市文化局

《迎曦書會書畫展專輯第二十五屆》
／童永南編輯／迎曦書會

《近百年水墨畫雅集》
／莊芳榮主編／文化資產維護學會出版

《近思大地：吳進風紀念文集》
／林慧貞策劃主編／鶯歌陶瓷博物館

《近思大地：吳進風創作回顧展》
/ 林慧貞策展主編 / 鶯歌陶瓷博物館

《邱錫勳柏油畫巡迴展專輯》
/ 邱錫勳總編輯 / 苗縣文化局

《金門古書畫藝術》
/ 吳鼎仁著 / 金縣文化局

《金門縣書法家年展專輯》
/ 洪明燦等執行編輯 / 金縣書法學會

《門裡門外：蕭如松的心靈交響曲》
/ 王麗玲執行編輯 / 靜宜大學藝術中心

《非常經濟實驗室》
/ 徐文瑞、瑪蘭・李西特策展 / 立享文化

《非藝評的書寫：給旁觀者的藝術書》
/ 高千惠著 / 藝術家出版社

《玩藝學堂：校園公共藝術》
/ 王玉齡著 / 文建會

《前瞻騁懷：羅芳作品集》
/ 羅芳著 / 中華大學藝文中心

《南方墨藝聯展專輯2005》
/ 蔡茂松召集，郭哲全策劃執行 / 南方墨藝會

《南美展：第五十三屆南美展暨徵選得獎作品展》
/ 台南美術研究會

《南部展第53年》
/ 台灣南部美術協會

《南瀛藝術獎：2005台南縣美展94年度》
/ 張瑞芬、李采芳執行編輯 / 南縣府

《威尼斯雙年展第五十一屆：藝術經驗 行道無涯 台灣館
——自由的幻象》
/ 張芳薇總編輯 / 北市美術館

《威廉・莫里斯特輯》
/ 時廣企業有限公司編製 / 台灣工藝研究所

《屏東半島藝術季：恆春古城風華再現2005》
/ 徐春芬總編輯 / 屏縣文化局

《屏東美展》
/ 徐芬春總編輯 / 屏縣文化局

《後當代藝術徵侯：書寫於在地之上》
/ 林宏璋著 / 典藏藝術家庭

《故宮書畫圖錄二十三》
/ 王耀庭主編 / 故宮

《柔藝風華：台中市女性藝術家聯展專輯九十四年度》
/ 黃國榮總編輯 / 中市文化局

《流徙與定位：滾動四人展》
/ 石秋燕執行編輯 / 高市美術館

《洛杉磯捷運，令人驚豔的驛站》
/ 尹倩妮撰文攝影 / 藝術家出版社

《相逢何必曾相「似」：第二屆實習展展覽專輯》
/ 東海大學美研所美術行政策展小組策劃編輯 / 東海美術系

《穿透古今：平面雕專題展》
/ 周錦宏總編輯 / 苗縣文化局

《紅色，Red》
/ Victoria Finlay著，戴百宏、潘乃慧譯 / 時報文化

《美的自覺：台灣藝術家群像》
/ 王保雲作 / 黎明文化

《美哉菊島：澎湖縣公共藝術作品集》
/ 鄭長芳、許萬昌總編輯 / 澎縣府

《美術高雄2004：高雄一欉花+》
/ 陳艷淑、蘇盈龍執行編輯 / 高市美術館

《背離的視線：台灣美術史的展望》
/ 廖瑾瑗著 / 雄獅

《范耕研手蹟拾遺》
/ 范耕研著 / 文史哲

《苗栗縣美術家聯展專輯九十四年度》
/ 周錦宏總編輯 / 苗縣文化局

藝術圖書出版

《苗栗縣苗栗美展專輯九十四年度》
／周錦宏總編輯／苗縣文化局

《郁特里羅》
／陳英德、張彌彌著／藝術家出版社

《風味十足：台北市原住民豐年慶系列特展》
／莊麗華等執行製作／北市原住民委會

《風流人物：簡建興紀念畫集》
／簡建興作／竹門空間設計

《剛果藝術發展及其對世界之影響：西元前3000年～西元2003年》
／蔡幸伶、盧貴晉執行編輯／高市美術館

《原鄉與流轉：台灣3代藝術展》
／王婉如策劃編輯／台灣美術館

《哥本哈根設計現場》
／李俊明著／田園城市文化

《師情畫藝：台中市中小學教師美展參展作品專輯》
／翁坤山等作／中市府

《徐鳴畫集：自然神韻的探求者2005》
／九十九度藝術中心

《徐璞水墨畫集》
／徐璞著／游藝堂

《振玉鏘金：台灣早期書畫展》
／國立歷史博物館編輯委員會編輯／史博館

《時光‧點描：李鳴鵰》
／蕭永盛作／雄獅

《書法美學與書法欣賞教學之研究》
／呂祝義著／高雄復文

《書法藝術：線條與空間的創造》
／林岳瑩著／學府文化

《書法藝術欣賞教學理論與實務之研究》
／李秀華著／蕙風堂

《書的容顏：封面設計的賞析與解構》
／翁翁著／黎明文化

《書畫有情　千里送鄉心：藝術與心靈之美》
／曾一士、李奇茂總編輯／國父紀念館

《桃城美展第九屆》
／饒嘉博總編輯／嘉市文化局

《桃園縣全國春聯書法比賽專輯第三屆》
／許淑真總編輯／桃縣文化局

《桃園縣美術協會會員聯展》
／陳宗鎮等編輯／桃縣美術協會

《桃源美展第二十三屆》
／張至敏、黃瑞貞編輯／桃縣文化局

《桃源創作獎第二屆》
／賴月容總編輯／桃縣文化局

《桃源創作獎第三屆》
／桃園縣政府文化局總編輯／桃縣文化局

《泰雅生活：梁玉水木雕個展》
／周錦宏總編輯／苗縣文化局

《浪人‧秋歌：張義雄》
／黃小燕著／雄獅

《浪漫主義時代的動盪：論十九世紀德國繪畫》
／Jorg Traeger著／南天

《消盡的身體》
／林麗真執行製作，劉智遠、謝明學譯／高市美術館

《海峽兩岸工筆畫名家作品展三》
／林淑女總編輯／工筆畫學會

《海峽兩岸書畫油畫名家邀請展》
／曾煥鵬總編輯／竹縣文化局

《海海人生：陳瑞福2005》
／國立歷史博物館編輯委員會編輯／史博館

《浮生百繪：日本浮世繪2005特展圖錄》
／曾燦金、楊武峰總編輯／中正紀念堂

《浮生畫記：郭禹君膠彩畫集》
／郭禹君著／中縣文化

《真心畫童年：施金輝童年記趣膠彩畫集》
/ 白聆撰稿 / 南縣府

《神秘・炫麗・生命力：亞太地區原始藝術特展2005》
/ 施翠峰等著 / 傳藝中心

《秦松畫集》
/ 江梅香總編輯 / 長流美術館

《素樸藝味：常民公共藝術》
/ 李俊賢著 / 文建會

《紐約，美麗的事物正在發生》
/ 嚴華菊著 / 大塊文化

《紙上起雲煙》
/ 蔡耀慶編撰，國立歷史博物館編輯委員會編輯 / 史博館

《討海人：陳瑞福畫集》
/ 正因文化編輯部編輯 / 正因文化

《迷宮劇場：李子勳作品集》
/ 李子勳著 / 大塊文化

《追求藝術冒險的極限》
/ 高木森編著 / 高木森

《高雄市國際文化藝術協會秋季展專輯》
/ 蕭啟郎總編輯 / 高市國際文化藝術協會

《高縣青溪會員畫冊2005年》
/ 高縣青溪新文藝學會

《國立台灣師範大學美術研究所美術創作博士班研究展2005》
/ 莊連東等著 / 國父紀念館

《國立台灣藝術大學美術學院書畫藝術學系在職班畢業展作品集
第二屆》
/ 書畫學系第二屆在職班畢業籌備會執行編輯 / 台灣藝大
書藝系

《國立傳統藝術中心「獎助博碩士班學生研撰傳藝術論文學術
研討會」論文集》
/ 吳榮順計畫主持 / 傳藝中心

《國家工藝獎專輯》
/ 許峰旗主編 / 台灣工藝研究所

《國際現代水墨大展》
/ 袁金塔等著 / 萬能科技大學

《國際學術研討會：當代藝術體制2004》
/ 陳志誠主編 / 史博館

《基隆國際書道交流展》
/ 楊桂杰主編 / 基市文化局

《基礎設計》
/ 林俊良編著 / 藝風堂

《執著與自信的傳奇：藝術家王水河》
/ 倪朝龍撰文 / 中市文化局

《張文宗教授抽象構成大展》
/ 王婉如總編輯 / 台灣美術館

《張克齊工筆花鳥畫集三》
/ 張克齊作

《張松元專輯》
/ 張松元著 / 南縣文化

《張耀熙80油畫特展》
/ 張耀熙作

《彩幻晶艷：彩晶玻璃特展》
/ 林松總編輯 / 竹市文化局

《彩言墨舞・悠遊天地：梁秀中畫集》
/ 染秀中著 / 國父紀念館

《彩墨・千山：馬白水》
/ 席慕蓉著 / 雄獅

《彩墨乾坤：張俊傑書畫展》
/ 國立歷史博物館編輯委員會編輯，張沛誼、張樹璽譯 /
國立歷史博物館

《彩墨新境界：閻振瀛教授邀請展》
/ 王婉如總編輯 / 台灣美術館

《從空中看世界》
/ 安利柯・拉瓦諾攝影撰文 / 彭欣喬譯 / 台灣麥克

《從繪本與文本的參照探索宋代幾項女性議題》
/ 劉芳如著 / 文史哲

《悠閒自得：陳美英的浪漫詩畫》
/ 陳美英著 / 中縣文化

《掉進畫裡的女孩》
/ Bjorn Sortland撰文，Lars Elling繪圖，陳雅茜譯 / 天下遠見

《梁奕焚、林輝堂雙人展》
/ 梁奕焚、林輝堂作 / 中市文化局

《梵谷檔案》
/ Ken Wilkie著，黃詩芬譯 / 高談文化

《淡水藝文中心十二週年慶：陳陽春特展》
/ 陳陽春著 / 北縣淡水鎮公所

《清流畫會會員聯展專輯2005》
/ 黃明山、羅仁志、廖穆珊編輯 / 清流畫會

《清風拂面》
/ 德珍畫作 / 尖端

《清雅別致》
/ 陳約宏、蔡耀慶編撰，國立歷史博物館輯委員會編輯 /
史博館

《現代的衝擊：劉國松畫集》
/ 正因文化編輯部編輯 / 正因文化

《現代書法三步》
/ 古千著 / 典藏藝術家庭

《現代與後現代之間：李仲生與台灣現代藝術》
/ 吳昊、陳樹升撰文，羅雅萱譯 / 台灣美術館

《現代藝術家的故事》
/ 李素真著 / 正中

《畢卡索的成敗》
/ John Berger著，連德誠譯 / 遠流

《眾彩交響：陳慧坤藝術研究論文集》
/ 王哲雄等著 / 典藏藝術家

《第38屆美協展：會員作品集2004》
/ 鄭弼洲等總編輯企劃 / 高市美術協會

《第十五屆台北市膠彩畫綠水畫會暨第一屆《綠水賞》膠彩畫
公募美展》
/ 北市膠彩綠水畫會

《第三屆風城美展2005》
/ 林松總編輯 / 竹市文化局

《袖裡清風：戴武光扇畫小品集》
/ 戴武光作 / 孟焦畫坊

《設計本事：日治時期台灣美術設計案內（1895～1945）》
/ 姚村雄著 / 遠足文化

《設計圖學》
/ Francis D. K. Ching、Steven P. Juroszed著，林貞吟譯
/ 藝術家出版社

《設計實務研究》
/ 王明堂作

《造形原理：藝術・設計的基礎》
/ 林品章著 / 全華

《郭東榮79長流回顧展》
/ 郭東榮著 / 長流美術館

《郭振昌2005年18羅漢個展》
/ 立享文化

《陳文福水彩畫集》
/ 陳文福著 / 屏縣文化局

《陳甲上壓克力彩畫集》
/ 陳甲上著 / 南縣文化

《陳春陽油畫集三》
/ 陳春陽作，朱美華撰文 / 南縣府南區服務中心

《陳英傑八秩華誕雕塑聯展特集》
/ 郭滿雄編輯 / 台南美術研究會雕塑部

《陳夏雨的祕密雕塑花園》
/ 王偉光著 / 藝術家出版社

《陳景容畫集》
/ 江梅香等編輯，蘇家瑜譯 / 長流美術館

《陳銀輝‧陳郁如父女聯展專輯》
/ 陳銀輝、陳郁如著 / 北縣文化局

《陳銀輝油性粉彩珍藏展專輯》
/ 陳銀輝作 / 凡亞藝術空間

《陶色釉惑》
/ 郭藝著，董敏攝影 / 上旗文化

《陶藝‧台灣‧當代》
/ 溫淑姿撰稿 / 台灣美術館

《陶藝舞春風：交趾陶在台中》
/ 黃國榮總編輯 / 中市文化局

《鹿江翰墨：鹿江詩書畫學會作品集》
/ 吳肇勳、許崑杉、許碧聰主編 / 鹿江詩書畫學會

《傅抱石在紙上呼風喚雨》
/ 林千鈴著 / 時報文化

《傅抱石的藝術世界》
/ 葉宗鎬著 / 時報文化

《最新現代藝術批判》
/ Pam Meecham、Julie Sheldon作，王秀滿譯 / 韋伯文化國際

《場域遊走：互動公共藝術》
/ 顏名宏著 / 文建會

《尊重生命 珍惜所有：台灣生態藝術展專輯》
/ 黃國榮總編輯 / 中市文化局

《揭開玻璃藝術的神祕面紗》
/ 王鈴蓁撰文攝影 / 藝術家出版社

《敦煌遺書硬筆書法研究：兼論中國書法史觀的革新》
/ 李正宇著 / 新文豐

《散髮黃志超作品集》
/ 謝章富總編輯 / 天使學園網路

《曾己議畫集》
/ 曹己議著 / 北縣文化局

《渡：當代高雄‧芝加哥十人展》
/ 曾芳玲執行編輯 / 高市美術館

《混沌系列：黃瑞元個展》
/ 周錦宏總編輯 / 苗縣文化局

《渾厚華滋：黃賓虹書畫紀念展》
/ 國立歷史博物館編輯委員會編輯 / 史博館

《畫我故鄉草屯：峰情九九》
/ 施來福等著 / 投縣草屯鎮公所

《發光的城市：藝術地圖II》
/ 劉惠媛著，章光和攝影 / 田園城市文化

《硯田無惡歲》
/ 蔡耀慶編撰，國立歷史博物館編輯委員會編輯 / 史博館

《筆有千秋業》
/ 蔡耀慶編撰，國立歷史博物館編輯委員會編輯 / 史博館

《紫色，Violet》
/ Victoria Finlay著，周靈芝譯 / 時報文化

《華岡博物館珍藏選輯，水墨花鳥》
/ 陳明湘主編 / 文化大學華岡博物館

《虛擬角色在視覺傳達設計之應用研究》
/ 王年燦著 / 旭營文化

《街道家具與城市美學》
/ 楊子葆撰文攝影 / 藝術家出版社

《街頭美學：設施公共藝術》
/ 林熹俊著 / 文建會

《視覺工廠：圖像誕生的關鍵故事》
/ Monique Sicard著，陳姿穎譯 / 邊城

《視覺設計的文化詮釋：視覺設計創作報告》
/ 張柏 著 / 七月文化

《象王行處落花紅：陳幸婉紀念集》
/ 江敏甄編輯 / 陳幸如

《貿易陶瓷與文化史》
/ 謝明良著 / 允晨文化

《超前衛流浪：藝術家的當代藝術旅行地圖》
／姚瑞中文字攝影／大塊文化

《創意地帶：園區公共藝術》
／郭瑞坤、郭彰仁著／文建會

《閒描瘦影：高一峰的藝術世界》
／國立歷史博物館編輯委員會編輯／史博館

《雲之鄉全國第一屆雲林金篆獎書法比賽彙刊2004》
／邱清麗總編輯／雲林同鄉文教基金會

《黃才松水墨畫集：來自海・風・沙的故鄉七》
／黃才松著／南縣文化

《黃世團意象創作》
／王婉如總編輯／台灣美術館

《黃鷗波：詩畫交融》
／陳嘉翔主訪編撰，國立歷史博物館編輯委員會編輯／史博館

《傳藝大觀：民間藝術保存傳習計畫1996～2003》
／江韶瑩總編輯／傳藝中心

《塗尪仔世界是咱的夢：龍門國小師生陶藝展專輯》
／黃春滿主編／澎縣龍門國小

《塗鴉：倫敦的另一個表情》
／廖方瑜著／田園城市文化

《奧津國道水彩畫》
／奧津國道著，王蘊潔譯／積木文化出版

《奧塞美術館》
／亞麗珊特拉・彭凡特－華倫著，林素惠譯／台灣麥克

《微笑美展第六屆》
／張坤穎總編輯／苗縣文化局

《感人的紀念性公共藝術》
／黃承令撰文攝影／藝術家出版社

《愛因斯坦和畢卡索：兩個天才與二十世紀的文明歷程》
／Arthur I. Miller著，劉河北譯／聯經

《愛河行旅》
／盧妙芳、魏鎮中執行編輯，謝明學譯／高市美術館

《新竹市百位藝術家小傳》
／林松總編輯／竹市文化局

《新竹美展2005》
／林松、曾煥鵬總編輯／竹市文化局

《新竹縣青溪新文藝學會聯展作品集第六屆》
／王賜龍總編輯／竹縣青溪新文藝學會

《新約聖經畫典》
／何恭上，龐靜平撰文／藝術圖書

《新異象論壇NO.2藝術論文集》
／許祖豪總編輯／後立體派畫會

《新異象論壇NO.1藝術論文集》
／許祖豪總編輯／後立體派畫會

《新莊書畫會會員作品集第二屆》
／蕭煥彩執行編輯／新莊書畫會

《楊柳青青話年畫》
／王樹村著／三民

《楊英風》
／李既鳴、方美晶執行編輯／北市美術館

《萬能科技大學創意藝術中心展覽專輯2004～2005》
／袁金塔主編／萬能科技大學

《節慶公共藝術嘉年華》
／黃健敏撰文攝影／藝術家出版社

《葫蘆墩美術研究會美術展覽專集第十二屆》
／葫蘆墩美術研究會

《跨越時空：2005零號集錦》
／黃于玲撰文／南畫廊

《遊於藝：美術館教育國際研討會2003》
／Amelia Arenas等著，張至維等譯／北市美術館

《遊戲組曲：裝置公共藝術》
／朱惠芬著／文建會

《達文西：文藝復興的巨匠》
／秦海編著／京中玉國際

《達文西和他的天才密碼》
　／麥可・考思著，胡依嘉譯／知書房

《達文西與他的時代》
　／Andrew Langley著／李儀芳譯／貓頭鷹

《像藝術家一樣全腦思考》
　／Betty Edwards著，張索娃譯／時報文化

《嘉義市藝文書道會第七屆會員作品展專輯二》
　／林三元主編／嘉市藝文書道會

《圖解藝術》
　／郭書瑄著／易博士文化出版

《圖説西洋美術史》
　／嘉門安雄監修，王筱玲譯／易博士文化

《夢幻歲月：焦士太「生之頌」》
　／焦士太作／劉兆玄

《廖德政：哥德傳世經典》
　／鄭玠旻編輯／哥德藝術中心

《彰化縣先賢書畫專集》
　／黃志農編著／彰縣文化局

《漂流與重逢：原木再生緣木雕展示館作品集》
　／東北角海岸風景管理處

《漢字書藝大展》
　／黃智陽總策畫／蕙風堂

《漢寶德談藝術》
　／漢寶德著／典藏藝術家庭

《漫遊者：數位媒體的行進與未來國際論壇峰會》
　／蕭銘祥總策劃／台灣美術館

《盡拾靈鈞書畫情：台灣藝大書畫藝術教授美展》
　／蘇峰男等編輯／台灣藝大書藝系

《認識藝術的第一堂課：藝術有什麼用？》
　／Veronique Antoine-Andersen著，賴慧芸譯／先覺

《趙松泉：何日歸農》
　／胡懿勳主訪編撰／史博館

《劉啟祥的生命旅程與藝術》
　／曾媚珍著／串門企業

《寫生蘭嶼：2005日月山海・富麗台東》
　／梁秀中等著，林永發主編／東縣文化局

《影繪與書藝的傳奇：郎靜山作品集》
　／正因文化編輯部編輯／正因文化

《撞擊與生發：戰後台灣現代藝術的發展（1945～1987）》
　／蕭瓊瑞、林明賢撰稿，羅雅萱、楊悅庭、林珞帆譯，台灣美術館

《數位藝術概論：電腦時代之美學、創作及藝術環境》
　／葉謹睿著／藝術家出版社

《樊湘濱書法展》
　／樊湘濱著／竹市文化局

《歐豪年近十年創作集》
　／李婉慧主編／歐豪年文化基金會

《潮間帶藝術偵測站：2005年年度計畫》
　／許淑真專文撰稿，曾芳玲執行編輯／高市美術館

《澎湖當代前衛藝術展2005》
　／王明輝總編輯／國立澎湖科技大學藝文中心

《篆刻入門》
　／莊伯和編譯／藝術圖書

《蔡草如：南瀛藝韻》
　／林仲如主訪／史博館

《蔡曉芳》
　／蔡曉芳作／中縣文化

《蓬山美展作品專輯第30屆》
　／楊朝巾總編輯／苗縣文化局

《複調多音：NCECA北美當代陶藝展》
　／Michel Conroy、郭義文策展／鶯歌陶瓷博物館

《趣話畫的故事》
　／殷偉著／知書房

《輝雪交映三十年：鐘有輝林雪卿創作展》
　／施淑萍主編輯／台灣美術館

《鄭香龍水彩畫集》
/ 國立歷史博物館編輯委員會編輯 / 史博館

《黎蘭畫集：蘭心畫意》
/ 黎蘭作 / 苗縣文化局

《墨采畫會2005年聯展專輯》
/ 黃明山等編輯 / 墨采畫會

《墨海泛玄光》
/ 蔡耀慶編撰，國立歷史博物館編輯委員會編輯 / 史博館

《凝視的詩意：台灣當代攝影與繪畫的多重現實景觀》
/ 曾芳玲執行編輯，陳美智譯 / 高市美術館

《戰後台灣現代藝術的發展1945-1987》
/ 蕭瓊瑞、林明賢撰稿，羅雅萱等譯 / 台灣美術館

《樹杞林文化館紀念專輯》
/ 謝明輝總編輯 / 竹東鎮公所

《歷代書法字源》
/ 藍燈文化編輯部編 / 藍燈文化

《澹廬書會書法作品集》
/ 張玉盆總編輯 / 澹廬書會

《翰墨春秋：1945年以前的台灣書法》
/ 崔詠雪撰稿 / 台灣美術館

《翰墨映禪心：完僧呂佛庭紀念展專輯》
/ 何蕙珠執行編輯，羅雅萱譯 / 台灣美術館

《雕刻之珍：明清竹刻精選》
/ 國立歷史博物館編輯委員會編輯 / 史博館

《雕刻之珍：壽山石圓雕》
/ 國立歷史博物館編輯委員會編輯 / 史博館

《雕塑公園在亞洲》
/ 郭少宗撰文攝影 / 藝術家出版社

《龍華科技大學藝文中心展覽合輯2003～2004》
/ 蘇明璋編輯 / 龍華科大藝文中心

《龍華科技大學藝文中心展覽合輯2004～2005》
/ 蘇明璋編輯 / 龍華科大藝文中心

《礦溪美展第六屆》
/ 陳慶芳總編輯 / 彰縣文化局

《縱筆天地：江明賢墨彩畫集》
/ 江明賢著 / 國父紀念館

《繁花·洗塵：張耀煌新竹展2005》
/ 國立歷史博物館編輯委員會編輯 / 史博館

《謝孝德66創作回顧畫集》
/ 謝孝德主編 / 桃縣文化局

《韓旭東木雕選集2005年》
/ 蕭俊富編輯 / 東之畫廊

《藍色，Blue》
/ Victoria Finlay著，周靈芝譯 / 時報文化

《薰風美術研究會聯展專輯第二屆》
/ 江明毅等執行編輯 / 薰風美術研究會

《豐子愷美術講堂》
/ 豐子愷著 / 三言社

《雞籠美展九十四年度》
/ 楊桂杰主編 / 基市文化局

《顏水龍與生活工藝特輯》
/ 張瓊慧總編輯 / 台灣工藝季刊

《魏晉風流的藝術精神：才性、情感與玄心》
/ 黃明誠著 / 史博館

《龐均走過58年藝術生涯》
/ 龐均著 / 長流美術館

《龐均走過58年藝術生涯》
/ 龐均著 / 藝術家出版社

《懷素自敘帖檢測報告》
/ 何傳馨、城野誠治撰稿 / 故宮

《羅浮宮》
/ 亞歷山卓·邦范特—沃倫文著，劉俊蘭譯 / 台灣麥克

《藝述春秋：2004展覽薈萃》
/ 許梅貞主編 / 基市文化

《藝術反轉》
/ 倪再沁著 / 文建會

《藝術名詞與技法辭典》
/ 梅耶著，貓頭鷹編譯小組譯 / 貓頭鷹

《藝術的故事》
/ Hendrik Willem Van Loon著 / 波希米亞文化

《藝術流派事典》
/ Stephen Little著，吳妍蓉譯 / 果實

《藝術原理與實踐》
/ 劉梅琴著 / 五南

《藝術產業行銷個案集》
/ 樓永堅主編 / 智勝文化

《藝術進站：捷運公共藝術》
/ 楊子葆著 / 文建會

《藝術經理行銷手冊》
/ Heather Maitland著，林潔盈、廖梅璇譯 / 五觀藝術管理

《藝術裡的地獄天堂》
/ 陳彬彬著 / 好讀

《藝術與名人》
/ John Walker著，劉泗翰譯 / 書林

《藝術與創意觀念》
/ 張武恭編著 / 新文京開發

《藝術鑑賞：導覽與入門》
/ 邢益玲編著 / 新文京開發

《藝筆思情：張心龍紀念展》
/ 國立歷史博物館編輯委員會編輯 / 史博館

《魔幻城市：科技公共藝術》
/ 胡朝聖、袁廣鳴著 / 文建會

《邊緣戰鬥的回歸：台灣獎與赫島社》
/ 赫島社編選 / 藝術家出版社

《獻祭美神：席德進傳》
/ 鄭惠美著 / 聯合文學

《繽紛集：國泰世華銀行典藏藝術專刊》
/ 朱文苓總編輯 / 國泰世華銀行基金會

《蘇嘉男畫集2005》
/ 饒嘉博總編輯 / 嘉市文化局

《覺有情：星雲大師墨跡》
/ 星雲大師著 / 佛光山文教基金會

《攝影課：攝影美學的養成》
/ 李昱宏著 / 藝術家出版社

《鐵道藝術新發現：2004嘉義市鐵道藝術發展協會週年成果暨會員作品集》
/ 曾麗華、陳青秀、陳明志編輯 / 嘉市鐵道藝術協會

《顧炳星創作專輯》
/ 王麗玲執行編輯 / 靜宜大學藝術中心

《鶯陶的鄉味：鶯歌陶藝工作室即景》
/ 吳念凡主編 / 鶯歌陶瓷博物館

《鶯歌製陶200年特展》
/ 蘇世德策劃主編 / 鶯歌陶瓷博物館

《鶯歌製陶兩百年國際研討會論文集》
/ 邱碧蓮、施佩瑩執行編輯 / 鶯歌陶瓷博物館

《變異的摩登：從地域觀點呈現殖民的現代性》
/ 薛燕玲著，Wilson Andrew譯 / 台灣美術館

《靈驗：謝祖銳創作專輯》
/ 謝祖銳著 / 澎縣文化局

《觀看的方式》
/ John Berger著，吳莉君譯 / 麥田

《觀想與超越：藝術中的人與物》
/ 江如海著 / 東大

國家圖書館出版品預行編目資料

2005年台灣視覺藝術年鑑

. -- 初版 . -- 台北市：藝術家出版社, 2006〔民95〕

208面；19×26公分

ISBN-13　978-986-00-7403-1（平裝）

ISBN-10　986-00-7403-8（平裝）

1. 視覺藝術—台灣—年鑑

960.58　　　　　　　　　　　　　　95022757

２００５年
台灣視覺藝術年鑑

行政院文化建設委員會策劃
藝術家出版社出版主編

發 行 人 ｜ 邱坤良
出 版 者 ｜ 行政院文化建設委員會
地　　址 ｜ 100台北市中正區北平東路30-1號
電　　話 ｜ (02) 2343-4000
網　　址 ｜ www.cca.gov.tw
編輯顧問 ｜ 李俊賢・倪再沁・黃才郎・蕭瓊瑞・薛保瑕
策　　劃 ｜ 楊宣勤・何政廣
執　　行 ｜ 禚洪濤・周雅菁・魏嘉慧

編輯製作 ｜ 藝術家出版社
　　　　　｜ 台北市重慶南路一段147號6樓
　　　　　｜ 電　話 (02) 2371-9692～3
　　　　　｜ 傳　真 (02) 2331-7096
總 編 輯 ｜ 何政廣
執行編輯 ｜ 王庭玫・謝汝萱・王雅玲・張晴文・周佩璇
文圖編輯 ｜ 張素雯・黃淑媚・林千琪・李鳳鳴・李美璁
資訊蒐集 ｜ 黃淑瑛・柯美麗・石巍巍・高綺韓
美術設計 ｜ 曾小芬

劃撥帳戶 ｜ 行政院文化建設委員會員工消費合作社
劃撥帳號 ｜ 10094363
網路書店 ｜ books.cca.gov.tw
客服專線 ｜ (02) 2343-4168

總 經 銷 ｜ 時報文化出版企業股份有限公司
倉　　庫 ｜ 台北縣中和市連城路134巷16號
電　　話 ｜ (02) 2306-6842
郵政劃撥 ｜ 00176200 帳戶

南部區域代理 ｜ 台南市西門路一段223巷10弄26號
　　　　　　　｜ 電　話 (06) 261-7268
　　　　　　　｜ 傳　真 (06) 263-7698

製版印刷 ｜ 欣佑彩色製版印刷股份有限公司
初　　版 ｜ 2006年12月
定　　價 ｜ 新台幣580元

ISBN-13　　978-986-00-7403-1
ISBN-10　　986-00-7403-8
公共出版品編號　1009503341

法律顧問　蕭雄淋